U0015042

熱帶

森見登美彥

高詹燦 譯

目
次

第一章

沉默讀書會

勿語無涉於己之事，
否則將聞不豫之言。

○

今年夏天，我在奈良的家中，感到相當懊惱。

因為我不知道接下來該寫什麼樣的小說才好。

人在奈良的我，每天過著一成不變的平淡日子。早上七點半起床，從陽台環視奈良盆地，向朝陽道早安，吃培根蛋，九點開始坐到書桌前，處理寫作以外的雜務，看看書。到了晚上七點，和妻子共進晚餐，之後寫日記、洗澡、打發時間，然後上床睡覺。如果寫作順利的話，這種生活倒也沒什麼好挑剔。

但寫不出東西時，就一般社會觀念而言等於「零」，比路邊的小石頭都還不如。

寫不出東西的日子一直持續，我不時會想到魯賓遜的遭遇。自己就像發生船難，漂流到無人島，空虛地等待經過的船隻。隨著奈良的四季變換，寶貴的人生光陰就此虛擲。盤起雙臂，什麼也沒做，轉眼成了老頭子，和同樣變成老婆婆的妻子坐在外廊曬太陽。如果真能這樣，倒也還不壞。

我心想，也差不多該舉白旗認輸了。

處在這種小說家的撞牆期，實在提不起勁認真閱讀「小說」。扎實的社會性主題或有深

度的人性電視劇，也很難耐住性子看下去。連坐到書桌前都會心生排斥，只好躺在從不收拾的被褥上，一會兒看《古典落語》，一會兒看《聊齋誌異》，一會兒看《奇談異聞辭典》，大致掃過一遍後，我開始看起大部頭的鉅作《一千零一夜》。

沒人能知道人生會發生什麼事。

我與這本書的邂逅，帶我展開一場不可思議的冒險。

○

《一千零一夜》如下展開。

很久以前，波斯有位山魯亞爾國王。國王在某個契機下得知妻子對他不貞，就此對女性充滿不信任，到近乎變態的地步，他每晚命人帶一名處女前來，奪走其貞操，隔天一早便殺了對方。大臣的女兒山魯佐德對遭此厄運的女子們不忍心，決定挺身而出，不顧父親的反對，自願到國王跟前服侍，並開始說起奇妙的故事。但每到天將破曉時，山魯佐德便會將說到一半的故事打住，要得知故事後續發展，山魯亞爾國王便無法殺她。就這樣，山魯佐德每晚都保住了性命，拯救了自己和百姓。

這就是所謂的「框架故事」，收錄在《一千零一夜》裡的龐大故事，幾乎都是山魯佐德說給山魯亞爾國王聽的故事。在山魯佐德的故事中登場的人物，又會再說出故事，所以像俄羅斯娃娃般層層疊套的狀況會持續發生。故事本身天馬行空，趣味無窮，這種複雜奇特的敘事結構，堪稱是《一千零一夜》的精妙所在。

岩波書店出版的精裝版《完譯・一千零一夜》，全套共十三卷。

在第一卷的開頭，與山魯佐德一同來到山魯亞爾國王跟前的妹妹敦亞佐德，按照事先與

姐姐說好的方式，央求姐姐說「睡前故事」。

於是山魯佐德對她說道：

「我當然很樂意說故事給妳聽。不過，這需要我們無比偉大、高雅的國王允許才行！」

山魯亞爾國王正好也為失眠所苦，因而欣然同意山魯佐德說故事給妹妹聽。就這樣，山

魯佐德說起了第一晚的故事。

附上插畫的扉頁有這麼一段文字⋯

「一千零一夜　就此展開」

宛如聽到一扇巨大門扉開啟的聲響。

今年夏天我閱讀的這部作品，是把喬瑟夫・查爾斯・馬爾迪魯斯（注：Joseph-Charles

Mardrus，一位法國醫生，同時也是東方研究學者）從阿拉伯文翻成法文的作品，轉譯成日文。

「馬爾迪魯斯版」是否準確地傳達出原著的原意，這點也許有待商榷。但作為讀物，趣味

十足。

話說回來，《一千零一夜》跨越東方與西洋，夾雜了各種假的抄本與隨意改寫的翻譯，

使得這部作品本身就是個故事，有段令人嘖嘖稱奇的由來。而這樣的懸疑性色彩，也是《一

千零一夜》的魅力之一。想了解《一千零一夜》由來的讀者，希望能自行翻閱可信度高的參

考書籍。總結來說，世上沒有人知道這個故事真正的原貌。

《一千零一夜》是本充滿神祕的書。

〇

七月底的某個下午，我走出書房，倒向我那向來都不收的被褥上。對下一部作品的構想仍舊卡在暗礁上，動彈不得。我開始思考，乾脆就在暗礁上蓋一棟住起來舒服的房子，在裡頭生活算了。在小小的庭院裡種種蘋果樹，養隻可愛的柴犬，取名為「小梅」。然後唱著歌頌妻子的歌曲，以此度過餘生吧。

我全神貫注在隱居生活的安排上，妻子在一旁哼著讚美歌，慢慢地摺疊洗好的衣服。丟在枕邊的《一千零一夜》，終於看到超過第五百夜了，卻覺得怎麼看都看不完。

不久，我望著天花板嘀咕道：

「看來，我小說家的生命已經結束了。」

「結束了嗎？」妻子問。

「結束了。我已經不行了！」

「我認為，你大可不必急著做這樣的決定。」

「確實是沒必要大費周章地宣布。寫不出作品的小說家，世人自然而然會遺忘。而世人同樣也將逐漸被遺忘，近代文明失控的結果，是走向毀滅，人類早晚會成為宇宙的渣滓。若是這樣，眼前的截稿日還有什麼意義？」

每次只要陷入悲觀，我往往都會站在宇宙的觀點來否定截稿日的意義。

「你不必這麼悲觀嘛……。人們不是常說，只要靜靜等待，幸福自然會來嗎？」我正想著如何無所事事地等候幸福到來，這時摺好衣服的妻子指著《一千零一夜》問……

「那本書到底是在說什麼？」

我向來很看重妻子的意見。「說得也有道理。」

這其實是很艱深的問題。

「有很多美女登場。」

「哎呀，有美女？那很棒啊。」

「當然了，不光美女，也會出現魔神，還有國王、王子、大臣、奴隸、壞心的老太婆……。不過，這一直看下去，會覺得一些生活瑣事都已不再重要，有種腦袋經過一番洗滌的感覺。竟然能說出這麼多故事。」

「她應該是個很聰慧的女性。」

「這本書很神奇。是本神祕的書。」

過了一會兒，妻子抱著衣服站起身。

「你要不要休息一會兒，先吃飯吧？」

我前往廚房一看，擺著昨晚吃剩的法式蔬菜牛肉湯。

看得到甘甜的小蕪菁、香腸、紅蘿蔔丁，剩下幾乎都是馬鈴薯。

「這樣根本不算法式蔬菜牛肉湯，應該說是法式馬鈴薯湯了。」

我住在位於奈良某台地高處的公寓，從陽台的玻璃門可以環視整個奈良盆地。我一面喝

著法式馬鈴薯湯，一面心不在焉地望著夏天的盆地。像濃濃奶油般的積雨雲浮在藍天上，遠方的群山顯得朦朧，宛如一座未知的大陸。蒼翠的森林和山丘零星散布在眼下的市街裡，如同浮在南洋上的群島。

我覺得好像在其他地方看過這樣的風景。正當我心不在焉想著這件事情時，各種畫面浮現腦海。那是小時候全家出外露營的回憶，是笛福的《魯賓遜漂流記》，是史蒂文森的《金銀島》，是朱爾·凡爾納（Jules Gabriel Verne）的《神祕島》。但有件重要的事，我怎麼也想不起來。我隱約覺得這件事與剛才我和妻子的對話有關。

我向著正在廚房削蘋果的妻子喚道：

「剛才我們聊了哪些話題？」

「退出文壇？」

「不是……」

「《一千零一夜》？山魯佐德？神祕的書？」

我停下喝湯的動作，展開思索。

神祕的書。這說法刺激著我的大腦。

「熱帶。」我如此喃喃自語，妻子露出訝異的表情。

「熱帶？」

「沒錯。是《熱帶》。我想起來了。」

那是我還住在京都的學生時代，碰巧在岡崎附近的舊書店裡發現的一本小說。一九八二年出版，作者名叫佐山尚一。如果說《一千零一夜》是神祕的書，那麼，《熱帶》同樣也是

一本神祕的書。

〇

我的學生時代在京都度過。

位於北白川的四疊半榻榻米大小的公寓房間，有一整面牆都是書櫃，我常逛新書書店和舊書店，很認真地買書。

書架上擺的是看過的書、正在看的書、最近會看的書、日後會看的書、相信日後有一天會看得下去的書，要是日後看得下去「我的人生無憾矣」的書……書架就是這些書的集合體，當中交雜著過去與未來、夢想與希望，以及小小的虛榮。在這層意涵下，坐在那四疊半的房間中央時，就如同坐在自己的內心世界一樣。

窩在宛如無人島般的四疊半房裡看書時，那些希望運用書中知識讓自己出人頭地，或是用它勾引黑髮美少女的這類鬥志昂揚的想法，會完全消失，光是看書就覺得滿足，等到猛一回神，發現黃昏的氣息已悄悄來到窗外。這時候會發現，自己剛剛沉迷其中的事物根本不存在，那只是印成文字裝訂成冊的書，面對這樣的事實，心中會升起一股不可思議的感慨。

那是我迎接大四到來的八月發生的事。

說到那年的八月，是我過往人生中最模糊，最沒活力的夏天。我對前途感到迷惘，辦了休學，不知如何是好，日日在京都北白川一帶閒晃。當時我和一位司法考試落榜，同樣在百

萬遍知恩寺一帶閒晃的朋友，會騎著腳踏車繞琵琶湖一圈，累得死去活來。我們想藉由折磨自己，來擺脫心中的鬱悶。

總之，那年夏天酷熱難當。

夏天的京都四疊半的公寓，簡直不是人能住的地方，簡直是塔克拉瑪干沙漠。光是坐著發呆，就會送命。於是我每天都出外找尋涼快的綠洲。最常去的就是平安神宮所在的岡崎一帶。那裡有許多免費又涼爽的地方，例如勸業館、國立近代美術館、琵琶湖疏水紀念館等。

行經二條通，一路往鴨川走，會來到一家名叫「中井書房」的舊書店，我前往岡崎時都會順道進店裡逛逛。

我就是在那家店裡發現佐山尚一的《熱帶》。

書店門口旁有個寫著「百圓均一價」的紙箱，我往內窺望，就看到那本書。為什麼會買那本書呢？也許是因為書封設計古意盎然。反正也才一百圓，而且我有的是時間。

買下《熱帶》後，我騎著腳踏車前往岡崎的勸業館。

在這棟近代的建築裡，冷氣無比涼爽，大廳裡空無一人。我在自動販賣機買了果汁，在大螢幕前的長椅坐下。螢幕上正播放京都府警察平安騎馬隊的畫面。

我在那裡翻開《熱帶》的第一頁。

勿語無涉於己之事，

否則將聞不豫之言。

《熱帶》就在這段神祕文字後展開。

那是怎樣的故事呢？實在很難用三言兩語說明。既不是推理，也不是寫戀愛；不是歷史故事，也不是科幻小說，更不是私小說。說奇幻小說可能近似，但這樣並無法說明什麼。

總之，是讓人說不出個所以然來的小說。

故事從一名青年漂流到南洋一座孤島岸邊開始。似乎遭遇了船難，但青年失去記憶，不記得自己是誰、為什麼會在這裡、這座島又是何地。不久，青年走在黎明時分的沙灘上，發現美麗的海灣和碼頭，並遇上一名自稱叫「佐山尚一」的男子。

讀到這裡，我心中發出「咦？」的一聲驚呼。

佐山尚一不就是寫這本書的人嗎？

「哈哈，感覺愈來愈有趣了。」

充滿謎團的開頭，加上主角無依無靠的遭遇，很吸引我。因為我同樣也在這京都的市街上失去容身之處，整天窩在宛如無人島般的四疊半房間裡，雖然靜靜等待，但風和日麗的好天氣始終不來，不得已，只能渾渾噩噩過著日子。

我在勸業館大廳看了約四分之一的《熱帶》。印在老舊頁面上的淡色鉛字、涼颼颼的冷氣、空無一人的大廳，至今仍可清楚地憶起。

不久，我回過神來，闔上書本。

「這本書莫名地吸引人。我就好好細看吧。」

我將《熱帶》收進背包裡，走出屋外，下午的陽光亮晃晃地照耀市街，平安神宮前寬闊的柏油路面被曬得灼熱。我騎上腳踏車，從京都市美術館旁穿越而過，落下濃濃樹影的樹叢

中傳來陣陣蟬鳴。彷彿回到少年時代般，我心中無比雀躍。

接下來那幾天，我每天看上幾頁《熱帶》。

看不見的群島、以「創造魔法」統治海域的魔王、想查出這魔法祕密的「學團之男」、行駛在海上兩節車廂的列車、暗示有戰爭存在的砲台和地牢裡的囚犯、渡海前往圖書館的魔王女兒……。

「這故事到底會是怎樣的結局呢。」

說來也真不可思議，愈往下看，閱讀的速度變得愈慢。

我常想起以前辯論社成員提到芝諾（注：Zhénon，古希臘哲學家。以提出四個關於運動不可能的悖論而聞名）所說的「阿基里斯追烏龜」。腳程飛快的阿基里斯在追趕緩慢爬行的烏龜。當阿基里斯追上烏龜的所在時，烏龜前進了幾步。當阿基里斯追上烏龜時，烏龜又前進了幾步。這種情況不斷反覆，所以阿基里斯絕對追不上烏龜，就是這樣的詭辯。換句話說，在這種情況下，我是阿基里斯，而結局是烏龜。

總之，整本書我看了一半，這是可以確定的事。

但我與《熱帶》的別離，卻突然到來。

盂蘭盆節結束的早上，我一覺醒來，發現理應擺在枕邊的《熱帶》不翼而飛。「咦？」

我感到納悶，在室內遍尋不著。當天我結束打工回到家後，又找了一次，還是遍尋不見。也許是我帶出門遺失了，我到打工的那家壽司店店長辦公桌上查看，也問了常去的咖哩店和錄影帶出租店有沒有撿到失物，並到福利社食堂的餐桌底下翻看，找遍了所有地方，但我的努力完全落空，第三天晚上，我不得不承認，我把《熱帶》弄丟了。

「沒辦法了，只好再找一本買回來了。」

我心想。

這是多天真的想法啊。

一找就是十六年，歲月就此流逝，期間我走遍各家舊書店，造訪各間圖書館，上網搜尋，就是找不到《熱帶》的相關線索。二〇〇三年，我以小說家的身分出道，接著研究所畢業，在國立國會圖書館任職。調職到東京後，也曾走訪神保町古書街尋覓《熱帶》。但這條全世界最大的舊書店街一樣無法把《熱帶》給我。

就這樣，我無從得知《熱帶》的結局。

○

一個禮拜後的八月初，我從奈良前往東京。

那天我辦妥了幾件要事後，預定和以前上班過的國會圖書館的工作，於二〇一一年秋天從東京千駄木搬回故鄉奈良，一轉眼已七年的時光過去。

傍晚時分，我繞往神保町一趟，到三省堂書店裡逛逛。

當我來到面向靖國通的啤酒屋「Luncheon」時，裡頭的桌位有一群年近半百的男性聊得正熱絡。可能是在辦同學會吧。面向大馬路的桌位，坐著我在文藝春秋出版社的編輯。「您好。」她向我問候，我坐到她對面。隔著靖國通，可以望見書泉 Grande 和小宮山書店的招牌。

「森見老師，最近可好？」

「雖然靜靜等待，但風和日麗的好天氣始終不來。我最近都在看《一千零一夜》。」

「請不要自暴自棄哦。」

不知不覺間，我的第一部作品《太陽之塔》出版至今已經十五年，以青澀為賣點，全仰賴讀者們善意的支持，連我自己都漸漸看不下去。不過，通往寫作老手的路途還很遙遠，而且崎嶇險峻，目前卡在不上不下的處境，坦白說，我老早就已力不從心。以前我像鴨川畔遍地都有的石頭那樣沒沒無聞時，仗著沒名氣，恣意妄為，幻想著漂亮的編輯緊貼著我說「我想要你（的稿子）」的場面，差點鼻血直流。像我這樣的偽文學青年，想到什麼就寫什麼，現在已磨耗殆盡，只剩薄薄一層皮了。如同沙漠般乾涸的心靈，幻想悄悄靠近。我幻想著——「截稿日」的概念是四處蔓延的萬惡根源。

「就是這麼回事。」

「可是，如果沒有截稿日的限制，就不會寫了吧？」

「有截稿日就會好好寫，這種想法太武斷了。話說回來，只要寫得出來就好，這種想法也不正確。該寫不該寫，這才是問題所在。」

「停，暫停一下。這樣的論點太危險了。」編輯抬手制止。「請您先冷靜一下。」

為了打破寫不出作品的膠著狀態，才安排了這場討論，我對截稿日充滿憎恨而失去理性，顯而易見，再這樣討論下去也不會有結果。聰明的編輯馬上俐落地轉移話題，談到前些日子我在電話裡稍微提過的《熱帶》。「我調查了一下那本小說。」

「如何？」

「當然是有同書名的書。但我找不到森見老師您所說的那部作品。我也試著向認識的小

說家和編輯詢問，不過沒人聽過佐山尚一這位小說家。他到底是何方神聖呢？」

「啊，太好了。」

「哪裡好？」

「要是這麼輕易就解開謎團，那就不浪漫了。」

「說得也是。」編輯說。「總之，可以確定的是，那不是廣為流傳的書。也許是只分送給親人的私家書……如果是一九八二年出版，那就是三十六年前的事了。這就有點棘手，可說是一本充滿神祕的書。」

編輯如此說道，似乎也覺得很有意思。

穿著紅背心，繫著黑色蝴蝶結的店員，送來炸小牛排佐蘆筍。我一面用Bireley's果汁潤喉，一面向編輯說明《熱帶》的實體長什麼樣子。尺寸比文庫本還狹長一些，封面畫了幾個紅綠色的幾何圖案，冰冷的鉛字印著書名和作者。我之所以還記得出版年分，應該是因為看過版權頁，但出版社的名稱卻不記得。

編輯一面在記事本上抄錄，一面問道：

「是本怎麼樣的小說呢？」

「這不太容易說明。」我說。「況且，我也沒看到結局。」

「咦！真的假的？」

「是真的。關於這點，也很不可思議。」

我談到學生時代與《熱帶》的相遇和分離。編輯一臉狐疑地說：「這聽起來有點難以置信呢。這是您個人的幻想吧？」

「不，我說的是真實的事。」

「如果是這樣，還真想拜讀一番呢。」

「我就說吧。」

編輯吃著小牛排，低語道：

「如果……」

「如果怎樣？」

「您的下一部作品，就針對《熱帶》來寫，您覺得如何？」

「可是《熱帶》這本書我沒看完耶。」

「所以說，是針對一部夢幻的小說來寫。」

她微微激起了我的興趣，我展開思索。的確，「夢幻之書」這個點子，只要是小說家，或許都會想嘗試看看。只要挑選這種題材，應該就能針對看小說和寫小說的事，讓幻想無限擴張。我就稍微動腦想想吧——我如此喃喃自語，環視店內。裡頭舉辦同學會的那一桌，還是一樣熱鬧歡騰。

「我不確定會不會成功哦。」

「之前不也是這樣嗎？這是一場冒險。」

「說得也是。」

「我認為佐山尚一是筆名。我會試著對《熱帶》展開調查，所以森見老師，請您也好好構思下一部作品。截稿日的問題就先擱一旁吧。」

走出 Luncheon，靖國通上深藍色的夜幕低垂。街上開始亮起燈光。從大樓間吹來的

風，出奇涼快。

「您今天接下來打算做什麼？」

「要去參加神祕的讀書會。」

「那是什麼？感覺挺有趣的。」

「我也不是整天都窩在家裡足不出戶。偶爾也會為了追求作品靈感，出門展開探索之旅。我圖書館時代的同事會帶我過去。」

「可能會對您的下一部作品有助益吧。」

很快地，我們來到駿河台下的十字路口。

道別時，編輯向我叮囑道：

「拜託您。《一千零一夜》也該適可而止，別再看了……」

○

我坐上千代田線，在明治神宮前下車。

和我約見面的朋友，早已在驗票口前等候。他在永田町的國會圖書館上班，以前我在資訊系統課任職時，他和我同一個單位。

我們簡單地互道「嗨」，便一同邁步前行。

「在哪兒舉辦？」

「好像是在表參道附近的咖啡廳。唔，這裡有地圖。」

「該怎麼說呢，這地方好像和我不太搭呢。」

「凡事都需要體驗。牟嚕米。這對你的新書一定會有幫助的。」

不知為何，這位朋友叫我「牟嚕米」。聽起來像是嚕嚕米的亞種（注：嚕嚕米，森見的朋友叫他MORIMIN，與嚕嚕米的MUMIN相近，原音為MUMIN，而「森見」唸作MORIMI，森見是芬蘭著名童書作者朵貝・楊笙創作的童書作品主角，原音為MUMIN，而「森見」唸作MORIMI，森見的朋友叫他MORIMIN，與嚕嚕米的MUMIN相近），不過，小說家確實是一種半幻想的生物，不太像人類，反而比較像嚕嚕米。寫不出什麼新作品的我，更是如此。身為牟嚕米谷（注：嚕嚕米住在嚕嚕米谷）的悠哉居民，我應該要有這樣的自覺才行。

我這位朋友喜歡紅酒和閱讀，但大家都知道他人脈廣。雖然不清楚他是如何與人結識，但他認識的人當中，有動畫導演、餐廳老闆、編輯、律師，感覺無拘無束。而那天晚上，我們要去參加的「沉默讀書會」，也是他透過人脈而得知。

「到底什麼是沉默讀書會呢？

「我也只去過一次。」友人說。

據說是各自帶著懷有「謎團」的書籍前來，大家一起討論的聚會。至於是怎樣的謎團，則全憑參加者各自的解釋了。例如那天晚上，我朋友帶的是紀田順一郎編纂的《謎之物語》。我則是帶《一千零一夜》。不限於小說，哲學書或漫畫也行。只要能解釋成書中存在著謎團，不管怎樣的書都行。不過，參加者必須說出當中存在著怎樣的謎團。

有趣的是，會中「嚴禁」解開參加者帶來的謎團。就算是平凡無奇的謎，只要多嘴解開謎團，便違反規矩。不過，對於書中所含的其他謎團、從這些謎團衍生出的其他謎團、聯想到的其他書，要怎麼說都行。這是絕對要遵從的規則。

「不過，既然是讀書會，總會說話吧？」我問。「為什麼要叫作『沉默』呢？」

「可能是因為，面對不能說的事，人們應該要保持沉默吧。」

「哎呀！真是妙語啊。」

「我偶爾也會口出妙語的，牟嚕米！」

籠罩在夜幕下的表參道，行道樹兩側亮起店家燦爛的燈光。以前住東京時，我和這個地方也沒有半點交集。

當初在國會圖書館上班時，這位朋友和我隸屬同一個單位，就坐我隔壁。在辦公桌上陳列出自己喜歡的書，是他的習慣。上頭擺放的書五花八門，例如程式設計書、平面設計書、世界建築攝影集、如何有效率推動會議的實用書等，他會將自己喜歡的書陳列得特別顯眼。

當初還在職時，我出版的書也在當中占有一席之地，想起這件往事便倍感懷念。

我走在表參道，思索著由夢幻的小說所衍生出的小說。我告訴這位朋友關於《熱帶》的事，這似乎也激起了他的好奇心。

「真可惜。如果手上有那本書，帶來參加沉默讀書會再適合不過了。」

「不過，要是取得實物，它就不再是謎了。因為不知道消失在何處，至今仍遍尋不著，這才稱得上是謎。」

「哦，這樣啊。可真兩難呢。」

「沒錯。」

「你也在我們的圖書館找過了吧？」

「沒找到。」

「雖說這裡是國會圖書館，但也不是所有書都有。例如地方上的出版品，或是自費出版的書，沒收藏的可能性多的是。」

「說得也是。」

「不過，這確實很不可思議。對單一個人來說，三十年是很漫長的歲月，但是對書籍來說，則未必如此。就算無法取得實物，但總會找到它所留下的痕跡，例如像作者或是看過那本書的讀者。但是這本書卻完全沒留痕跡，真的是謎團重重。這確實很適合沉默讀書會。」

我們走過金光燦然的表參道之丘，接著來到「克莉斯汀・迪奧」前方。店內瀰漫耀眼強光，感覺宛如夢中的景致。

從轉角處右轉，前方連接一條小巷弄，市街逐漸變得宛如迷宮一般。表參道的熱鬧氣氛旋即遠去，夜色更顯濃重。

順著蜿蜒的巷弄往前走，可以看見玻璃外觀的建築二樓，一群美女正在整髮美容，水泥外牆的半地下室空間裡，可以望見有人正面對白板，召開謎樣的會議。穿過那充滿祕密的小巷弄後，旋即來到整排都是獨棟透天厝的寧靜住宅街。

就此抵達充當沉默讀書會會場的咖啡廳。

○

那是一棟年代久遠的雙層歐式透天厝，爬滿常春藤的牆上設有圓窗。從一樓的凸窗外洩的亮光，照亮前庭蓊鬱的樹木，只有那區讓人彷彿置身森林深處。前庭擺了幾張白色餐桌。

我們穿過庭院，來到玄關前。門旁立著小黑板，上頭以粉筆寫著「本日已包場」。

「這地方真別緻。」

「好像向來都在這裡舉辦。」朋友說。「老闆是讀書會的主辦人。」

「感覺就是個通往神奇國度的入口。」

我們就此踏進沉默讀書會。

在朋友的介紹下，我先問候留著黑鬍子的老闆，接著在店內參觀。這家店分成幾間木板地房間。讀書會的參加者，包含我在內，共二十人左右。有的是只有兩個人一臉認真的談得很投入，有的則是五個人一同聊得無比熱絡。沒有小孩，但從大學生模樣的年輕人到老人，各種年齡層皆有，讓人想起美國電影裡的家庭派對。進入這個讀書會，想要加入哪個小組都行，加入後要換組也沒問題。只要別解開別人帶來的「謎」就行——這是唯一的規定。

我們馬上加入其中一個小組。

剛好有名滿頭白髮的男性談到岡本綺堂的怪談，接下來談到亞瑟・馬欽（Arthur Machen）的《怪奇俱樂部》，進而圍繞起百物語的話題。我認為這樣的走向很不錯，於是便決定提到《一千零一夜》。

「這件事或許大家都聽過……」

人稱「阿拉伯之夜」（注：《一千零一夜》早期的英國翻譯版書名為 *Arabian Nights Entertainments*），但家喻戶曉的「辛巴達」、「阿拉丁」、「阿里巴巴」原本都不在《一千零一夜》裡。它們是十七世紀後，在《一千零一夜》傳入西方的過程中被加入的故事。「辛巴達」原本是屬於另一個抄本，而「阿拉丁」和「阿里巴巴」則連原本的抄本都找不到，被稱為「孤兒故

事」。現在我們所認識的《一千零一夜》，便是加入了這些來路不明的故事，一路擴充而來。

我鋪陳了這個臨時惡補來的知識後，話題就此擴展開來。藉由對偽抄本的聯想，有人談到《伏尼契手稿》（注：Voynich Manuscrip，一本內容不明的神祕書籍，共二四〇頁，附插圖，作者不詳。書中所用字母及語言至今無人能識別，似乎是中古世紀煉金術士的參考書。書名來自一位名為威爾弗雷德·伏尼契的書商，他於一九一二年在義大利買下此書）這本奇妙的小說。這是一位名揚·波托茨基（Jan Potocki）的波蘭貴族於十九世紀初所寫的作品，具有比《一千零一夜》更複雜詭異的「俄羅斯娃娃結構」特性，似乎是一套大部頭的幻想小說。波托茨基本人也像怪奇小說裡的登場人物，晚年總以為自己是狼人，最後以銀彈開槍自殺（注：傳說中，狼人會受純銀傷害，常見的說法是只有純銀的子彈能殺死狼人）。

不過，這些寫起來沒完沒了。

談了約一個小時後，我起身上洗手間。

上完廁所準備返回座位時，我突然在樓梯下停步。那樓梯瀰漫著一股莫名吸引我的氣氛，設有發著微光的木製扶手，我在開著小圓窗的樓梯間右轉，走向沒開燈的二樓。間上擺著一張小桌子，紅色玻璃蓋的油燈散發亮澤光芒。樓梯口有粗大金色繩索擋住去路，禁止人們走上二樓。

我朝昏暗的二樓豎耳細聽。聽了半晌，什麼也沒聽到，但總覺得似乎有人。如果此刻有另一個怪奇讀書會在二樓舉辦的話……所謂的小說就是從這樣的幻想展開。

這時背後突然有個聲音喚道：

「怎麼了嗎？」

轉頭一看，黑鬍子老闆就站在我身後。

職業習慣，我常會像這樣沉溺於自己的幻想中，這種時候被人問一句「你在做什麼」，都會令我不知如何是好。就像小偷正在物色下手行竊的住家時，突然被警察喚住一樣。我吞吞吐吐低語：「那個油燈真漂亮。」老闆應了聲「哦」，抬頭望向樓梯。

「它從我小時候就有了。」

「這是您父母的住家嗎？」

店主說十年前他從父母繼承這棟房子，開了這家咖啡廳。不只舉辦這種私密的讀書會，也會出借給雜誌或電視台拍攝用，他自己也常企劃活動。「雖然稱不上有什麼歷史，但這棟屋子也將近七十年。當然，當初開店時曾多方改建過。不過，樓梯還幾乎保持原貌。小時候我很怕這個樓梯，也覺得樓梯間的油燈透著詭異，昏暗的二樓也很可怕。」

「嗯，小孩子應該會覺得可怕。」

「我小時候真的很膽小。」

從老闆現在的模樣，很難想像他小時候是何光景。他的體格結實，臉上覆滿濃密烏黑的鬍子。感覺就像南極探險隊所養的樺太犬「熊」。

「你知道耳朵尾巴嗎？」

老闆突然這樣問道。

「耳朵尾巴？」

「出現在繪本裡的一種妖怪。」

「不，沒聽過。」

「那是我妹妹在圖書館借來的書，我小時候讀過。是提到妖怪造訪森林小屋的故事。那天剛好母親有事外出，妹妹央求我唸給她聽。因為內容太可怕，我無法唸到最後，就闔上書本，將它塞進沙發縫隙裡。正當我們倆屏氣斂息，有個聲音從二樓傳來。我們鼓起勇氣來到樓梯底下，當時已是黃昏時分，二樓一片漆黑。我們站在樓梯下方，感覺耳朵尾巴在二樓四處走動，感覺牠隨時都會走下樓梯，但我們根本無法動彈。一直等到母親回來為止。」

「你沒想過要再回頭看一遍嗎？」

「從那之後我就沒再看看那本書了。耳朵尾巴始終是個謎。」

「才不要呢。要是耳朵尾巴的真面目很無趣的話，我覺得自己小時候的回憶會就此萎縮。那對我來說，是很寶貴的回憶。所以我不會想回頭看那本書，這個樓梯和樓梯間也一直保持我小時候的氣氛。原封不動的保存謎團，是很重要的一件事。」

我終於能明白老闆想表達的了。

「我覺得自己彷彿也有過類似的經驗。」

到頭來，二樓根本什麼也沒有──老闆笑著道。

「原來如此。所以才有『沉默』讀書會是吧。」

老闆點了點頭，一副深感認同的神情。

「我們不是都會解釋書本嗎？那是我們賦予書本意義。這樣也無妨。書原本就依附在我

們的人生底下，運用在實際生活中，就是『讀書』，如果這麼想的話，這種解讀方式就沒錯。但也能用相反的模式來思考吧。書本位在我們人生外層的高處，是書賦予我們意義。這也是另一種思考模式對吧？但在這種情況下，書本看在我們眼裡應該是充滿不解之謎才對。所以我想，不去解釋各種書本所帶有的謎團，只是蒐集它們，保有神祕，又會是怎樣呢？照著謎團的原樣去陳述謎團。如此一來，位於世界中心的謎團，像漆黑之月一樣的東西就會逐漸浮現，你不覺得嗎？」

這是老闆多年來秉持的論點嗎？不愧是沉默讀書會這個與眾不同的讀書會背後的推手。

我聽得目瞪口呆，老闆開朗地輕拍我肩膀。

「大概就是這種感覺。請樂在其中。」

說完老闆就跨過樓梯的繩索，輕快地上了二樓。他的身影消失後，二樓仍是一片悄靜，完全沒亮燈。我感覺猶如被狸貓或狐狸給耍了。但這裡是位於東京市中心的一家咖啡廳。

我走向玄關旁的窗戶，凝視前庭的樹木。

人們針對謎樣的書本聊得熱絡的聲音再度傳進我耳中。

感覺就像是故事裡的一幕場景。

○

當我回原位時，其中一個小組吸引了我的目光。

那是個五名男女的小組，在面向前庭的一大扇窗戶前的沙發上迎面而坐。其中一名男性

正滔滔不絕地談著希臘哲學。

「又聊艱澀的話題……」

我就此停步，豎耳細聽。

這時，坐在沙發上的一名女性令人在意。年約二十五歲，個頭嬌小，睜著一對因好奇而炯炯生輝的大眼。身子微微前傾，專注地聆聽男子對希臘哲學的見解。她是位魅力十足的女性，但真正吸引我的是擺在她膝上的書，尺寸比文庫本略微狹長，封面印有紅綠雙色幾何圖案，我曾經見過。

不會吧？

接著，女子也發現我熱切的視線，納悶地望向我。她拿起那本書，書名就此映入我眼中。

那是佐山尚一的《熱帶》。

因為太過驚訝，我一時間說不出話。我急忙離開，走回原本的座位，向我朋友咬耳朵道：

「發生大事了！」

「咦，怎麼了？遇上什麼麻煩嗎？」

「我找到《熱帶》了。」

朋友大吃一驚，直挺起身。「真的？」

「就在那裡。窗邊那個小組，有位女子手上正拿著那本書。」

「竟有此事。那不是一本夢幻之書嗎？」

「真是太巧了。」

「不不不，不可能這麼巧。」朋友語帶懷疑說：「你沒看錯吧？」

「總之，我先去向她搭話吧。」

「好，我也去。」

就這樣，我們和小組的人道別，改去剛才那個小組。希臘哲學男一見到我們，馬上閉口不語。我對他說：「抱歉，打擾了。」然後向那名女子道：

「我很在意您手上那本書。」

她滿懷戒心地將《熱帶》抱向胸前。

「這本書嗎？」

「那對我來說，是很重要的一本書。」

「您讀過這本書？」

「是的。」

「真的？您認真讀過嗎？」

她那雙大眼筆直盯著我。在她這聲確認下，我怯縮了。《熱帶》我並沒全部看完。我心想，應該坦白告訴她，因此補上一句「我只看到一半」。

「嗯，這樣啊。」

她不發一語地注視著我。現場氣氛僵著，彷彿她轉頭就會走，但沒想到她卻對我嫣然一笑。

「那麼，您能告訴我，這是本怎樣的書嗎？」

她語帶挑釁地說著，邊將《熱帶》擺向桌上。就像電影中法庭宣誓的場面一樣，一隻手擺在書的封面上。

雖然她表現出和顏悅色的態度，仍能感覺得出「要是你敢亂說的話，我絕不饒你」的這

種強烈意志。希臘哲學男對於自己的演說有人跑來礙事，略顯不悅，但還是讓我加入他們的小組。

我搬來鄰近的木頭椅，直接坐下。

「這很不容易說。」

「我知道。」

她就像一位嚴肅的面試官，毫不留情說道。

就這樣，我盡可能說出記憶中《熱帶》的內容。這段時間，她的手始終都沒從桌上那本《熱帶》移開，她微微蹙眉，身體動也不動。不知道是否真的聽進我的話，令人不安。

要向素未謀面的人說明一本十六年前看過的書，不是簡單的事。我向來都用自己的方法閱讀，光是要把看過的書內容概要說清楚，就很費力。而且說著說著，我的心情益發沉重，自己這十六年來為什麼會一直找尋這小說，我現在說的這些話，也許根本就是蠢事一樁。

愈往下說，記憶愈模糊，「呃……」「好像是……」「那叫什麼來著？」我接連說出這樣的話來，最後再也說不下去，便轉為沉默，前同事輕戳我的手臂。

「然後呢？接下來呢？」

「到這裡結束。」

「咦，這樣就結束了嗎？牟嚕米！」

「因為我沒看完。要是有實體書能看的話……」

我如此說道，指著桌上那本《熱帶》。這時，她拿起《熱帶》，再次抱在胸前。唉，我都這麼恭敬地向她說明了，為什麼她還是抱著戒心呢。我看起來這麼像可疑的大叔嗎？

沉默片刻後，女子輕輕點頭。

「看來，你是真的看過這本書。」

「當然是真的。」

「不過，你不知道結局，對吧？」

「所以我才想把那本書看完啊。我不會要求妳把書先讓給我。但是等妳看完後，可以借

我嗎？不，如果妳肯賣我的話⋯⋯」

「我不打算賣。」

「不，我並不想勉強妳。我只要能看就行了。」

「你真那麼想看？」她說。「也許實際看過後，會和你想像的完全不同哦。」

她說得沒錯。一些我曾以為是傑作的書，經過一段歲月後，往往褪色不少，這是常有的

事。也有一度不具魅力的書，經過一段歲月後，又重現魅力。有時以前覺得無聊的書，現在

回頭看，又覺得妙趣橫生。可以說，書這種東西，就只有與此刻的我們有關聯時，才會「實

際存在」。

「可以讓我看這本書嗎？」

「其實這本書我也還沒看完。」

「不管要等多久我都願意。在妳看完之前。」

她露出不可思議的眼神望著我。該怎麼形容才好呢。就像小學時老師站在遠處注視你的

那種感覺。

接著她說出令人意外的話。

「我認為，我看不完。」

「我知道自己沒權利這麼說，不過，如果妳不想看，那麼，可以的話……」

「你沒聽懂。」

她豎起手指，緩緩說道：

「看完這本書的人，一個也沒有。」

○

原本盈滿咖啡廳的低語聲，瞬間消失。剛才還一臉不悅的希臘哲學男，也不知道從什麼時候起，被我們的對話吸引。

我清咳幾聲，向女子問道：

「這話是什麼意思？」

「就是我剛才說的意思。這本書沒辦法看到最後。」

「這樣的話……」前同事在一旁插話。「直接打開最後一頁來看不就行了嗎？這樣至少可以知道最後的結局吧？」

女子冷冷地望向他。「只看最後一頁，這樣也算看過嗎？如果不是從開頭進入小說的世界，並一路看到最後一頁，就稱不上看過這部小說，不是嗎？」

「嗯……」

「沒錯吧？」

「我收回剛才說的話。」

我朋友就此乖乖退下。

「《熱帶》是小說。」我一面思考，一面說道。「小說這種東西，就算試著加以歸納摘要，說明誰做了什麼，得到什麼下場，也沒什麼意義。只有和書中的登場人物一起活在那個世界，熱衷地閱讀，小說才得以存在。對小說來說，這是最重要的事。但是用這種方式讀《熱帶》，將無法讀到最後，小說才得以存在。對小說來說，妳是這個意思嗎？」

她臉上泛起神祕的微笑。

「你也沒看到最後，對吧？」

「是。不過，那是因為我搞丟了《熱帶》……」

「我認識其他看過《熱帶》的人。他們之中也沒人看完這本書。」

「還有其他看過這本書的人？」

「當然有。他們組成了一個社團。事實上，我就是從他們那裡得知《熱帶》的謎。《熱帶》是一本充滿謎團的書。」

「充滿謎團的書……」

「我如此低語，她點了點頭。

「你知道我為什麼帶這本書到這裡來嗎？這世界的中心暗藏著一個謎。而《熱帶》就與那個謎有關。」

「真有意思。」

「你想知道這是怎麼一回事嗎？」

「這話題要是就此打住的話，就太吊人胃口了。」

猛一回神，發現黑鬍子老闆就站在我們身旁。

他手持銀色咖啡壺，一面朝杯裡倒咖啡，一面說道「今晚我也加入這個小組吧」。待老闆加入聽眾的行列後，女子再次將《熱帶》放在桌上。

「這本小說是以這樣的一句話開頭。」她說。「勿語無涉於己之事……」

這時，南方島嶼鮮明的景象從我眼前一閃而過。耀眼的白色沙灘、昏暗的叢林、浮在清澈海洋上的神祕島嶼。彷彿還能感受到風吹向臉頰的觸感。第一次看《熱帶》，是十六年前的夏天，當時我確實就站在海邊。這謎團終於就要解開了，我因滿懷期待而心跳加速，但同時又有預感，接下來對方所說的故事，該不會是另一個全新謎團的開端吧。

山魯佐德說過的那句話浮現我腦海：

「我當然很樂意說故事給妳聽。不過，這需要我們無比偉大、高雅的國王允許才行！」

〇

就這樣，她開始娓娓道來，《熱帶》的大門就此開啟。

第二章

學團之男

「小說這種東西，就算不看一樣能過日子。」

白石小姐（白石珠子）開始說道。

她說自己學生時代也看過各種小說。

但大學畢業出外工作後，光是閱讀與工作有關的書便已占去所有精力。漸漸在匆忙的生活中，沒了閱讀小說的習慣。有助益的書多得數不清，她卯足了勁吸收這類知識。

「小說這種東西，就算不看一樣能過日子。」

白石小姐又說一次。

「但真是這樣嗎？」

○

白石再次重拾小說，是在經歷了許多事辭去工作之後。她在小石川老家過了一段鬱鬱寡歡的日子，去年秋天才重新投入工作。她的叔叔在有樂町某棟大樓裡經營一間鐵道模型店，她到店裡幫忙，當作回歸社會的第一步。

模型店位於地下街的一隅，並非時常有客人上門。有時店面本身就像巨大模型般，空空蕩蕩。這種時候，她就坐在椅子上動也不動，打開厚重的型錄，盯著看。

這樣的日子持續了約兩個月之久，某天，她突然興起「好久沒看小說了，找本書來看吧」的念頭，便趁午休時間前往三省堂書店買了本文庫本。

那是淺田次郎的《監獄飯店：卷一》。

在客人稀少的下午，她偷偷看起了文庫本，看到一半，她站起身，像洄游的魚一樣，在店內不斷繞圈踱步。「小說是這樣的東西嗎？」她大吃驚。因為太久沒看，她深深被「看小說真快樂」這個嚴正的事實所震懾。就像一台擱置了將近五年，一直沒補充燃料的內燃機，看了這本書後，就此開始喀答喀答地運作起來。

全神貫注看完《監獄飯店：卷一》後，她從夜幕低垂的有樂町高架橋下快步跑過，直奔三省堂書店。將其餘三卷一併買下，然後在東京交通會館地下的柚拉麵門口邊排隊邊看書，回到位於小石川的家中還是繼續看，隔天在鐵道模型店裡還在看，晚上回家也看，翌日傍晚就看完一整套四本文庫本。「已經沒有可看的書了」，在這樣的落寞感驅使下，她再度造訪三省堂——如此一再反覆。

「從那之後，我像是要填補這些年來的空白一樣，埋首書中。一面顧店，一面看書，休息時間就在地下街店裡邊吃東西邊看書，回家路上也看。回到家吃完晚餐又接著看。總之，只要是印成文字，有故事可看就行。的確，就算沒有小說一樣能過日子。但有趣的小說多到看不完，光是這點就好得沒話說，多美好的事啊，它們表現得太好了，人類萬歲！這是我當時的感受。」

邁入十一月的某天，突然。

她在收銀台邊單手托腮，正在看《魯賓遜漂流記》。

看著看著，內心已從地下街門可羅雀的模型店，飛往另一個世界。籠罩蓊鬱森林的熱氣，彷彿會黏在人們身上的大顆雨滴。大片樹葉在雨水的拍打下搖曳，如同某種未知生物的魚鰓。她穿過森林，來到一處舒服的洞窟，在小爐灶裡焚燒枯枝。她吃著切片的山羊肉、葡

萄乾，還有海龜蛋，以柔軟的樹枝編了個籠子，想像著雨季結束後，田裡的小麥發芽的日子到來……她的心已飛往熱帶島嶼，沒發現客人的叫喚聲。

「小姐。不好意思，小姐……」

猛然抬頭，只見一名穿西裝的男子站在面前，向她遞出兩組N規的水泥運輸車模型，等著結帳。此人是不時會出沒店裡的常客。白石滿臉羞紅替他結帳。男子朝櫃台的文庫本瞄了一眼，說道：「那是《魯賓遜漂流記》嗎？」

「不好意思，讓您久等了。」

「很有趣對吧。」男子說。

這是她與池內先生交談的開端。

　　　　○

池內任職的公司是進口家具行，就在這棟大樓五樓。

年約三十左右，總是穿著黑西裝，腋下夾著大大的黑色筆記本。每次看到池內，白石總會聯想到神情超然，身形清瘦，在屋簷下躲雨的鳥。根據她偷偷在箱根登山鐵道月曆所做的記錄，池內每週固定會在星期三、五兩天中午前來。

很快地，白石與池內開始交談。

「您從事的是什麼工作呢？」

「其實我從事走私。」

她點頭應道：「原來如此。」

過了一會兒，池內一本正經地補上一句：「抱歉。我剛才是開玩笑的。」

就算聽他說出真正的職業，還是沒有真實感。比起進口家具店店員，感覺上流浪的哲學家或是每天晚上寫著前衛小說，比較像池內會從事的行業。不過，話說回來，白石沒見過真正的哲學家或小說家。池內曾邀請她去看自己工作的家具展示間，因為感覺是那種很高級的家具，所以她一次也沒去過。反正他每週一定都有兩天會來模型店露面。

鐵道和閱讀是池內的嗜好。

「再沒有比鐵道之旅更棒的事了。光是看著車窗外就很快樂，在車上看書也很快樂。」池內說。「放眼所及，全是快樂的事。」

池內似乎是很不簡單的愛書人士。兩人閒聊過程中，白石發現自己看過的書，他都看過，白石準備要看的書，他也似乎都看過。儘管心裡明白，為這種事較勁很沒意義，還是覺得不甘心，這也是人之常情。

「您看的書可真多。」

「因為我從以前就喜歡，不小心就看了這麼多書。」

「您應該很忙碌？」

「忙的時候是很忙，但多的是空檔時間。」

下班回家的路上，她曾在通往日比谷站的長長地下道裡見過池內。他左手拎著手提包，右手攤著一本文庫本，邊走邊看。以驚人的速度走在大批行人交錯，景致單調的地下道，而且他還能在右手持拿文庫本的狀態下翻頁。她邊想著「這樣多危險啊」替他捏了把冷汗，池

內卻輕鬆地穿過人群。在地下道一路前進的這位神祕愛書人士，他那黑色的樸素西裝與機器人般的樣貌相互產生作用，簡直就像是二十一世紀最新款的二宮金次郎像（注：江戶時代後期的農政家、思想家。在日本學校裡常可看見他年少時揹著柴木看書的銅像）。

關於池內，還有一件事不得不提。

白石工作的有樂町大樓地下街，有個區充滿了診所和旅行社，那裡有家模樣古樸的純咖啡廳，名叫「MERRY」。白石會在下午兩點左右趁午休出外，到這裡享受酥脆的三明治和微溫咖啡，翻閱手中的文庫本。

十一月下旬，她在那裡碰到池內。

如果只是這樣，一點都不足為奇，不過當時和池內同桌子的人們吸引了她。他們分別是頭戴貝雷帽，體態發福年近半百的男子，戴著眼鏡、瘦成皮包骨看上去像大學生的年輕人，以及戴著亮晶晶戒指喝著咖啡，年約五十的貴婦。白石替他們取了簡單綽號：「貝雷先生」、「排骨君」、「夫人」。

這三人怎麼看都不像是池內的客戶，也不像親戚聚會。不論是年齡還是氣質，各自不同，看不出任何共通性。

他們圍著桌上攤開的一張大紙，邊喝咖啡邊熱絡地討論著。池內膝上攤放著筆記本，聽著貝雷先生發表意見，邊附和邊做筆記。排骨君則一臉不滿，不時會插嘴。只有夫人一句話也不說，淡色眼鏡底下的雙眼，慵懶地微閉。

「難道是正在擬定犯罪計畫的邪惡組織？」

這時，池內發現她的視線，回以微笑。夫人也察覺到她的存在，從有色眼鏡底下朝她投

以視線。白石急忙將目光移回文庫本上。

她感覺自己看到不該看的事物。

〇

邁入十二月後，池內仍一本正經地到模型店內光顧。

關於那場神祕聚會，他們一次也沒聊到。白石對自己胡思亂想感到羞愧。大概因為看了太多小說，腦中「故事性神經」變得太敏感。

有樂町站一帶已經瀰漫著耶誕節熱鬧氣氛，但地下街的模型店彷彿不在季節更迭中，一片死寂。「就是這樣，內心才感到安詳。」白石心想。池內規律地到店內現身，說起話來像車內廣播一樣平淡，午休一結束，就馬上停止談話，回公司上班。

唯一令白石困擾的，是店長。

叔叔算是個性冷淡的人，在親戚當中也都被當怪人看待。因為年齡相近，從以前就和白石很合得來，叔叔滿心以為「那名男客似乎是特地來和我姪女見面的。而我姪女也對他有意思」。每次池內露面時，叔叔便都會若無其事地離開。這對向來行事不圓滑的叔叔來說，是竭盡所能的貼心之舉，卻讓白石覺得「渾身不自在」。池內是完全照時刻表運行的電車，而這家鐵道模型店不過是某個停靠站，而她是停靠站的站務員。路過的電車與站務員之間，是不會發生浪漫故事的。

這個星期三，一到中午，叔叔又準備偷偷開溜。

「我出去一下。就麻煩妳顧店吧。」

「您要去哪兒？」

「嗯，就出外辦個事。」

「辦什麼事？」

叔叔嘀咕著走出店外。

「還問呢，我也會有我的事要辦吧？」

不久，現身店內的池內擔憂地問道：

「最近都沒看到店長呢。他還好吧？」

「他都在外頭四處跑。不知道在忙些什麼。」

「沒事就好。」

池內一如平常，在店內四處慢慢逛。白石裝作正在讀《基度山恩仇記》，暗中觀察他。

不久，池內打開夾在腋下的筆記本，從胸前口袋取出原子筆，不知寫了些什麼。先前在咖啡廳的神祕聚會畫面，頓時從白石腦中掠過。一閃而過的念頭讓她想到，在那場聚會中，池內也很專注地記筆記。

「你總是帶著那本筆記？」

白石問道，池內低語一聲「咦？」轉過頭來，再望向手中的筆記本。似乎這才發現自己正在記筆記。

「我要是沒帶它，就會很不安。」

「是工作用的嗎？」

「不，是我個人的筆記。將讀書的重點摘要以及自己所想的事記下來。」

池內說完後，翻動那本厚厚的筆記。沒有橫線的空白頁面，寫滿了像印刷字般工整的手寫字。他似乎是會邊看小說，邊製作年表，或是製作登場人物一覽表。白石從沒像他這樣讀小說，相對於「筆記」派的池內，白石算是「專心一致」的那種讀書人士。

「你這樣有點像在準備考試。」

「有時多花點工夫會比較有趣。讀托爾斯泰的《戰爭與和平》，如果不針對眾多登場人物作人物表，掌握起來會很吃力。只要記下主要人物，便會好讀許多。」

「原──來。」

「原──來？」

「就是原來如此啦，池內先生。」

「哦，這樣喔。原──來……」

「不過，換作是我的話，會在人物開始混亂前，一口氣看完。」

「這也是一種辦法。每個人不一樣。」

池內說他也會將感動的文句節錄在筆記上，也是一種樂趣。像這樣將記在筆記裡的文句帶在身上，有空就拿出來看。每個文句都是自己花時間節錄而成，彷彿是他身上的血肉。用自己挑的文章創造自己，以肉眼看得見的方式將這種作業記錄在筆記本上。這感覺無比可靠，會讓內心沉靜下來。

「當筆記即將寫滿時，會感到不安。因為之前抄下的文章不能再帶著走。剛換新筆記本時，真的很不安。所以才會筆記本愈買愈厚。我這算是『大艦巨砲主義』。」

「這一來，日後換筆記本時，不是會更難過嗎？」

「就是說啊！真是左右為難，傷透腦筋。」

池內如此說道，輕撫筆記本。現在似乎只寫去大約一半的頁面，池內暫時還能保持內心平靜。

「我要是有像你這樣的毅力就好了。」

「白石小姐，這是習慣的問題。一開始是我學生時代的恩師建議我這麼做，當時我覺得很麻煩，沒有照做。不過這一旦成為習慣後，就不覺得苦，反而還覺得很快樂。心裡還會想，當時為什麼沒有馬上照恩師的建議去做呢。如果從學生時代就寫筆記，現在或許能成為一名自信滿滿的人。」

「很遜？」

「不不不，其實我的內在很遜。」

「不不，你看起來已經很有自信了。」

白石不禁笑了起來。

她問池內，是什麼契機讓他開始寫筆記。

池內回應道：「事情的起因其實有點古怪。」

　　　　○

那是五年前一個晚秋的日子。

池內到奈良展開寺院巡禮之旅，下榻猿澤池畔的一家商務旅館，他徒步走訪興福寺、東大寺、新藥師寺等寺院。觀賞懸掛在民宅屋簷下的柿餅、被夕陽染紅的土牆、烏柏枝頭冒出的一粒粒白色種子。新藥師寺門前有棟小小的櫃台小屋，坐在窗口的女子正打著盹。充分感受晚秋的奈良風情後，池內返回旅館，那已是日暮時分。

大廳的禮品專區旁，設有個小書架。

裡頭的書供房客自由取閱，不過，取走書的人要留下一本自己看過的書，這是規定。當時池內剛好看完一本文庫本，便把自己的書放進書架，從裡頭挑一本帶走。帶著旅途中偶遇的書，一起度過漫漫秋夜，是件很不錯的事。

當時書架角落裡夾著某本書，吸引了池內的目光。

「那是本平凡無奇的書。」池內對白石說：「尺寸比文庫本略微狹長，封面上畫著幾何圖案……是那種古老簡單的封面設計。它呈現的氣氛，與我當時的心情很吻合。」

「命運的邂逅嗎？」

「確實如此。你說得一點都沒錯。」

在客房休息片刻後，池內帶著那本書走到街上。在商店街吃完晚餐，穿過幽暗的巷弄，到了一間奈良飯店裡的酒吧，邊喝酒邊看書，感覺是本很奇妙的小說。回到下榻旅館後繼續看，看了將近一半，接著他把書擺在枕邊，就此入睡。剩下的部分，池內打算回程時在新幹線上再看。

「但是，隔天一早書卻不見了。」

「不見了？為什麼？」

「我不知道。但是書既然掉了，也沒辦法。我決定回東京後再去找那本書。可是，不管在舊書店或網路上怎麼尋找，也找不到我看過的那本小說。」

而隨著找尋的時日愈久，對那本書的記憶也變得愈來愈淡。

某天，池內一時興起買了筆記本，將當時他還記得的內容記下。就此成了他的第一本筆記，這習慣一直持續到現在。

「很古怪的緣由吧？」

池內如此說道，輕撫手上的筆記。

「我到現在仍在找那本書。」

「想必是很有趣的一本小說吧。」

「那是佐山尚一寫的《熱帶》。」

一聽到作者名字和書名，白石腦中掠過一個印象，她好像在哪個長椅上翻閱過那本書。

「我好像曾經看過⋯⋯」

池內吃驚地望著她。

「真的？」

「我不太確定。」

「什麼時候的事？妳在哪兒看到那本書？」

池內趨身詢問。

白石望著天空，在記憶大海中搜尋，某個情景逐漸浮現。

那是學生時代，她獨自到京都旅行時發生的事。她從出町柳站搭叡山電車，在八瀨比叡

山口站下車。當時是黃金週剛結束的淡季，剛冒出新葉的綠意隨著涼意滲進肌膚中。走過跨越高野川的河橋時，河畔傳來吹陶笛的聲音。那天她原本打算搭空中纜車登上比叡山。

來到空中纜車搭乘處時，白石突然停步。

她在搭乘處前方的廣場上看到一個不可思議的東西。那看起來像是麵攤，又像古董店的店頭一樣，店家亂七八糟地擺出各種東西。懸掛的畫軸上畫有威風八面的老虎，波斯風布匹覆蓋的氣派屋頂，擺著木雕的三猿（注：又稱三不猿，是三隻分別用手遮住眼睛、耳朵與嘴巴的猴子雕像，顯示名為「不見、不聞、不言」之睿智），持續轉動的風車，看得教人眼睛痠疼。那毫無脈絡可循的花俏感，就像從異世界誤闖此地的商隊。店外掛著寫有「暴夜書房」的黃色旗幟，這似乎是一家書店。在外面擺攤的書店，還真是前所未見，聞所未聞。

當時，白石戰戰兢兢地走近。

「我可以參觀嗎？」

「當然可以。請盡管看。」

老闆坐在攤位旁的椅子上，吃著泡麵，撩人食欲的咖哩氣味飄來。他穿著紅色短袖襯衫，胸膛厚實。滿臉鬍子活像魯賓遜，那對炯炯有神的眼睛給人一股親切感，似乎比想像中來得年輕。小小書架裡則塞滿了書。

「您這是……書店嗎？」

「沒錯。」

「暴夜書房？」

「漢字是寫作暴夜沒錯，但可以唸成 ARABIYA（阿拉伯）（注：「暴夜」的日文為 ABAREYA，

與阿拉伯的 ARABIYA 發音接近）。」老闆得意地說：「這裡有各種有趣的書哦。」

她心想，在旅行途中買書會是不錯的回憶。接著她望向書架上的書背，都是些沒聽過的書名。

「擺攤的書店我這還是第一次見識到呢。」

「我的用意不在賺錢，我這就像是在傳道。」

因為陽光，老闆皺起眉頭，接著說道：「我有其他本業。」

「您的本業是什麼？」

「宴席藝人。」

真是個令人匪夷所思的人物。

白石從書架上挑了本書，付完錢道了謝，便往空中纜車搭乘處買票。她打算趁等候纜車的這段時間看看書，便到搭乘等候處的長椅上坐下。結果她沒坐上空中纜車，因為專注看《熱帶》，錯過了搭車時間，也沒時間登上比叡山——白石向池內說起這段緣由。

池內一本正經的領首道：「這樣啊」。

「那麼，小說的結局是什麼？」

「想知道結局是吧。」

白石努力回憶。但浮現腦海的就只有開頭的部分，記憶相當模糊。這故事最後迎向怎樣的尾聲，完全想不起來。也許她只看到一半。

「很抱歉，完全想不起來。」

「不，不是妳的錯。」池內說。「那就是《熱帶》。」

「我看得太隨便了。」

這是什麼意思？白石感到納悶。

○

午休時間結束，池內回公司上班。

白石在櫃台上單手托腮，思考《熱帶》的事。

一開始浮現心中的畫面，是黎明時分，從海上疾馳而過的列車。站在沙灘上，茫然望著列車的年輕人。他是主角，失去所有記憶，流落到南方海島。他在島上遇到的第一個人是「佐山尚一」。作者的名字出現在意外之處，所以她記得特別清楚。但接下來她只記得一些零星片段。佇立在叢林裡的觀測所、描繪出奇妙島嶼的航海圖、設有砲台的島嶼、躲在地牢裡滿臉鬍鬚的囚犯……這些情景斷斷續續地浮現。

「嗯……」白石皺起眉頭，沉聲低吟。

叔叔擔心地向她喚道：

「怎麼了？發生什麼事？」

「沒什麼，我只是在想事情。」

「那就別露出那麼嚴肅的表情嘛。我會怕呢。」

「對不起。好了……！」

她將《熱帶》的事從腦中揮去，重新投入工作中。

反正池內會再來。到時候再好好問他吧。

然而，接下來的星期五以及隔週星期三，池內都沒來。叔叔還是一樣自動離開店內，剩下白石一個人空虛地等候池內到來。

等了幾天，接連落空，她漸漸火冒三丈。池內設下了吊人胃口的伏筆後，就這樣擱下不管，未免太不負責任。難道是刻意讓她焦急，想引起她的注意？她是不是落入池內所設的陷阱呢？不不不。再怎麼說，也沒人會採取這種拐彎抹角的方式泡妞。

猛然回神，她又想起《熱帶》。

白石試著對位於小石川的家中書架和壁櫥展開調查。那裡頭封存了從她幼兒期到現在的人生。她解開紙箱上頭用魔術筆寫著「打開紙箱者會受詛咒」的封印，裡面是過去她憑著「敏銳的感性」這把無用的刀子四處揮舞時，留下的詩文和日記本，她將其全部翻開來找，但是遍尋不到那本書。是不是之前去京都旅行時沒帶回來，還是扔了呢？這種時候，沒做讀書筆記的「專心一致」派只能束手無策。

而就在她為此苦惱時，耶誕節過去，歲末年終的腳步逼近。

那個星期五中午，當睽違多日的池內再度現身時，白石差點叫出聲來，她急忙閉上嘴，伴裝平靜，向池內說：「好久不見。」池內低頭行禮說：「妳好。」走近櫃台，遞出個扁平的包裹。

「遲了幾天，這是給妳的耶誕禮物。」池內說：「希望妳能善加利用。」

那是一本山吹色（注：像隸堂花般，帶有微紅的金色）的筆記本。

接著池內拿定主意說：

「其實我有個請求。明天下午，可以請妳參加我們的讀書會嗎？我想，妳在那家咖啡廳

『MERRY』已經見過了……」

「那是讀書會?」

「我們稱之為『學團』。」

「學團?感覺很酷呢。」

白石莞爾一笑,池內頓時難為情起來。

「我也覺得有點誇張,但這是有位叫中津川的成員決定的。這是《熱帶》小說中登場的一個神祕組織的名稱。我們四個人都看過《熱帶》,從一年前開始調查這本書。可以針對妳所看過的《熱帶》,來跟我們說說感想嗎?」

「可是,我幾乎忘光了呢。」

「就算是記憶片段也派得上用場。」

白石沉默不語,望著那山吹色的筆記。

之前在那家咖啡廳「MERRY」看到的神祕聚會,浮現腦中。貝雷先生、排骨君、夫人。原來那是圍繞著神祕小說《熱帶》而有的讀書會啊。難怪成員之間看不出任何共通點。

事情說來實在可疑,但這些人總不會向她推銷什麼保佑人的陶壺吧。

她的好奇心逐漸膨脹。如果這一切都是池內預謀好的,那麼她已完全落入陷阱。

「既然這樣,那我就去開開眼界吧。」

白石佯裝不是很在意地說道。

○

隔天星期六下午。

白石來到那家咖啡廳「MERRY」。牆上有一排鬱金香造型的電燈，把合成皮革沙發照得閃現黑光，讓人聯想到熱帶觀葉植物，而且是塑膠製品。來歷不明的幾何圖抽象畫、擺在桌上的菜單文字嚴重磨損，這裡每樣事物都讓人感覺到有點年代。

她走進店內時，學團成員全坐在角落一張桌位旁。池內一臉認真地翻動筆記，貝雷先生啃著塗抹奶油的吐司，排骨君專注地擦拭眼鏡。抽著細長雪茄正環視店內的夫人最先發現白石的到來。夫人伸手搭在池內肩上，他的目光這才從筆記上抬起，旋即露出開心的神情。

「歡迎。請坐。」

在池內的邀約下，白石加入聚會。

學團成員們打量人似地注視著白石，氣氛有股說不出的詭異。她心想：「也許我不該來。」

池內猛然回神，向大家介紹：

「這位是白石小姐，在這大樓的鐵道模型店上班。」

學團成員們趁機自我介紹。

貝雷先生名叫「中津川宏明」，在神保町擁有一家事務所，是位古書蒐藏家。排骨君是東京某大學的學生，名叫「新城稔」。夫人說自己名叫「海野千夜」，沒有說經歷，只說：

「請叫我『千夜』。」

話說回來，這奇特的聚會最初是從千夜和池內的邂逅開始。兩人後來遇到同樣看過《熱帶》的人，便正式對《熱帶》展開調查。他們遇到的人就是中津川和新城。四人湊齊後，中

津川便替這聚會取名為「學團」。

中津川說：「那麼，白石小姐，您還記得多少？」

白石有種接受訊問的感覺。

「記得沒多少啦……」

「總之，可以請您說說想得起來的部分嗎？」

在池內的催促下，白石娓娓道來。

《熱帶》的開頭，是一名失去記憶，漂流到南方島嶼的年輕人，島上有個名叫佐山尚一的人救了他。據佐山說，那座島四周是魔王統治的海域。魔王可以藉由「創造魔法」隨意創造島嶼或讓島嶼消失。佐山為了盜取魔法的祕密，透過一個叫「學團」的組織，將他送到這座海域來當密探。不久，主角便和佐山尚一一起潛入魔王統治的群島。

不過，白石充滿自信的描述只能到這裡。「某座島上出現像砲台般的東西」、「有座島上有個像囚犯的人」，接著她開始結結巴巴，一旁聆聽的人臉上漸漸浮現失望之色。

新城語帶沮喪說：

「什麼嘛。連『無風帶』都還沒到。」

「『無風帶』是什麼？」

「這件事我待會兒會說明。」

池內對白石說道，接著語帶安撫地對其他學團成員說：

「白石小姐確實讀過《熱帶》，現在責怪她對內容記憶模糊沒有意義。我第一次遇見千夜女士時，對《熱帶》的印象也同樣很模糊。是透過相互討論後，產生引導，我的記憶才愈

來愈明確，之後白石小姐應該也會有同樣的情況。而白石小姐的記憶，也會成為我記憶的引導。像這樣互相幫助，不就是學團的目的嗎？」

「的確，我們的腦袋已經空空如也。」中津川說。「根本就絞盡腦汁了。」

千夜在白石耳邊低語道：

「我很期待妳今後的活躍表現哦。」

白石完全聽不懂他們在說些什麼，戰戰兢兢地舉手問道：

「我可以問問題嗎？難道各位也沒看完那本書？」

「沒錯。」中津川說。「沒有人知道最後的結局。」

「咦！竟有這樣的偶然？」

「確實有。」

「我不認為這是偶然。這當中一定有什麼原因。」

新城低語道，中津川聞言後，嘴角輕揚。

「新城是偵探少年，不過，我們就這樣磨蹭了將近一年，已經無法期待他能有更進一步的推理了，似乎也不能指望這位新來的小姐。」

白石對他的口吻大感光火。

「這可難說哦。」

「沒錯。好戲才正要上場呢。」

池內在一旁打圓場。

「那麼，我來針對打撈的情況做說明吧。」

中津川從包包裡取出一卷紙，在桌上攤開來。

紙卷是用 A4 紙貼成，看起來像是年表。自從學團成立後，他們便開始拼湊彼此記憶深處的《熱帶》片段，寫在紙上。上頭到處寫滿了追加的補充，看得出學團成員們苦思的過程。他們想透過這樣的打撈作業，盡可能讓《熱帶》的內容重現。白石看了大為讚嘆。

「哇！這是什麼啊。太有意思了吧。」

池內開心地應道：「很有意思。對吧？」

白石趨身向前，試著唸出上面的小字。

開頭部分大致以故事的形態重現，與她記憶中的內容一致。在她接著往下看的過程中，以前讀過的《熱帶》情景陸續在腦中浮現，宛如陳在水底的遺跡重新浮出水面。白石大感雀躍，沒錯，《熱帶》就是這樣的故事，光怪陸離的故事。

隨著她繼續往下，書寫愈來愈混亂，分歧、空白、問號愈來愈多。接著，故事完全失去主軸，只剩零散的片段記錄。例如「鸚鵡螺島的地下世界」、「下沉的森林。森林裡的賢者」「海底冒出可怕的生物，牠們不斷吃人」、「奉魔王之命與老虎搏鬥。珍奇展示屋」……等等。白石完全不記得看過這樣的內容。這些充滿謎團的片段，就像散布在熱帶海洋上的群島。

白石指著這些片段問：

「從這裡開始支離破碎……」

「那裡就是剛才說的『無風帶』。」池內說：「妳看，到故事中間為止，透過大家記憶的拼湊，還能清楚地看出《熱帶》的故事發展。但是接下來，這套辦法就行不通了。不知為何，我們的記憶也逐漸變得模糊。不管怎麼反覆檢討，都無法正確排列出這些片段，不知道

故事會往哪個方向走。所以我們將這個模糊不明的區域命名為『無風帶』。」

「哦，這是怎麼回事？」

「妳剛才說的內容，算是序章中的序章。」新城說。「原本還期望可以通過無風帶呢⋯⋯」

「沒能符合期待，很抱歉。」

經過一段尷尬的沉默後，池內開口道：

「好不容易才找到白石小姐這位新同志。她應該有沒想起來的部分。打撈工作如果繼續進行的話，或許能解開『無風帶』的謎。這可能是一條查出作者真實身分的線索。」

白石望著攤在桌上的那張紙。

她再次從頭探尋《熱帶》這個故事。

失去記憶的主角。南方島嶼的觀測所。名叫佐山尚一的「學團之男」。魔王統治的海域。地牢裡的囚犯。常跑圖書館的魔王女兒。與魔王面對面。接著流放北方。從那一帶開始，白石的記憶開始模糊。

但是在探尋記憶之際，突然浮現一幕情景。白石仔細看過上面所寫的註記，都沒有提到那一幕。

她馬上決定說出這件事。

「這裡沒有提到『沙漠宮殿』。」

「『沙漠宮殿』？」學團成員面面相覷。

「雖然想不起來是怎樣的情節，但確實有這個場面。有處四周被沙丘包圍的廣闊荒地，正中央有座宮殿。主角為了和某人見面，而來到那座宮殿。」

「我不記得有這個場面。」中津川說。「因為《熱帶》是南方島嶼的故事。不應該有沙漠。」

「妳會不會和其他小說搞混了？」

「絕不可能。因為佐山尚一就出現在那個場景裡。」白石說：「佐山是《熱帶》登場人物，對吧？」

池內開心地取出原子筆，在無風帶裡寫下「沙漠宮殿」，並朝白石露出微笑。

「這就是『打撈』。」池內說。「就從這裡開始吧。」

○

那年的歲末年初，白石都在小石川老家平靜度過。和家人出外新年參拜或是坐在暖桌旁寫筆記，白石動不動就會想起那場不可思議的讀書會。學團、無風帶、打撈計畫，認真討論這些感覺有點難為情。不過，白石對那天下午針對《熱帶》所展開的討論，確實樂在其中。好久沒有這種歡欣雀躍感了。

下次的例行聚會，好像是在一月底召開。

分別時，池內對她說：

「如果想到什麼，就先寫在筆記上。」

「原來如此。」

「什麼意思？」

「你是別有居心，才會送我筆記本吧。」

池內一時不知如何應對，白石莞爾一笑，朝他揮手道：「祝你有個好年。」池內回答：

「祝妳有個好年。」

就這樣，她開始使用筆記本。

白石將突然浮現腦海，與《熱帶》相關的片段筆記下來。池內的建議果然沒錯，寫下之後就能引導她想起新的事物。隨著編了號的片段愈來愈多，讀過的《熱帶》也逐漸現形。愈回想，《熱帶》愈顯神祕。就像寸草不生的小島在草木茂生後，各處便會產生濃重暗影一樣。

過完年後，池內馬上造訪模型店。

「新年快樂。」

「新年快樂。今年也請多多指教。」

白石讓他看自己寫的筆記，池內看後讚嘆道：「太棒了。」當中有的和池內的記憶一致，有的不同。如果能耐住性子將這些片段拼湊起來，或許就能突破無風帶，她心裡湧現這份期待。

「真期待一月底的到來。」

白石說道，池內微笑回了一句：「這該怎麼說好呢。」

「我們倆這樣討論，像搶著立功一樣。或許會有人前來找妳私下討論。」

「為什麼你要這麼說？」

「學團裡的人全是被《熱帶》謎團所吸引而聚在一起。約好為大家提出可充當線索的資訊。但此事沒有強制，也無法強制。中津川先生、千夜女士、新城，各自都有暗藏的『王

牌』，我能感覺到。可能大家都想將《熱帶》據為己有吧。」

「這麼說來，你也暗藏了王牌嘍？」

「是的。」

「連對我也不能說嗎？」

「不能憑我個人的決定告訴妳。很抱歉。」

換句話說，其他學團成員也都暗藏著王牌，是嗎？白石如此暗忖。

這可真教人傻眼。白石之所以投入《熱帶》的解謎工作，單純是覺得有趣，對於這種想獨占的念頭，她完全無法認同。

「我不需要暗藏王牌。」白石說。「我打算敞開一切去面對。」

幾天之後，一位意想不到的人物前來拜訪她。

當日她像平時一樣顧著店，一名身穿黑大衣戴著手套的女子，像一陣散發著芳香的風般，走進模型店。店裡很少出現這類型的客人。就在白石心想這女子真像外國老電影裡的女星，旋即發現她是千夜。

「白石小姐，您好啊。」

千夜邊打招呼邊摘下太陽眼鏡。在咖啡廳見到她時，感覺很年輕，但千夜的年紀似乎比白石母親大。

「妳和池內先生走得很近嗎？」

「也不算多近，他是我店裡常客。就只是這樣。」

「嗯。」千夜注視著白石。「你們常常熱絡地討論，對吧。新城說，你們倆正搶著立功。」

「這是什麼意思。他是在偷窺我們嗎？」

「這我可不清楚。這事和我無關。」

「他這樣講太過分了。」

「大家心裡都另有盤算嘛，就連池內先生也不例外。雖然他看起來一派紳士，但他也迫切要解開《熱帶》的謎。大家想著的並不是團結一致，畢竟這不是好友俱樂部。」

接著千夜趨身向前。

「所以，我們組成同一陣線吧。放假要不要來我家玩？我想和妳好好聊聊。」

「可是……」

「妳什麼時候放假？」

「呃……下個星期一。」

「那就訂定星期一。我向來都睡到中午，所以沒辦法上午和妳見面。就約下午兩點在丸之內線的茗荷谷站。妳到了之後，請打電話給我。」

千夜自顧自地說完後，在櫃台上留下一張寫有自家電話的名片，對傻眼的白石說了一聲「祝您順心」，便戴上眼鏡，優雅地揮揮手走出模型店。就像被外星人上門挑毛病似的，白石一臉茫然地目送她離去。

「真的像池內先生預測的一樣。」

她望著櫃台上的名片，喃喃低語。

千夜來訪過後，白石越想越生氣，心中怒火高漲。千夜根本是強迫別人接受嘛。池內星期五來訪時，她還是心情惡劣。池內聽聞了千夜的邀約，倒是興致高昂。

「果然和我想的一樣。愈來愈有意思了。」

「再怎麼說，她這樣太失禮了。」

「她向來都是我行我素。」

「那也不應該⋯⋯」

「妳覺得不舒服，是當然的，不過，千夜女士絕不是壞人，過去她從未私下邀請學團成員。這表示她是特別認真，我覺得妳應該接受邀請。」

「她是個怎樣的人？」

「她學生時代都住京都，之後在東京和國外來來去去。她是我工作上的客戶，當初就是因為工作認識。她跟合夥人海野先生經營一家建築事務所。」

「我不太想去呢。」

「也許妳會得到『王牌』哦。」

「我說過，我不需要。」

池內思考片刻後，取出名片，擱在櫃台上。

「當天我會在附近待命。如果有什麼問題，請跟我聯絡。」

「池內先生，你那天不是要上班嗎？」

「坦白說，我對千夜女士擁有的王牌很感興趣。妳可以幫我打探嗎？」

這時白石突然覺得有趣起來。

「意思是讓我當密探？」

「確實是這樣沒錯。」

○

星期一下午，白石前往茗荷谷。

從丸之內線的車站走出後，是兩側密布高樓的春日通，汽車行人來去匆匆。這裡離她小石川的住家並不算遠，但她還是第一次來。清澈藍天顯得遼闊無邊，天氣暖和，難以聯想前些日子才剛下過雪。千夜吩咐過白石，下午兩點要從茗荷谷站打電話給她。

白石取出叔叔給的鐵道懷錶（注：為了鐵路運行，特別著重時間精準性的懷錶）。指針顯示下午一點四十五分。她想等到下午兩點整再打。她挺身把衣服上的皺褶拉平，檢查鞋子是否髒汙。好久沒到別人家拜訪了，對方是身分不明的千夜，白石感覺像要去面試般，胃逐漸變得沉重。

「總覺得我太單純了。」白石心想。「被池內先生的話耍著團團轉，雖然做這些事情我是無所謂。」

白石站在車站出口望著鐘錶靜靜等候。兩點整一到，她便撥打電話。千夜接起電話，像老早等著她打過去似的。

「白石小姐嗎，妳真準時，就像時刻表一樣。」

「我現在人在茗荷谷站。」

「太早到或是遲到，我都討厭。妳真是太棒了。」

「謝謝誇獎。接下來我該怎麼走呢？」

「請沿著車站前方道路一路往東。不久妳會來到一條有行道樹的大坡道。那地方叫播磨坂。請妳到那邊之後，再打電話來。」

流暢地說完這串指示後，千夜掛斷電話。

白石照著指示走。

對了，池內人在哪兒呢？他真的在某個地方監視我嗎？要不要打電話給他？白石一時之間想起他，最後還是作罷。

播磨坂是條寬闊的漂亮坡道。車道中央沿途都是落了葉的櫻樹，以及鋪設講究的步道。拄著枴杖的老人坐在長椅上曬太陽，推著娃娃車的兩個母親站著聊天。那是悠閒的平日下午，瀰漫著讓人昏昏欲睡的寧靜。

白石俯視坡道，撥打電話。

「我到播磨坂了。」

「很好。從那裡走下坡道，左手邊有棟大樓。一樓是咖啡廳，應該很好認。抵達大廳後，請再打電話來。」

「請告訴我您的住處。一再打電話很麻煩。」

「因為我不喜歡有其他人突然造訪。」

白石只能傻眼，接著走下坡道，看到那棟一樓是咖啡廳的大樓，乍看宛如置身巴黎街角。那是沿著播磨坂而建，呈階梯狀延伸的大樓。感覺像年輪的牆壁呈蛋黃色，建築物多處帶著優雅的渾圓線條。正面是排列整齊的陽台柵欄，呈現出複雜曲線，宛如藝術品般。

「不愧是千夜女士的住處。」

走進冷清的大廳，她打了第三通電話。

「我到大廳了。」

「歡迎。請搭電梯上十樓。我在一〇一五室。妳可以自己開門，直直往裡走。」

不過，話說回來，她這麼做還真費事。只要有人造訪，都得依照如此繁複的步驟嗎？好像進行某種儀式一樣，白石邊覺得不可思議，邊搭電梯到十樓，單調的走廊一路延伸，光滑的綠色地板，粗糙的白色牆壁，讓人想起小學的校舍。兩側都是看起來頗沉重的灰色房門。

白石打開一〇一五室的房門。

「我是白石。打擾了⋯⋯」

從玄關起，一塵不染的木地板走廊一路延伸，兩側房門緊閉，她遵照「直直往裡走」的指示，前往走廊盡頭的房間。

打開門是間寬敞木地板房，房內深處是一整面玻璃門。看得到寬敞的陽台、盆栽植物以及藍天。屋內陽光充足，擺滿五顏六色的沙發和椅子，像在屋內撒滿各種果實般。有那種會出現在傳統偵探事務所，表面布滿了塵埃的椅子，也有像是會出現在未來太空站的椅子。這些沙發和椅子散落在房間的各個方位，不是為了要坐著從窗口欣賞景致，也不是為了坐著看電視使用。話說回來，房裡除了沙發和椅子，沒有其他家具。

「我好像在哪兒看過這個景致。」

那是《熱帶》開頭的場面。漂流到南方島嶼的主角，在佐山尚一的帶領下，來到叢林深處一棟不可思議的建築。那建築被稱作「觀測所」，是派遣佐山尚一的神祕組織「學團」所建。而觀測所的大廳，應該就像千夜家這樣擺滿了單人沙發和椅子。

白石緩緩走過這些椅子。

為什麼需要這麼多沙發和椅子？有這麼多客人會到這裡來？如果客人們都是按照剛剛的

「步驟」來訪，千夜女士應該會忙翻天吧。她心裡如此暗忖，一步步朝玻璃門走近，看到陽

台上擺了一張小圓桌。就像瑪麗・賽勒斯特號（注：著名的幽靈船，漂浮在大西洋上，被發現時，船上食物和水充足，但空無一人）那樣的海洋奇譚般，桌上擺著一個裝滿咖啡，冒著騰騰熱氣的

白色杯子，以及外觀熟悉的一本書。就是《熱帶》。

白石茫然地站在原地。

「歡迎啊，白石小姐。謝謝妳專程來訪。」

轉頭一看，千夜坐在深紅色的大沙發上。因為被椅背擋著，白石進屋時沒看到她。千夜

身穿質地輕柔的便服，一副沒睡飽的模樣。手上拿著本厚精裝書。

「在等妳來的這段時間，我在看《一千零一夜》。」千夜說。「請找個妳喜歡的位子坐。」

「為什麼要擺這麼多椅子？」

「因為每個人都有自己該坐的椅子。」千夜嫣然一笑。「這是《熱帶》裡的台詞。」

白石惴惴不安地就著身旁椅子坐下。她也不知道自己為何會選這張椅子，那是張小小的

圓椅凳，椅墊是明亮橘色布面。此刻白石的心情緊張，沒辦法選坐那些高級沙發。

「妳選的椅子，很有妳的風格。」

千夜開心說道。

「對了，妳讀過《一千零一夜》嗎？」

「還沒讀過。」

「妳應該看看這本書。」

千夜翻動擺在膝上的書，接著說：

「小時候住在京都時，我常悄悄走進家父的書房。那個房間的窗戶面向吉田山的森林，宛如山中小屋。每當冬去春來，書房會染上淡淡的綠。那裡的書架上有本《一千零一夜》，家父禁止我看，但小孩子就是喜歡這種書。家父一不在家，我就潛入書房，懷著雀躍的心偷看。那內容時而不可思議，時而駭人，時而情色。那已經是幾十年前的事了，至今我仍會想起書房裡溼氣重重的波斯毯貼著我膝蓋頭的觸感。那時候我總是小心提防，以備隨時能逃離書房。明明心裡想，別再偷看了、別再偷看了，但不管我看再多，那不可思議的故事仍舊一再持續。一個故事裡又出現另一個故事。等我猛然回神，已不知自己身在何處。」

白石聽得目瞪口呆。

「當時的我滿心以為山魯佐德是實際存在的人物，深信書裡的所有故事都是她創造的。」

「為什麼是跟我談這些事？我是為了和千夜女士談《熱帶》，才到她家來。陽台桌子上擺著《熱帶》，千夜女士卻完全不提這件事。

「我的名字就是源自《一千零一夜》。家父大學剛畢業就被徵召遠渡滿洲，在那裡迎接敗戰。在那裡的街道上，有棟小公寓，有人經營著一家舊書店。家父在那裡邂逅了《一千零一夜》。敗戰後，他當時的妻兒都亡故，他自己不知道什麼時候能回日本，那時他就每晚看《一千零一夜》，那想必是很難忘懷的經驗。」

白石戰戰兢兢地問道：

「差不多可以開始談正題了吧？」

「哎呀，這也算是正題哦。」

「是嗎？」

「這世界的一切都和《熱帶》有關。」

千夜面露神祕的微笑。

○

千夜到陽台拿起那本《熱帶》。

在玻璃門外透射的陽光下，千夜翻開頁面。

勿語無涉於己之事，

否則將聞不豫之言。

這是《熱帶》一開頭的兩句話，白石也記得。

「當我恢復意識時，四周已薄暮輕掩，傳入耳中的，是潮來潮往的聲響。話雖如此，一時間我還是不清楚自己身處何處。我當自己是在作夢，就這樣繼續躺著，靜靜聆聽傳向耳畔的浪潮聲。

「這情況不知道持續了多久。

「不過，某個瞬間成了分界點，我臉頰上的沙子觸感、又溼又冷的身體發出的疼痛、海風吹來的氣味，突然我都清楚感覺到了。就像相機對焦一樣，彷彿從這一刻開始，世界開始存在。」

朗讀到這裡，千夜突然闔上書。

「妳要不要也唸唸看？」

白石謹慎地伸出手。

接過書時，她感覺到不太對勁。

這封面確實似曾見過。紅藍兩色的幾何學圖案、寫著「佐山尚一」和「熱帶」的冰冷字跡。就算是要客套地說這裝幀講究，也實在讓人說不出口。不過，明明是三十年前的書，這本卻像剛從印刷廠印好的一樣，無比嶄新。在不祥的預感驅策之下，白石翻開頁面，不管翻多少頁，全都是空白。

「這是贋品吧？好過分，妳這是要嘲弄我吧。」

千夜開心笑著。

「抱歉。不過，如果有一本無論如何也得不到的書，人就會想自己做，這是理所當然的吧。只要在空白頁面寫下自己知道的《熱帶》就行了。也許中津川先生想得更講究呢。不過，剛才我默背的開場，應該非常接近原書，這跟學團每個人的記憶一致。」

千夜指著那本書。

「這本送妳。」

「謝謝。」

「日後哪天或許能派上用場。」

接著千夜神情轉為嚴肅。「請妳來，並不是為了嘲弄妳。我希望妳能幫我展開個人的打撈工作。」

「為什麼找我？」

「上次，妳提到了『沙漠宮殿』，對吧。」

「對。」

「其實我也記得那個場面。」

但是當時在聚會裡，千夜卻佯裝不知。

「為什麼妳當時不說？」

「因為這不僅是我暗藏的王牌，也會是妳的王牌。其他人似乎都不知道。不過，『沙漠宮殿』是很重要的場面。它位於無風帶的另一頭，妳知道這意謂著什麼吧？」

「意思是能通過無風帶嗎？」

「若不試看，沒人知道。如果我們兩人不將記憶連結，要重現那個場面，一定不可能。」

「所以我才請妳來。」

這時白石準備從包包裡取出筆記本，千夜按住她的手。

「來，妳先閉上眼睛，在心裡描繪畫面。」

在心中擴散開來的，是一個想像的世界，是《熱帶》的世界。

白石站在空曠的荒野。有一座被荒地包圍的巨大沙丘，天空無比蔚藍，教人看久了眼睛發疼。千夜在她身旁補上一句：「感覺好像降落到別的天體一樣。」白石讀過這句話。兩人一邊拼湊記憶的片段，一邊在腦中描繪那謎樣的荒野。透過千夜的補充，情景變得立體，浮現更多事物，令人吃驚。白石暗自低語：「這真的是打撈呢。」

「就像我們自己在創造一樣對吧。」

兩人在腦中描繪宮殿的模樣。白色大門的庭園前，可以望見波斯風的圓頂和尖塔。白石感覺像是會有魔毯飛來。

「唔，《一千零一夜》出現了。」千夜說。「一切事物都和《熱帶》有關。」

「我多少也知道一些。像阿拉丁、阿里巴巴、辛巴達。」

「聽說這些人物原本並不屬於《一千零一夜》。妳可以問中津川先生，這方面他很了解。」

「他這個人很不好應付吧。」

「有哪個人是好應付嗎？」

白石跟千夜穿過白色大門，走進宮殿庭園。從前這裡應該有噴水池，果樹叢生，水渠裡清水流過。如今這一切都淹沒黃沙下，像遺跡般遭人遺忘。會有人住在這樣的宮殿裡嗎？

《熱帶》主角們應該是來這裡見某個人——千夜說。前來尋求幫助，他們見的這個人是跨越無風帶的關鍵。

白石從宮殿入口往內窺望。

「有人在嗎？」

裡頭陰暗冰冷。

白石蹙著眉，想喚起記憶。她想起關於這座宮殿的場面。主角是打哪兒來？要去哪兒？回身往後望，掩埋在黃沙下的庭園和白色大門後方，是一望無垠的荒野，巨大的積雨雲不斷湧出，浮現在遠方沙丘上。

白石心想，這裡該不會是島嶼吧？

她一直望著積雨雲，雲開始像生物般動了起來，不久，閃電在漸黑的雲縫間飛竄，暴風

雨逼近。

不可以想暴風雨——千夜說道。

故事向來都會在暴風雨的阻撓下，無法繼續前進。

「住在宮殿裡的人是誰？請好好回想。」

烏雲向四面八方延伸，覆天蓋地，大雨落向宮殿屋頂。這些畫面自行膨脹，幾欲將想像的世界覆蓋。不可以想暴風雨，雖然明白這一點，但仍控制不住自己。白石將目光從那不斷逼近的暴風雨移開，走進宮殿，走向大廳深處，幽暗的走廊深處，一切事物的深處。

白石突然想起來。

「滿月魔女。」

她如此低語，睜開眼睛。

「滿月魔女。」

「咦，這樣就要結束？」

「住在那宮殿裡的人，是滿月魔女。」

兩人都覺得宛如從夢的國度一口氣被拉回現實。不論白石再怎麼叫喚，千夜仍是一臉茫然。她的視線越過陽台，投向清澈的藍天。就像看到什麼奇妙之物般。

「滿月魔女。」千夜莞爾一笑。「謝謝。就這樣結束吧。」

白石困惑不解。「我還沒搞清楚是怎麼回事。」

她確實想起了「滿月魔女」，但她在《熱帶》這部小說裡是怎樣的角色？那座宮殿是哪裡？她怎麼也想不起來。但是不管白石怎麼問，千夜只是閉口不語，面露微笑。

「抱歉。不過，我沒辦法告訴妳。」

千夜一臉歉疚說道。

「請轉告學團成員們。從今天起我要退出學團。不過，妳總有一天也會發現真相。大家看的《熱帶》是假貨。」

「假貨？」

「只有我的《熱帶》是真的。」

幾分鐘後，白石走出大樓，一臉茫然。

柔和的午後陽光照向寬敞的播磨坂。走進這棟大樓裡的某個房間到這一刻，時間彷彿完全沒有流動。正因此，起了某種轉變。

一種彷彿某個故事就此結束的落寞感將她深深包覆。

○

白石與池內約在茗荷谷站碰頭。

「你真的有在監視吧？」

「我有履行承諾。」池內說。「結果如何？」

「搞得我一頭霧水。」

兩人走進附近的咖啡廳，白石將那本假的《熱帶》擱向桌面，池內看後微微發出驚呼，倒抽一口氣。他注視著《熱帶》，動也不動。雖然白石之前也受騙上當過，但此刻看到池內

毫不掩飾表現出驚訝的模樣，她既覺得有趣，也感到同情。

「這是假的。」

白石直接翻開空白頁。

「我剛剛也上了千夜女士的當。」

她道出自己與千夜見面的整個經過。

在抵達播磨坂大樓前的電話交談、椅子和沙發零亂擺放的奇特房間、擺在陽台上的《熱帶》贗品、千夜兒童時代的回憶、「沙漠宮殿」的打撈以及「滿月魔女」。雖然這些事情不過剛剛發生，但現實感很快變淡，感覺像在談很久以前的往事。白石描述過程中，池內一本正經地在筆記本上振筆疾書。

「真沒想到會這樣。」

池內似乎相當困惑。

白石發現自己樂在其中。之前她覺得自己無法融入學團，現在情況改變。拜訪千夜後，讓一切有驚人發展的人就是她。學團的成員對這樣的新發展應該無法視而不見。當然，這喜悅也帶著一點幸災樂禍。

池內一臉詫異望向她。

「抱歉。我看妳好像很開心。」

「說得也是。真的很有意思，現在到處是謎團。」

池內拿起假的《熱帶》，陷入沉思。

「我搞不懂的是千夜女士最後說的那句話。」

──大家所看的《熱帶》是假貨。

──只有我的《熱帶》是真的。

「這也許是一種比喻的說法。只有自己真正理解《熱帶》這本小說。千夜女士的話，也許是這個意思。」

「這也許是一種比喻的說法。」白石說。「不管怎麼樣的小說，最終都得看閱讀的人如何解釋。只有自己真正理解《熱帶》這本小說。千夜女士的話，也許是這個意思。」

「但也有其它可能性。」

「其它可能性？」

「只有千夜女士看過真正的《熱帶》，我們看的《熱帶》全是假的。妳不覺得這很耐人尋味嗎？」

池內打開筆記本，朝空白頁面畫一條線。途中分岔為五條支線，前端各自寫著「千夜女士」、「白石小姐」、「中津川先生」、「新城」、「池內」。白石慢慢搞清楚池內的意思。

他是要說，學團成員們所看的《熱帶》，每本都不同，擁有各自不同的情節發展。

「嗯，很有趣的想法。」

「對吧？」

「不過，這實在太荒唐無稽了。」

「可是，只要這麼想的話，就能解開無風帶之謎了。如果說我們各自看的是不同的《熱帶》，記憶中的片段無法兜攏，就是理所當然的。要將這些重新構成一個主軸，是不可能的。」

「它們原本就是不同的故事。」

「可是，《熱帶》不同於一般抄本。它是出版品吧？」

「但是連中津川先生也無法取得實物。這是很特殊的出版品，幾乎沒在世間流通。這或

許都是佐山尚一設下的機關。每本書都不一樣，這世上不只有一本《熱帶》。」

「為什麼他要這麼大費周章？」

池內也不知道該如何回答這個問題。

「要是真有這種書存在，那也很有意思，不過，《熱帶》是在八〇年代出版的吧。和現在相比，這樣做既花錢又費事。得準備不同的原稿，每一本單獨印製，為什麼佐山尚一要這麼做？」

「確實像妳說的，不太符合現實。」

「這假設很有趣。雖然有趣，可是……」

池內的想法確實有趣。但白石無法接受這種假設，她也不認為中津川和新城會接受。

「這個週末的聚會怎麼辦？」

「有必要針對千夜女士的退出做說明。」

「中津川先生他們會怎麼說？」

「保持緘默也是個辦法。」

「我可是堅持不暗藏王牌哦。」

池內笑著應道：「說得也是。」

○

週末到來，他們在「MERRY」召開學團聚會。

這天一早便雪花紛飛，倒是地下街的咖啡廳裡一切如常。

睽違一個月，再次與中津川和新城同桌，白石突然覺得滑稽。這些人為什麼會露出如此鑽牛角尖的表情。《熱帶》的謎團確實耐人尋味，但這不過是一本小說罷了。就算自稱「學團」，充其量不過是場一般讀書會。

池內率先開口：「我有件事得告訴各位。」

千夜退出的事，對學團成員來說，猶如晴天霹靂。說到播磨坂大樓裡發生的事情時，中津川和新城都臉色一沉。

「之後我打了幾次電話給千夜女士。」池內說：「但一直聯絡不上。」

「看來，千夜女士是打算搶先一步。」

「搶先？」

「這還用說嗎？當然是要得到《熱帶》啊。」

白石心想，這麼簡單嗎？從那天兩人談話來看，千夜所追求的並非這樣。不過，要是有人問她：「那麼，千夜女士打的是什麼主意？」她也答不出來。她也感到焦躁。

白石沉思時，中津川望著她問：「妳還有話要說？」

「咦，這話是什麼意思？」

「我們像這樣聚在一起調查《熱帶》已經有一年多。這段時間我們幾乎都在原地打轉，沒有獲得什麼重要線索。自從妳加入後，便有了重大突破。」

「你的意思是我隱瞞了什麼是嗎？」

「難道不是嗎？」

白石環視學團成員。

「各位請冷靜一下。《熱帶》就只是一般的小說。我們因為發現這麼有趣的小說，所以好好享受著當中的謎團，這樣也就夠了。我所知道的，我知無不言。但如果你們懷疑我，以後我就不再到這裡露臉了。」

池內馬上補一句：「白石小姐說得沒錯。」

「我們確實都因為《熱帶》而著魔。變得不太正常。」

「哎呀，一點都沒錯。我真是慚愧。」中津川清咳幾聲。「說了那麼失禮的話，我向妳賠罪。」

白石吁了口氣說道：

「我們來討論一下千夜女士說過的話吧。」

中津川在桌上攤開打撈作業一覽表。

如果相信千夜所說的，那麼，沙漠宮殿是通過無風帶之後的事。池內在故事後半段的一大片空白處寫上「沙漠宮殿」。並畫上箭頭，補上「滿月魔女？」。

但是其他學團成員對這個名字都沒半點印象。

中津川一面思索，一面說：「這和『魔王』是不同的人物嗎？」

「應該不同。」

「魔法師和魔女。當中應該有什麼關係吧。」

魔王是在《熱帶》中登場的魔法師。藉由「創造魔法」來創造島嶼，統治著主角漂流來到的這片海域。故事一開頭便隱約提到他的存在，總有一天主角會和魔王展開對決。可以說是主角最大的敵人。

——大家所看的《熱帶》是假貨。

——只有我的《熱帶》是真的。

池內惴惴不安地說出前幾天他所想的假設。大家看的佐山尚一的《熱帶》，是內容不一樣的書。這是他所提的假設。

沒想到中津川對此頗感興趣。

「這假設真有趣。雖然不太符合現實，但我喜歡。」

「如果是這樣，就能解開無風帶之謎了。」

「沒錯，無風帶。這確實很不可思議。」

中津川將一覽表攤在桌上，以手指在上頭沿著線條移動。從開頭一直線延續的故事主軸，以黑色的虛線表示。但故事從中間開始分歧成許多個感覺不太可靠的虛線，因為決定不了哪個才是正確的發展。不久，連要沿著虛線走都辦不到，虛線前端是只有片段印象的「無風帶」。給人的印象就像流經沙漠的河川陸續分歧，不知不覺就消失。

「話說回來，為什麼沒人可以讀到最後？」

「之前中津川先生不是說這純屬偶然嗎？」

「也只能這麼想了。我們都想將《熱帶》整本看完，並非半途放棄，但書就這樣憑空消失。不過這本書是確實存在的東西，『看到一半會自動消失的書』是做不出來的。又不是變魔術。」

「怎麼了？」

說到這裡，中津川突然噤聲不語。

「不，我想起了《一千零一夜》。」

中津川說出下面這段故事。

「裡頭有篇故事叫『鬱南國王和都班醫生的故事』。很久以前，在某個地方，有位受重病所苦的國王，名叫鬱南。他用盡各種治療方法都不見效，所有醫生皆舉手投降。這時來了個名叫都班的醫生，此人精通希臘、羅馬、阿拉伯、敘利亞的所有學問，成功治癒了國王。國王非常感謝他，對他佩服得五體投地，賞賜他許多謝禮，留他在宮廷裡，對他相待以禮。有人對此很不是滋味，此人是長期在國王身旁服侍的大臣。」

「感覺是個常見的故事。」

「於是，大臣開始在國王耳邊說些根本沒發生過的事，成功讓國王相信『都班企圖謀反』。國王命人逮捕都班，命劊子手砍下他的首級。都班醫生在受刑前說：『請答應我最後唯一的請求。』他希望將自己的一本藏書獻給國王，那是本能讓人明白世上一切祕密的書。」

白石與池內互望一眼。

「感覺很像《熱帶》。」

「的確。」中津川開心地說道。「他告訴國王，如果唸那本書第三頁第三行的文字，都班被砍下的人頭就會開始說話，不管任何問題都能回答。國王很感興趣，便暫時讓都班回住處，等他獻上那本書後，再砍下他的首級。都班交代在他首級被砍下前，絕不能打開那本書。國王不聽，他想趕快看看書中的內容。但是不知道為什麼，書本的每一頁都黏在一起。國王一再以手指沾口水翻頁，翻了幾頁，發現上頭什麼也沒寫。到底怎麼回事？國王繼續翻

頁，沒多久，國王突然一陣劇烈痙攣，一命嗚呼。」

池內低語一聲：「原來如此。」

「書上抹了毒吧。」

「這是醫生的策略嗎？」

「沒錯。這招很高明對吧。」

「中津川先生，難道《熱帶》也一樣暗藏了什麼劇毒嗎？不過，我在看書時可不會舔手指。」

「我當然也很寶貝書本。我只是剛好想到這點。」

這時，新城舉手發話。

「聽了剛才的故事，我想到一件事。」

「什麼事呢，小偵探。」

「我想，就算不是物質性的毒素也有作用。我的專業是語言學，比起語言，我更感興趣的是語言對人的影響。過去我對催眠和暗示也做過不少研究，所以想到一件事，如果《熱帶》暗藏了語言性的毒素，你們覺得會怎麼樣呢？」

「語言性的毒素是什麼？」白石納悶地問。

「舉例說明，當我們很熱衷閱讀一本書時，不論它是小說、宗教還是思想書籍，我們都會為了書中文字，被施予某種『暗示』。書本始終都是由語言建構而成，不是現實之物。但是在語言暗示下，我們的世界觀會就此改變。經過特別安排的文章，會發出極為特殊的暗示，藉此對看書的人進行控制⋯⋯」

「偵探少年提出驚人的假設了。」

「我當然也知道這說法很荒誕。」新城鼻翼賁張。「不過，池內先生的不同版本說，中津川先生的毒物說，跟我一樣，是五十步笑百步嗎？」

「是是是，這點我當然認同。」

「我們在讀《熱帶》時，中了佐山尚一的暗示。而看到一半，《熱帶》就此遺失，也是因為遵照暗示，自己將它處理掉了，我們也忘了自己所做的行為。一切都是計畫下的結果。」

「那無風帶的事該怎麼解釋？」

面對池內的提問，新城流暢地回答：

「如果《熱帶》的目的是暗示，故事本身就不再重要了。開頭是為了讓我們讀起來覺得有趣，才刻意那樣寫。那是引獵物上鉤的陷阱。安排『語言性的毒素』則是接下來的部分。只要引人上鉤，故事就不需要有脈絡了。到故事中段以後，我們的記憶都不一樣，也找不出一致的故事，這是因為原本就沒這樣的東西存在。無風帶不過只是『語言性的毒素』藏匿的地方。」

新城提出的「語言性毒素說」，也是個很有趣的假設。

但白石仍就納悶不解。

為什麼佐山尚一要寫出這樣的東西來？

新城突然深陷沙發中，自言自語道：

「仔細想想，還真是奇怪。就像白石小姐說的，《熱帶》就只是普通的小說。為什麼我們會如此沉迷呢？簡直就像中了詛咒一樣。」

新城突然顯得很不安。

○

從都營三田線的車站來到地面一看，陰鬱的天空持續飄下白雪。

白石從白山通轉進巷弄，在「蒟蒻閻魔（注：源覺寺供奉的神明）」右轉，走在商店街上。不久，來到善光寺坂，整個市街變得更加悄靜。白石感覺腦袋像包了一層棉花般，迷迷糊糊，兩頰略感發燙。她呼出一口雪白氣息，抬頭望向坡道。長長的坡道中，靠近善光寺門前一帶，站著一名女子。

此人打著傘，身穿電影女星般的黑色大衣。

「咦，是千夜女士嗎？」

腦中閃過這個想法，但她馬上加以否定。

對白石來說，第二次的學團聚會，每個人各自提出和《熱帶》有關的荒誕假設後，一切就這麼結束了。不是毫無收穫，她清楚感覺到學團裡每個人都被《熱帶》附身了。

——簡直就像中了詛咒一樣。

新城那句話在她心頭揮之不去。

她心想，自己也差點被「詛咒」了。雖然她說出「那只是普通的小說」，但她心裡明白「並不是這樣」。

現在她已經對兩個故事著迷，一個《熱帶》，一個是圍繞著《熱帶》所發生的故事。這

內外兩個故事中間，有某個不可思議的通道。她能深切感受到這個。

不久，白石在善光寺的門前駐足。

「剛才那個女人去哪兒了？」

到處不見那名穿黑大衣的女子。

不經意在轉頭間，白石發現那名女子站在大雪紛飛的坡道下。她以同樣的姿態佇立。剛剛兩人不知何時擦身而過，在雨傘的遮掩下，白石看不見對方的臉。但感覺還是像千夜。白石突然感到背後一陣寒意遊走。

「這樣可不妙啊。」

白石馬上轉身，趕緊往住家的方向走。

回家後，母親一臉驚訝地問道：

「妳是怎麼了。臉色這麼蒼白。」

「我不知道是不是看到鬼了。」

「在哪兒？」

「在那條坡道上。」

「哦，因為正好是容易遇上妖魔的黃昏時分。」

在溫暖的家中聽到母親悠哉的聲音後，剛剛的恐懼頓時消失無蹤。不過吃完晚餐後，白石感到渾身發冷。母親對她說：「你該不會是感冒了吧？」幫她量體溫，果然發燒了。這麼說來，剛剛是因為發燒而有迷迷糊糊的感覺，那就當作只是感冒嘍？

原本的緊張感頓時洩去，喝完葛根湯後，白石決定提早就寢。

回到房間，鋪好床，她想起千夜給的那本假《熱帶》。原本想拿給學團的同伴看，不小心就錯過了機會。她想想也沒關係啦，反正是贗品。

「我得冷靜一點才行。」白石心想。

因為這陣子她只和學團的成員們討論《熱帶》，這樣不行。

白石試著打電話給學生時代的朋友。

「嗨，好久不見。怎麼了？」

光是聽到這聲音，就覺得活力湧現。

「抱歉。妳還在忙工作嗎？」

「還好啦。因為大部分時間都在工作。」

大致說明《熱帶》的情形。但這位朋友似乎沒聽過這部不可思議的小說。

這位朋友在神保町附近一家出版社工作。她或許曾聽過《熱帶》的傳聞。白石在電話中

「是嗎？真是遺憾。」

「不過聽起來很有趣。我會調查看看的。」朋友說：「下次一起吃頓飯吧。」

接下來幾天，白石一路臥病到隔週。到診所檢查，得知不是染上流感，但高燒持續不退，非常難纏，連起身上廁所都很吃力。她已經好久沒感冒了，心想：「會這麼累嗎？」連平常喜歡的漫畫都提不起興致看。

在高燒昏昏沉沉的三天裡，她不時會夢到和《熱帶》有關的事。

每個夢都只有片段，現實與非現實交錯。有時是在小說中登場的南方島嶼，有時是播磨坂大樓裡的房間。因高燒而意識朦朧，加上臥病在拉起

「MERRY」裡的聚會，有時是

窗簾的寢室裡，時常不知道自己身處何方。那座沙漠宮殿也在她夢中登場。在夢裡，她獨自在那掩埋於沙中的無人宮殿裡徘徊，像是真實記憶般充滿現實感。

母親端來鹹稀飯，以悠哉的口吻說道：

「應該是太疲勞了。」

「我工作沒有認真到讓自己覺得疲勞的地步。」

「可是，妳是因為疲勞才病倒的吧。」母親語氣平靜地說。「妳爸爸買了草莓回來。」

「每次我感冒，爸爸總是會買草莓。」

「因為草莓是會讓人積極正向思考的食物。」

到了星期三早上，白石好不容易退燒，感覺像用熱水洗濯過體內一樣，無比舒暢。當她搖搖晃晃走下樓時，發現外廊前方的小庭院已覆滿白雪。電視上新聞報導東京的交通因大雪而癱瘓。「妳該不會遇上交通阻塞吧。」母親低語。

白石吃完早飯，回到房間。

「明天應該就能去上班了。」

「不過，這一天不能去上班，她頗感遺憾。腦中浮現池內拿著黑色筆記本來店裡的身影。

她才想著下次要遇到池內得等到星期五吧，結果中午一過，池內竟然打電話來。

「妳還好吧？」

「太好了。那我就放心了。」

「託你的福，已經退燒了。明天就能去上班。」

池內在電話另一頭沉默了半晌。

話筒中傳來地下街嘈雜的聲音。

「池內先生，你怎麼了？」

「我星期五晚上會到京都。」池內說。「中午沒辦法去妳店裡，傍晚可以一起吃頓飯嗎？」

在前往京都前，有件關於《熱帶》的事，我想告訴妳。」

白石不自主地悄聲問道：

「有新的發展是嗎？」

「是的。所以我要去京都一趟。」

○

星期五傍晚，白石提早結束工作。

穿過有樂町的高架橋下，前往東京交通會館大樓的路上，她的心跳又快又急，連自己也驚訝。約見面的地點是十五樓的「東京會館銀座 Sky Lounge」。

剛到傍晚時分，店內的客人還稀稀落落。沿著彎曲的外圍，擺了幾張鋪有白桌布的餐桌，玻璃牆外可以望見東京車站的圓型屋頂，以及在夕陽晚照下閃閃生輝的丸之內群樓。腳下不時傳來震動，因為這座會館會緩緩旋轉。白石覺得這裡就像豪華客輪一樣。

池內看到白石到來，馬上站起身。

「很抱歉，把妳找來。」

「沒關係。我已經康復了。」

這時，她發現池內的行李箱。

「你要直接出發嗎？」

「是的。」

點完套餐後，池內打開他慣用的筆記本。裡頭夾了一張明信片。

「請看這個。是前天寄來的。」

白石接過明信片細看。是張乍看平凡無奇的觀光明信片，上頭印有京都南禪寺三門的照片，翻過來一看，收信地址是池內的上班地點，通訊欄上寫了短語，只有一行字。

——只有我的《熱帶》是真的。

「沒有寄件者姓名。」

「寫這封明信片的人是千夜女士。」

看來，千夜退出學團後，去了京都。那個市街是千夜的出身地，她去京都一點都不足為奇。讓人百思不解的是她刻意寄明信片給池內的理由。

只有我是對的。你們全都錯了。

在旅行地寄來這樣的宣言，有什麼意義？是在嘲笑學團的成員嗎？白石不覺得她是會刻意做這種事的人。這封明信片應該另有目的。

「千夜女士的意思是要你去京都。」

「我也這麼認為。」

「可是，這是為什麼？有什麼目的？」

「可能因為《熱帶》的祕密在京都。」

池內笑著說：

「我也有我暗藏的王牌。」

「你一直都不肯告訴我。」

「因為那是我和千夜女士的約定。但是她退出學團，而妳又堅持不暗藏王牌。因為妳覺得什麼都不說，是卑鄙的行為。」

「你說得太誇張了。」

「《熱帶》的作者佐山尚一住在京都。寫書當時他還是個學生。一九八二年二月，他突然下落不明。」

「你為什麼知道這件事？」

「千夜女士見過佐山尚一。」池內說：「這就是我暗藏的王牌。」

白石嘆了口氣，望向玻璃窗外。丸之內大樓在夕陽照射下熠熠生輝，從大樓間的縫隙可以望見皇居的森林，逐漸轉暗的天空底端，就像起火一樣，明亮無比，從會館看到的這幕情景，不知為何，感覺很像「大海」。

「這是我聽千夜女士說的。」

那是三十多年前的事了。

當時千夜還是大學生，住在父母位於吉田山高台的家。那是外形簡單，鋼筋水泥蓋的兩層樓透天厝，從二樓房間的窗戶就可以望見大文字山。她的父親是帝國大學畢業的化學教授，戰時曾受徵召遠赴滿洲，他的第一任妻子和兒子在滿洲過世。敗戰後隔年，千夜的父親

返回日本，與學生時代的朋友合作成立化學製品塗料公司。之後再婚，生下女兒千夜。

「關於她父親的事，我曾聽千夜女士提過。」白石插話道：「她說小時候常潛入父親的書房。」

「她有提到《一千零一夜》吧？」

「對對對。」

「這件事與她父親和佐山尚一的邂逅有關。」

她父親面向吉田山的書房，有個請木匠師傅特製的大書架，不光《一千零一夜》，其他各種書籍，千夜女士也都是透過那個書架才認識。

那間書房有個奇妙的角落，堪稱是「房中房」，就像樓中樓一樣，是得爬上梯子才到得了的狹小空間，還附上一個像是《愛麗絲夢遊仙境》裡登場的小門。聽她父親說，那個小房間裡放了奇書珍本，以及個人的記事本和日記。而促成她與佐山尚一相遇的「抄本」，就存放在那扇小門後面。

千夜大二那年夏天，有名學生前來拜訪她父親。那是個身材清瘦的男性，滿臉鬍渣。

「我叫佐山尚一。是西田老師介紹我來的。」

當她端咖啡到父親書房時，看到桌上擺著那本抄本。那是父親到埃及旅行時買回來的《一千零一夜》抄本。來訪的學生是文學院裡學習阿拉伯語的研究生，父親似乎想請他讀那抄本。就結果來看，那抄本並沒有什麼奇特之處，但父親似乎很欣賞這名到訪的學生，那回之後，那青年──佐山尚一便常在腋下夾著慣用的筆記本，來到父親書房。

在這樣的契機下，千夜和佐山變得熟稔。

「可是，你剛才不是說他下落不明嗎？」

「沒錯。」

池內翻動筆記，唸出上面的記事。

「千夜女士與佐山相遇後半年，也就是一九八二年二月。那天晚上，兩人一起外出參加吉田神社的節分祭（注：立春的前一晚或當天舉行的慶典），千夜女士在人群中與佐山走失。從那以後，佐山便失聯，就此沒有在她面前出現過。那年冬天，佐山曾不時向千夜女士透露：『我想寫小說。』他想寫一個和魔法有關的故事，圍繞著南方島嶼所展開的神奇冒險故事。」

「南方島嶼的冒險故事？」

「可能就是《熱帶》。」

千夜曾向池內透露，兩年前的某天，她在丈夫的事務所大掃除，意外看到佐山尚一的《熱帶》。它混在本來打算丟棄的資料中，而她碰巧發現。不可思議的是，丈夫告訴她：「我不記得買過這本書。」事務所其他人也都對這本書沒有半點印象。佐山失蹤至此已經三十多年，千夜光是看到作者名字和書名，便直覺是「他的作品」。讀了書後，更加深了這份確信。

「但是千夜女士也同樣沒能看到最後。」

池內說著整件事時，會館仍持續緩緩轉動，東京的天空逐漸染了黑墨，從黃昏轉為黑夜。有樂町前的人潮逐漸來到。

聳立眼前的大樓，整面都是玻璃窗，可以望見各樓層同樣的位置都設有自動販賣機。某個樓層有名像是口腔衛生師的女性，這幕景致著實有趣，猶如在欣賞蟻窩的切面。

身披開襟羊毛衫坐在長椅上。另一個樓層，有一名身穿西裝的男性正專注講著手機。另外還有個樓層，一名大學生模樣的年輕人正盯著玻璃整理頭髮。感覺像隨意排列著許多個故事片段。如果站在對面那棟大樓往這裡看，我們看起來也像置身故事中吧。

「聽說佐山尚一也很愛用筆記本。」

池內闔上筆記，擺在手上。

「他和千夜女士出外散步或在住處聊天時，手裡也都拿著筆記。這點讓我很有共鳴。」

「他是把《熱帶》寫在那個筆記本上嗎？」

「這就不得而知了。」池內說。「千夜女士向我透露的就這麼多。關於佐山尚一失蹤的事，她都語帶含糊。我不知道他們兩人間發生過什麼事。也許他們曾是情侶關係，雖然是個人的臆測，但我總覺得情況不單純。」

白石單手托腮，開始思考。

為什麼佐山尚一會失蹤呢？《熱帶》這本書確實存在，所以失蹤後他並沒有死。既然還活著，為什麼不跟千夜女士聯絡呢？而且佐山只留下《熱帶》這部作品，之後這三十多年間，一部作品也沒寫。不，就連《熱帶》的存在也很模糊。因為我們連一本實體書也沒有。

作者消失，書也消失。只留下一個無底洞。

——如果去京都的話，就能解開這個謎嗎？

她不禁如此低語。

「真好，可以去京都。」

「妳要不要一起去？」

「我很想去，但辦不到。」

池內莞爾一笑。

「這一切都是拜白石小姐之賜。」

「咦，是嗎？」

「是妳給了我們這個契機。」

四周完全被暗夜籠罩，湛藍色的天花板亮起像星星般的燈飾。一名身穿禮服的女性演奏著鋼琴。白石覺得這裡愈來愈像豪華客輪了，自己跟大家像是坐在巨大客輪上，在夜海中航行。

「等你回來後，請跟我分享你的冒險經過。」

「當然。請等我的好消息。」

池內一本正經地點頭。

聆聽鋼琴演奏的過程中，銀座的街道在眼前旋轉。白石望向眼前的夜景，對面的大樓突然吸引了她的注意。餐廳街的燈火如同記憶裡的情景，令人有種懷念之感。她陶醉地朝燈火凝望良久，像漂浮在幽暗汪洋之上的夜間慶典。

〇

白石在模型店櫃台前雙手托腮。

池內前往京都去解開《熱帶》之謎。她只能像這樣無所事事地等候，實在很沒用。難道

不能想一套自己的假設嗎？

白石翻著筆記本，回頭看之前搞懂的部分。

千夜說，沙漠宮殿是無風帶之後的事。為什麼她能這樣斷言？當中肯定有千夜女士才知道的祕密，以及她沒告訴其他成員的記憶。這些就像湊拼圖一樣，暗藏在千夜女士心中，只是差最後一片拼圖。而自己在這時候現身，如果「滿月魔女」這句話引導了千夜女士完成這整個拼圖的話⋯⋯。

話說回來，滿月魔女到底是何方神聖？

就在她望著筆記本時，叔叔忽然喚她。

「有什麼問題嗎？」

她抬起臉，叔叔正用食指輕戳她眉間。

「妳這種表情，會把客人嚇跑的。放輕鬆，放輕鬆。」

白石放鬆臉上表情，擠出不自然的笑臉。

「叔叔，你聽過滿月魔女嗎？」

「那是什麼啊？」

「就是不知道才問你啊。」

「說到滿月，第一個想到的不就是輝夜姬（注：《竹取物語》的主角，也有人譯為《竹林公主》）嗎？」

「輝夜姬又不是魔女。」

「她就像魔女啊。而且是壞心的女人。」

白石沒仔細讀過《竹取物語》，只是大致知道故事。她還知道以前紫式部（注：《源氏物語》的作者）曾說這故事是「物語的始祖」。仔細想想，《竹取物語》也是個奇妙的故事。輝夜姬是何許人也，為什麼來到人間，為什麼離去？這些完全無從得知，滿是謎團。

新發現？

星期天下午，她在咖啡廳「MERRY」吃午餐時，突然有電話打來，是池內。難道他有新發現？

白石心想，叔叔也是個會拜倒在對方魅力下的人。

「讓人不想靠近的人，我最喜歡了。」

「可是她是壞心的女人吧？」

「我很愛好不好。」

「叔叔，你討厭輝夜姬嗎？」

可能是咖啡廳的聲響傳進池內先生耳中。人們的說話聲、餐具的聲響、古典音樂。她豎耳細聽，但電話的另一頭很安靜，微微傳來像廣播的聲音。池內或許正在搭計程車。

「也不算忙啦。現在剛好是午休時間。」

「百忙之中打擾妳，不好意思。」

「怎麼了，池內先生？」

「妳現在人在哪裡？」

池內的聲音莫名緊張。

「我在咖啡廳 MERRY。正在吃吐司套餐。」白石說。「為什麼這樣問？」

「因為我在京都看到和妳長得很像的人。」

「我人在有樂町哦。」她笑著道：「也許你看到的是我的生靈（注：活人靈魂出竅，謂之生靈）。我也想去京都，所以怨念化為生靈。」

「這麼說來，我認錯人了。」

「我想是吧。」

「真的很抱歉。」

說完後，池內閉口不語。

白石心想，果然不太對勁。

「池內先生，是不是發生什麼事了？」

「用不著擔心。」他說。「是發生了不少事，但我一時還沒理出頭緒。等回東京後，有好多事想和妳討論。」

「那我就期待你的歸來吧。」

「請等我的好消息。」

白石單手托腮想著。

感覺很不像池內平時的作風，講的話有諸多矛盾。

——只有我的《熱帶》是真的。

那充滿確信的聲音在耳畔響起。

腦中浮現千夜坐上小船，瀟瀟地在海上破浪前行。她炯炯有神的雙眸，投向遠方的水平線，像一幅絕美的畫面。

池內在京都追上千夜了嗎？

隔天，星期一下午，白石前往神保町。

柔和的陽光照著靖國通，路上的行人個個看起來都很悠哉。一路上屋簷相連的舊書店門前擺出好幾台裝滿書的推車。也有將入口兩側疊滿舊書的店家，書彷彿隨時會塌落，這種已經不像店家，倒像舊書打造成的洞窟。她停下腳步，往店頭櫥窗窺望，發現國木田獨步全集和尾崎紅葉全集高高聳立，猶如壯麗的高塔。

不知道有多少「世界」被封閉在神保町裡。

小學時，白石常在腦中想著這種事。打開書頁閱讀時，感覺世界就在眼前。但是讀完後闔上書本，那個世界卻哪裡也不存在。眼前只有印滿文字的紙。當然了，這是理所當然的事，但如此理所當然的事，她卻常常從中感覺神祕。

舉例來說，當她走進神保町的書店，拿起書翻開書頁，特別的時間便會開始流動。原本什麼也沒有的空間，被語言填滿，誕生了土地，長出茂密草木，人類開始有生命，一個世界就此在眼前展現。如果拿起另一本，就會冒出另一個世界。就這樣，世界宛如深不可測的叢林，不斷增生。

「感覺快昏過去了。」

白石微微打了個哈欠。

不知為何，她每每想到「宇宙」、「大佛」、「萬里長城」這類壯闊的事物，就會打哈欠。

白石一邊走一邊打哈欠。

她在約定時間來到「Luncheon」時，朋友已經先就座，專注地看著一疊像是校對稿的紙張，十足編輯模樣。朋友從學生時代就在神保町的小出版社幫忙，畢業後直接到那家公司上班。

兩人互相打招呼。

「嗨。」

「嗨。」

白石感冒臥病前打電話跟她談過《熱帶》，朋友似乎很感興趣，想進一步聽詳情，所以兩人約此見面。

白石吃著午餐，將去年年底至今所發生的事全告訴了她。與池內的邂逅、打撈作業、到播磨坂大樓拜訪、千夜女士的退出、學團成員的各種假設、京都寄來的明信片、池內的京都之旅。沒想到發生了這麼多事，她重新有了這樣的體認。

「有趣，太有趣了！」朋友說。「就像推理小說一樣。」

「因為這樣，我還在等池內先生的調查結果。」

「他一定是在京都發現了什麼。」

「真是這樣就好了。」

一週過去，池內都沒主動來聯絡。之前明明約好，他一回到東京會馬上聯絡才對。可能人還在京都吧。

朋友低語道：「不過話說回來，還真是不可思議呢。」

「學團的成員之前就針對《熱帶》展開超過一年以上的調查，對吧。這段時間都沒發生什麼大事。直到去年年底，妳加入學團後，便有了飛快的進展。也許妳是意料之外的關鍵人物哦。」

經她這麼一提，白石想起中津川也說過類似的話。

白石揮手道：「不不不。」

「那妳對《熱帶》查出了什麼嗎？」

「沒什麼，可能對你們派不上用場。」

朋友試著向認識的編輯們詢問，但大家都沒有聽過佐山尚一這位小說家，以及《熱帶》這部作品。不過，當她詢問一個舊書店老闆時，對方回答是：「我聽過那本書。」一年多前，曾有人上門詢問。朋友進一步問老闆為什麼記得，他說，因為另有位姓中津川的蒐藏家一再上門詢問，在舊書店街一時蔚為話題。

「但他說最後還是沒找到。」

「他說的那位蒐藏家，就是我認識的中津川先生。」白石略顯失望地說。「如果是他，有可能會這麼做。」

「中津川先生也是學團的成員嗎？」

「沒錯。」

「哦——原來是這麼回事。」

聽朋友說，中津川幾乎不和人來往。他在神保町有一家事務所，但沒人知道他的來歷。

有傳言說「他因為妻子意外身故，領了一筆保險金」，「他是司馬遼太郎的親戚」，「他是

一家海苔批發商的繼承人」，但這些全是沒有根據的傳聞。

總之，編輯朋友聽到的全是中津川的傳聞，真正重要的《熱帶》內容，她卻一無所獲。

儘管在世界最大的舊書店街裡蔚為話題，但沒人知道這書的真正來歷，這實在非比尋常。

「白珠，對《熱帶》的來歷，妳怎麼看？」

白石的名字叫珠子，所以朋友一時興起，叫她『白珠』。

白石聳了聳肩。

「不知道耶。」

「妳把解謎的工作全丟給池內先生去處理？」

「我只想到一件事。」

就是它與《一千零一夜》的關聯。

在造訪播磨坂那棟大樓時，千夜正坐在沙發上看《一千零一夜》。千夜與佐山尚一邂逅的契機，是蒐藏在她父親書房裡的《一千零一夜》抄本。中津川是《一千零一夜》的蒐藏家，而白石遇見《熱帶》的那家不可思議的書店，名叫「暴夜書房」。

「我猜《熱帶》與《一千零一夜》可能有什麼關係。」

前些日子，她也試著翻閱《一千零一夜》。

她拿的是岩波文庫版，似乎是根據法國人馬爾迪魯斯從阿拉伯文翻成法文的版本，轉譯成日文而成。書中的國王不斷砍下女性的首級，實在是殘忍的故事，但山魯佐德是個聰明、勇敢、魅力十足的人。她先看了〈國王山魯亞爾及其兄弟的故事〉，下一個故事〈商人和魔鬼的故事〉也看到一半。但始終沒發現它與《熱帶》的關聯性。

「會是我看漏了嗎？」

「也許相反吧。是《一千零一夜》出現在《熱帶》中。」

「啊，也有這種模式啊。」

「妳不記得了嗎？」

白石沉聲低吟，微微側頭。

「因為沒有實體書在手，所以無從確認對吧。」

「故事中有類似的宮殿。」

那位朋友沉默了一會兒後說：「我也想到了一件事。」白石問：「什麼事？」朋友一本正經地向她問道：

「妳讀過《熱帶》，對吧？」

「讀過。」

「那真的是《熱帶》嗎？」

經她這麼一問，白石頓感不安。那已經是很久以前讀過的書，而且她手上又沒有實體書。和她一樣讀過《熱帶》的人，就算遺失了實體書，還是留下了學團成員們的「回憶」。

「要是沒有遇上池內先生的話，妳不就忘了《熱帶》這本書嗎？」

「或許吧。」

「因為遇上學團的成員，所以妳才能很有自信地說妳看過《熱帶》。因為手上沒有那本書，所以只能仰賴別人的記憶。這點，其他成員也是一樣吧。也許你們是在相互施加暗示。」

「咦，等等。感覺妳想講什麼很可怕的事。」

「也就是說，其實《熱帶》這本書並不存在。它只存在於學團成員的願望中。你們認為自己讀過的書，其實原本是不一樣的書。卻將這些書重疊在一起，想捏造出一本叫作《熱帶》的書，所以會出現兜不攏的情況，所以才將這樣的矛盾稱之為『無風帶』，含糊帶過。」

「怎麼會是這樣……」白石聽完驚訝得說不出話來。

兩人望著彼此，沉默許久後，朋友莞爾一笑。

「這是我試著做的假設，如何？」

○

在駿河台下的十字路口與朋友道別後，白石步履蹣跚走著。

下午的巷弄悄無人蹤，空氣像春天一樣和暖，路旁有間專賣美術書和唱片的店家，玻璃門內疊著高高的紙箱，還有樣子很神祕的事務所，也有掛著牌子用紅字寫著「租屋」兩字的老舊民宅。

轉過一家小小的中華料理店轉角，白石朝明治大學方向走去，一處空地赫然出現。應該是為了重建，將大樓解體夷為空地吧。空地四周圍起柵欄，隔壁大樓的牆面裸露，白雲從映照出藍天的窗戶上滑過。感覺像在窺望世界的背面。

白石原地佇立，回想朋友指出的問題點。

──其實《熱帶》這本書並不存在。

我們不是在讀《熱帶》，而是在創造《熱帶》。這個假設和新城提出的「語言性的毒素」同樣荒誕，但又別具魅力，無法單純當成胡扯而置若罔聞。而且在某個意涵下，她覺得這說法或許是真的。遺失的五本《熱帶》、阻礙打撈的「無風帶」、住在「沙漠宮殿」裡的「滿月魔女」、千夜留下的那句話、佐山尚一的下落、與《一千零一夜》的關聯，以及許多錯綜複雜的假設……。我們愈想解開《熱帶》之謎，謎團卻像棉花糖一樣不斷擴大。

一味等候池內歸來，實在教人焦急難耐。

「我也想去京都。」

白石思考了一會兒後，打電話給池內。

她屏息聆聽著來電答鈴聲，電話那頭正通向京都。

白石心跳加速地等候，卻漸漸有種不吉利的感覺。等了許久，池內都沒接聽。

「池內先生，池內先生，你到底是怎麼了？」

白石喃喃自語。

這時，背後傳來一聲叫喚。

「白石小姐。」

她急忙掛斷電話，轉身。

新城站在她身後，倚著空地旁的柵欄。他的兩頰凹陷，一臉憔悴，雙眼發出斑斕晶光，流露出怪異的氣息。

「新城？你看起來人不太舒服呢。」

「剛才我在大路上看到妳，一路追了過來。」

新城的聲音聽起來心事重重。

「我看到了幻影。」

「咦?」

「很真實的幻影。」新城語氣平淡地說:「我晚上睡不著,在街上散步,那幻影就像一路追著我似的,就此出現。它會出現在平價餐廳後方的停車場、兒童公園的沙坑、空無一人的商店街。它像飄浮在地面上的另一顆月亮。為什麼我會看到這種東西呢?我一直在想,後來我終於搞懂。我提過『語言性的毒素』對吧?就是它創造出的幻影。那是幻影。」

「請等一下,新城。」白石說:「我完全聽不懂你在說什麼。」

太陽隱沒在雲層後方,小巷就像沒入水中般,逐漸變暗。新城從柵欄上移開身子,慢慢朝白石走近,以指出真正犯人般的口吻說道:

「妳是『滿月魔女』,對吧?」

白石大感錯愕。

「千夜女士識破這件事,所以才能解開咒縛。妳是《熱帶》創造出的幻影。妳不是真實存在的人,對吧?」

四周的空氣突然變得扭曲。

「你在胡說什麼啊。怎麼可能。」

「好了,快替我解開咒縛。謎團已經夠多了。」

步步逼近的新城,眼神看起來不太正常。

不管怎麼說,這樣推論太荒唐了。至少她知道自己是實際存在的人。新城到底是被怎樣

的幻想假設洗腦了？不過，現在不論怎麼叫他看清現實，都不管用。淑女不近險地。

白石轉身拔腿就跑。

幸好她穿的是方便跑步的鞋子。

○

白石犯了兩個錯。

一是她輕忽了新城嚴重「體力不足」一事。因為看太多偵探小說，新城體力衰弱，加上連日睡眠不足，要他追上拔腿飛奔的白石，根本是艱鉅的任務。光是步履蹣跚跑上幾公尺遠，新城便筋疲力竭，坐在老舊電玩遊樂場旁氣喘吁吁。

白石犯的另一個錯，是忘了自己是路痴。為了甩開新城，她在神保町的巷弄裡迂迴跑著，就此忘了方向。「跑到這裡，他總追不上了吧。」當她停下來喘口氣時，新城那虛脫無力的背影映入眼中。她就像沙漠遇難的商隊一樣，在神保町的某個角落繞了一圈，又回到站在原地不動的新城跟前。

「嚇！完蛋了，會被他發現。」

她馬上衝進電玩遊樂場內。

眼前是一條一路延伸的狹長通道。左手邊是一整排舊式的電玩機台，擺著積滿菸蒂的菸灰缸和咖啡空罐。通道深處有個短樓梯，走上去後是昏暗的空間，電玩機台的亮光閃爍。

「不妙，也許會被發現。」

上樓梯後，是一處不可思議的空間。因為外頭是貼上瓦片的白牆，所以應該是將老舊的料理店或居酒屋改建為電玩遊樂場。樓梯連接的樓層，像立體迷宮一樣複雜。像是樓中樓的這一層，擠滿麻將機台，在暗處發出詭異亮光，香菸升起的白煙，像霧氣般飄散在低矮天花板上。一名身穿西裝，神情陰鬱的男子，正叼著菸坐在機台前。

白石從樓中樓的角落，隔著扶手張望電玩遊樂場的入口，果不其然，新城走進店內。他那蒼白的臉在機台的亮光照耀下浮現。

「嚇，好像殺人魔。」

她蜷縮身子，屏氣斂息。

這時，有人一把抓住她手臂，害她差點跳起來。

「中津川先生！」

「別緊張，冷靜一點。」

頭戴貝雷帽的老先生蹲在地上，一臉正經，手中還抱著個裝書袋子。白石這才想起來，中津川先生的事務所就在神保町。

「他在追妳對吧？」

「你怎麼知道？」

「因為妳匆匆忙忙跑進來，接著我就看到新城。他最近怪怪的。總是向我找碴，我也很傷腦筋。」

「到底怎麼了？」

「要是被他發現，可就麻煩了。妳跟我來。」

中津川蹲著身子，沿著機台往前走，巧妙躲過上到樓中樓的新城視線。新城朝樓中樓環視一圈後，走下樓梯，朝擺在舊式機台前的圓椅坐下。他似乎打算在這裡耗到白石現身為止。

但中津川倒是顯得很冷靜。

「要是他一直待在那兒，我們就出不去了。」

「小姐，神保町就像我家庭院一樣。」

中津川帶頭往遊樂場內走去，有個後門上頭寫著「非相關人士，禁止進入」。穿過此門，他們便來到這棟建築後方。一面水泥牆逼近眼前，感覺無比冰冷。

才剛鬆了口氣，中津川突然發出一聲驚呼。

「啊，糟糕。被新城看到了。這下不妙。」

「咦？咦？」

「快點爬上樓梯。」

中津川在後面推著白石爬上樓梯，前面又是一扇門。中津川說：「我們到裡面去，穿過這棟建築吧。」但門內光線昏暗，看不清楚裡頭。只聞到一股濃密的氣味。顏料、塵埃、霉、舊書、咖啡、菸草的氣味。「等等，中津川先生。裡頭什麼也看不見……」

「快點，新城快來了，要是被他發現就麻煩了。」

「請不要亂說。」

「哦，請小心。這裡空間狹窄。」

中津川一面在她背後用力推，一面說道。

正當白石伸手探尋，往前走了一兩步時，聽到有個巨大的東西從層架上滾落的聲音。

「我們可以穿越這裡對吧？」

「穿越不了。」

「穿越不了？」

她倒抽一口氣，就此停步。

「這裡是故事的死胡同哦，小姐。」

這時，背後傳來大門上鎖的冰冷聲響。

「我這裡有刀子。妳別做無謂的抵抗。我會打開電燈，請到裡頭去，坐到沙發上。我請妳喝上好的咖啡。」

　　　　　　　○

白石在黑暗中摸到沙發，坐下。

習慣這裡的黑暗後，白石看見眼前一張大書桌。這裡不是完全漆黑，正面牆壁上有著微光，一座巨大的書架整個擋住窗戶。中津川打開桌上的檯燈。

「其實我沒有刀子。但現在就算我這麼說，妳也不相信吧。但妳要是想逃，我或許就會搖身一變成為殺人魔。」

這裡是像走廊一樣細長的奇特房間。兩側牆壁擺滿書架，塞滿了各種書本文件。地板上擺著塞在紙箱裡的老舊繪畫用具和舊電腦，縫隙處堆疊著從書架滿出的書本。這裡應該是中津川的事務所，書架上的書，可能都是他蒐集來的。

中津川邊煮咖啡邊說道：

「我從美術老師退休後，經營繪畫教室，便對住家進行改建。當時我妻子火冒三丈，像不動明王一樣凶惡。把之前積累的怒氣一次爆發。她說要將我的蒐藏品全部丟掉，於是我臨時租了這房間，將書跟蒐藏品全移往這裡，就像漏夜跑路一樣。幸好當時這麼做了，我的妻兒們都不知道這個地方。這裡沒有電話，又可以徒步走到我熟悉的舊書店，擁有自己的祕密基地，是很棒的事。」

「也是。」

白石冷冷應道。

「小姐，我一直很想和妳好好聊聊。不過，我可不是上了年紀的老頭暗戀年輕小姐這種。」

妳確實很有魅力，但我有興趣的是《熱帶》。」

「只要我說，你就會放我平安回去嗎？」

「那得看妳說了什麼。」

煮好咖啡後，中津川倒入杯中，擱向書桌。

「新城也很教人傷腦筋。這個青年滿腦子只想解開《熱帶》的謎團。而這同樣也只是《熱帶》所創造出的魔境罷了，可惜他沒看透這點。他那不屈不撓的偵探精神，反而幫了倒忙。再繼續這樣下去，他會困在迷宮裡出不來。」

白石假裝喝咖啡，展開思考。

新城或中津川都是，他們到底怎麼了？新城認為我是滿月魔女，中津川也被某種幻想擺佈著心志。我得想辦法逃出這個房間才行……。當白石想到這裡時，突然想到包包裡放著那

本假《熱帶》。

她看著中津川說：

「要不要來個交易？」

「怎樣的交易？」

「其實我已經取得《熱帶》。」

她從包包裡抽出那本假《熱帶》。笑容倏然從中津川臉上消失。他目光炯炯緊盯眼前那本書。

「妳在哪裡弄到的？」

「這不重要吧。總之，《熱帶》就在這裡。要是你放我走，這本書就送你。」

「原來是這樣的交易啊。」

中津川嘴角輕揚。

「不過小姐，我對冒牌貨不感興趣哦。」

「這不是冒牌貨。」

「不，那是冒牌貨。因為真正的《熱帶》，我已經拿到手了。」

中津川悠哉地喝著咖啡。這老人是在虛張聲勢嗎？還是他真拿到《熱帶》？

「小姐，核心在於『無風帶』啊。」

中津川朝桌上攤開那張打撈表。

檯燈的光照亮桌著片段記事的「無風帶」。

「我們在這個空白地帶，迷失了主軸。也不知道為什麼，學團成員們費盡苦心要把一切

兜攏，想找出理應存在的唯一故事。但唯一的故事並不存在。相信那個本身就是錯誤，因此無法接近這本可怕之書的真正樣貌。妳只要回想千夜女士留下的那句話，就會明白。」

「只有我的《熱帶》是真的。」

白石如此低語，中津川領首。

「現在懂了吧？」

「還是完全不懂。」

「也就是說，《熱帶》對我們每一個人會展現出不同的樣貌。它們全都是正牌貨，同時也是不同的版本。」

「不可能。」

「所以《熱帶》可說是一本魔法書。」

中津川轉身向後，朝牆上垂落的繩子一拉。又黑又髒的通風扇發出像巨人咳嗽般的聲響，之後開始轉動。他將擺在桌上的菸草點燃，從斗缽升起的濃煙像生物般扭動著，一路被吸進通風扇內。白石取出手帕擦汗。為什麼這麼悶熱呢？

「我們各自遇見了《熱帶》。」中津川說。「我們翻頁，就此照著故事走。不久，故事開始走向不同的路線。就像流經沙漠的河川分支一樣。然而這些河川會通往何處呢？如果用魔法的精神來思考，答案就呼之欲出了。為什麼我們會不知道《熱帶》的結局呢？為什麼《熱帶》會自己消失呢？」

中津川到底想說什麼？

白石秀眉微蹙，陷入思考。這時，彷彿天啟一般，她腦中突然閃過一個非比尋常的假

設。但這個假設其實在太過荒誕。

「不可能有這種事。」她說。

「可是，小姐，這是真的。」

中津川興奮說道，同時鬆開領帶。他頭上的汗珠合為一條線，流經他泛紅的臉頰，不斷滴落在書桌。

「我們為何都無法看完《熱帶》，那是因為作為與現實交界的結局，並不存在於《熱帶》中。該怎麼說呢？其實就是說我們還沒讀完它。那天妳翻頁閱讀的故事，就這樣連往這個房間。這樣妳明白了嗎？我們仍在繼續閱讀，正在翻著《熱帶》這個世界的頁面。」

因為太過悶熱，白石的意識逐漸朦朧。

「中津川先生，你暖氣開太強了。」

「別管暖氣了。」

中津川趨身向前。

「剛才我說過『真正的《熱帶》我已經拿到手了』。《熱帶》堪稱是奇書中的奇書，在這世上絕無僅有，是真正的魔法之書。因為它就是我們生活的這個世界。我們並未失去《熱帶》。應該說，我們一直都與《熱帶》同在。」

中津川講得口沫橫飛，他的激情話語像濃霧般在她耳邊散開來。

白石突然聞到植物被雨淋溼的清新氣味。在無人島上獨居的魯賓遜，突然浮現她腦中。之前在那安靜的鐵道模型店裡入迷讀著《魯賓遜漂流記》時，書中也曾散發出同樣的氣味。

她揉了揉眼睛，環視昏暗的房內。

宛如被熱氣包圍，感覺迷迷糊糊的。中津川則像沖過水一樣，全身飆汗，自顧自地說個不停。他背後的書架好像有什麼東西在蠢動。綠色的樹葉緩緩從堆得高高的百科事典縫隙間探出。抬頭一看，不知何時開始，好幾根像藤蔓的東西從天花板垂落。到處傳來樹葉的窸窣聲，熱帶植物正在將這個房間吞沒。

「難道，我們正身處在《熱帶》中？」白石低語：「接下來會發生什麼事？」

「這我也不知道。人生就是這麼回事。」

「可是，《熱帶》是個故事吧？」

「妳錯了。小姐。」中津川溫柔說道：「我只是將尚未結束的故事稱之為人生罷了。」

這是她記憶中，中津川最後說的話。

○

再回神，白石已經搖搖晃晃地走在神保町巷弄裡。她不清楚自己是如何離開那個房間，只知道自己渾身溼汗的身軀正因寒冷而打顫。

被兩側住商混合大樓包夾的巷弄，像迷宮般綿延。向晚時分的昏黃亮光籠罩著市街，兩側相連的建築物有東西在內蠢動。她停下腳步望著，從骯髒的玻璃窗內看到茂生的植物，彷彿隨時會打破窗戶，往外延伸。

她拖著腳步向前奔去。

隔天是星期二，午休時間白石到池內的上班處拜訪。

那間家具店展示間，就位於她上班大樓的五樓，與白石待上大半天的地下街相比，氣氛完全不同。寬敞的空間裡，擺放著漂亮的椅子和沙發，這些東西看起來不像家具，倒像美術作品。

她向店員詢問池內，對方露出驚訝的表情。

「請您稍候一下。」

不久，一位像店長的女性現身，說池內不在。她似乎想知道白石的來意，於是白石簡短地說明她與池內的關係。

「因為一直聯絡不到他，不知道如何是好。」

店長點點頭，請她到店內的事務所坐。

「您知道他去京都的事情嗎？」

「知道。我聽他提過。」

「他原本預定今天回來上班，卻沒露面。我問過飯店，他們說他前天就已辦妥退房手續。他平時別說無故曠職了，就連遲到也不曾有過，所以我們也很擔心，不知道是不是旅途中出了什麼狀況……。我們也和他家人聯絡過，討論接下來該怎麼辦。」

「這樣啊。」

「您是否知道些什麼呢？」

「不，我什麼也不知道。」

白石道完謝，離開展示間。

她搭電梯回到地下街，想著整件事。

池內失蹤的事，她早料到了。可能正因為她沒有露出太驚訝的表情，所以店長覺得可疑。不過，她又能說什麼呢。

池內為了解開《熱帶》的謎團而前往京都，其實我們全都身處在《熱帶》之中，池內的失蹤是這本《熱帶》的故事延續——這種說明，世間有人能接受嗎？

白石回想昨天發生的事。在神保町的巷弄裡追逐她的新城、像被附身一般自顧自地說個不停的中津川、突然竄生的熱帶植物。這些似乎是幻想小說裡的場景，但也確實是她的親身經歷。猶如《熱帶》從現實的裂縫潛入一般，池內會不會也在京都遭遇同樣的情況？

「我到底該怎麼辦才好。」

回到地下街的模型店後，叔叔似乎頗驚訝。因為看到白石愁眉深鎖，一副隨時會崩潰的模樣。

「妳這是怎麼了？」

「我沒事。」

「怎麼可能沒事。」

「別管我。我也有我的煩惱。」

白石雙肘撐在櫃台上，揉著雙眼。該怎麼做，才能從這莫名其妙的迷宮中脫身呢？像這樣閉上雙眼，感覺蘊含熱氣的叢林朝幽暗深處擴展開來。她豎耳聆聽那詭異的窸窣聲，沒注意到叔叔的叫喚。

直到叔叔拍她肩膀，她猛然回神。

「妳振作一點。」

叔叔一臉擔心說道。

「對不起。」

「妳外出時，有人送包裹來。」

叔叔遞上一個厚實的褐色信封。白石心不在焉接過，心中想著「為什麼會寄到這裡來？」如果是她的包裹，應該會送往小石川的家中才對。

「是妳京都的朋友嗎？」

叔叔這麼一問，她先是吃驚，接著望向郵戳，確實是從京都寄來的，拆開信封一看，是本很眼熟的黑色筆記本。「咦？」叔叔望著她手中的東西說道：「這不是池內的筆記本嗎？」

白石急忙翻開筆記本。

「白石珠子小姐。」

上頭寫滿了池內工整的字跡。

「妳過得好嗎？我是池內。

妳是尋求《熱帶》祕密的學團最後接納的夥伴。我當初就知道我們的邂逅，會為學團帶來新的發展。我這份確信果然沒錯。如果沒有這場邂逅，我就不會寫下這份手札。

就像池內親口在對她訴說一般。

看了幾頁後，白石感到坐立難安。

為什麼她一加入學團，就開始發生各種事。她自己也很在意。

我們全都身處在《熱帶》中。

這或許是中津川自己的幻想。

白石闔上筆記本，站起身。

「叔叔。」

「什麼事？」

「我現在要去京都一趟。」

叔叔目瞪口呆望著她，然後看向她手中那本池內的筆記本。雖然叔叔有點搞錯了方向，

但似乎明白是怎麼回事。

「妳要去追他嗎？」

「對。要去追他。」

「我明白了。」叔叔說。「路上小心。」

○

白石穿過丸之內的大樓街，前往東京車站。

三十分鐘後，她在小賣店買了三明治，坐上開往京都的新幹線。

不久，新幹線從東京車站駛離，她仍處在一種摸不透自己心思的感覺中。當列車通過有樂町時，她在車窗外看見自己工作的那棟大樓。感覺彷彿此時有另一個自己，仍在地下街模

型店裡顧店。下午的大樓街和皇居的森林從窗外飛逝，她突然感覺這就像懷念的回憶般。

「大家都在追逐著某個人。」

白石猛然產生這個念頭。

千夜追逐佐山尚一。

池內追逐千夜。

而現在，她在追逐池內。

不過，像這樣憑藉一時衝動開始的旅行，她還是第一次。行李只帶了一個軟趴趴的托特包，裡頭只裝了最基本的生活用品、《一千零一夜》文庫本第一集、千夜給她的冒牌《熱帶》，以及池內寄給她的大筆記本。抵達京都後，再來找旅館並買必需品吧。想到這裡，白石覺得像是要展開冒險之旅般滿心雀躍。

白石低頭望向膝上的筆記本。

還要兩個多小時才會抵達京都。在那之前，就先來看筆記本吧。池內應該會為了追逐他的人，也就是白石，留下一些線索才對。

於是她開始看起筆記本。

第三章

滿月魔女

白石珠子小姐：

妳過得好嗎？我是池內。

妳是尋求《熱帶》祕密的學團最後接納的夥伴。我當初就知道我們的邂逅，會為學團帶來新的發展。我這份確信果然沒錯。如果沒有這場邂逅，我就不會寫下這份手札。

這裡寫下的是我自己的故事。

也是為妳而寫的故事。

在格林童話〈糖果屋〉的故事中，漢賽爾和葛麗特被留在森林深處時，他們循著事先丟在地上的白色石頭而得以走出森林。但願我的手札能成為引導妳的白色石頭。不過，不同於〈糖果屋〉，我的小石頭將會引誘妳走進熱帶的森林深處。

○

我就從抵達京都的那個晚上說起吧。

從京都車站轉乘地鐵，來到蹴上。東山近在眼前，南禪寺和無鄰菴也近在咫尺。蓋在高台上的那棟大飯店，聽說是千夜女士前往京都掃墓時固定會住宿的飯店。

我抵達飯店時夜已深，寬敞的大廳人影稀疏。在櫃台辦完入住手續後，一名飯店人員走近我。

——留言。

「池內先生，海野千夜女士留言託我們轉達給您。」

聽到這個，我頓時心跳加速。

但千夜女士的留言只是平淡無奇的一句「祝您旅途平安」。我大失所望，聽飯店人員說她前天早上已經辦理退房了。

「她回東京了嗎？」

「這我不清楚。」

「我該不會剛好和她錯過吧？」我問：「是千夜女士邀我來京都的。」

「她或許還在京都，因為她說要去拜訪老朋友。」

這時我腦中浮現的，是佐山尚一。

「會是一位姓佐山的人嗎？」

「很抱歉，對方姓名我就不知道了……」

我向飯店人員謝過，回到客房。

從客房窗戶可以望見京都夜景。南禪寺幽暗的森林在右手邊，黑壓壓的群山一路延伸至北邊的比叡山。望著眼前稀稀落落的路燈，我心想，通往《熱帶》之謎的祕密通道肯定在這市街某處。千夜女士一定是早一步發現了那通道的入口。

我點亮檯燈，重看那張明信片。

——只有我的《熱帶》是真的。

時間已經過了深夜十二點，我卻沒有半點睡意。

我鑽進被窩看《魯賓遜漂流記》，想起之前妳在模型店裡看這本書，我也帶了這本書，想重新溫習一番。藉著枕邊燈光，我沉迷在手上這本《魯賓遜漂流記》中，突然想起朱爾·

凡爾納的《神祕島》與史蒂文森的《金銀島》。這些書都與我沉迷於閱讀的少年時代緊密相關。當時閱讀故事的幸福，如今彷彿伸手可及。

我感受著濃密森林的存在，很快便進入夢鄉。

○

隔天早上，我在交誼廳喝著咖啡，翻閱筆記，展開思索。

如果星期天晚上回東京，接下來我還有兩個整天的時間可以運用。來京都前，我將好幾本筆記本上所寫關於《熱帶》的事全部重溫一遍，將其歸納整理在一本全新的筆記本上。裡頭有打撈的故事、學團裡做過的幾個假設、千夜女士和妳的談話……。

但當務之急，是追查千夜女士的足跡。

聽說千夜直到學生時代都住在吉田山，從窗外可以望見大文字山。佐山尚一也住在那一帶，也就是說，那裡同時是《熱帶》的誕生處。我一直很想去拜訪看看。

到大十字路口前走下計程車一看，通往銀閣寺的渠道沿途滿是觀光客。我要去的地方是與銀閣寺反方向的吉田山東邊山麓住宅區，那裡沒有什麼觀光客，天空正濃雲密布。

順著一處穿過民宅的坡道，我往上走。

走一段路後，回頭一看，櫛比鱗次的住宅對面就能望見東山。順著那平緩稜線望去，以

五山送火（注：每年八月十六日晚上八點在日本京都府京都市左京區的如意嶽／大文字山等山上點燃篝

火，拼成巨大文字的一種儀式）聞名的大文字山映入眼簾。

學生時代的我曾和朋友利用暑假到此觀賞五山送火。黑漆漆的山林斜面上浮現的巨大火焰文字，感覺就像是異世界的現象。

「那是將回到現世的死者們送回陰間的儀式。」朋友說：「所以叫送火。」

我想起這段對話。

不久，走到坡道頂點後，吉田山鬱鬱蒼蒼的森林就在眼前。

小路沿著森林一路綿延，我順著彎路而行。左手邊是成排昏暗的樹林，右手邊則是屋簷相連的木造民宅。

佐山尚一在這裡過著怎樣的生活呢？

聽說他是名攻讀語言學的研究生。當初他拜訪千夜女士家，是為了解讀抄本而到她家打工。我腦中浮現一個寂寞、陰沉的身影，最後只留下《熱帶》這本充滿謎團的小說，便失去下落，就是如此悲劇性的記憶給我這樣的印象吧。

不久，右手邊已經看不到任何民宅，市街盡收眼底。

如果市街沉入海中，吉田山看起來就會像島嶼一樣。圍繞著熱帶島嶼展開的冒險故事，或許就是從佐山的這種想法展開。所有街角都暗藏著《熱帶》誕生的痕跡。或許就是這樣，千夜女士才會叫我來京都。

我離開住宅區，踏進吉田山的森林中。

「就以佐山尚一的『眼睛』來看這一切吧。」

我刻意離開山中道路，踩著落葉深入林中。四周是枯黃色的冬日森林，佐山以前所看到

的，或許是與這片森林影像重疊的「熱帶叢林」。只存在於幻想中的不可思議國度——我一邊想，一邊豎耳聆聽樹木的窸窣聲，這時，讀過的《熱帶》片段逐漸浮現。

穿過森林後，很快地來到一座兒童公園。豁然開朗的天空，覆滿灰雲，連園中分散擺設的遊樂器材也顯得落寞。

就在我心不在焉地閒晃時，奇妙的東西出現了。

那東西外形像麵攤，裡頭堆滿了各式各樣雜物，彷彿是一間「移動式古董店」。沒看到老闆，我走近向店內張望，只看到一個小小的書架，清楚地憶起妳說過的事情。我望向那面黃色旗幟。

上頭寫著「暴夜書房」。

○

那正是白石小姐買到《熱帶》的舊書店。

店內滿是稀奇古怪的商品，與那個怪店名極相稱，可以感覺到老闆的個性。但是我在裡面就是找不到《熱帶》。

突然攤位後方有人影晃動。

店主打著哈欠站起身。

「有找到什麼有趣的東西嗎？」

「現在是營業中嗎？」

「你們祈求，就給你們開門（注：這句話是仿用馬太福音第七章，原意為：「你們祈求，就給你們；尋找，就尋見；叩門，就給你們開門。」）。」

老闆拂去臀部上的沙，又打了個哈欠。

他大概是坐在攤位陰涼處打盹，穿著附毛領的藏青色工作服，頭戴附耳罩的俄羅斯帽，模樣像極了異地來的商人，跟路邊攤的氛圍搭配得宜。滿臉鬍渣讓他看上去頗有歲數，其實是個和我年紀差不多的傢伙。

「我還是第一次看到這樣的書店。」

「很有趣吧？」

「很有趣，不過……」

「想問我為什麼在山間擺攤對吧。」老闆說，「幾天前，我也在下鴨神社那一帶擺呢。

我刻意神出鬼沒。」

「這種地方不會有客人來吧？」

「你不就是客人嗎？」

他這麼一說，我一時無言以對。

「那麼，你想找什麼書？」

「……我在找一本叫《熱帶》的書。」

「熱帶？」

老闆偏著頭，往書架內窺望。

「沒看到這本書耶。」

「我有個朋友在你店裡買到過。」

我翻閱筆記本，將妳跟我說過的事告訴老闆。妳遇上《熱帶》，應該是在通往比叡山的空中纜車車站前。

「我確實也會在那一帶出沒。」老闆說。「好像有過這麼本書，但我不記得了。」

「這樣啊。」

「你好像對這本書很執著呢。」

「嗯……」我含糊帶過。

老闆搔抓鬍渣，注視著我。我心想，要是就這樣空手離去，有點過意不去，還是買本書吧，便重新在書架上挑選。這時，老闆說：「可以幫個忙嗎？請幫我顧一下店。我想去廁所，要為此特地關店太麻煩了。」

「啊，這個要求，我很為難呢。」

「拜託啦。」

老闆根本不聽我的，準備從攤子後方離去。明明是冬天，他那張滿是鬍渣的臉卻曬得黝黑，雙眼透出炯炯精光，宛如少年。那神情就像個冒險家。

「你替我顧店，我就告訴你一個好消息。」

「好消息？」

「關於你正在找的書。」

「有什麼內幕嗎？」

我急忙詢問，老闆向我眨眼。

「敬請期待。就麻煩你顧店嘍。」

他緩緩走向公園。

我愣在原地，看著他離去的背影。

○

真是被硬塞了個奇怪的工作。

要我將他的生財工具就這麼扔下走人，實在會良心不安。而且他留下吊人胃口的話，我也相信他那套。天空開始飄雪，為了避雪，我走進攤位內。

攤子篷頂垂吊著一小幅畫，因為撞到我的頭，便搖晃起來。畫中是一隻岩石般呲牙裂嘴的大老虎，好像是複製江戶時代的浮世繪。

烏雲密布的公園，仍舊悠閒平靜。

整個攤位幾乎被書籍和雜物給淹沒，角落有個帶鎖抽屜的架子與收銀台。我將筆記本在那小收銀台上攤開，一面朝凍僵的雙手呼氣，一面寫下昨晚至今發生的事。

筆記一陣後，一抬頭，面前有一對圍著圍巾，大學生模樣的男女正在張望，像在森林深處發現馬戲團一樣，一臉不可思議的神情。我和善地對他們喊了聲：「歡迎光臨。」

女子一臉困惑…

「這是……店家嗎？」

「是舊書店。請自由參觀。」

他們像被食物引來的貓，慢慢靠近。先朝書架張望了一會兒，再竊竊私語，那模樣看了教人心暖。「啊，這本我知道。」「叫什麼來著？」「就是會變成老虎的那個啊。」他們拿起來討論的，是中島敦短篇集的文庫本，我猜是《山月記》。故事說的是位立志當詩人的年輕人，名叫李徵，因為遭遇挫折，變成老虎（注：原始典故出自宋代《太平廣記》〈人虎傳〉）。我學生時代也讀過。

男大學生朝收銀台上放了兩百日圓，說：

「這家店可真是不可思議呢。」

「這不是我的店。」

「咦？」

「我只是受託幫忙顧店。」

兩人露出納悶的神情離去。

森林裡繼續降雪，安靜得宛如時間暫停了。

我像是被人遺忘在此，心中略感不安，這時，另一個故事浮現腦中，那是關於一家被詛咒的舊書店。主角受託顧店，等了許久，都不見店主回來。不久，主角發現自己再也無法離開那間書店，方才曉悟只要自己沒找到下一位犧牲者，就得永留此地。想到這裡，我暗自苦笑。

就像妳說過的，我的「故事性神經」太敏感了。

我重新打起精神，仔細察看書架。

有個文庫本忽然映入眼簾。

是《一千零一夜》。

我好像跟妳聊過《一千零一夜》。千夜女士的父親當初請佐山尚一到家裡，就是為了請

他讀《一千零一夜》的抄本。我曾經看過書中〈國王山魯亞爾及其兄弟的故事〉，還看了

〈商人和魔鬼的故事〉和〈漁翁的故事〉，其他故事我都沒看。

我心想這正好，便拿起那舊文庫本翻閱起來。

《一千零一夜》是本結構相當不可思議的書。山魯佐德的故事中，有其他故事，故事

的登場人物也會講起故事。例如在〈漁翁的故事〉裡，差點被陶壺冒出的魔神奪走性命的

漁翁，對魔神講了〈鬱南國王和都班醫生的故事〉（之前學團聚會時，中津川曾引用這個故

事，妳還記得嗎？）故事中登場的鬱南國王，對懲惡他殺都班醫生的大臣講了〈桑第巴德和

獵鷹的故事〉，大臣為了回應，又講了〈王子和食人鬼的故事〉。當然了，不用說也知道，

這一切故事都包含在山魯佐德說的故事中。

我先看〈腳伕和巴格達三個女人的故事〉。

故事如下：

很久以前，巴格達有名擔任腳伕的男子。某天，男子在市場上倚籃發呆，一名蒙著面紗

的女子向他喚道：

「請拿著籃子跟我來。」

女子掀起面紗，貌比天仙。男子被迷得神魂顛倒，完全聽任擺佈。女子在市場上四處

逛，買了成堆的菜，放入男子扛著的籃子。籃子愈來愈重，男子開始後悔：「要是之前帶頭

驢子來就好了。」

買完東西後，女子領著腳伕來到設有黑檀木大門的氣派府邸。在府邸裡等候的，是兩名年輕姑娘，似乎是女子的妹妹。

男子被帶往面向中庭的大廳，和三名女子一起吃著菜，說些低俗玩笑話，度過一段有趣時光。不久，夜幕低垂，男子請求：「請讓我在此過夜。」年輕姑娘們開出條件，首先是要遵從她們的指示，接下來是不管看到什麼，碰上任何情形，都不能開口提問。男子一口答應，女子們指向門上金色文字，說：「你唸這個。」上頭文字如下：

勿語無涉於己之事，

否則將聞不豫之言。

讀到這裡，我為之一驚。

白石小姐，妳當然記得吧。

那是《熱帶》開頭的文句。

○

這是個意外的發現。

就我所知，還沒人指出這個關聯性。佐山尚一引用了《一千零一夜》這句話。

我繼續往下看〈腳伕和巴格達三個女人的故事〉。

腳伕就這樣在那不可思議的三姐妹家中過夜。接著，有三名獨眼托缽僧以及假扮成商人在夜晚街道巡行的哈里發（注：阿拉伯帝國最高統治者的稱號，等同國王）——何魯納・拉施德，來訪。女子們同樣對他們開出留宿條件，也向他們出示門上的文字。

客人們對三姐妹詭異的行徑深感好奇，忍不住提問：「請告訴我們這裡的情況。」三姐妹聞言怒火勃發，喚來七名持劍的僕人，將客人們五花大綁。眼看客人就要慘遭殺害時，獨眼托缽僧們開始輪流說故事。分別是想和相愛的妹妹在地下宮殿生活，走向毀滅的王子、遭人用魔法變成猴子，搭著船去旅行的男子、公主與魔神不斷鬥魔、讓行經的船隻沉入海底的「磁石山」、披著羊皮，被大鵬鳥帶走的男子、住有四十名年輕姑娘的黃銅宮殿……僧人們靠著這些故事，得到三姐妹的饒恕，撿回一命。

因為故事而獲救……這跟說故事者山魯佐德的遭遇一樣，她也是藉由說故事，得以逃脫被國王斬首的命運。

完全是天馬行空的故事。如果沒有刻在門上的文句，根本看不出與《熱帶》的關聯。

後面的森林突然出現一陣沙沙聲。

我腦中第一個想到的，是頭巨大的老虎。這或許跟讀過的《山月記》有關，但會這麼想實在有點蠢。從樹叢裡現身的，當然是舊書店老闆。

「你怎麼會從那裡來呢？」

「這是捷徑。」

老闆應道，接著遞給我溫熱的罐裝咖啡。

「哎呀，讓你等這麼久。辛苦了。」

接過罐裝咖啡後，我才意識到身體早已凍僵。當我專注看書時，常常忘了自己身體的存在。喝完溫甘甜的咖啡，我從《一千零一夜》的世界回到了現實。我將剛才賣書賺來的兩百元交給老闆，他一臉驚異。

「沒想到賣出去了呢。」

老闆將目光停向收銀台上的《一千零一夜》。

這種移動式舊書店，賺不到錢是常態。老闆抬頭仰望飄落的雪花說：「這就像是慈善事業。」他其實另有本業，但並不想多說。

「你在看那本嗎？」

「很有趣。」

「沒關係。這書有趣嗎？」

「抱歉。因為遲遲等不到你⋯⋯」

「仔細想想，這書的結構很不簡單。只要是山魯佐德說的故事，不管任何故事都能成為《一千零一夜》。世上的故事，再多都能納入其中。不必執著於一千夜。就算是兩千夜、三千夜也行⋯⋯」

「嗯，哪件事？」

「不好意思，之前您說的那件事⋯⋯」

「我在找的那本書。您是否知道些什麼？」

「哦，那件事啊。」老闆朝煙斗點火，吐出一口煙。「大概是三天前，有個戴著有色眼

鏡，身材苗條的貴婦從森林裡來。說她有位朋友在我店裡買過《熱帶》，問了和你一樣的事。

你不覺得很不可思議嗎？」

「她還說了些什麼？」

「沒說什麼。只說她以前住這一帶，認識作者，就這些。」

「其實我也正在找這名女子。」

老闆詫異地注視著我。

「我以為你找的是書。」

「這事說來話長。」

老闆想了一會兒，接著開口道：

「她說要去一家舊道具店。是一乘寺的『芳蓮堂』，我也去買過東西。你去問問吧。」

老闆在筆記本上畫下簡略的地圖。

「你幫了個大忙。」

「希望你能見到她。」

我向老闆道謝，正準備離去時，老闆將《一千零一夜》遞給了我。我想付錢，他卻說

「不用啦」，硬是把書塞給了我。

「能和你聊天，我也很開心。」

老闆笑著說道。

「有緣再相會。」

我再次走進森林，穿過樹叢。

積滿落葉的林道，順著吉田山北側的斜坡而下。

不久，就到了今出川通。雪已經停了，汽車在馬路上來回穿梭，我感覺自己重返了現實。

一打開筆記本，上頭仍舊畫有通往芳蓮堂的地圖。

我攔了輛計程車，順著白川通往北而行。

到一乘寺後，我走進附近的店家，決定先吃午餐。時間已過正午。

等候送餐時，我打開筆記本寫下剛才在暴夜書房發生的事，以及對《一千零一夜》的感想。就在我一股傻勁地筆記時，忽然想：為什麼佐山尚一要刻意在《熱帶》的開頭引用《一千零一夜》裡的文字呢？

勿語無涉於己之事——

感覺這段話似乎暗藏著什麼意圖。

走出店門，越過白川通，我走進東邊的市街。

來到宮本武藏與吉岡一門決鬥的一乘寺下松一帶，這裡離石川丈山的詩仙堂也不遠。好在有「暴夜書房」老闆畫的地圖，我順利找到芳蓮堂。玻璃門外擺著小層架，上頭都是老舊的陶瓷和木雕布袋和尚。一對老夫婦在店門前駐足。

我打開玻璃門走進店內。

「歡迎光臨。」

那聲音像在耳畔細語般溫柔。

收銀台旁坐著一位女子，與我目光交會後嫣然一笑道：「請慢慢看。」她有一雙水亮的明眸。

芳蓮堂約十張榻榻米大，店內擺滿了舊道具。有根付（注：江戶時代使用的一種固定用道具，繫在繩子上，吊在衣帶上，防止菸盒、提袋等物品掉落。後來成為一種裝飾物。）、刀鍔、貨幣等商品的盒子和日式衣櫃，也有信樂燒的狸貓、木雕七福神、望遠鏡、實驗器具、鳥類標本等，還有小地毯、波斯風容器。收銀台後方以褪色的布簾隔開，看得出後面有小房間以及通往二樓的樓梯。

「很有特色的店。」

「謝謝誇獎。」

「聽說我朋友常來這裡。」我說。「她以前住過北白川。」

「是家父那一輩的人吧。那應該是我小時候的事。」她語氣平淡地說道。「家父過世後，我們便把店遷來這裡。那是三十年前的事了。」

「之後一直都在這裡嗎？」

「對。家母過世後，由我承接。」

此人散發出一股不可思議的氣質。看起來相當年輕，但其實應該比我年長，讓我想到藏在森林深處的美麗幽池。我正打算進一步詢問時，門外那對老夫婦走了進來。我不好意思打擾她做生意，決定先在店裡逛逛，等老夫婦離開。一家有特色的店，往往會形塑出一個封閉

世界。儘管乍看全是毫無脈絡可循的商品，但每個商品所暗藏的小故事交織，會帶來一股不可思議的調和感。芳蓮堂就是這樣的店。

就像古歐洲貴族間流行的珍品展示間。那是蒐集來的各種珍奇工藝品和自然之物的陳列房間，人稱「珍奇屋」。千夜女士說她曾多次和佐山尚一逛舊道具店，這家店或許也有《熱帶》誕生的痕跡。

逛著逛著，我注意到角落一個小架子。

上面有許多大小不一的達摩，個個都年代久遠，有的像經過大浪蹂躪，嚴重褪色。架子上還擺了各種物品，葡萄大小的貝殼、石雕像的右手腕局部、水果牛奶瓶……。

其中還有一個老舊小木盒。

那是單手便可拿取的木盒，有個附把手的蓋子。裡面裝設了一個金屬零件，可用來插入標籤。這是用來收納「資料卡」的隨身盒。學生時代，為了寫學位論文而在某家專門圖書館內查資料時，曾在像這種塞滿卡片的層架上翻找。尚未電子化的年代，想要找資料得先查找目錄，必須實際前往館中以人工手動法翻找卡片。

打開卡片盒，裡面基本上是空的，只留有幾張老舊變色的卡片。

其中一張上頭寫著首奇妙詩文。

「不！不！那只是遮蔽明月的一片雲！」

但妳卻回答我。

「請用夜翼將黎明化為黑暗吧！」

這時有人喚我。

「不好意思。那是非賣品哦。」

轉頭一看，老闆在收銀台旁朝我微笑。不知何時，老夫婦已經離去了，我闔上卡片盒的蓋子。

「這是卡片盒對吧，真令人懷念。」我說：「現在應該沒什麼人會用了吧。」

「那些是家父留下的遺物。」她說，「我到現在也不明白，為什麼他特別珍惜這些。」

「您打算繼續這樣保留店面嗎？」

「留著就感覺家父人還在。」

說完，她注視著我。那雙水亮眼睛無比溫柔，卻也顯得不安。那隱藏在森林深處的幽池，再度浮現我腦中。與她交談，感覺像朝美麗的幽池裡丟一顆小石頭。

她站起身，朝茶壺裡注入熱水。

「您是來旅行的嗎？」

「對。朋友邀我來的。」

「朋友邀我來的？」

我謹慎回答。總覺得要是我說太多，她可能會忽然緘默不語。「告訴我這家店的，也是那位朋友。她住東京，但聽說以前老家在吉田山。」

「是哪位呢？」

「是位名叫千夜的女士，不知您是否知道？」

老闆的表情轉為柔和，請我喝從茶壺倒入杯中的熱茶。「如果是千夜女士的話，我知道。」

「我們從小就有往來，前幾天她還到這兒來呢。」

「哦。」

我簡單說明和千夜女士的關係，提到她是我的客戶，以及為了《熱帶》這本不可思議的書召開讀書會。

老闆喃喃低語：「熱帶。」

「我曾經聽千夜女士提過。」

「是本很有意思的書。」

「我也很想拜讀看看。如果是那位佐山先生所寫。」

我注視著老闆。

「您認識佐山尚一對吧。」

「對。不過那是很久以前的事了。」

我請她說說當時的情形，老闆略為為難，想了片刻，點了點頭。「請您稍候一下。」

她調整暖爐的火量，請我坐向圓椅。

○

那是這家店還開在北白川的時代。

當時有位紳士造訪芳蓮堂。他有一頭漂亮銀髮，細長的雙眼，看起來像個西洋人。年幼的我起先覺得那個人有點可怕，私下叫他「魔王」。魔王住在吉田山裡，因此連吉田山我也

覺得是可怕的場所。

那位紳士是永瀨榮造，也就是千夜女士的父親。

一開始是千夜女士的父親帶她來，之後她就常到芳蓮堂來玩。也帶我去過岡崎的動物園和新京極的電影院。不過，電影院裡黑漆漆一片，我很害怕，才進去沒多久就逃了出來⋯⋯。當時我很怕生，是個很膽小的孩子，客人一跟我講話，我就會躲在父親身後。除了千夜女士，我能好好跟對方說話的大人，大概只有佐山先生。

我至今仍清楚記得和佐山先生第一次見面的情景。

當時我總是獨自玩著店裡的舊道具。不過，店裡的貴重商品向來都不准我碰，所以我玩的是家父的個人蒐藏品。您剛才也看到的，就是擺在那個老舊層架上的東西。這些小達摩，我用它們演出各種故事，樂在其中。某天，我跟平時一樣正在玩耍，佐山先生和千夜女士一同來訪。千夜女士我很熟，但佐山先生則是第一次見面。我全身緊張到僵硬，這時佐山先生拿起其中一個達摩，像在扮演般說著：「我是達摩君。」他那一本正經的說話口吻，還有那氣呼呼的奇怪動作，彷彿賜予了達摩生命般。我一時忘了尷尬，深深被吸引。

如今回想，佐山先生很了解孩子的愛幻想和不安。其他人在長大成人後忘記的事，他始終沒忘。

說到佐山先生，還有一個令人難忘的遊戲。

「哪個都好，請選三個。」

佐山先生說完後，千夜女士和我從店內的舊道具中選了三樣物品，什麼東西都行，像是「鮑魚貝殼」、「望遠鏡」、「日式衣櫃」，或是「紙鎮」、「水煙壺」、「信樂燒狸貓」。

接下來佐山先生會用這三樣東西，馬上即興創作出一個故事來。而我們一定會在這故事中登場，當時我開心極了。千夜女士很喜歡這個遊戲，她多次向佐山先生挑戰，但佐山先生從來不會故事說到一半卡住。

對年幼的我來說，這感覺就像魔法一樣。後來我聽千夜女士說，佐山先生寫了一本叫《熱帶》的小說，當時我腦中就浮現了這個遊戲。

因為當初太年幼，我並不知道佐山先生是個怎樣的人，也不知道他來自何方。聽說他是專攻阿拉伯語的學生，突然出現，說完奇妙的故事後就離去——是個充滿謎團的人。佐山先生是在一個冬天裡消失的，而我則是在春天過後才發現。這是日後千夜女士告訴我的。

——為什麼佐山先生都不來了呢？

有一天我突然問起。

剛好那時千夜女士到店裡玩。我一面和她玩達摩，一面不安地詢問起佐山先生。她聽了冷冷應道：

「那個人拋下了我們。」

這樣一來，佐山先生就再也不會來讓「達摩君」說話了。想到這個，眼前成排的達摩們全都生疏地沉默起來。佐山先生進出芳蓮堂的這段時間，連半年都不到，但是對小孩子來說，那是很長的一段時間。失去他的下落，我感到很落寞，這是事實。

但是坦白說，我也略鬆了口氣。

雖然千夜女士和佐山先生我都喜歡，但我還是更喜歡千夜女士，我希望她能特別對我好。有佐山先生在，就不可能。總之，基於這樣的任性，我也曾想和佐山先生疏遠。話雖如

此，我得補充一下，我想和佐山先生疏遠，並非只是出於嫉妒心。

我剛剛提到過千夜女士的父親永瀨榮造先生。我稱他為「魔王」，相當怕他。佐山先生和魔王只有一次在店裡打過照面。兩人還一臉嚴肅悄聲討論著什麼。

當時他們在談些什麼，我至今還是不明白，只是現灑漫著一股莫名其妙的緊張感。感覺不像是平時的佐山先生。就像是原本潛藏在水面下的「影子」，因為要回應魔王的叫喚浮出了水面。從那之後，我心裡對佐山先生就存有一份恐懼。

雖然當時無法用言語來形容，現在我隱約明白那時候所感覺到的。我直覺佐山先生有所隱瞞。他之所以對我們這麼親切，是內心歉疚的反面呈現。

○

這就是芳蓮堂老闆的故事。

說完長長的這一段話後，她用茶壺替我倒著茶。

「關於佐山先生的祕密……」我說。「和他失去下落有關嗎？」

「我不知道。」

「您和千夜女士談過這件事嗎？」

「談過。千夜女士儘管婚後搬往東京，但每隔一兩年還是會到這裡來。我們好幾次談到佐山先生，但那畢竟是很久以前的事，已經不可能解得開謎團了。」

「榮造先生，已經過世了吧？」

「對。那也是很久以前了。」

我很在意千夜女士的父親永瀨榮造的存在。況且佐山尚一是榮造所雇的人。他們之間有怎樣的關聯呢？佐山尚一又隱瞞了些什麼？為什麼突然失去下落？這些謎團和《熱帶》有關嗎？我將這些疑問寫進筆記本裡，但是看不出任何關聯。

「千夜女士什麼時候來的？」

「三天前。」

「是千夜女士邀我來京都的。本以為可以見到她，但是她在飯店退了房，現在聯絡不上，我很傷腦筋。」

「這樣啊。」

芳蓮堂老闆蹙起眉頭。

「其實，前幾天她來時，發生了一件怪事。」

「怎樣的怪事？」

「那天，千夜女士是從後門逃走的。」

「逃走？為什麼？」

「不清楚。她的朋友也很驚訝。」

「這麼說來，千夜女士不是自己一個人嘍？」

芳蓮堂老闆說她也沒見過那位同行者，是年近半百的男性。

千夜女士和那名男性在店內逛了好一會兒，接著男子接到一通電話，獨自走出店外。這時，千夜女士朝老闆的耳邊悄聲道：「我可以從後門離開嗎？」

「她看起來很害怕嗎？」

「不，完全不。反而還顯得很開心。」

接著千夜女士從芳蓮堂的後門離開，打完電話返回的男子，則一臉茫然愣在原地。千夜女士為什麼那麼做？不管我怎麼想，都想不出個所以然。連那位男性是誰也不知道。

店裡掛鐘突然鳴響，時間已經是下午四點。我站起身遞上名片。

「承蒙您告訴我這麼多事，真的很感謝。如果千夜女士到這兒來的話，可以請您轉告她打這支電話跟我聯絡嗎？一直到明天晚上為止，我人都會在京都。」

「我明白了。」

「最後想拜託您一件事。」我說：「我可以從後門離開嗎？」

我想盡可能照千夜女士走過的路來走。

老闆說：「請往這兒走。」

我脫下鞋，走上收銀台裡頭的起居室。打開廚房旁的門，眼前是灰色水泥牆圍繞的昏暗後院。我一面穿鞋，一面環視四周，發現一個異樣之物。明明現在還是二月，庭院角落卻開著向日葵。在這雪花飄飛的陰天裡，向日葵看起來猶如凍結的魔法之火。

「為什麼這種季節會有向日葵？」

「千夜女士來了之後，它就開花了。」

圍繞後院的水泥牆設有一道小鐵門，是得蹲下身才能通過的小門，讓人聯想到《愛麗絲夢遊仙境》，彷彿穿過那裡即將來到這個世界之外，但走出門後映入眼中的，就只是夾在水泥牆和樹籬間一條平凡無奇的小路。

就在我準備邁步向前時，老闆喚了一聲：「等一下。」

她蹲在小門後方，以水亮的雙眸注視著我，看起來更顯嬌小。

離開時，千夜女士說了一件很不可思議的事。」

「不可思議？」

「她說自己遇見了魔女……」

「她說的難道是『滿月魔女』？」

我這麼一問，她似乎相當吃驚。

「沒錯。她就是這麼說的。」

——我要去滿月魔女那裡。

千夜女士說了這麼一句話。

○

我繞過一乘寺的住宅區，回到下松。

我不知道千夜女士離開芳蓮堂後，去了何處。我沒辦法四處打聽，便決定先上街。

我打算先到千夜女士和佐山尚一以前走過的鬧街，四處看看，再找個地方晚餐，然後回蹴上的飯店。要思考的謎團多得數不清。

從一乘寺站改搭叡山電車，前往出町柳站。

聽到「滿月魔女」這個名稱，我不覺得是偶然。

當然了，白石小姐妳應該也還記得吧。在播磨坂的大樓裡，妳和千夜女士展開的打撈作業。位於「無風帶」後面的「沙漠宮殿」，以及「滿月魔女」。這就是促成千夜女士啟程前往京都的契機。

──我要去滿月魔女那裡。

這句話中應該有暗藏的意圖。

我在出町柳站轉乘京阪電車，抵達祇園四条站。冬天的太陽早早就下山，鴨川沿途街道的燈火開始一盞一盞亮起來。

走過四条大橋往西行，經過寺町通和新京極。

與千夜女士和佐山尚一當年住的京都相比，這些鬧街應該有很大的改變。但掛著耀眼燈籠的錦天滿宮，以及壽喜燒老店，應該還是老樣子，改變不大。緊閉的寺門、佛具店、煙鋪、像幽暗隧道般的巷弄……。逛了一會兒後，我挑了家烏龍麵店晚餐，之後走過河原町通，前往先斗町。我打算在那一帶繼續逛一下，再返回蹴上的飯店。

星期五晚上的先斗町，像慶典一樣熱鬧。當我順著狹窄的石板路往北走時，右手邊建築的樓梯口有個小看板映入我眼中。上頭寫著「夜翼」。我抬頭看著建築的二樓，彷彿威士忌的琥珀色亮光，從玻璃窗逸洩而出。

我再度將視線移回看板。

有件事令我掛懷。

夜翼──這美麗的文字，我曾經在哪兒看過。

每當這種時候，在我從記憶中找出這句話之前，我無法進行其他思考。我知道這樣有點

偏執，但我拿自己沒轍。首先浮現在我腦海的，是羅伯特・西爾柏格（Robert Silverberg）

這位小說家的作品《夜翼》（Nightwings）。那已是我很久以前看的書了。「夜翼」這字眼

我還有更鮮活的印象才是。我試著回想昨天看過的書。是我在飯店裡看的《魯賓遜漂流記》

嗎？還是在暴夜書房看的《一千零一夜》？不管我再怎麼回想，也想不起在書中哪裡看過

「夜翼」這兩個字。不過，從昨天到現在，我看過的書就只有這兩本。完全沒看其他書。

至此，突然有句話浮現在我腦海。

「請用夜翼將黎明化為黑暗吧！」

但妳卻回答。

「不！不！那只是遮蔽明月的一片雲！」

「夜翼」一詞就在那首詩中。

原來如此。我感覺到一股難以形容的快感。

在芳蓮堂的角落裡發現的那個老舊木製卡片盒。裡頭遺留的卡片上寫著詩句。

〇

那家酒館「夜翼」，是像客艙般的一家小店。

我在吧台座位一面喝威士忌，一面豎耳聆聽，先斗町石板路上的喧鬧聲，宛如浪濤般傳

來，我有種飄浮在先斗町上空的感覺。可能是時間尚早，店內就只有一名年輕女性。面向鴨川的圓窗前，只有一個沙發座，她望向窗外，喝著紅色雞尾酒。

老闆背對著一整排酒瓶，以柔和的聲音說道：

「您看起來很累呢。」

「因為我從一早開始就四處走。」

「是因為工作嗎？」

「不，是基於嗜好。」我說。「我順著昔日一位小說家的足跡走，但結果只是加深了謎團。感覺自己成了推理小說中的主角。」

「不過這樣感覺很有趣呢。」

「嗯，確實很有趣。」

「我也很喜歡推理小說。真的很迷人。」

老闆這個人似乎喜歡艾勒里‧昆恩或范‧達因這類的古典推理小說。和他聊了一會兒推理小說後，我試著詢問店名的由來。

「這名字真美。」

「很美對吧。雖然不是我取的。」老闆說完後，莞爾一笑。「是我自立門戶時，前一家店的常客替我取的。好像是出自《一千零一夜》。很不巧，我沒看過這本書。因為我個人只看推理小說。」

「《一千零一夜》？」

「您知道嗎？就是阿拉伯之夜。」

「你說的是這個嗎?」

我將我從暴夜書房得來的文庫本擺在吧台上,「哎呀!」老闆睜大眼睛。因為沒人會像我這樣帶著這種書四處走。這時,坐在窗邊的女子轉頭望向我。「《一千零一夜》?」她頗感興趣的低語道。老闆舉起我帶來的文庫本,向她喚了一聲:「牧小姐。」

「這是一位稀客呢。」

「這算是第一次吧?」女子嫣然一笑。「如果外公聽了,應該會很高興。」

她告訴我替這家酒館取名的人,是她外公。「夜翼」是她外公取自馬爾迪魯斯版的《一千零一夜》中的名稱,聽說出自書中稱讚山魯佐德的妹妹敦亞佐德美貌時,出現的時機是

「這樣的一首詩」。

牧小姐以美妙的抑揚頓挫默背出那首詩。

即使在冬夜中　出現盛夏明月

它的美,也遠不及妳的到來

噢,姑娘!

妳那長及腳跟的烏黑長髮

捲繞在妳前額的烏黑瀏海　讓我忍不住說

「請用夜翼將黎明化為黑暗吧!」

但妳卻回答

「不!不!那只是遮蔽明月的一片雲!」

牧小姐完美地默背了，令我大為驚嘆。當然了，我之所以驚訝，並非只是因為這樣。她默背的詩句後半部分，正是我在芳蓮堂發現的卡片中所寫的文句。老闆和我為之鼓掌，她優雅地向我們行禮致意。

牧小姐望著我說道：

「為什麼你隨身帶著這種書呢？」

「不，這純粹只是湊巧……」

我談到自己在吉田山遇到的那家不可思議的舊書店。

「他請我顧店時，我拿來看的書，就是《一千零一夜》。不過，我從以前就很想好好閱讀這本書……」

「真是不可思議的偶然呢。」

「其實偶然還不光只是這樣。事後我到一家叫芳蓮堂的舊道具店，在那裡發現老舊的卡片。」

「卡片？」

「妳知道嗎？那是很久以前，用來當圖書館目錄的紙卡。就放在約這麼大的木盒裡。放在木盒裡的卡片，上頭就寫著剛才妳默背的詩句。話說回來，我之所以會繞來這家店，也是因為我腦中還記得卡片上寫著『夜翼』這兩個字。」

「真有意思。」牧小姐如此說道。「可以到我這邊說給我聽嗎？」

我站起身，坐向她對面的沙發。

從那扇像月亮般的圓窗往外望，可以望見鴨川對岸閃爍的亮光。「有空位時，我都會坐這裡。」牧小姐說。像這樣迎面而坐，感覺這間酒館宛如夜裡航行在海上的客輪裡頭的一間客房。

「剛才那首詩，妳背得真好。」

「謝謝。」

「妳很熟悉《一千零一夜》這本書的內容對吧。」

「不知不覺間就變成這樣了。或許可以說是受我外公的薰陶吧。」

「聽說是妳外公替這家店取店名？」

「雖然他已經過世，但當初我會開始看《一千零一夜》，也是因為外公的緣故。這也算是個很不可思議的緣由。」

「好像很有趣呢。」

「確實很有趣。」

牧小姐又點了一杯雞尾酒，開始娓娓道來。

○

我原本在四條烏丸旁的一家畫廊上班。

說到我為什麼會從事這種工作，這同樣也是受我外公的影響。他是畫家，所以我以前常到畫室遊玩。

我外公給人的印象，不是那種「孤傲的藝術家」，反而比較像閒散的仙人。他在畫室工作時，就算孫女在身旁晃來晃去，他也完全不以為意，甚至還說「有人在一旁干擾正好」。雖然他似乎也有過年輕氣盛的時期，但從我懂事起，他就已經是這樣的「仙人」。

我外公的畫室，從叡山電車的市原站徒步就能到。

從道路旁的咖啡廳經碎石路往裡走，便是畫室，原本是一間小工廠，是外公自行改建而成。每次家母帶我去玩，外公總會站在碎石路上悠哉地抽著菸等我們到來。可能是等太久了吧。小時候是家母帶我去，等我升上國中後，便都自己獨自去找外公玩。

畫室原本是鎮上的工廠，所以內部空間相當寬敞。外公在那裡擺了各種玩意。有他自己的作品、畫具、各種資料和過去的紀錄。此外，外公的嗜好是「發明」，所以還有發明用的道具，雖然他的發明沒有一項派得上用場。簡單來說，那間畫室就像一間巨大的兒童房。外公什麼都准我碰，對我來說，那裡歡樂無限。但相對的，那裡夏天酷熱，冬天寒冷。不過外公身體強健，總是活力十足地在畫室裡四處走動。也許那就是他健康的祕訣。一直到我高中畢業前，外公幾乎都固定到畫室工作，全年無休。

就只有一件事，外公始終不許我做。

繞到畫室後方，有一間小平房，外公禁止我進入那間平房。外公說「那裡頭住著妖魔」。就算是孩子，聽了也覺得「這怎麼可能」，但心裡還是免不了有點害怕。畫室後方的雜樹林近逼眼前，在下雨的日子以及日暮時分，總給人一種陰森感。到了我高中時，有一次曾趁外公不注意，想往屋內窺望。但正面的綠色大門上著鎖，說到窗戶，也只有門邊一扇加裝了鐵窗的窗戶。而那扇窗戶還是厚實的毛玻璃，完全看不出裡頭有什麼。我就此死心，

試著向家母詢問，結果家母說「那是圖書室」。不過，就連家母也沒走進過。而她的原因是

「這是對父親個人隱私的尊重」。

之後有好一段時間，我都忘了那間平房的存在。

小時候我曾在外公身旁畫畫，但後來逐漸失去自己動手畫的意願。當外公的討論對象，在一旁幫忙，反而還比較快樂。我也常和畫廊的相關人士交談。可能是經過這樣的一再累積，我逐漸對畫廊的工作產生興趣吧。但大學畢業時，身體強健的外公也開始常生病，而我也比較少去畫室了。而我開始在四条的畫廊工作後沒多久，外公便撒手人寰。雖然很悲傷，但我早已做好心理準備。

這時，外公遺留在市原的畫室成了一大問題。

外公把所有家當全塞進那間畫室裡。因為他是個討厭丟棄自己東西的人，所以東西全都攪混在一起。雖然我父母和哥哥也都出面幫忙，不過，最後還是由我來帶頭指揮最為恰當。幸好我工作的「柳畫廊」，外公生前曾受過他們的關照，所以畫廊老闆柳先生也給了我不少建議。

因為這個緣故，我一有工作空檔便往市原的畫室跑，很認真的整理外公的遺物。那是個酷熱的夏天。我一面擦汗，一面整理畫室，從中找出我小時候的畫，想到外公連這種東西都替我保留，便管不住自己的淚水。

不久，我腦中浮現「該怎麼處理才好」的念頭，就此陷入苦思。

那就是畫室後方的平房。

外公說那裡頭「住著妖魔」。

雖然很不想處理，但問題愈是往後延，愈會感到心情沉重，於是趁著某個假日的下午，我心一橫，直接繞往畫室後方。記得以前雜樹林總會傳來喧鬧的蟬鳴。因為完全沒除草，不知不覺間，夏天的雜草已長到跟膝蓋一樣高，宛如置身熱帶的草叢中一般。

不過，一看到那棟平房，我頓時裹足不前。

真的是完全無法動彈。

我望著那棟平房，在喧鬧如雨的蟬聲中茫然佇立。

現在重新細看，發現它確實是一棟很奇怪的建築。就只有正面偏右的地方有一扇褪色的綠色大門，但它寬度出奇地窄，只有一般門寬度的三分之二左右。左邊只有一扇嵌著鐵窗的窗戶。除此之外，真的什麼也沒有。像小孩子的畫一樣簡樸，這樣反而給人一種陰森之感。彷彿是出現在噩夢裡的建築，其實根本就不存在的建築。最後，那天我選擇放棄，打道回府。

「我總覺得那棟平房很可怕。」

當我談到這件事情時，我父母也沉思了片刻。這時我哥哥說，是因為妳小時候被外公嚇唬的緣故。「既然這樣，就由我來幫妳打開吧。」

「我也去。」家父也說。

隔週的星期天，我們就此前往市原。

繞往畫室後方，那棟平房映入眼中後，家父雙手叉腰，停下腳步，心領神會地說道：

「哦——這房子確實很怪。」

「我就說吧。」我說。

「搞不好真有妖魔住在裡頭呢。」

哥哥微微一笑，但感覺他也有點緊張。

就像妖魔從我們身旁掠過般，我們之間陷入一片沉默。從雜樹林傳來的蟬鳴聲變得更加響亮。突然有種被人盯著瞧的感覺。轉頭一看，就只有被太陽曬得灼熱的碎石路，不見半個人影。但我卻感覺到某個視線。這感覺是怎麼回事呢？我心中漸感不安。耳畔有飛蟲嗡嗡作響，汗珠緩緩從我臉頰滑落。我轉身面向家父他們背後。

「那麼，我們就來打開這『不能開的門』吧。」

父親像在給我們勇氣般，如此說道。

「芝麻開門！」

接著我們通過那扇綠色的門，走進屋內。

就結論來說，那棟平房根本不是什麼妖魔的棲息地。

從外觀完全想像不到，裡頭其實是一間舒適的「圖書室」。地上鋪著波斯地毯，還有坐起來很舒服的沙發、年代久遠的桌子，以及煤油燈。三面牆全是書架。天花板的一隅還裝了冷氣，哥哥按下開關後，吹出徐徐涼風。沒想到外公竟然藏了這麼一個好地方。

「原來這是岳父的祕密基地啊。」家父一臉感佩地說道。「真不錯。」

其實我心裡很失望。這裡就只是書架上擺滿了各種書，根本沒有什麼可怕的東西。到頭來，根本是我自己在胡思亂想。這也是因為外公對年幼的我說「那裡住著妖魔」，這讓我埋怨起外公來。

唯一令我比較在意的，是這裡頭有許多《一千零一夜》。

我想你也知道，《一千零一夜》有從原文阿拉伯文翻譯而來的版本、從英文再轉譯的版本，還有從馬爾迪魯斯版或是加朗（注：安托萬‧加朗／Antoine Galland，一位法國東方學家、翻譯家與考古學家，是第一位將阿拉伯文學作品《一千零一夜》翻譯成歐語的人）版的法語轉譯而來的版本。光是翻成日文的《一千零一夜》就有很多版本。這間圖書室的書架上擺了好幾本《一千零一夜》，光這樣就已有驚人的分量。我心想，外公應該是很喜歡《一千零一夜》吧。

不久，家父嘆了口氣說道：

「請舊書店的人來看也是個辦法吧。」哥哥說：「這樣就能直接處理了，不是比較輕鬆嗎？」

「我先調查看看，可以給我一段時間嗎？」

「這該怎麼辦是好。這樣可不能隨便處理啊。」

「如果是這樣，隨時都能做。外公好不容易才蒐集了這些書，所以我想自己調查看看。」

「妳說好就好吧。」

哥哥似乎也沒堅決反對的意思。

既然知道這裡沒有妖魔，那就沒事了。

撇除眾多翻譯版的《一千零一夜》來看，書架上的書實在很雜。有外觀看起來很老舊的書，也有最近才出版的書，有日本人寫的書，也有翻譯書，有精裝本，也有文庫本。毫無脈絡可循。但外公不讓任何人進入這裡，可見這些藏書一定有什麼重要的含意。

之後我一直很忙碌，忙了將近半個月，甚至還病倒，好不容易再次來到市原的畫室，已是九月後的事了。那天我和我上班的那家畫廊老闆柳先生一起來。外公生前受過他的關照，

關於外公遺作的整理，他也給了我不少建議。我和他談到外公的圖書室後，他說：「我很想去見識一下。」就此與我同行。一走進圖書室，他微微發出一聲歡呼。

「原來如此。不簡單。」

「現在還不清楚有哪些藏書。」

「有好多《一千零一夜》呢。」

柳先生似乎一眼就看出來了。

「對了，大師很喜歡《一千零一夜》。」

「我都不知道呢。」

「應該是不好意思跟妳說吧。」

「為什麼？」

「因為這本書裡頭有一些殘酷的描寫。」柳先生苦笑道。「他可能不想跟孫女說吧。」

「哦，原來是這樣。」

「這讓我想到家父遺留的書架。」柳先生瞇起眼睛。「我抽出書架裡的書來看，發現家父在很多地方畫線。我思索家父為什麼要在這些地方畫線。有時還會在我覺得平凡無奇的文句上畫線。那大概就是家父和我的差異吧。」

「柳先生，您看書時也會畫線嗎？」

「幾乎不會。家父是個常在交談或演說時引用名言的人。可能平時就是為了這樣的需求而讀書。不過，當我翻閱家父的藏書，發現他以前引用的文句時，我大為吃驚。當我發現許多這類的文句時，我逐漸覺得家父對我說的話，該不會全都是引用自這書架上的書吧？如此

一來，眼前的書架頓時成了家父。理應已經過世的家父，還活在我面前，向我講起了道理。

雖然覺得懷念，但也有點可怕。

「也許我外公也在書上寫了些什麼。」

「說得也是。那就調查看看吧。」

於是我們試著翻閱書架上的書。

我不經意地拿起一本池澤夏樹的《梅西亞斯·吉里的垮台》。翻閱的過程中，我猛然倒抽一口氣。「《一千零一夜》中也可看到這樣的情形」，這行文句旁畫了黑線。我望向一旁的柳先生，他也一臉驚訝地望著手中打開的書本。他手中的是吉田健一的《書架記》。我窺望他手中那本書，發現目錄處的「馬爾迪魯斯譯的《一千零一夜》」畫了線。接著我拿起谷崎潤一郎的《食蓼蟲》，這本小說中和《一千零一夜》有關的描述也畫了線。那段描述是

「爸，大人看的阿拉伯之夜，和小孩的版本完全不同嗎？」

我注視著柳先生，他緩緩點頭。

「全都和《一千零一夜》有關。」

「我之前完全沒發現。」

「這也難怪。畫線的地方都是一些不重要的描述。如果不是有心刻意找尋，很容易遺漏。不過，這樣就明白了。史蒂文森寫了《新阿拉伯之夜》（注：原文為 New Arabian Nights，另有中譯為《新天方夜譚》），而稻垣足穗則是寫有《一千零一秒物語》。這些應該都是受《一千零一夜》啟發所寫的作品。」

查看了其他書本後，這個結論更加無法撼動。

「這全都是和《一千零一夜》有關的書。」

對外公來說，單純只是個人嗜好嗎？

不過，看到圖書室裡蒐集了如此大量的書籍，我感覺到一股非比尋常的執著意念。彷彿見識到外公完全陌生的另一面。這確實對其中一個謎給了解答，但這答案卻連向更令人費解的謎。

我們就此踏上歸途。

走向車站時，柳先生喃喃低語道：

「真的是一棟很奇怪的建築。」

「您也這麼認為嗎？」

「它的門窗都很奇怪。而且我和妳在那裡的時候，一直覺得有人在看著我們。這到底是怎麼一回事呢？」

柳先生如此說道，頻頻側頭。

○

「之後怎樣？」

我趨身向前，牧小姐嫣然一笑。

「故事就到這裡結束。我剛才不是說了嗎，這是件很不可思議的事。」

牧小姐在講述那段漫長的故事時，酒館「夜翼」的客人逐漸增加，此刻我四周被祥和的

交談聲以及酒杯碰撞聲包圍。

「那間圖書室後來怎樣了？」

「現在仍舊保留原樣。我想解開外公留下的謎，所以反覆閱讀《一千零一夜》。各種故事都牢記在我腦中。如果哪天有國王要砍我的頭，我像山魯佐德那樣講故事，或許能保住一命呢。」

「您外公留下的謎解開了嗎？」

「它仍舊是個不解之謎。」

牧小姐如此說道，莞爾一笑。

「說到謎，《一千零一夜》本身就是個謎。例如你看的那本馬爾迪魯斯版，是以馬爾迪魯斯從阿拉伯文翻成的法文為依據。不過，馬爾迪魯斯的翻譯相當隨性，有些部分也不知道他是根據怎樣的抄本翻譯。那始終都只能說是馬爾迪魯斯個人創作的《一千零一夜》。」

「我聽過這個說法。」

「不過，我覺得馬爾迪魯斯也並非一無是處。就連歐洲第一個翻譯《一千零一夜》的安托萬・加朗，也直接收錄了完全無關的抄本以及從人們那裡聽來的故事。一來這也是因為書名的關係。話說回來，『一千零一』單純就是『很多』的意思，但不知何時造就了一個夢想，那就是這世上存在著一千零一個故事齊備的《一千零一夜》完整版。可能根本沒有這種東西存在。但為了實現這個夢想，許多人用各種方法來補充這個故事。不計任何手段製作出假抄本，甚至刻意著手展開隨性的翻譯。」

說到這裡，牧小姐望著我說道。

「不過，真的只是因為書名的緣故嗎？」

「您這話的意思是……？」

「你不覺得這背後有種像魔力般的東西在發揮影響力嗎？感覺就像山魯佐德為了活命而尋求故事，相關的人們全都被她的魔法操控。搞不好我外公也被同樣的魔法操控。如果暫時先將抄本的可信度和翻譯的準確性這類問題擱向一旁，我個人認為……《一千零一夜》就只存在於被山魯佐德的魔法操控的人們之間。」

牧小姐的這番話，我聽得津津有味。

這時我腦中所想的，當然是《熱帶》。白石小姐，妳還記得之前我提出的假設吧？學團成員們所看的《熱帶》，每本書都不一樣，各自有不同的情節，這就是我的假設。牧小姐提出的《一千零一夜》論，讓我想起這個假設。《熱帶》就存在於被佐山尚一操控的人們之間。

當我陷入沉思時，牧小姐嘆了口氣。

「抱歉，講了這麼奇怪的話。」

「不，我聽得津津有味。正好供我當參考。」

「那麼，你又是為什麼來京都呢？」牧小姐說。「看起來似乎有什麼有趣的原因。」

要說明我來京都的原因，就非得提到《熱帶》不可。「這事說來話長。」我向她提醒了這麼一句，結果牧小姐回道：「那正合我意。」於是我就像在和她的故事互別苗頭般，說出《熱帶》和我自己的故事。牧小姐一臉認真地聆聽。重新說出由來後，我發現這離奇的故事竟與她的故事不分軒輊。說完後，她說了一句「真是個謎團重重的故事呢」，就此陷入沉思。

接著她開口道：

「你不會覺得不安嗎?」

「妳指的是什麼?」

「作者佐山尚一突然消失,那位千夜女士也消失。同樣的情況或許也會發生在自己身上。」

你不會這麼想嗎?」

「請等一下。千夜女士可沒消失哦。」

「她也許已不在這個世界。」

「這怎麼可能。」我低語道:「不可能有這種事。」

我望向時鐘,已經深夜十一點多。

我從那宛如客艙的窗戶往外望。之所以會有種搭船般的搖晃感,也許是因為威士忌帶來的醉意。若再不回飯店,恐會影響明天的行程。我向她答謝後站起身,牧小姐回了我一句:

「我才要謝謝你。」

之後發生了不可思議的事。

當我結完帳,來到先斗町的路上時,牧小姐追了過來。

「請去一趟京都市美術館。」她向我悄聲說道:「雖然不清楚對您是否有參考價值。」

「美術館?那裡有什麼嗎?」

「你去看就知道了。」

她只說了這句話,便轉身回到酒館「夜翼」去了。

不知從什麼時候起,先斗町來往的人影變得稀疏。走在宛如浪潮退去後的石板地上,不久我來到三条小橋的橋邊。我坐上計程車,請司機開往蹴上的飯店,整個身子靠向後座,頓

時一整天的疲憊向我湧來。而當我望著車窗外飛逝的市街燈火時，手機突然鳴響。是個陌生號碼。

接起電話，傳來一名男性的聲音。

「請問是池內先生嗎？」

「請問哪位？」

「抱歉，這麼晚打給您。敝姓今西。」

「今西先生？」

「我在芳蓮堂看過您的名片，這才與您聯絡。」對方說。「聽說您在找千夜女士是吧。」

這時，我馬上明白對方是誰。

「您是千夜女士的朋友嗎？」

「對。是她一位老朋友。」

「您知道她目前的下落嗎？」

「我就是想和您談這件事，明天可以見個面嗎？」對方說。「今出川通有家名叫『進進堂』的咖啡廳。下午一點在那裡見面，不知是否方便？」

我不知如何是好，但還是答應了，接著對方突然問道：

「您看過《熱帶》對吧？」

「對，我看過。」我驚訝地回答。「你也看過嗎？」

「不，我沒有。很遺憾。」

接著對方就此掛上電話。

我擱下手機，再次望向窗外。

計程車遠離鬧街，順著通往蹴上的寬敞坡道往上走。夜晚悄靜的市鎮，感覺就像沉在幽暗的海底。我一面強忍睡意，一面望著計程車前進的方向，不久，綻放燦然金光的飯店出現在高台上。看起來猶如一艘翻越幽暗大浪的巨大客輪，朝未涉足過的大地駛去。

○

隔天一早，冬雪為京都的街道鋪上雪白的淡妝。

打開客房的窗簾望向窗外，發現南禪寺的森林也染成一片銀白。宛如即將崩落的大浪就此凍結。淡淡的灰雲覆滿天空，清冷的白光與寂靜充塞整個世界。

在交誼廳吃完早餐後，我在客房裡打開筆記本。

「芳蓮堂」、「佐山尚一黑暗的另一面」、「珍奇屋」、「達摩與卡片盒」、「夜翼」、「永瀨榮造＝魔王」、「三題故事」、「這裡也沒有滿月魔女」……昨晚太過疲憊，因而沒力氣寫筆記本，所以在睡前我只先寫下隻字片語。只要先記下關鍵字，之後要重現記憶就容易多了。我一邊回頭看這些關鍵字，一邊盡可能將昨天發生的事準確地記在筆記本上。

寫著寫著，我有種不可思議的感覺。

原本我理應是要調查《熱帶》的事。而現在追查千夜女士的下落，探訪佐山尚一的足跡，也全都是為了解開《熱帶》這部小說的謎團。

不過，當我仔細追尋昨天發生的事情時，另一個故事的存在逐漸浮現。不用說也知道，那就是《一千零一夜》。

在暴夜書房閱讀的《一千零一夜》

在芳蓮堂的卡片盒裡讀的《一千零一夜》裡的詩

以這首詩取名的先斗町酒館「夜翼」

在酒館裡談到《一千零一夜》的牧小姐

她外公遺留的《一千零一夜》相關書籍蒐藏

牧小姐在先斗町的酒館告訴我的故事，令我印象深刻。雖然那是圍繞著《一千零一夜》所發生的故事，但感覺卻像是《熱帶》裡的一段插曲。

令我在意的是昨晚牧小姐在道別時說的那段悄悄話。

經調查後得知，京都美術館就位在平安神宮旁，離這家飯店也不遠。我與今西先生約下午一點見面，所以還有充分的時間可以去美術館走走逛逛。辦妥將旅行背包運回東京的手續後，我辦理退房手續，走出飯店。

灰濛的天空雪花飄飛。

順著琵琶湖的渠道而行，寒氣凍得我兩頰僵硬。

──我真的能解開《熱帶》之謎嗎？

之所以會深感不安，想必也是因為只有我孤軍奮戰。

我心裡想，如果白石小姐妳也在這裡的話，不知道會怎麼想。為我們帶來全新發展的人，正是妳。就算我困住了，妳或許也有能力打破這面障壁。

不久，平安神宮的大鳥居出現眼前。走過跨越琵琶湖渠道的小橋後，京都市美術館就位在鳥居右手邊。那是一九三三年建造，融合歐日風格的本館，感覺猶如一面巨大的城牆。

朝巨大的正面玄關走近，有一面垂掛在褐色牆面上的布幕。好像是住京都的作家們舉辦聯合展。我買票進入館內——為什麼牧小姐會叫我來這座美術館呢？

我仔細欣賞每一項作品。當中有工藝品、銅版畫，以及日本畫。而當我走進展示西洋畫的大房間時，掛在裡頭牆上的一幅畫吸引了我的注意。我橫越那空蕩蕩的展示間，像被吸過去似地，朝那幅畫走去。

當我看到上頭寫的介紹文時，我全身戰慄。

因為上頭寫著「滿月魔女　牧信夫　一九八四」。

○

一名女子一襲青衣，佇立在荒地上。

她背對著我，凝望連向荒地彼方的沙丘。群青色的天空像日落後的光景，也像日出前。

而同樣的畫面左邊深處，畫有一座矗立在荒地上的白色宮殿。

——沙漠宮殿。

那肯定是千夜女士與白石小姐妳打撈後才浮現的畫面，一座位於無風帶後方的宮殿。話

說回來，從「滿月魔女」這個標題來看，這幅不可思議的畫顯然和《熱帶》有關。

從牧信夫這名字，我馬上聯想到在酒館「夜翼」邂逅的那位「牧小姐」。她的外公是一位畫家。也就是說，畫這幅畫的人，就是她那留下充滿謎團的圖書室，就此過世的外公。而他肯定是從佐山尚一的《熱帶》中得到靈感，而畫出這幅作品。

我閉上眼，回想白石小姐妳對我說過的話。

妳到播磨坂那棟大樓拜訪千夜女士的那個下午，妳閉上眼想像《熱帶》的世界時，那世界應該很立體地浮現妳腦海才對。在四周沙丘環繞的荒野，聳立著一道白色的門、宛如遺跡般掩埋在沙子底下的庭園、波斯風的圓頂宮殿……這時連我也能鮮明地描繪出那幕情景。

突然一陣飽含沙子氣味的寒風吹來。

我詫異地睜開眼睛，發現自己身處一處昏暗的空間。眼前似乎不是美術館的展示間。

待我眼睛逐漸習慣黑暗後，才明白這是天花板挑高，宛如教堂的一座大廳。四周籠罩在寂靜下，石造地板滿是黃沙。轉頭一看，眼前是大廳的出口，後面是掩埋在黃沙下的庭園和白色大門。遠方是一路相連的沙丘，宛如群山一般，藍天之上高掛著幾乎快抵向天際的白雲。

我大感錯愕。我此刻身在畫中的沙漠宮殿裡。

這時，大廳內的暗處傳來聲響。

我轉頭望去，什麼也沒瞧見。但豎耳細聽，的確傳來有人踩踏沙地的腳步聲。我呆立原地，無法動彈。

有個看不見的人正一步步走近。

我深吸一口氣，向對方詢問。

「妳是滿月魔女嗎？」

腳步聲陡然停止。

接著從空蕩蕩的空間傳來聲音。

「是池內先生嗎？」

妳知道我當時有多吃驚嗎？

白石小姐，那是妳的聲音。

「白石小姐？妳在哪裡？」

「池內先生，我也看不到你。」

「請等一下。妳為什麼看不到你。」

「當然是追著你跑來的啊！」

我試著朝聲音的方向伸手，但只能空虛地抓住空氣。

為什麼我會在沙漠宮殿裡呢？為什麼白石小姐會在那裡？為什麼我們看不見彼此？這一切我都弄不明白。但不可思議的是，從妳的聲音中完全感覺不到半點不安。反而聽起來還很高興。

「我就覺得可以遇上你。就算只有聲音也好。」

「這是什麼情況啊……」

「雖然有很多話想跟你說，但沒時間了。暴風雨要來了。」

接著妳突然說出以下的話語。

「池內先生，你到京都後，我和中津川先生見面聊過。他發現《熱帶》的真面目。他說，

《熱帶》的真正意涵是一種魔法書。我們還沒看完它。我們都身處在《熱帶》中。」

「身處在《熱帶》中？」

「所有事都與《熱帶》有關。世間的一切都是伏筆。」

飽含溼氣的風吹進大廳。轉頭一看，沙丘之上浩瀚無垠的藍天，逐漸覆蓋了烏雲。速度驚人，猶如記錄片中的快轉畫面。像巨龍般的閃電在烏雲中飛馳而過，開始雷聲隆隆。

「我因為《熱帶》而想起一件事。那是魔王說過的台詞……」

妳就像要和雷聲抗衡般，開始默背。

「昔日這片海域是由滿月魔女支配。我向她學會魔法。若非如此，我恐怕無法存活。當初漂流到這座島上時，我也和你一樣虛弱無力。那是放眼所及什麼都沒有的荒蕪世界。你仔細想想，什麼都沒有，就表示什麼都有。魔法就是從這裡開始。」

因為雷聲更加響亮，白石的聲音被蓋過。

「白石小姐！」

「池內先生，請快去找千夜夫人。」妳說。「我會去找你。」

接著聲音消失。

待回過神來，我發現自己站在展示間裡。眼前是牧信夫的作品，一切仍保持原樣。白石小姐的聲音、黃沙的氣味、暴聲雨的聲響，全都消失，感覺眼前的寂靜宛如某種堅硬的物質。我微微發出一聲驚呼，環視四周。

「您沒事吧?」

監視員站起身,朝我走近。

令人驚訝的是,我走進展示間後,已過了將近三十分鐘。這段時間我一直在這幅畫前方呆立嗎?若真是這樣,也難怪監視員會覺得可疑。我不可能說出自己剛才做的白日夢,於是我只向他低頭致意,便逃也似地離開展示間。當時我的步履想必很慌亂。

我來到美術館外,抬頭仰望雪花飄飛的灰濛天空。

○

我攔了輛計程車,朝進進堂而去。

在車內,我打電話給妳。當時是星期天下午,還記得我突然打電話給妳吧?

妳的聲音和平時一樣。

「怎麼了,池內先生?」

「百忙之中打擾妳,不好意思。」

「也不算忙啦。現在剛好是午休時間。」

電話那頭傳來像是咖啡廳的聲響。有人們的說話聲、餐具的聲響、古典音樂。宛如熟悉的情景浮現眼前。

「妳現在人在哪裡?」

「我在咖啡廳MERRY。正在吃吐司套餐。」妳說。「為什麼這樣問?」

就算我說出剛才那不可思議的體驗，妳應該也不會相信。

因為連我自己也不相信。

「因為我在京都看到和妳長得很像的人。」

「我人在有樂町哦。」妳笑道。「也許你看到的是我的生靈。我也想去京都，所以怨念化為生靈。」

──當然是追著你跑來的啊！

在那座宮殿的大廳裡，妳的「聲音」如此說道。但妳本人無疑是在東京沒錯。妳沒理由刻意說謊。

「這麼說來，我認錯人了。」

「我想是吧。」

「真的很抱歉。」

說完後，我閉口不語。

這短暫的沉默，似乎令妳感到不安。

「池內先生，是不是發生什麼事了？」我說。「是發生了不少事，但我一時還沒理出頭緒。等回東京後，有好多事想和妳討論。」

「用不著擔心。」

「那我就期待你的歸來吧。」

「請等我的好消息。」

我說完後掛斷電話。

計程車行駛在東大路通上，往北而行。

——剛才在美術館裡經歷的，到底是怎麼回事。

不論是沙漠宮殿，還是暴風雨的畫面，全都是妳打撈的內容重現。就算是妳的「聲音」跟我說話，那也可說是我自己心中的幻想。因為發現牧信夫的「滿月魔女」，一時太興奮，我的幻想就此創造出那樣的白日夢嗎？不過，我自己最清楚，這樣的假設根本沒有說服力。飄蕩在宮殿大廳裡的黃沙氣味、告知暴風雨即將到來，滿含溼氣的風、妳那鮮明的聲音。這些全都感覺如此真實。

不久，我看到出現在右手邊的大學。

在百萬遍十字路口右轉，計程車來到一家古色古香的咖啡廳前停下。這是面向今出川通，有大面窗戶的一家店，小小的看板上寫著「進進堂」。我在那裡走下計程車，進入咖啡廳，坐向靠窗的座位。淡淡的陽光從窗戶射進店內。愈往裡頭走，愈顯昏暗的這家店，擺著一排彷彿咖啡香都滲進木頭內的橡木長桌。

我點了杯咖啡，打開筆記本。

——我要去滿月魔女那裡。

千夜女士在芳蓮堂留下這句話。

那也許指的不是人物，而是作品。若是這樣，千夜夫人一定早就發現牧信夫這位畫家的存在。那位畫家留下充滿謎團的圖書室，就此過世。而在酒館「夜翼」，牧小姐說的故事也教人難以忘懷。不過，這麼一來，所有事就都串連在一起了。

這世界的一切都與《熱帶》有關。

我們都身處於《熱帶》中。

猛然回神，我發現大面窗戶上滿是飄落的雪花。

我寫了一會兒筆記後抬起頭來，這時一名身穿灰色大衣的男子拂去身上的積雪，走進店內。他那花白的頭髮梳理得整整齊齊，高級的眼鏡發出白光。他就像在說「我看看」似的，朝店內環視，接著毫不猶豫的朝我走近。「您是池內先生嗎？」

我站起身。

「您是今西先生對吧？」

「沒錯。抱歉，把您找來。」

「您知道我？」

「和千夜女士描述的樣貌一模一樣。」

「我一眼就認出來了。」

今西以沉穩的聲音說道，脫下大衣，坐向我對面的座位。點了杯咖啡後，他笑著說：

「她說，你應該會來找她。」今西說。「不過沒想到，您這麼快就找到了。」

○

今西簡單地自我介紹。

他說自己打出生起，就一直住在京都市內、在地方企業工作、現在已退休，在朋友開的小公司幫忙。千夜女士是他學生時代的朋友，畢業後雙方仍有聯絡。

今西抬手貼向額頭。

「好了，該從哪兒說起好呢？」

「今西先生，您知道千夜女士的下落嗎？」

「很遺憾，我也不知道。」他搖了搖頭。「所以才會在芳蓮堂得知您的事情後，與您聯絡。在那家店發生的事，您聽老闆說過了吧？千夜女士的舉動實在令人費解。」

「之後千夜女士都沒有聯絡是嗎？」

「對。我問過她東京的家人，您聽老闆說過了吧？千夜女士的舉動實在令人費解。」

今西說到這裡，突然嘆了口氣。

「四天前，她突然打電話跟我說：『我來到京都了。』當時我大吃一驚。現在不是返鄉掃墓的季節，而且這幾年我們都沒見面。」

今西撫摸著黑光的桌面。

「我和她就在這家店見面。」

「這裡？」

「我依約前來時，千夜女士已坐在位子上。」

聊了彼此近況後，她開始說起《熱帶》。南方島嶼不可思議的冒險故事、在有樂町舉辦的讀書會、小說的作者是那位「佐山尚一」。

今西喝著咖啡說道。

「全是令我難以置信的事。光是知道佐山寫了這本書，我已經很驚訝，沒想到還是看到一半會自動消失的書，簡直像是魔法。坦白說，我感覺是千夜女士被幻想給沖昏頭了。」

「可是，《熱帶》這本書確實存在。」

「所以我昨晚打電話給您時，才會先問您關於《熱帶》的事。託您的福，我這才明白不是她自己在幻想。」

我對今西的冷靜口吻有好感。

「今西先生，您知道佐山尚一對吧。」

「當然，他是我的好朋友。」

今西如此說道，環視店內。

「我和佐山也是在這間進進堂認識的。學生時代，我參加在這裡舉辦的讀書會。是個名叫『沉默讀書會』的奇怪讀書會。」

聽今西說，在讀書會上，大家會含有「謎」的書前來討論。至於是怎樣的謎，則全憑參加者各自解釋。不過，參加者必須能對謎團的輪廓做說明才行。一開始是某個文學院的研究生發起，雖然成員會更換，不過平均一個月舉辦一次，每次都會聚集五、六名左右的學生參加。

「我和佐山尚一就是在聚會中認識。當時佐山也是文學院的研究生，所以應該是主辦者帶他來的。我們一見如故，之後便常一起聊天。他這個人具有不可思議的魅力。他好像是從其他大學畢業後，來到文學院的研究所就讀，研究古阿拉伯語。也是因為這樣的契機，他才會認識千夜女士……這些事您聽說過嗎？」

「聽過。」我點頭。「聽說是千夜女士的父親為了請他讀抄本而雇用他。」

「榮造先生是吧。他也是個很特別的人物。」

「您知道打工的事嗎？」

「那是佐山的其中一項打工工作，他另外還有很多工作。至於我，因為父母家在北白川，所以我一直都過著悠哉的生活。當時我大哥出外自立，家裡的房間空出來，於是我跟佐山說，你如果不介意住別人家的話，我可以免費提供房間供你住。於是佐山馬上不知向哪兒借來一輛小卡車，就此搬了過來。事後得知我大為驚訝，原來他竟然沒駕照。他就只是隨口回了我一句：『我在鄉下練習開過。』從外表看不出來，他這個人有著不按牌理出牌的一面。」

今西喝著咖啡，露出懷念過往的神情。

「佐山在我位於北白川的家裡住了約半年，但感覺是很長的一段時間。如今回想學生時代，率先浮現腦中的，便是那段時間的種種。往事如昨啊。」

「佐山先生是個怎樣的人呢？」

「你這麼問，我還真不知道該怎麼說呢。」

今西茫然地望向空中說道。

「佐山這個人，只要是和研究無關的書，他都不會擺在手邊。他轉眼就賣了。所以他常跑到我房裡，從書架上挑書借去看。因為我從小就愛看書，所以家中存放了不少書。從兒童文學到社會學，各種書都有。各種種類的小說也都有。現代文學我看不來，所以看的都是一些比較純樸的書。例如《魯賓遜漂流記》、《海底兩萬哩》、《金銀島》之類。不過，佐山也很喜歡這類的書，常誇讚我的書架。還開玩笑地稱我為『圖書館長』。我們曾針對自己看過的書徹夜討論，也曾兩個人一面聽唱片，一面抽菸。那是很不可思議的一段時光。想必今後

「再也不會有了。」

今西突然沉默，凝望著窗外的飄雪。

○

「今天是節分（注：立春、立夏、立秋、立冬的前一天。這裡是指立春的前一天），會這麼冷也是理所當然。」今西低語道。「為什麼千夜女士要躲起來呢？感覺很不舒服呢。因為佐山也是在節分季的晚上消失蹤影。」

「也許這中間有什麼關聯。」

我如此說道，今西聞言後，說了一聲「這怎麼可能」，皺起眉頭。「佐山失蹤已經是好幾十年前的事了。」

「話說回來，佐山先生為什麼會失去下落呢？」

「我不清楚。」

「這當中似乎有什麼祕密。」

「誰都有祕密。尤其是像佐山這樣的人，更是如此。」今西說。「不管和他多熟，他還是保有一個絕不讓任何人進入的領域。他從不曾找我談他的煩惱，也不曾發牢騷。總是都自己一個人思考，自己一個人解決。他失蹤後，我多次和千夜女士談過這件事，但完全想不出理由。我認為佐山不曾向我以及千夜女士展露過真心。正因為薄情，所以他才會是個溫柔的男人。」

「佐山先生寫過小說嗎？」

「小說是吧。」

今西瞇起眼睛細想。

「佐山總是隨身攜帶筆記本。他失蹤後，從他遺留在房裡的行李中，發現許多本他慣用的筆記。裡頭寫的是針對看過的書所做的摘錄，或是在簡單的日記中，摻雜寫了許多不可思議的文章。話雖如此，全都沒頭沒尾。那文章看起來，就像某種場面寫到一半放棄。我實在無法理解，他為何要寫下這種東西。你認為那就是《熱帶》的原型對吧？」

「您還記得內容嗎？」

「你這話太強人所難了。」今西苦笑。「都已經是三十年前的事了。」

「他的筆記您怎麼處理？」

「應該是寄回佐山的故鄉去了，後來的情況我就不知道了。」

今西嘆了口氣，靜靜注視著我。

「不過，我覺得很不可思議。為了找千夜女士，你特地來京都，想了解一個幾十年前就失蹤的男人。一切都是為了《熱帶》對吧。我不懂，為什麼要做到這個地步？」

「關於《熱帶》這部小說，好像知道愈深，這謎樣的世界就變得愈廣大。該怎麼說好呢……像這樣針對《熱帶》展開調查的行為，彷彿就是《熱帶》本身的延續。」

「聽起來就像你被這本書附身了。」

「也難怪您會這麼想。」

「《熱帶》到底是什麼？我聽千夜女士大致說過，但可以說說你和《熱帶》的關聯嗎？」

於是我從自己和《熱帶》的邂逅開始說起。

我盡可能簡潔地描述事實，至於在學團裡提出的那些荒誕的假設，我決定省略。當然了，剛才在美術館做的白日夢，我也沒說。

儘管如此，還是有很多該說的事，在全部說完前，花了不少時間。

這段時間，今西一直默默聆聽，但有一瞬間，他流露出一絲慌亂。那就是在我說出「滿月魔女」這句話時。不過他馬上隱藏內心的慌亂，之後一直維持這樣的表情。

我說完話後，他閉上眼喃喃低語。

「原來是這麼回事。」

「您怎麼看？」

「我覺得很有意思。但你的想像的翅膀似乎伸展過頭了。總之，你來到京都後的種種，都有這樣的傾向。不論是在酒館遇到的那位女性，還是美術館展示的那幅畫，要說和《熱帶》有關聯，實在很牽強。」

「會嗎？」

「你自己仔細想想。你去的那些地方，都很剛好的出現線索。未免也太湊巧了。如果客觀地思考，那不是你『發現』了線索。根本就是你『創造』了線索。」

「可是，我自認講的都是事實。」

「我可沒說你說謊。你確實是在酒館遇見那位不可思議的女性，而在美術館也展出那幅畫。但這些事實之所以與《熱帶》產生連結，始終都是因為你自己。就算你沒遇見這些事，你應該也能發現取代這些事的巧合吧。這世界有無限多的事實，要怎麼挑都不成問題。這樣

你明白了嗎？你想調查《熱帶》的謎團，但其實你是將零散的事實串連在一起，創造出新的謎團。如果是這樣，只要你不從妄想中解脫，就永遠無法解開謎團。」

「您的意思是，這一切全是我個人的幻想？」

──這不可能。

我在心中低語。

今西就像在安撫我似的說道：

「話說回來，我們人都是透過名為『解釋』的鏡片在看世界。當鏡片因為某個理由而扭曲或破損時，奇怪的世界就會出現眼前。它或許會採陰謀論的形態，或是病態幻想的形態出現。不管怎樣，看著這世界的當事人若是站在自身的觀點，便會認定這就是現實。你正透過《熱帶》這個扭曲的鏡片看世界。而千夜女士可能也是同樣的情形。」

在美術館經歷的那場白日夢，陡然浮現我腦中。那就是我被幻想所困的證據嗎？連我也不認為那是現實世界中發生的事。但也不能像今西說的這樣，把一切都說成是幻想的產物。

當我處在像整個人被吊在半空的狀態下苦思時，突然有個東西掠過腦中。那就是剛才今西在短暫的瞬間露出的慌亂。

「滿月魔女。」

我低聲說出這句話後，今西眉毛上挑。

「你說什麼？」

「這個名稱是否會讓您想起什麼？」

「為什麼你會這麼想？」

今西果然隱瞞了什麼。

「可以請您回答我嗎？」

「可是……這件事很無趣。沒什麼特別的意義。」

「請您務必告知。」

「就算我告訴你，也只會產生不必要的混亂罷了。因為你又會將這個事實與《熱帶》產生連結。首先，我想到的事與佐山尚一沒有關係。」

我不發一語，靜靜凝視著今西。

他嘆了口氣，又點了杯咖啡。

「真是拿你沒轍。如果非得聽我說才滿意，那我就說吧。」

接著，他道出以下的故事。

〇

這是佐山尚一失去下落前一個禮拜的事。

我再強調一次，那天我經歷的事，與佐山尚一無關，也和小說《熱帶》無關。這件事只和我、千夜女士，以及她父親永瀨榮造先生有關。這點我得重新聲明。

一月底的某天，我獨自到千夜女士家拜訪。

我是在前年的晚秋認識千夜女士。有一次她來找佐山時，佐山叫我去他房裡，向我介紹說「這位是我雇主的女兒」。千夜女士似乎也聽佐山提過我，知道我的綽號叫「圖書館長」。

從那之後，多次在佐山陪同的情況下，我們也變得熟稔，過年後，我邀她一起參加「沉默讀書會」。關於沉默讀書會，就像剛才我提到的。參加者必須得帶自己挑選的書前去參加。我那天之所以去拜訪她，是因為她說想和我商量，看帶哪種書去比較合適。

千夜女士的住家位於吉田山東邊的高台。是一棟水泥建造的新潮建築，給人的感覺不太像住家，反倒比較像研究所。那應該是榮造先生個人的喜好吧。現在已經改建，已看不出昔日的模樣，但在當時呈現出很多與眾不同的氣氛。

我到她家時，她父母不在，只有千夜女士獨自在屋裡。

這樣我反而緊張起來。

我在千夜女士的房裡和她聊了約一個小時。她事先準備了幾本書，而我也從自己的書架上帶書過去。她對我說了一句「不愧是圖書館長」。她的房間位於二樓東側，從窗戶可以俯瞰神樂岡的街景。對面則可遙望大文字山。我們還聊到八月時要大家一起從她那裡欣賞五山送火。不用說也知道，這願望當然沒實現。因為隔週的節分祭，佐山就失去下落了。

當時千夜女士說：

「去家父的書房看看吧。」

她說書房裡各種書都有。

我和她父親永瀨榮造先生只見過一面。

那年過年，佐山沒回故鄉，在我家過年，所以我們兩人一同去千夜女士家拜年。她父母備酒款待。榮造先生滿頭銀髮，外加一雙炯亮大眼，氣質看起來不像企業家，反倒比較像學者，甚至是藝術家。我也曾聽佐山提過，他是位愛書人士。

「可以進去嗎？」

「沒問題的，我常偷跑進去。」

說完後，千夜女士站起身。

我雖然覺得不妥，但最後還是贏不了自己的好奇心。

榮造先生的書房位於二樓西側，一間就像沉入水中的昏暗房間。進入後望向右手邊，三面牆都擺滿了書架。角落似乎也有老舊的外文書，黝黑的裝幀書籍融入這片昏暗中，書背的金色文字發出朦朧微光。

西側窗戶對面的吉田山森林近逼眼前。

一進門就是一處接待空間，地上鋪著豪華的波斯地毯，上頭擺著皮沙發和玻璃桌。玻璃層架上擺放著頗有年代的雕像和器具。

書架裡的書並不光只有和榮造先生的工作有關的化學書，像文學書、歷史書、哲學書也不少。我們圍繞著這些書的話題聊了一會兒後，千夜女士拿起一本《一千零一夜》的翻譯書。她說自己小時候曾潛入書房看過這本書。當然，我也知道這本書，但從沒想過要看。

千夜女士說：「我就帶這本書去讀書會吧。因為《一千零一夜》這本書的問世，也是個謎。」

「家父應該持有《一千零一夜》的抄本。」

「是佐山翻譯的那本嗎？」

「大概在那個小房間裡吧。」

千夜女士如此說道，指向書房的另一側。

打從走進這間書房的那一刻起，我一直很好奇，書房南側有個神祕的樓中樓「小房間」。

大小約莫只有兩張榻榻米大。似乎得用小梯子進出，而小房間底下的空間就像置物間一樣。

據說這是當初屋子蓋好後，榮造先生請木匠特別作的「房中房」。梯子上方有一扇像小人國入口般的綠色小門。千夜女士思索了片刻，突然橫越書房朝前走去。接著她站在梯子底下，抬頭仰望那扇小門。

我朝她走近說道：

「還是別進去比較好。」

「我只是看一下。」

話一說完，千夜女士已爬上梯子。

我抱持志忑不安的心情望著她。

確實有股罪惡感，但這時潛入我心中的，卻是一種更難言喻的感覺。我重新望向她，漸漸覺得那「房中房」還真是奇妙。不論是那宛如浮在半空的構造，還是那怪異的綠色小門，都與這書房的氣氛很不搭。「原本不存在於這裡的房間」，我不禁有這種感覺。

千夜女士打開門後，前方一片漆黑，猶如深淵。

我覺得陰森可怕，但千夜女士走進小房間裡打開開關後，旋即亮燈。她從梯子上探頭向我招手。剛才的害怕頓時顯得有點愚蠢，於是我也爬上梯子。

往內一看，千夜女士跪坐其中，看起來就像生活在這個小房間裡的妖怪般。門口的寬度無法容我進入。我就這樣站在梯子中央，試著上半身探進門內。裡頭擺了幾個書架，隨意堆放著老舊的筆記本、書籍、舊道具。

「這就是《一千零一夜》的抄本吧。」

千夜女士讓我看一本用白紙包起來的書本。

她打開包裝紙後，露出以幾何學圖案當裝飾的封面。那是一本年代久遠的書，彷彿要是動作粗魯一點，便會就此四分五裂。翻開那老舊褪色的書頁，只見那紅色的大框線內寫滿了阿拉伯文。我驚訝地說：「佐山看得懂這本書吧。」

「很難以置信吧？」

千夜女士再次將抄本包好，放回書架上。

不過，還真是間奇怪的小房間。榮造先生為何會打造這樣的房間呢？正這麼想時，目光投向與《一千零一夜》放在同一層架上的物品。

那是單手就拿得起來的木製卡片盒。

現今會用這種東西的人應該不多了，而像你們這樣的年輕人可能連看也沒看過。這是在固定尺寸的卡片上寫下記事，放進專用的盒子裡。因為可以自由排列和分類，所以有不同於筆記本的便利性。當時我對看過的書所做的備忘錄，都會用這種方式整理。所以我才會注意到那個卡片盒吧。不過，我可完全沒有要偷看榮造先生記事的想法。這點我可以很肯定地說。

儘管如此，當我回過神來時，我已經伸出手。

之後我一再回想那個瞬間，但我實在不明白自己為何那麼做。就像被妖魔附身一般。

當我手指碰觸卡片盒時，感到起了一陣雞皮疙瘩。我就此全身僵硬，這時千夜女士靠過來，一把抓住我的手臂。那動作既不是推，也不是拉，就只是搭在上頭。我鮮明地感受到千夜女士的體溫和呼吸。

「可以嗎？」

「當然可以。打開它吧。」

千夜女士催促道。

這時，我聽到書房房門打開的聲響。

轉頭一看，榮造先生站在書房內，面帶微笑。

千夜女士和我就像惡作劇被老師逮個正著的小學生一樣，迅速爬下梯子。榮造先生大步橫越書房，爬上梯子，往小房間裡環視，關上燈，把門關上。這段時間，千夜女士和我一直呆立在皮沙發旁。當真是坐立難安。

不久，榮造先生爬下梯子，就像在看什麼奇妙的東西般，一直注視著我們，接著要我們坐到沙發上。我先對自己擅進書房的事向他道歉。

「是我不好。」

千夜女士一臉歉疚地說道。

但榮造先生卻沒說半句責備我們的話。「發現有趣的東西了對吧？」他說。率先浮現我腦中的，是那個卡片盒。千夜女士似乎也是同樣的心思，她趨身向前，向父親詢問。

「爸，那卡片盒是什麼？」

「妳見過裡頭的東西嗎？」

「沒有。」

「那就好。那東西對你們沒半點助益。」

「可是，那裡頭到底放了什麼？」

榮造先生突然沉默，瞇起眼睛。目光宛如貫穿坐在他面前的我們，凝望遙遠的水平面彼方。那梯子令我留下強烈的印象。只有他看得見的東西，正要現身，有一股壓得人喘不過氣來的氣息，正瀰漫著整個書房。書架幾欲崩塌，寬闊的水平線即將就此出現。

不久，榮造先生回過神來，低聲說道：

「講個老故事給你們聽吧。」

「老故事？」

「以前我住在滿洲，這妳知道吧。」

千夜女士點頭應了聲「嗯」。

「那是將近四十年前的事了。」

榮造先生點了根菸，開始娓娓道來。

○

那是位於奉天北方，叫做文官屯的市街。

對一個人來說，十幾歲到二十幾歲這段歲月，具有極重的分量，就算把往後人生全部加在一起也抵不上。當時我剛從帝國大學畢業，大約二十五歲，正好和你們現在年紀相當。

當時我在那個市街的一間陸軍兵工廠上班。

帝大提早三個月畢業後，我被徵召進入工兵大隊，在工兵學校和兵器學校學了一年後，被送往滿洲，官拜中尉。

兵工廠是製造武器彈藥的地方，而對民間工廠進行管理指導，便是

我的工作。

我在磚造的官舍裡和妻子同住，兒子也在一九四四年誕生。

從管理課的窗口往外望，眼前滿是灰色的工廠和官舍，包夾著正門前的白褐色大路。市街的西郊，有奉天開往新京的南滿洲鐵路行經，再過去是高粱田和松林散布的原野。火紅的太陽朝地平線的彼方傾沉。這種景致我從未見過。再也沒有像這樣的大地和天空的景致，更加令我強烈感受到自己是個異邦人。

──為什麼我會在這裡？

有時這樣的念頭會占滿我心。

我是軍人，總有一天戰爭到來時，我會為國捐軀。就這個意涵來看，我沒有未來，我擁有的就只有每個當下。

戰況日漸惡化。

從一九四四年歲末到一九四五年春天這段時間，美軍組成轟炸機群來襲。當時我和長官在奉天市內的辦事處，正巧遇上轟炸。春天的兵工廠被徹底摧毀。當我看到將近一噸重的機材在爆風的侵襲下，連屋頂都被吹跑的那一幕，我感覺到這場戰爭的結果已有了清楚的樣貌。接著在一九四五年夏天，我奉命調往新京任職。當時我年幼的兒子因腸內黏膜炎住院，所以我和妻子在那單調的病房裡相互道別。今後恐怕是無緣再相見了。我們兩人都有這樣的心理準備。

移往新京後不久，我匆匆坐上列車。

坐了好幾天的列車，抵達通化這處朝鮮國境的城市。我們奉命擬定製造炸彈的計畫，持

續展開沒有意義的資源調查。這段期間，蘇聯的軍用機每天都飛來勘查我們的動靜。不知他們何時會展開攻擊，使我們全員犧牲。我的內心逐漸麻痺，害怕死亡的情緒也變得愈來愈淡。

某天，我們突然得知戰敗的消息。

我和幾名同袍一起歸隊，有蓋的貨車行駛在滿洲的原野上，朝奉天而去。隨處可見的高梁田、零星分布其中的滿洲人村落、像泥水般的河川、往地平線傾沉的太陽、傍晚時像烏雲般形成漩渦的成群烏鴉。先前在等候犧牲時，那徹底了悟的心，現在已完全消失。這時我滿腦子只想著要活著回到妻兒身邊。

在原野上接連行駛了好幾天，列車終於抵達奉天。

昔日滿是滿洲人的人力車和汽車，無比熱鬧的站前廣場，現在就像海嘯退去般，冷冷清清。來往的人們個個看起來都像屏氣斂息一般。午後的陽光照耀的廣場角落，一名頭上流著血，打著赤膊的男子走過。分不清是滿洲人還是日本人。從詭異的喧鬧聲中傳來遠方的槍響。

我和數名同伴一同穿過街道，往北而行，決定一路走到文官屯，但在大太陽底下，日本人的市街到處都看得到暴動後的痕跡。

我們避開大路，走進巷弄，發現以木板牆圍成的住宅大門緊閉。有些地方架起圓木，就像要塞一樣。來往的人影也變少了。居民們應該是都盡可能避免外出，躲在家中悄聲斂息。

在下午時分的後街裡，抬頭仰望木板牆和瓦片屋頂，會懷疑這是否真的是滿洲。我們該不會是在不注意時穿越了扭曲的時空，不知不覺回到了日本內陸吧？

而就在我們走了約十分鐘後——

突然背後傳來一聲大叫。轉頭一看，一群身穿灰色軍服的蘇聯士兵正朝我們逼近。不清

楚接來發生了什麼事。我在民宅的樹籬和圍牆交錯的小巷弄裡四處逃竄，不知不覺間和同伴走失了。

就在這時，我遇到那名奇妙的男子。

「往這邊走，這邊。」

岔路傳來一個悠哉的聲音。

我望向聲音的方向，只見一名身穿灰色工作服的男子探出頭來。一時間分辨不出他是日本人，還是滿洲人。但男子頻頻朝我招手喊「快點」。我往他那邊跑去後，男子在前頭帶路，從民宅間穿越，來到盡頭處的一座磚牆，他輕鬆地翻越而過。我也攀向磚牆，爬上牆頭。躍下的地方，是堆滿器材的草地，前方有幾座鐵皮屋頂，像是作業工廠的建築。男子朝我嘿嘿笑。

那是我與長谷川健一的邂逅。

我告訴他，我打算前往文官屯，長谷川思考片刻後說道：

「我也要去。我正想離開這個市街。」

我們來到奉天的郊外後，在農田、松林、有著廣闊山丘的原野上前行。蘇聯軍的勢力似乎還沒來到這裡，我們盡可能走在遠離鐵路的地方。傾沉的太陽將眼前遼闊的原野染成一片金黃。

長谷川一面走在原野上，一面以開朗的聲音講述他的經歷。

他原本是滿洲鐵路的職員。雖然來到內陸，但他心生反感，就此離職，他拜訪一位在奉天經營榻榻米店的親戚時，日本戰敗。原本想投靠的榻榻米店就此不知去向，而且街上四處

暴動，不適合在街頭行走。他在一家便宜的旅店裡窩了一陣子，就在他出外查看街道上的情形時，正巧遇見了我。他看起來一副歷盡滄桑的模樣，雖然看起來頗有年紀，但經詢問後才知道，他比我還年輕。因為他國中畢業後便渡海來滿洲，所以應該是輾轉去過許多地方，度過將近十年的歲月。話題結束後，他露出不可思議的眼神，凝望遠方的地平線。那像是空洞的眼神，也像是陶醉。

陽光消失，原野沉浸在黑暗中。

不久，傳來長谷川邊走邊哼唱詩句的聲音。

縱有緣由千百種　祕密不復存　祕藏都應心中藏

一旦向人言　祕密不復存　難以心中藏

心中有祕密　切莫向人言

我聆聽長谷川的吟詩聲，爬上山丘，這時，從前方的草地上看到一個不可思議之物。那是從草地上微微浮起，靜止不動的月亮。像燈籠般，由內而外散發光輝，能清楚看見覆滿它表面的撞擊坑和沙漠。周圍的草地沐浴在月光下，散發濡溼的光輝。

當我茫然望著眼前這一幕時，長谷川低語道：

「你看得到那個對吧。」

「那是什麼？」

「是滿月魔女。」

「你知道?」

「它一直在追我。」長谷川說。「好了，就差一點點了。我們快走吧。」

我們走下山丘，像要繞過那顆月亮般，加快腳步。

我們不發一語的走在黑暗中。我完全沒回頭，但那月亮奇妙的光芒深深烙印在我眼中，揮之不去。「滿月魔女」是什麼?不像是這世上之物。難道我已經死了嗎?在奉天的街道上被蘇聯兵射殺，現在只剩魂魄在滿洲這片大地上遊蕩?我感到步履虛浮，連一旁的長谷川也感覺不像是活人。但過沒多久，我看到前方的市街燈光。

那是文官屯的燈光。

○

說到這裡，今西突然閉口不語。

以三十六年前的京都當踏板，一下子跳往滿洲的這個故事，突然就此中斷。感覺就然被人拋向半空。

日暮時分將至，咖啡廳裡暗得猶如森林深處。

「之後怎麼了?」

儘管我開口詢問，今西卻不回答。

他在那泛著黑光的桌面上單手托腮，靜靜思索。他看起來像是在說出這漫長的故事時，想到某個連他都覺得意外的事物。他在說這故事前的冷靜態度已消失無蹤，臉上逐漸浮現困

惑與不安之色。

他手抵額頭低語道：

「為什麼我會講這些事呢。」

「今西先生？」

「這些事我從沒告訴過別人。我們潛入書房的事，以及榮造先生說的滿洲經歷，這些事我之前甚至沒憶起過。那天，榮造先生說完他在滿洲的回憶後，接著又說了一句──魔女住在那個卡片盒裡。」

今西喝了一口冷掉的咖啡，點了點頭。

「之前我不相信你說的話。認為千夜女士和你都是滿腦子占滿了幻想。但和你聊著聊著，我也跟著搞迷糊了。一切都以不可思議的形態串連在一起。」

「包括榮造先生的故事、佐山先生的失蹤，還有《熱帶》……」

「沒錯。」

今西突然站起身。

「我們離開這家店吧。」

「要去哪兒？」

「要想事情時，散步最適合了。」

他說，順便去逛逛吉田神社的節分祭吧。

我們離開進進堂，走過今出川通，穿過大學校區。

雖然天空還保有夕陽餘暉，但暗夜已悄悄潛入粗獷的校舍圍成的低谷。寒氣變得益發冷

列，朝灰濛濛的天際聳立的鐘塔，四周已雪花紛飛。正門外沿著道路擺設整排的攤位，人潮穿梭其間。

我們朝吉田神社走去。

「那天晚上，我們就是來這裡看慶典。」今西開口道。「千夜女士、我，還有佐山三人。」我們先在千夜女士家集合，然後一起走下吉田山。我到她家時，佐山早一步抵達，兩個人有說有笑。」

「和平常有哪裡不一樣嗎？」

今西搖頭應了聲：「沒有。」

「我們聊了一會兒，就此離開她家，走下吉田山往西邊走。也就是和我們現在走的方向相反，從神社後方走進慶典。攤販的燈光一路連向黑暗的森林。那天同樣飄著雪。」

穿過紅色鳥居後，前方是整排松樹的碎石路，參道旁滿是攤販。賣面具、射擊遊戲、圈圈燒、玉子煎餅、焦糖燒、貝比雞蛋糕。從那擠滿狹窄參道的人群，我聯想到戰後的黑市。往昏暗的帳篷裡窺望，可以看到有人攜家帶眷坐在燈泡下的紅色板凳上，大啖什錦燒。

「佐山就是在這一帶失蹤的。」

今西停下腳步，轉頭回望鳥居說道。

「到山裡的大元宮參拜後，往下回到正殿，這段時間我們一直都在一起。但是當我們在參道上朝鳥居走去時，我發現佐山不見了。我們決定在鳥居下方等他。因為我們說好，要是走散時，就約在那裡見面……」

但佐山尚一卻從此沒再露面。

「我和千夜女士的關係也變了。」

今西一面走上通往本宮的坡道，一面說道。

「她似乎懷疑我。懷疑我隱瞞佐山失蹤的原因。如今回想，她應該是覺得佐山背叛了她。她沒對象宣洩怒火，所以才責備我。但我也認為她有事瞞著我。也曾實際說出我的懷疑。」

「想必很痛苦吧。」

「事隔多年後，我才能以平靜的態度和千夜女士說話。當時一切都變了。不變的就只有對佐山的記憶。」

我們到本宮參拜後，順著通往大元宮的坡道往上走。

被厚厚的雲層包覆的天空，陡然轉暗，開始下起雪來。

那天晚上今西他們所走的路，此時我們往反方向而行。攤位的吆喝聲、燈泡的亮光、鐵板冒起的騰騰濃煙、令冬天的森林為之震動的喧囂……我們仿如一腳踏進慶典的深處，時間開始倒流。

「你接下來打算怎麼做？」今西口中呼出白煙，如此問道：「你非回東京不可吧？」

「的確，我剩的時間不多。但現在與《熱帶》和佐山尚一有關的謎團愈滾愈大，已到了我無法負荷的程度。與《一千零一夜》的關聯、畫「滿月魔女」的畫家、榮造的卡片盒，以及佐山尚一的失蹤……。

「為什麼千夜女士要叫我來京都呢？」我喃喃低語。「實在想不透。」

我從筆記本中取出明信片。

——只有我的《熱帶》是真的。

明信片上這樣寫道。

「不過，這句話還真有點突兀呢。」今西說：「之前在進進堂和她會面時，她似乎早已看出，你一定會追來這裡找她。應該是因為你們同樣都是看過《熱帶》的人，她對你懷有一分期待吧。不過話說回來，這句話挑滿挑釁。明明是她特地叫你來京都，自己卻又躲了起來，真是奇怪。」

「所以我才想不透。千夜女士打底在打什麼主意？」

不久，我們已來到大元宮。前來參拜的客人大排長龍。

前方是這場冬天慶典的盡頭。一路連往這裡的攤位也就此打住，通往住宅街的幽暗道路正張著大嘴。我們穿過慶典這段時間，夜色變得更加濃重。眼前就只有冷冷清清的慶典盡頭。

這時，一個奇怪的攤位映入我眼中。

它與其他攤位隔了一段距離，古色古香的歐式煤油燈，明亮的照耀著七福神和招財貓等擺飾。乍看不清楚這是什麼攤位。但仔細一看會發現，那特別打造的書架上擺滿了書。略嫌骯髒的旗幟旁，站著一名像異國商人的男子。

「暴夜書房竟然出現在這種地方。」

「你說什麼？」

「那是一家舊書店。漢字寫作『暴夜』，但可以念成ARABIYA書房。」

我朝攤位走近，老闆心不在焉的望向我。他似乎想起了我，發出「哦」的一聲，莞爾一笑。今西往書架窺望，似乎覺得很新奇，低語道：「舊書店的攤位，還真是沒見過呢。」雖然這地點有點冷清，但老闆倒是很熱情，在燈光的照耀下，他臉泛油光，宛如一名精力充沛

的少年。

「你要找的人找到了嗎？」

「還沒找到。」

「那可真遺憾啊。」

就像和懷念的老朋友久別重逢般。但仔細想想，在吉田山中遇見這間奇妙的舊書店，也

才昨天的事而已。

我取出《一千零一夜》給老闆看。

「這本書我看完了。」

「那很棒啊。不過，能一路看到『大團圓』，那可是一項大工程。」老闆說：「因為這可

是足足有一千夜呢。」

「真虧山魯佐德能持續講這麼久。」

「她算是個偉大的人物。」

今西從書架上取出一本文庫本。是Ｇ・Ｋ・卻斯特頓（Gilbert Keith Chesterton）的

《布朗神父的天真》。老闆很周到的對今西說道：「那本很有趣哦。」很久以前，我也曾看過

布朗神父的短篇集。

那本短篇集的開頭，有個故事是〈藍色十字架〉。

與某個惡徒同行的布朗神父，一路上引發許多奇怪的麻煩事，就此構成這個故事。為什

麼神父會那麼做？這是為了給追蹤惡徒的法國刑警留下「追查線索」。

──追查線索。

我展開思索。

千夜女士的明信片、她在芳蓮堂的奇怪舉動、「我要去滿月魔女那裡」這句話。這些是她留下的「追查線索」。千夜女士想引導我去某個地方。如果是這樣，像這樣被困在迷宮裡，就此結束，絕非她所願。我肯定遺漏了某個重要的線索。

昏暗的芳蓮堂店內情景逐漸浮現我腦海。

擺有上一代店主個人蒐藏的層架。

布滿灰塵的達摩像；石像的某個部位；小貝殼；水果牛奶瓶。

還有老舊的卡片盒。

「今西先生。」我開口道：「昨天我去芳蓮堂時，看到一個小小的卡片盒。我朝裡頭看了一下，裡頭還留有幾張老舊的卡片。」

「你說卡片盒？」

「我可能遺漏了什麼重要的線索。那卡片盒裡的東西，得加以確認才行……」

我朝今西深深鞠躬。

「謝謝您告訴我這重要的資訊。」

我與今西告別，走在通往住宅街的昏暗道路上。很快就來到下坡。那宛如隧道般冰冷昏暗的馬路，正亮著一盞盞路燈。

不久，慶典的熱鬧喧囂遠去，這時背後傳來腳步聲。轉頭一看，今西口中呼著白煙，追著我跑來。

「我也一起去吧。」他說。

○

在今出川通攔了輛計程車，我們一同前往一乘寺下松。

抵達芳蓮堂時，已完全天黑，住宅街一片悄靜。從店內玻璃門透射出的亮光，照亮擺在店頭的素燒陶壺和木雕。但玻璃門上鎖，沒看到老闆。

「會是去附近辦事嗎？」

今西冷得直打哆嗦。

我請他在原地等，我獨自走在夜晚的住宅街。冷清的街角，自動販賣機發出耀眼光芒，雪花在它散發的光芒中飛舞。我買了兩罐熱茶，返回芳蓮堂時，今西從《布朗神父的天真》中抬起目光，向我說了聲「謝謝」。我們藉由熱茶溫熱身子，等芳蓮堂老闆回來。

「要是佐山還活著，為什麼不跟我們聯絡？」今西低語道。「我們等了他好久。」

「他就只留下《熱帶》。」

「連我都想看了。因為那一定是他夢想的結晶。」

今西喝著熱茶，如此說道。

「他這個人有點浪漫主義。說得直白一點，他總認為『真實的世界，如果不閉上眼就看不見』。那是只存在於心中，一個不可思議的世界。但我討厭這種帶有神祕性的想法。年輕時更是如此。不管再怎麼用文句裝飾，那都只是在吹捧一個空洞之物。縱觀這個世界，想用這類的言語來填補空洞的人俯拾皆是。像佐山這種抱持半吊子夢想，就像是打開大門，等著

強盜自己上門一樣。」

今西仰望飛雪，呼出白煙。

「我和佐山針對這些事展開各種爭辯。他應該是有他絕不退讓的堅持吧。如今回想，我應該更坦然傾聽才對。如果說《熱帶》這部作品是他夢想的結晶，佐山或許認為，就算讓我看這本書也沒意義。不過，這樣的話，他的想法也太狹隘了。」

今西低語道：「真是太遺憾了。」

這時，傳來一個朝我們走近的腳步聲。腳步聲在前方的暗處停下，傳來一個輕鬆的聲音：

「哎呀」，芳蓮堂老闆就此走進從玻璃門射向馬路的亮光中。她側著頭微微笑道：

「見到千夜女士了嗎？」

「我們一直在等您回來。」

「抱歉，讓兩位久等了。」老闆打開門鎖說道。「原本只是想寄信，但突然想散個步……。

我這就打開暖爐。」

今西和我站起身。

我們就此走進芳蓮堂。

我試著向老闆詢問擺在層架上的那個卡片盒。但她說，她對卡片盒的由來一無所知。她一直以為那是她父親的私人物品。

「那也許是永瀨榮造先生的物品。」

一聽我這麼說，她馬上從層架上取下卡片盒，擺在收銀台上。

「我記得裡頭有像是記事的東西……」

外表看起來，那只是個普通的老舊木盒，感覺不出裡頭潛藏著妖魔，沒那種邪惡氣氛。

打開蓋子一看，擺在最前面的，一樣是昨天我看過的那首詩「夜翼」。此外還有十張左右的卡片。我一次全部取出，發現它們都已相當老舊，褪成淡褐色，以藍黑色墨水寫下的文字，有的暈開，有的脫落。

我逐一唸出卡片的文字。唸著唸著，我感覺到一股不曾體驗過的戰慄貫穿全身，臉部肌肉變得僵硬。

「有什麼問題嗎？」

芳蓮堂老闆擔心地問道。

我從圓椅上站起，將這些卡片擺在收銀台上。老闆與令西倒抽一口氣，緊盯著我的動作。

我就這樣默默展開作業，將這些卡片依照「正確」的順序排好。

我將卡片的內容記錄如下。

魯賓遜漂流記　漂流者的故事

先行者的留言

抵達位於高台的飯店

在吉田山

舊書房與店主

被迫顧店

《一千零一夜》腳伕與……

勿語無涉於己之事，

「請用夜翼將黎明化為黑暗吧！」

但妳卻回答。

「不！不！那只是遮蔽明月的一片雲！」

在驚奇的房間

遺漏了該看的事物

舊道具店老闆的故事　三題故事　魔王

被拋下的男人

穿過小門

在先斗町的酒館

一千零一夜的女人　默背

一千零一夜的女人說的故事

住有妖魔的圖書室

被拋下的男人打來的電話

在美術館
魔女宮殿
與看不見的追蹤者對話
追蹤者成為被追蹤者

在咖啡店
與被拋下的男人對話
關於謎團的創造
房中房

在滿洲
敗戰前
從奉天到文官屯，一路同行的男人
祕密
飄浮在原野上的明月

夜間慶典
他為何消失

再訪舊書房

發現遺漏的事物

再訪驚奇的房間

夢的結晶

隱藏的手札

無法回歸的地點

在市原站

再次巧遇一千零一夜的女人

最後的對話

圖書室的門關上

大團圓

以上是這些卡片所寫的內容。

留下的卡片共十一張。上頭寫著前天我來到京都後，一直到我再訪芳蓮堂的這段過程。

令人驚訝的是它對美術館發生的事所做的描述。其他事姑且不論，我與白石小姐交談的那場

白日夢，應該只有我知道才對。

「這卡片是從什麼時候就在這兒的？」

經我詢問，芳蓮堂老闆露出困惑的神情。

「經你這麼一問，應該是從很久以前就在這兒了……上面寫了些什麼，我也都忘了。」

我們注視著那一排卡片，為之沉默。

「你的意思是，它預言了一切是嗎？」

今西不知所措的低語道。

「這怎麼可能。現實中怎麼可能發生這種事。」

「但如果我們所在的地方並非現實呢？」

──我們身處《熱帶》之中。

這時我才明白千夜女士給我明信片的真正用意。

以前開始讀《熱帶》的我們這群人，總有一天會開始活在《熱帶》的世界裡，分別以這故事主角的身分，朝「大團圓」邁進。

所以她才會說，只有我的《熱帶》是真的。

○

我將這些卡片的內容抄到筆記本上。

這段時間，芳蓮堂老闆與今西一直靜靜等候。店內因暖爐的熱氣而變得暖和，就像一處舒服的祕密基地，完全與外界隔絕。待我抄寫完所有卡片後，我將最後一張卡片又念了一遍。

在市原站

再次巧遇一千零一夜的女人

最後的對話

圖書室的門關上

大團圓

「一千零一夜的女人」，指的應該是在酒館「夜翼」告訴我那奇妙故事的牧小姐吧。我記得，她外公的畫室位於市原，那蒐集了各種《一千零一夜》相關書籍的圖書室，應該還留著。

「你打算去那兒嗎？」

在今西的詢問下，我點了點頭。

「對。因為都走到這一步了。」

「千夜女士會在那兒嗎？」

「為了確認這點，我也非去不可。」

「既然這樣，那我陪你去吧。可以吧？」

我將排在收銀台上的卡片收好，向老闆道謝。她將卡片盒收回原本的層架後，一路送我們來到店門口。

「希望你們能見到千夜女士。」

我走在昏暗的住宅地，回身而望，只見她抱著擺在店頭的木雕布袋和尚，站在玻璃門投射出的亮光下。隨著我們漸行漸遠，那小小的舊道具店以及抱著木雕的女老闆，彷彿都逐漸

失去實際的存在感。

從修學院站坐上叡山電車，裡頭出奇的空蕩。仔細想想，星期天的這個時間還會前往鞍馬的人，大概就只有當地人了。電車漸往北行，市街逐漸遠去，窗外的暗夜漸濃重。出現在黑壓壓山腳下的路燈、從民宅窗戶逸洩出的柔光、平交道上閃爍的鮮紅警示燈……。我坐在座位上的身影映照在車窗上，與窗外飛逝的燈光重疊。

今西一臉不安的望著車窗說道：

「如果這一切都是你安排的，那該如何是好。那卡片也許是你事先寫下，然後放進芳蓮堂的卡片盒裡。就連千夜女士的失蹤也是，搞不好是你在背後操控。」

「會引來你的懷疑，也是理所當然。」

「你不否認嗎？」

「我當然什麼也沒做。但您冷靜的意見，對我很有助益。因為這會將我留在現實世界裡。」

「你太抬舉我了。」

「會嗎？」

「如果你想向我使騙術的話，我老早就已中招了。不然也不會這樣專程跑市原一趟。」

如果這一切都是安排好的──

我心想，安排這一切的人又會是誰呢？

會是邀我來京都的千夜女士嗎？但她同樣也在追逐佐山尚一留下的《熱帶》這個謎團。

若是這樣，這一切都是佐山尚一的安排嗎？但回想芳蓮堂老闆和今西說過的話，在佐山尚一背後隱約可以浮現千夜女士的父親榮造先生的身影。榮造先生背後有個大謎團。也許就是我

們所稱的「滿月魔女」。

不管怎樣，「回東京」的選項已從我腦中消失。我想知道這一連串謎團最後的歸結——

我腦中想的只有這點。

不久，電車通過二軒茶屋站。

「下一站就是市原了。」

今西一臉緊張的站起身。

不久，當市原站靠近時，我望向車窗，心頭一震。在這無人車站的小月台角落，我看到一名女子。設置在那裡的自動販賣機，亮光清楚的照出女子的身影。佇立在月台上的女子，確實是我在酒館「夜翼」邂逅的牧小姐沒錯。

電車很快便停下，我們走下月台。

積著薄薄一層雪的月台，變得白亮顯眼。牧小姐站在月台邊，手裡撐傘注視著我們。電車駛離後，像暗夜底層般的寂靜包覆著我們。我們彷彿從一場遙遠的旅程中歸來。

「牧小姐，您還記得我嗎？我是池內。」我向她喚道。「昨晚我們見過。」

「當然還記得。」

牧小姐搖動手中的傘，抖落積雪。

我向她介紹身旁的今西，他們戰戰兢兢的互相問候。彼此露出打量對方的眼神。仔細想想，如果我不是這樣被捲入其中，這兩個人絕不會碰面。會小心提防也是理所當然。「沒想到會在這種地方遇上。」牧小姐說：「剛才我一直在外公的畫室裡，正準備回家。真是奇妙的偶然啊。」

「不，我認為這不是偶然。」

「嗯，說得也是。或許是吧。」

牧小姐就像已經看開似的，莞爾一笑。

「你是來調查我外公的圖書室對吧？」

「是的。」

「我猜也是。」

「您知道我們會來嗎？」

今西驚訝地問道。

「我當然沒想到會在這裡遇見。」牧小姐說：「不過，我知道你們早晚會來。」

我想起她在酒館「夜翼」說過的話。

——作者佐山尚一突然消失，那位千夜女士也消失。同樣的情況或許也會發生在自己身上。

「你不這麼想嗎？」

「千夜女士也來過畫室吧？」

我詢問後，牧小姐點了點頭。

「她在那間圖書室裡消失了。」

○

我們順著短短的樓梯走下月台。

走下樓梯後，前方是一條窄路，兩側民宅和腳踏車停車處一路相連。雖說是位於站前，但看不到店家，就只有拉下鐵捲門的店門前，自動販賣機發出亮光。這處山間的小鎮無比悄靜，隔著低矮的房屋，可望見前方一片黝黑的山影。我們就此順著那積著一層薄雪的夜路，前往畫家牧信夫的畫室。

一路上牧小姐向我說明始末。

「四天前，千夜女士前來拜訪。」

那天傍晚，一名舉止高雅的貴婦來到四條的柳畫廊。

那人說她叫「海野千夜」，在京都市美術館看過「滿月魔女」。還說她知道那是畫家牧信夫的遺作，由柳畫廊負責管理，她想打聽一些事。畫廊主人柳先生也一起加入談話，在交談中得知那名女性曾經見過牧信夫。她的父親永瀨榮造曾多次請畫家牧信夫去他住處。

「聽說當時千夜夫人也見過我外公。」牧小姐說：「不過，那已是三十多年前的事了。」

「今西先生，您知道嗎？」

經我詢問，今西搖了搖頭。

「不，我不知道。沒聽說過。」

「不，我們聊到我外公過世後的事。柳先生就此談到那間圖書室。千夜女士似乎很感興趣。她想了一會兒後說道：『待會兒我可以去看看嗎？』這提議實在太突然，我相當吃驚，但因為沒有太多時間，而且柳先生也同意，於是我提早結束工作，帶千夜女士去畫室。

我心裡也抱持一絲期待，心想或許能聽到一些和外公有關的事。」

我們來到寬廣的府道，沿著宛如結凍般的車道而行。不時從旁邊呼嘯而過的汽車，大燈

照亮了路面的積雪。走過一處有便利商店的大十字路口，前方是兩側被民宅包夾的窄路。愈往悄靜的住宅區走，愈覺得黑壓壓的山影從三邊壓迫而來。

「千夜女士問了我一件不可思議的事。」

──您知道《熱帶》這部小說嗎？

在前往畫室的計程車上，千夜女士向牧小姐這樣問道。

「這是有位叫佐山尚一的人寫的小說。您可曾聽您外公提過？」

「抱歉。我沒印象……」

「真是遺憾。那是很奇妙的一本小說。牧先生就是在那部小說的啟發下畫出『滿月魔女』這幅畫。」

這句話著實令牧小姐感到吃驚。「滿月魔女」是在整理外公遺物時發現的作品。沒遺留任何當時的資料，從繪畫的題材和圖書室裡遺留的書籍，牧小姐很單純的認為那是受到《一千零一夜》的啟發。「您為什麼會發現這件事？」

「因為畫裡的宮殿在《熱帶》中登場。」

「那我也得看看那本書才行了。」

「請到您外公的圖書室找找看。」

「可是，會在圖書室裡嗎？我也大致查看過了。書架上擺放的，全是和《一千零一夜》有關的書。」

「沒錯。或許就在那裡。」

千夜女士面帶微笑地說道。

「因為《熱帶》是《一千零一夜》的不同版本。」

我們邊走邊聽牧小姐的故事，逐漸走進被黝黑山林包圍的住宅區深處。浮現在暗夜底端的白色雪道，就像通往世界盡頭一般。這時，就像要劃破這充斥幽暗山谷的寂靜般，電車的聲響逐漸靠近。我望向右手邊，在已無民宅的空地前方，叡山電車就此滑過。鐵路前方的杉林，就只有一個短暫的瞬間被照亮。但是當車輪聲遠去後，感覺四周的黑暗和寂靜又加深了些許。

——《熱帶》是《一千零一夜》的不同版本。

「千夜女士是這麼說的吧。」

我加以確認，牧小姐點點頭。

「沒錯。」

「池內先生，這是怎麼回事？」

今西偏著頭。

「《熱帶》不是佐山寫的書嗎？」

「我也不清楚。這是什麼意思……？」

不久，牧小姐在左手邊一家昏暗的房子前停下腳步。似乎是一家已經歇業的咖啡廳，擺在店門前的看板罩著藍色的防水布。牧小姐在那裡左轉，走在咖啡廳與隔壁房子圍牆間延伸出的一條碎石路上。很快便看到一棟像工廠的灰色平房。是畫家牧先生的畫室。

牧小姐開啟大門，打開電燈。

「鞋子直接穿進來沒關係。」

屋內還瀰漫著顏料的氣味，不過整個畫室已大致整理過。除了零星擺放的工作桌和畫架外，沒其他家具，沿著牆壁堆疊了紙箱和畫框。看不出畫家工作時的情形。今西和我利用電暖爐烤手這段時間，牧小姐從牆邊的紙箱裡取出手電筒。

「我們走吧。我外公的圖書室在後面。」

畫室後方已完全沒入黑暗中。

牧小姐就像在撫摸可怕的怪物身體般，以手電筒的燈光照向那間圖書室。漆成綠色的窄門、外面裝設鐵窗的幽暗窗戶、土黃色的牆壁。確實就像小孩的塗鴉般，很單純的構造。

之所以覺得可怕，可能也是因為森林的黑暗近逼身後吧。但不光如此。我還感受到一股來路不明的壓迫感，彷彿這裡是世界的終點，禁止繼續往前走。今西低語道：「有種不舒服的感覺。」

「總之，先進去裡面看看吧。」我說：「牧小姐，麻煩您了。」

她靠近大門，打開門鎖。

○

牧小姐打開開關後，天花板的電燈亮起。

與房子外觀截然不同，裡頭是感覺很舒適的房間。地上鋪著波斯地毯，有褐色的單人沙發和圓形矮桌，窗邊擺放書房桌以及典雅的黑膠唱片機。我腦中浮現在朱爾‧凡爾納的《海底兩萬哩》中登場，潛水艇鸚鵡螺號的圖書室。

「太酷了。」今西一臉感佩的低語道。

三面牆都擺滿了書架。就像牧小姐昨晚跟我說的一樣，似乎有許多《一千零一夜》的翻譯本。此外還有小栗蟲太郎的《黑死館殺人事件》、揚・波托茨基的《薩拉戈薩手稿》等各種書籍。如果說這些全都是記載了《一千零一夜》相關內容的書籍，這分執著確實驚人。

「千夜女士當時眼睛發亮，一直緊盯著書架。」

──果然和我想的一樣。

千夜女士很滿意的低語著。

「擺在這間圖書室裡的書，原本都是在家父的書房裡。可能是牧老師接收了。」

永瀨榮造的藏書。

當然了，牧小姐也是第一次聽聞此事。

「我一直很在意這件事。我出國的那段時間，家父將他的藏書給了別人，一直都沒說明整件事的始末，就這樣過世……沒想到還能再見到這些書。真教人懷念啊。」

「能聽您這麼說，我外公一定也很高興。」

「謝謝您，牧小姐。」

為了備茶，牧小姐暫時返回畫室。可能是因為位於山腳下，四周都已沒入藍色薄暮中。

不久，當牧小姐備好茶走出畫室時，暮色變得更濃了。從圖書室的窗戶逸洩出的燈光，落寞的浮現在暮色中。當牧小姐走過碎石路朝它靠近時，窗邊的燈光突然像在呼吸般一陣閃爍，接著像是有人吹熄蠟燭般，燈光消失。

牧小姐為之一驚，停下腳步。那扇附鐵窗的窗戶一片漆黑。千夜女士為何要熄燈呢？也

許是停電。牧小姐急忙奔向圖書室，伸手搭在門上。但房門卻從內部反鎖。我感到全身發毛，急忙按下開關，電燈很正常地點亮。但沒看到千夜女士的蹤影。」

「當我從口袋取出鑰匙打開門時，聞到一股海風的氣味。我感到全身發毛，急忙按下開

今西一臉狐疑的低語道：

「您是說，她在上鎖的房間裡消失了？」

「當然了，就現實來說，這是不可能的事。我也覺得自己像是被狐妖給耍了。但我四處找尋，就是找不到她人。」

「也許她偷偷跑回家了。」

「畫室流理台前有扇窗，可以看見通往圖書室的碎石路。如果千夜女士從那裡通過，我應該會發現才對。如果她跑進後邊的森林，或許我就不會發現，但她沒理由這麼做吧？而且還從門內反鎖。因為只有一把鑰匙，所以我都帶在身上。」

今天不知所措的望著我。

「池內先生，你怎麼看？」

我在意的，是打開門的瞬間牧小姐說的話。當時瀰漫室內的那股「海風的氣味」到底是什麼？牧小姐離開圖書室這段時間，千夜女士是不是發生了什麼事？

「這間圖書室裡藏著妖魔。」

我如此低語，今西一臉傻眼的說道：

「你的意思是，妖魔將千夜女士吃掉了？」

「因為我們不清楚妖魔的真實身分是什麼。」

牧小姐坐向沙發，在扶手上單手托腮。

「最後，那天我就這樣回家了。因為千夜女士一直沒現身，而圖書室裡也沒留下任何痕跡。隔天，我向畫廊的柳先生說明整個始末，但他也納悶不解。不過昨天晚上……」

「妳遇見了我對吧。」

「當我從池內先生口中聽到千夜女士的事情時，我心頭一驚。你不是還提到《熱帶》這本書嗎？因為我還記得千夜女士在計程車上說的話。我不認為這是偶然。」

我們開始分頭對圖書室展開地毯式搜尋。搬動書桌和沙發，捲起地毯，取下書架上的書。但到處都找不到暗門。因為窗外設有鐵窗，所以也不可能從那裡脫身。我們暫時走出圖書室外，以手電筒照向牆壁，在外頭繞了一圈，但同樣是白費力氣。應該說，這間圖書室是個完全封閉的「箱子」。

夜已深，四周盡掩於黑暗中。

我重新看自己抄寫在筆記本上的卡片描述。

最後一張記載的內容如下。

圖書室的門關上

最後的對話

再次巧遇一千零一夜的女人

在市原站

大團圓

「圖書室的門關上。」

「這是什麼意思？」

「可以讓我在這裡獨處一會兒嗎？」

就像卡片上所寫，我想把圖書室的門關上，讓自己和前幾天的千夜女士處在同樣的狀況下。

聽了我的提案後，牧小姐和今西面面相覷，露出不安之色。「真不想這麼做。」今西說。

「因為會跑出妖魔，一口將我吞了是嗎？」

我半開玩笑的說道，今西回以苦笑。

「不可能有這種事，不過……」

「千夜女士留下許多線索，引我來到這間圖書室。這一定有什麼含意。得找出答案才行。」

不久，他們兩人點了點頭，從圖書室走向黑暗的戶外。

在關上門之前，牧小姐向我問道：

「池內先生，接下來會發生什麼事？」

「我不知道。」

「其實你應該知道吧？」牧小姐說。「如果我也看過《熱帶》，應該就會知道吧？」

我曾想過，早晚有一天，她可能也會在某個地方遇見《熱帶》。今西也是。在他們翻開《熱帶》的頁面後，在那裡等著他們的，會是個怎樣的世界呢，我不知道。不過，可能是他們自己專屬的《熱帶》。

「妳的《熱帶》，是妳自己專屬。」

我對牧小姐這樣說道。

接著我關上圖書室的門。

○

圖書室就像森林深處裡的露營地一樣安靜。

太陽下山後，塞滿書架的書本看起來更加迷人。好幾本的《一千零一夜》，以及從它衍生出的書籍。我坐向椅子，望著書架，這時覺得彷彿有好幾萬個故事在注視著我。

我在書房桌的煤油燈亮光下打開筆記本，重新望向那卡片上所寫的內容。上頭記錄了我在京都經歷過的事。最後卡片結尾的那行字寫著「大團圓」。之後沒任何描述。

所謂的大團圓，意指戲劇、電影、小說中的結局，尤其是指「一切都圓滿落幕」的歡樂結束。但這間圖書室就像是這世界的盡頭。宛如時間停止般的寂靜不斷持續，完全沒半點像是「大團圓」會帶來的氣氛。

——千夜女士來到這裡。

我站起身，在圖書室裡來回踱步。

——我遺漏了什麼。但那到底是什麼？

書架上大量的藏書，全是《一千零一夜》的相關書籍。

仔細想想，和《熱帶》有關的冒險背後，《一千零一夜》總是若隱若現。佐山尚一與千夜女士認識的契機，是《一千零一夜》的抄本。畫家牧先生接收永瀨榮造的藏書，也因為《一

《一千零一夜》相關的書籍而打造了這間圖書室。我和牧小姐相遇的契機是「夜翼」那首詩，而這也是引用自《一千零一夜》。

——因為《熱帶》是《一千零一夜》的不同版本。

千夜女士曾對牧小姐這樣說過。

當時我腦中浮現一個單純的疑問。

《一千零一夜》的結局到底為何？

我走近書架，拿起一本裝在黑盒子裡的書。

那是岩波書店發行的馬爾迪魯斯版《一千零一夜》第十三卷。初版發行是在一九八三年，是以馬爾迪魯斯從阿拉伯文翻譯成法文的版本，再重譯成日文。

我擺在書房桌上翻頁閱讀。

「大團圓」。

寫著這三個字的扉頁映入眼中。

提到的是如下的內容。

為了從山魯亞爾國王手中解救人民，山魯佐德繼續每晚說故事，最後終於迎來第一千零一夜的到來。這時，山魯佐德的妹妹敦亞佐德，帶來姐姐在這一千零一夜間和山魯亞爾國王所生的孩子們。不知不覺間愛上山魯佐德的國王，決定在這天晚上迎娶她為王后。被他喚來的皇弟沙宰曼王，對這樣的結果深受感動，說她想娶妹妹敦亞佐德為妻。

在那金光燦然的婚禮儀式中，為了讚美新娘的美所引用的詩句，正是牧小姐在先斗町的酒館裡默背的那首詩。

即使在冬夜中　出現盛夏明月

它的美，也遠不及妳的到來

噢，姑娘！

妳那長及腳跟的烏黑長髮

以及捲繞在妳前額的烏黑瀏海

「請用夜翼將黎明化為黑暗吧！」　讓我忍不住說一句

但妳卻回答。

「不！不！那只是遮蔽明月的一片雲！」

而山魯佐德國王也喚來寫得一手好字的書記官以及知名的年代紀編纂者，命他們將他和山魯佐德間發生的事全都記錄下來。

在此特地寫下其中一個章節。

＊

他們著手展開工作，不多也不少地寫下三十卷，以金字記錄下來。他們將這一連串驚奇又不可思議的故事，稱之為一千零一夜之書。

接著他們奉山魯亞爾國王之命，製作出許多如實抄寫的抄本，為了有助於日後子孫的教育，將此書配送至全國各地。

至於原書，則是在財務大臣的保管下，存放在皇室的黃金書庫裡。

而山魯亞爾國王和他幸福的山魯佐德皇后、沙宰曼王和美麗的敦亞佐德王妃，以及山魯佐德所生的三名王子，在往後的數年間，日子過得一天比一天好，夜晚的氣色比白天更好，在拆散朋友者、破壞宮殿者、建造墳墓者、冷酷無情者、無從躲避者到來之前，他們一直都在歡樂、幸福、喜悅中度日。

這便是包含了此等世所罕見之事、訓示、不可思議、驚奇、驚嘆、美麗，名為一千零一夜，金光燦然的故事。

＊

讀到這一章節時，我覺得有點不太對。

這當中所說的，是《一千零一夜》的成立由來。上頭還寫到，以金字記錄的原書，存放在皇室的書庫中，抄本則是發送至全國各地。但儘管故事已寫完，之後大團圓的描述仍舊繼續，還談到在「無從躲避者」，也就是死神到來前，山魯佐德他們都過著幸福的生活。

若真是如此，這裡提到存放在皇室書庫裡的故事又是什麼？

這樣就像《一千零一夜》裡頭，又有一個《一千零一夜》存在。而這故事裡的《一千零一夜》當中，同樣又有一個《一千零一夜》，裡頭又有另外一個……。這種幻想浮現我腦中，就像往無底洞窺望般，令我感到暈眩，這時，室內的燈光突然閃爍。

我倒抽一口冷氣，全身為之僵硬。

房內的燈光熄滅，只剩桌上的煤油燈。

我仍坐在椅子上，環視圖書室內。但除了電燈熄滅外，沒任何變化。我將視線移回書房桌上。

就像聚光燈一樣，煤油燈的亮光照向桌上的筆記本。這兩天一直和我同在的筆記本。上頭記載了和《熱帶》有關的各種事。和學團的成員一起打撈的片段、過去想到的各種假設，以及我在京都的所見所聞。

——這裡頭會有線索嗎？

我緩緩翻閱桌上的筆記本。

我重新看之前所寫的內容，很快便來到最後一頁，接下來是什麼也沒寫的空白頁。那一瞬間，我產生一種獨自站在無人島的沙灘上，面對遼闊大海的錯覺。

「閉上眼睛，在心裡描繪畫面。」

耳畔傳來千夜女士的輕聲細語。

在眼前擴展開來的，是一個想像的世界，是《熱帶》的世界。

在想像中，我站在黎明前的沙灘上。太陽似乎正在水平線下待命，汪洋的彼方微露魚肚白。像天文館圓頂般的天幕，畫出從乳白到藏青色的美麗漸層，在這殘存的黑夜領域裡，仍有星辰閃爍。這處沙灘海灣不見人影，浪潮不斷打來的岸邊，滿是猶如鮮奶油的泡沫。望向大海的反方向，如同在為沙灘鑲邊的黝黑森林一路綿延，在風的吹襲下，它像一頭巨獸，暗自蠢動。

可以望見那名被浪潮打上沙灘的青年。

年約二十五歲左右，只穿著沾滿泥巴的襯衫和長褲，其他什麼也沒有。他的臉頰緊貼著

冰冷的沙地，緊緊皺眉，活像是個鬧脾氣的小嬰兒。他不知道自己是誰，來自何方，欲往何處。他旋即醒來，開始在沙灘上行走，這時，《熱帶》的大門開啟。

「好像是我們自己創造的一樣。」

我睜開眼，坐在椅子上，望著桌上的筆記本。

攤在我面前的空白頁面。那裡是一望無垠的荒漠世界。但正因為什麼也沒有，所以什麼都有。如果魔法就是從這裡展開的話……。

我緩緩做了個深呼吸後，拿起筆，寫下以下的字句。

勿語無涉於己之事，

否則將聞不豫之言。

這時，我聽到像是巨大門扉開啟的聲響。

第四章

看不見的群島

勿語無涉於己之事，

否則將聞不豫之言。

○

我恢復意識時，四周已薄暮輕掩，傳入耳中的是潮來潮往聲。話雖如此，一之時間我還弄不清楚自己身在何處。我當作是夢，繼續躺著，靜靜聆聽傳向耳畔的浪潮聲。

不知道這樣持續了多久。

不過，某個瞬間成了分界點，臉頰上的沙子觸感、又溼又冷的身體疼痛、海風吹來的氣味，逐漸清楚感覺到了。就像相機對焦一樣，彷彿從這一刻，世界開始存在。我挪動像鐵皮一樣僵硬的身軀，好不容易坐起身。

我被海浪打到一處不知名的沙灘。

現在是黎明前夕。太陽正在水平線下待命，汪洋的彼方微露魚肚白。天文館圓頂般的天幕，劃出從乳白到藏青色的美麗漸層，殘存的黑夜仍留有星辰閃爍。沙灘海灣上不見人影，只有浪潮不斷打來，浪花泡沫猶如層層鮮奶油。大海的反方向是黝黑森林，像是在為沙灘鑲邊一路綿延，風一吹，森林就像一頭巨獸，暗暗蠢動。

我因為寒冷全身顫抖，站起身拂去黏在臉頰上的海沙。

——發生什麼事了？

——這裡是哪裡？

這是我率先想到的事。

但我卻什麼也想不起來。

話說回來，我不知道自己是誰。

為了找尋線索，我檢查自己的衣物，但我身上就只穿著皮夾克、襯衫、長褲。口袋裡連錢包都沒有。我定睛細看四周的沙灘，但就只有無數的貝殼和小石頭，沒半樣像線索的東西。不僅如此，連讓人聯想到人類生活的垃圾也沒看到。

多美的沙灘啊。

我蹲下身，撿起一個海螺。

它和葡萄乾差不多大小，呈晶瑩的桃紅色。宛如離地球很遙遠的另一個天體裡的建築。遍布在這座沙灘上，繁不勝數。這令我覺得不可思議──這如此美麗的東西很自然的誕生，有個東西令我掛懷。可能是過去在某個地方，我曾擁有相似的情感，只是分情感似曾相識，有個東西令我掛懷。可能是過去在某個地方，我曾擁有相似的情感，只是我現在忘了。

銀光閃動的大海，放眼望去，連個海島的影子也沒有。

正當我不知如何是好時，看到外海出現一個不可思議之物。

那是由兩節車廂構成的小電車，安靜無聲展開滑行。離沙灘頂多兩百公尺的距離，可以清楚看見車窗的亮光映照在黎明前的海面上。那是令人無比懷念的一幕情景。我好像在哪兒看過，但想不起來。小電車朝銀色的大海灑落人工的亮光，與沙灘平行行駛。

我愣了一會兒，接著彈跳而起，向前疾奔。

也許他們會發現我。

「喂！等一下！等一下！」

我死命地跑，但雙腳被沙子絆住，無法隨心所欲地行動。感覺就像在夢裡掙扎一樣。這段時間，電車飛快地行駛，逐漸與我拉大距離。我旋即跑得上氣不接下氣，停下腳步。這時，電車就像突然消失一樣，不見蹤影。如同被大海吞沒一樣。

不管我再怎麼定睛細看，外海就只有銀色的波浪擺盪。

○

自信也隨之鬆動。

那電車到底是怎麼回事？模樣如此清晰，實在不覺得是幻影。但是當電車消失後，我的

那電車到底是怎麼回事？模樣如此清晰，實在不覺得是幻影。但是當電車消失後，我的

——我該不會是在作夢吧？

但這也不太可能。雙腳陷入沙中的觸感、不斷湧來的浪潮聲、輕撫臉頰的海風，一切都感覺如此真實。因為海風吹向我濕溼的身體，我冷得直打哆嗦，邊走邊齒牙打顫。

不久，太陽從海的另一頭升起，黑夜宛如被巨人的吹息給趕跑似的，轉眼化為清晨。大海因陽光反照而波光激灩，刺眼無法直視。之前始終黑壓壓一片的森林，也在朝陽的照耀下清楚顯現形體。那明顯是熱帶森林。從沙灘盡頭處開始隆起，連往一座小山。從森林裡傳來奇怪的鳥叫聲。

不過話說回來，這裡是哪裡？

只看到彎曲綿延的白色沙灘。左手邊是一直往水平線延伸，空無一物的遼闊大海，右手邊是一切未知的熱帶森林。

雖然沙灘上什麼也沒有，但我還是沒勇氣離開海岸，走進森林中。太陽升起後，那異常茂密的樹林深處還是一樣幽暗，不知道裡頭潛藏了什麼猛獸。「魯賓遜」這名字浮現我腦中。我連自己的名字都不知道，卻還想起魯賓遜．克魯索這名字。

不久，我來到一處擋住去路的巨大岩地。

黝黑的岩石上附著了乾掉的海藻和貝殼。我費了好大一番工夫爬上岩地，站上頂端，這才鬆了口氣。眼前有一座漂亮的海灣，可以望見朝大海延伸的棧橋。棧橋旁有一間綠色三角屋頂的小屋。既然有這種東西在，這座海邊肯定有人居住。

活像是祕密基地的一座海灣。小小的沙灘被岩地和清澈的大海包圍。一條小河從森林流出，注入海中，將沙灘一分為二。

我走下岩地，橫越沙灘，朝棧橋的那座小屋走近。

那是一座木造的簡樸小屋，油漆幾乎都已脫落，但因為是有人親手打造之物，讓我感到安心不少。裡頭雜亂的擺放了釣竿、船槳、救生圈。我試著走進小屋裡。面向大海的玻璃窗前有張小木桌，上頭擺著老舊的記事本、工具、雙筒望遠鏡。

我一面拭汗，一面望向那骯髒的窗戶外。

可以望見微帶綠色的藍色大海，以及往外延伸的長長棧橋。一艘船也沒有，令人覺得奇怪。也許是這座小屋的主人乘船出海去了。

我把臉湊近玻璃窗，定睛凝望外海。

——那是什麼？

我拿起雙筒望遠鏡來到屋外。然後一路走向棧橋最前端，手持望遠鏡望向外海。

那裡有座小島。

但那座島怪異至極。

它形狀扁平，彷彿都快被海浪吞沒了，島上幾乎全是沙灘，但上頭長了幾株椰子樹。

更奇怪的是，那椰子樹下擺放了紅色的可樂自動販賣機。為什麼會有那種東西呢？而且有名男子坐在那裡，背倚著自動販賣機。我看傻了眼，重新看向望遠鏡，結果那名男子也正望向我，看得到他急忙站起身。

我從望遠鏡移開目光，朝他用力揮手叫喊。

「喂！這邊！喂！」

我再次用望遠鏡看。

男子朝我用力揮動雙手後，開始將拉上沙灘的小艇推回海裡。似乎打算回到這邊來。我坐在棧橋上，把腳垂向海中。清澈的海底有海藻搖曳，魚兒在海中游來游去，翻動身軀。

「哎呀，終於得救了。」

我鬆了口氣，等候男子到來。

那就是我與「學團之男」佐山尚一的邂逅。

〇

男子以俐落的動作從搖晃的小艇跳上棧橋。

他穿著鬆垮的紅色T恤和短褲，戴著黑墨鏡，輪廓深邃的黝黑臉龐滿是鬍碴。給人的印象彷彿是小學生與中年男子的混合體。

「你是從哪兒來的？」

「這個……」

我吞吞吐吐。

該怎麼說好呢？

他一臉詫異的注視著我。

「說不出來嗎？」

「我也不知道。」

「嗯。那麼，你叫什麼名字？」

我搖頭。心裡覺得很丟人。

男子雙手叉腰，挺起胸膛，隔著墨鏡注視著我。他的紅T恤底下有高高隆起的厚實胸膛，露出短袖外的手臂，像圓木一樣粗壯。黝黑的臉散發皮革的光澤。

男子一臉不悅的摘下墨鏡。

「連自己名字也不知道嗎？」

男子暗啐一聲，輕戳我的肩膀。

「這下可麻煩了！」

男子露出親暱的笑容。他雙目炯炯，感覺彷彿一下子年輕許多。剛才可能是因為墨鏡和

膚色黑的緣故，看起來有點蒼老。也許他其實連三十歲都不到。不過，男子的說話口吻倒是很開朗。

「你什麼都不記得嗎？」

「我醒來後，就倒臥在另一側海邊。」我指向岩地的方向。「之前的事完全想不起來。」

「昨晚有暴風雨。」

「你是說我遭遇船難嗎？」

「嗯……可是我沒看到船。」

一陣沉默。

只有沖刷棧橋的浪潮聲傳來。

「真搞不懂。」男子說：「早上我到海灣去，發現那裡出現一座奇怪的自動販賣機小島。我孤單的島上生活，突然發生戲劇轉變。不過，這應該自有深意。」

我不安地詢問：

「這裡是海島嗎？」

「啊，你連這個都不知道嗎？這裡是海島。回『觀測所』後，我再跟你詳細說明……。所以前去調查，接著你冒了出來。請你當我的助手，就當作是我救你的回報。」

「助手？」

「對了，我叫佐山尚一，請多指教。」

「這麼一來，如果你沒名字，那可就傷腦筋了。該叫什麼好呢。有了，尼莫。叫尼莫你覺得怎樣？很酷對吧。它的意思是『什麼人都不是』，這樣不是很合適嗎？你知道朱爾・凡爾

納的《海底兩萬哩》吧？那麼，尼莫老弟，我們走吧！」

佐山尚一快步走在棧橋上。

我急忙緊跟在後。

「要去哪兒？」

「不是說了嗎，要去『觀測所』。在那座山上，看得到吧？」

佐山尚一指向海灣背後的森林。在森林後方那座小山的山頂處，確實有一棟灰色建築。

那到底是在「觀測」什麼呢？正當我感到納悶時，佐山突然轉過頭來，掄起粗大的拳頭打向我胸口。

「尼莫老師，你不是魔王派來的刺客吧？」

海風吹得他硬梆梆的卷髮不住搖曳。

「魔王？刺客？」

我為之目瞪口呆。

接著佐山卸去原本的緊繃，哈哈大笑。

「應該不是吧。如果你是刺客的話，那也太憨了。」

佐山沿著注入海灣的小河而行，走進滿是熱帶樹木的叢林。

像獸徑般的小路往前蜿蜒綿延。一旦離開這條道路，恐怕會就此迷路。佐山尚一揮動掛在腰間的彎刀，邊走邊俐落的砍去過長的雜草。他似乎每天都在這條路上來去，維持路況。

否則這條路會被叢林完全封鎖。雖然不懂這是怎麼回事，但也只能跟著他走了。因為這裡如果是無人島，那我能仰賴的人也就只有他了。

途中我一度在小河邊喝水、洗臉。

「你是從什麼時候開始待在這座島上？」

經我詢問後，佐山邊嚼草莖邊說道：

「到底來到這裡多久，我已經記不清了。獨自在這種島上生活，一切都會變得模糊。因為這一帶沒有雨季，話說回來，幾乎也沒什麼季節變化。每天都千篇一律。今天過完後，『明天』真的會到來嗎？搞不好今天過完後，接著到來的是『昨天』呢。我甚至會有這樣的想法。」

不久，已看不見小河，森林漸顯昏暗。大樹的枝葉相互纏繞，陽光照不進來。四周像烤箱一樣悶熱。曬黑的身軀滿是淫汗，感到火辣辣的疼痛。我們默默的走著，這段時間不斷從各處傳來鳥鳴聲。感覺叢林不斷在高歌。

「沒有危險的猛獸嗎？」

「白天不會有事。」

「那晚上呢？」

「晚上不建議在野外散步。」

佐山尚一就只說了這麼一句。

○

從海灣到山頂的觀測所，約三十分鐘的路程。

「哎呀呀，這可終於抵達了。」佐山開心地說道。

這似乎是砍伐森林，以人工開闢出的草地，裡頭有像是佐山尚一所說的「觀測所」。相當雄偉的建築。感覺像是水泥作成的箱子交錯堆疊而成，最頂樓比叢林的樹梢還高，橫向的玻璃窗亮著白光。如果從那裡俯瞰，這座島嶼和大海想必能盡收眼底。很像帕德嫩神殿圓柱的物體一路排列，像要包圍這處草地般。建造出這樣的設施。在這種叢林深處，竟然建築的入口有一大扇雙開的自動門，門上嵌著金屬牌，上頭刻有以下的文字：

勿語無涉於己之事，
否則將聞不豫之言。

「感覺是充滿謎團的句子。」

「這是故弄玄虛。當初蓋這棟觀測所時，就掛上這個牌子了。」

「是誰建造這棟建築？」

「不用緊張。我早晚會跟你解釋的。」佐山說：「好了，進去吧，不用客氣。」

沒想到建築內設有空調，相當涼爽。

進去後左手邊，是像機場候機室般寬敞的大廳。面向戶外草地的牆壁，整面都是玻璃。猶如屋內撒滿各種不一樣的果實。有像是老舊偵探事務所裡蒙上厚厚一層灰的東西，也有像是未來的太空站裡才會有的東西。全都各自朝不同的方向擺放。

陽光照進的大廳，擺滿顏色和形狀都不一樣的沙發和椅子。

「為什麼會有這麼多椅子？」

「因為每個人都有自己該坐的椅子。」

佐山橫越大廳，走上樓梯。

二樓是和一樓同樣寬敞的空間，和大廳不同，這裡顯得很雜亂。地板上鋪著大片的波斯地毯，滿是散亂的文件和筆記、堆疊的書籍，幾乎沒地方可立足。在通訊器材和紙箱間的空檔處，擺有折疊床。牆上貼著像航海圖的紙張，上頭以紅筆寫了許多字。

看來，這裡是佐山尚一的起居室。

「裡頭有廁所和沐浴間。你去用吧。」佐山說：「尼莫老弟，你的房間是樓上的瞭望室。那裡只有一張折疊床，不過，在這種小島上，就別太挑剔了。」

「謝謝。」

「好了，接下來就讓你見識一下這座島的全貌吧。」

說完後，佐山領我來到三樓的瞭望室。

不愧是「瞭望室」，視野絕佳。厚實的玻璃窗外，水平線畫出一道大圓弧。剛才遇見佐山的海灣和棧橋映入眼中。有自動販賣機的那座小島浮在外海上。至於其他映入我眼中的景物，就只有濃密的叢林、不見半個島影的大海，以及藍天。

「很小的島嶼對吧。如果只是繞外圍一圈，只要兩個小時就能繞完。巡視海岸線也是我的工作哦。」

這裡似乎真的是與世隔絕的孤島。

我茫然佇立。

「就只看得到一片汪洋對吧？」佐山突然說道：「但這裡是群島。」

「可是，沒看到其他島啊？」

「因為是魔術群島。早晚你就會知道的。」

接著我們走下樓梯，回到佐山的房間。

從起居室裡雜亂的情況來看，佐山尚一肯定已在這座島上生活了很長一段時間。他到底是怎樣的人物呢？話雖如此，這疑問原封不動地返回到我自己身上。對自己什麼也不了解的我，根本沒資格對他的來歷多所置喙。

佐山在磨咖啡豆的這段時間，我在洗手間用擰乾的毛巾擦汗，同時望向窗外。不久，咖啡煮沸，室內芳香四溢。佐山整理好波斯地毯的某個角落，替我騰出一處可以坐下的空間。

我們喝著像暗夜一樣濃的黑咖啡。

「好喝嗎？」

「心情平靜多了。」

「至少你是來自有咖啡的國家。」佐山臉上泛起像孩童般的微笑。「所以我就相信你是個值得信賴的人吧。正因為這樣，我才帶你來這處觀測所，儘管完全不清楚你的來歷，還是讓你在這裡過夜。」

「謝謝。」

「我在這座島上已生活了很長一段時間。天候、植被、動物……這島上的一切我瞭若指掌。真要說的話，我就像這座島的統治者。只要你懂得禮儀，我就會待你如上賓。但如果你忘恩負義，我也會還以顏色。這點你要銘記在心。」

我恭敬地點頭，佐山露出滿意的神情。

「你很在意自己在什麼地方對吧？我沒辦法告訴你正確位置，但這座島大約是在北緯二十八度的位置上。不在赤道上，但因為海流的關係，幾乎可稱得上是熱帶氣候，一整年氣溫都不會低於攝氏十五度。就像我之前說的，這裡沒有雨季，但不時會有猛烈的強風或暴風雨。昨天晚上的暴風雨，簡直就像世界末日。真的是很可怕的暴風雨。」

但我卻沒任何感觸。

「我想不起來。」

「別擔心，尼莫老弟。你現在就算著急也沒用。」

佐山尚一輕拍我肩膀，開朗的笑道。

「你先休息一會兒，再幫我處理工作吧。因為我讓你住宿，所以得請你幫點小忙。這座島一直處在慢性人力不足的狀態。」

○

那天下午，我心情平靜地工作著。

大部分工作是除草。和佐山一起繞到觀測所後方，發現大片的葉子叢生，宛如成群的怪物，水泥牆上爬滿藤蔓。

「稍微偷懶一下，就變成這副德行。」

佐山望著眼前的情景，暗自咒罵。

「我自己一個人實在忙不來。好在有你來幫我。」

我戴著草帽，用佐山給我的鐮刀不斷地割草。雖然觀測所後方照不到陽光，但悶熱得幾乎可以看見地面升起的蒸騰熱氣。佐山爬上架在牆上的梯子，揮舞著彎刀砍除頑強的藤蔓。

像這樣心情平靜的工作，就不會胡思亂想。除完草後便午睡，接著是打掃觀測所。

猛然回神，叢林的樹梢已被夕陽染成一片火紅。

「今天就工作到這兒吧。」佐山說。「我們沖完澡後，一起吃晚餐吧。」

晚餐很簡單。乾麵包配魚罐頭。佐山在島上找到的一種酸得令人皺眉的柑橘。不過，威士忌倒是要多少有多少，佐山就像海盜在喝蘭姆酒般，大口暢飲。這些保存食物和酒，是從哪兒調度來的呢？但佐山就只是一臉愉悅的說道：「很像優雅的魯賓遜吧？」

夜深後，窗外一片漆黑，什麼也看不見。

「你會在這個觀測所住上一段時間。因為你不是囚犯，所以沒工作時，要怎麼過隨你。你可以在這個觀測所裡自由行動。但入夜後，勸你別到外面去。會有危險。」

「有猛獸出沒嗎？」

「正是。」

「我會留意的。」

「就算到戶外去，也只有這片幽暗的森林。」

不久，威士忌帶來的醉意，舒服地傳遍全身。因為下午都忙著除草、打掃，累得筋疲力竭。「我該睡了」，我如此說道，準備回瞭望室，這時佐山喊了聲「喂」，喚住我，遞給我一張照片。

「為了讓可憐的你可以排遣寂寞的夜，這東西送你吧。」

那是一名年約二十歲的姑娘站在無人海濱的照片。她穿著簡樸的服裝，按住隨海風飄揚的黑髮，凝望海的彼方。不知是清晨還是黃昏，金黃色的陽光照遍她全身。拍這張照片的人，肯定是被她那瞬間的神聖之氣所感動。我靜靜注視著照片，感覺她彷彿隨時都會轉過頭來，對我微笑。

過了一會兒我才回過神來，發現佐山一直注視著我。

「這女孩讓你想到什麼？」

我搖頭。事實上，我根本想不到什麼記憶。

「不過，你看得可真專注。一見鍾情嗎？」

「怎麼可能。」

「別裝了。你心裡的想法我明白。」

我想歸還那張照片，但佐山說：「沒關係，你就收下吧。」

「漂亮姑娘的照片，有讓心情平靜的作用。在這種孤島上，要讓自己保持腦袋正常，這種『護身符』能發揮功效。沒什麼好難為情的。我剛被派來這座島上時，都是抱著這姑娘的照片入睡呢。」

最後，佐山硬將照片塞給了我。

「晚安，尼莫老弟。」

「晚安，佐山先生。」

我走上樓梯，前往瞭望室。

走近玻璃窗，拉起百葉窗，夜晚的景象擴散眼前。叢林的樹冠在月光的照耀下，散發金屬般的光芒，幽暗的大海彼方，與滿天星斗合而為一。望著這幕情景，令我產生一股錯覺，彷彿這處觀測所在宇宙中漂流。感覺我們腳下的不是陸地，也不是海洋，而是一片漆黑的虛空。

窗邊有張小桌子，上頭有檯燈。

我按下檯燈的開關後，幽暗的窗上映照出我的臉。

年約二十五歲的年輕男子。穿著骯髒的襯衫，滿臉鬍碴。這真的是我嗎？只覺得是個陌生人。

—— 你到底是什麼人？

我朝自己的模樣注視良久。

○

我就這樣在那座島上生活。

該做的工作多得數不清。除草是每天必做的功課，觀測所的設備修繕，以及物資整理，也都非做不可。我平靜地處理這些工作，日子就這樣一天一天過去。過沒幾天，我已習慣這樣的生活。

當中特別令我期待的，就屬在島上巡視了。

一早，皮膚還感覺有涼意時，我們便做好準備，離開觀測所。走在森林中時，太陽升起，整座島就像從水底浮出水面般，有種逐漸醒來的感覺。那是我已體會多次，但始終都不

覺得膩的經驗。在樹梢上互相唱和、色彩鮮豔的鳥兒、從熱帶林間飛過的一大群蝴蝶、飄散出甘甜香氣的果樹林。

佐山自在地走在島上，讓我見識許多事物。只要是這島上的事，他似乎無所不知。

「雖然是一座小島，但也是很深奧對吧？」

佐山總是開朗又親切。

另一方面，他同樣也是個謎團重重的人物。

例如兩人走在沙灘上時，佐山會突然停下腳步，像是結凍般，望著大海的彼方。那眼神好似被遺棄在一處陌生場所的小孩。像這種時候，不管再怎麼叫他也沒用。不去管他，等過了一會兒後，他又會若無其事地開始邁步前行。我心想，可能是因為他長期都過著孤獨的生活吧。在這種宛如世界盡頭的地方獨自生活，又要保持頭腦正常，想必不容易吧。

不過，還是有很多不解之謎。

是為了什麼目的打造這座「觀測所」呢？

為什麼佐山尚一要在這種地方生活呢？

掛在佐山起居室裡的「航海圖」，便是其中一項線索。從我來到這座觀測所的那天起，我就很在意這張圖，以方格區隔的海洋上，有許多零星布分的島嶼。上頭以紅筆寫著許多數值和像暗號的文字。我反覆看著這張航海圖，赫然發現上頭有座寫著「觀測所」的小島。

前些日子，佐山在瞭望室說過的話浮現我腦中。

——這裡是群島。

這可就怪了。如果照這張航海圖來看，這座島四周應該能看見其他島嶼才對。但從瞭望

室卻連個島影也看不到。

某天早上，我邊喝咖啡，邊看那張航海圖時，佐山尚一朝我走近。

「尼莫老弟，你怎麼看？」

佐山點頭道：「沒錯。」

「這是這座島周邊的海域嗎？」

「這些叫作『看不見的群島』。」

佐山一面指出航海圖上的島嶼，一面說道。

「這些島嶼位在『存在』與『不存在』的夾縫間。但目前稱得上確實存在的，就只有觀測所所在的島嶼，也就是我們生活的這座島。周圍的島嶼，其存在搖擺不定。有時存在，有時不存在。所以真要說的話，『看不見的群島』這個名稱有誤。不是看不見。因為對看不見的觀測者而言，它是真的不存在。但看得到的時候，它確實存在，甚至能登陸島上。不光這樣哦。那片海域還會發生其他各種不可思議的事。例如……」

佐山以食指指向航海圖。

像電車路線般的東西，穿梭於島嶼間。

「你知道這是什麼嗎？」

我偏著頭應道：「不知道。」

「這是行駛在海上的列車。我看過幾次。」

這時，我不自主地發出一聲驚呼。黎明時駛過海上的列車浮現我腦中。我至今仍可鮮明地想起那照向海面的車窗亮光。

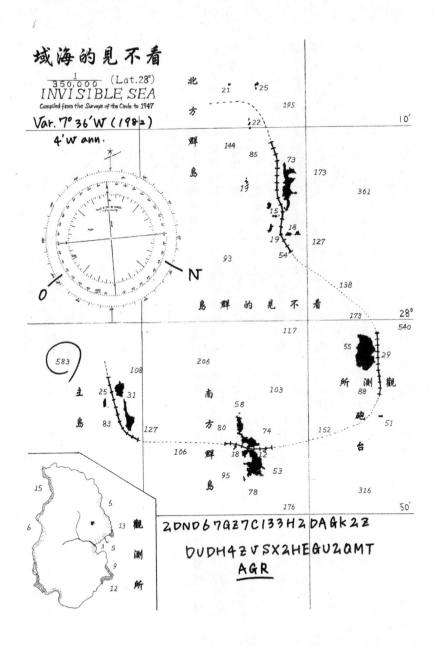

「原來尼莫老弟你也看過？」佐山很滿意地說道。「果然和我想的一樣。」

那天，佐山尚一就只對我說了這些話。但因為這樣，我感覺隱約可以看出這座觀測所的目的以及佐山在這裡的原因。這座海域藏有某些祕密，佐山被賦予的任務，似乎就是要探究這個祕密。

○

入夜後，我們兩人一起喝酒聊天。

真的都是些無關緊要的對話。因為我不知道自己是誰，佐山也不曾說過自己的來歷。沒有過去也沒有未來的兩個男人，能談的內容有限。我們的話題往往就只有這天在島上的所見所聞。但這樣不會感到無聊，說來也真不可思議。那是一段很快樂的時光。

喝醉後，佐山尚一都會想玩個遊戲。

這遊戲似乎叫「三題故事」。由我隨便舉三個題目，佐山巧妙地加以運用，即興編出一個故事來。我絞盡腦汁想刁難他，挑了三個看起來絕對連不起來的題目，但他從沒因此被我難倒。當我們反覆展開這項遊戲時，夜色漸深，我很快便回到瞭望室就寢。

如今回想，佐山尚一每天都過著那樣的生活，也許他想從中看出我這個人的「真面目」。

儘管如此，他從未刺探我的過去。非但如此，他甚至還對我說：「就算你想起了什麼，也要好好藏在自己心中。」

「不能隨便說出自己的記憶。」佐山說。「要說至少也要挑對象。」

「反正我也沒對象可說。」

「你早晚會知道的。」

佐山如此說道，露出神祕的笑容。

我也決定不去刺探佐山的工作。如果有什麼是我該知道的，佐山應該會告訴我。不管怎樣，我只能完全照佐山說的話去做。如果佐山是魯賓遜‧克魯索，那我就是「星期五」了。不，我是個比星期五還沒用的人。雖然這稱不上提供吃住的恩情，但我總覺得自己非盡力協助佐山尚一完成工作不可。

接著，在兩週後的某天。

夜裡佐山邊喝酒邊對我說：

「尼莫老弟，明天差不多也該展開冒險了。」

「去哪兒？」

「我打算再去那座有自動販賣機的小島調查看看。」

他說的應該是出現在棧橋外海的那座扁平的小島。我回想自己遇見佐山尚一的那天早上，我和佐山走遍這座島的每個角落，但從沒去過那座奇怪的島嶼。佐山也是第一次談到它。

「那座島是什麼？」

「就是不清楚，才要去調查啊。」佐山說：「而且還能喝到冰涼的可樂哦。」

「那我當然也要去。」

我點點頭，正準備回瞭望室時，佐山尚一喚了一聲：「尼莫老弟。」我轉頭望去，發現

他盤腿坐在地毯上，敞開雙臂。

「你的出現，幫了我一個大忙。那天我發現你，你無法想像我心裡有多高興。」

「怎麼啦，說得這麼感慨萬千。」我笑道：「佐山先生，你喝醉了嗎？」

「我這是歡欣雀躍。」

「晚安。」

「晚安，尼莫老弟。要作個好夢哦。」

我就此走上樓梯，回到瞭望室。

趟向折疊床後，佐山說的「你無法想像我心裡有多高興」這句話，不斷在我耳畔迴蕩。我心想，這是什麼意思呢？當然了，一方面也是因為我漂流來到這裡，佐山尚一的孤獨得到療癒。但從他的口吻聽來，感覺這番話帶有更複雜的含意。我更在意的是那座有自動販賣機的島嶼。第一次遇見佐山時，他正在調查那座奇怪的島。他說，那座島出現的同時，我也出現了。這該不會和佐山說的「看不見的群島」有關吧？

想著這些事，令我更難以入眠。

我拿起擺在枕邊的照片。

這兩個禮拜來，我幾乎每晚都望著這張照片。確實就像佐山說的，這照片給人一種「護身符」一般的安心感。這位姑娘可真神奇。看起來既冰冷，又溫柔，同時給人一種懷念感。我的手指順著她臉的輪廓走，想像她的動作，感覺內心無比充實。這是因為我愛上照片裡的姑娘，還是她的樣貌觸動了我失落的記憶呢？

不久，我感到昏昏沉沉。

作了個令人牽掛的夢。

夢裡，我人在一家昏暗咖啡廳裡。店內擺著一排桌面厚實，泛著黑光的長桌，像學生模樣的年輕人和一頭白髮的男性正神情悠哉地喝著咖啡。我坐在面向馬路的靠窗座位，沐浴在從大面窗戶射進的柔和陽光下。傳來人們的低語聲、湯匙攪拌咖啡的聲響、面向馬路的沉重大門開啟的聲響。

照片裡的姑娘就坐在我對面。

不記得我們談了些什麼。她親暱地和我談話，光是這樣，我已滿心陶然。她不時閉口不語，望向窗外。模樣像水族館的水族缸般的大扇窗戶外，白雪飄然紛飛。她伸手拈起一個小小的東西，擱在我們兩人之間的橡木桌上。那是葡萄乾大小的貝殼，呈晶瑩的桃紅色。宛如離地球很遙遠的另一個天體下的建築。

她以纖細的手指觸碰貝殼說道：

「勿語無涉於己之事。」

「否則將聞不豫之言。」

那美妙的聲音，如同在歌唱一般。昏暗店家的熱鬧氣氛、咖啡香、窗外照進的白光，瞬間全都消失無蹤。

剎那間，我陡然睜眼。

我凝望天花板，細細回味那個夢。多鮮明的夢境啊，就像現實的記憶般。我拿起枕邊的照片，在黑暗中望著那位姑娘。有種令胸口為之一緊的懷念感。我該不會見過這位姑娘吧？

突然觀測所外傳來野獸的咆哮聲。

我從折疊床上站起，從百葉窗的縫隙往外窺望。島上一片漆黑，離天明似乎還有一段時間。這時，再度傳來咆哮聲。開始在這座島上生活後，這咆哮不時會打擾我的睡眠。如果是平時，我會等猛獸離去，然後繼續進入夢鄉，但那天晚上我悄悄離開瞭望室。那到底怎樣的野獸，我很想瞧個仔細。

我走下樓梯後，發現佐山起居室裡的燈一直沒關。但到處都看不到佐山，也不像是人在廁所或浴室。

我感到納悶，就此來到一樓大廳。

空蕩蕩的大廳沉浸在銀色月光下，飄散出一股神殿大廳般的氣氛。好幾張沙發和椅子的影子落向油氈地板上。玻璃外可以望見黑色森林與草地，與我自己模糊的影像相互重疊。

但遍尋不著佐山尚一的身影。

這時，森林深處再次傳來咆哮。

我坐在其中一張沙發上，凝望月光照耀下的草地。

不久，我看到與黝黑森林的交界處有個蠢動的巨大身影。宛如叢林的黑暗被賦予了生命，在月光下四處遊蕩。散發一股王者的威儀，緩緩漫步於草地上。那沐浴在月光下的身軀，看起來彷彿散發著磷光。

那是一頭巨大的老虎。

老虎緩緩來到觀測所前，低著頭，嘴巴微張，在我面前左右來回走動。我們之間的阻隔只有一面玻璃，每次老虎來到我面前，我彷彿都能感受到牠呼出的腥臭熱氣。

我就此急凍，坐在沙發上一動也不動。正確來說，是無法動彈。因為這頭老虎的美令我著迷。

不久，老虎來到玻璃對面躺下。像雕像般一動也不動，像在傾訴什麼似的，靜靜凝睇著我，眼神帶著落寞。就像在說，為什麼我會在這種地方？

這時我終於曉悟。

這頭老虎是佐山尚一。

○

隔天一早，我在瞭望室的折疊床上醒來。

拉起百葉窗一看，東方已露魚肚白。

走下樓梯後，佐山尚一正在起居室角落的廚房準備早餐。他似乎剛沖完澡，打著赤膊，脖子上披著毛巾。他一面朝平底鍋裡放入厚厚的培根，一面向我問候道：「嗨，尼莫老弟。」

這時平底鍋似乎濺起熱油，他叫了一聲「啊！」，急忙拍打著胸口。我對他說，作菜時應該穿衣服才對。

「光著身子作菜，渾身是勁啊。」佐山應道：「這樣體內的野性會覺醒。」

煎培根的氣味與咖啡香混合在一起。佐山在作菜時，我擦拭桌面，準備餐桌。

「昨天半夜，你看到老虎了對吧？」

佐山尚一吃著培根蛋，突然如此說道。

「那就是我。」

我訝異地望著佐山。

因為我原本還懷疑那是夢。

「很驚訝吧?」

「當然驚訝啊。」

「你一直遵守我的吩咐,也真是不簡單。變身成老虎的時候,我會控制不住自己的理性。

要是你大搖大擺走出屋外,我就會毫不客氣地一口咬死你。」

「你不是在開玩笑吧?」

「你不相信就算了。」

「你天生就這樣嗎?」

「喂,有哪個人天生就會變身成老虎啊!這應該是長期住在島上的緣故。我不時會有記

憶空白的現象,然後才逐漸明白狀況。變成老虎時的事,也會斷斷續續地回想起來。」

「為什麼會有這種事?」

「尼莫老弟,這裡是不可思議的海域啊。不過我變身成老虎,倒也沒想像中那麼糟。用

四隻腳在島上馳騁,感覺什麼都不怕。有種與世界融為一體的感受。而且變成老虎後,身體

狀況絕佳。」

「你只有晚上會變成老虎吧。」

「大概吧。但你還是要小心。」

我會小心的——我低語道。

用完餐後，有了驚人的發展。

佐山尚一喝著咖啡，朝我喚了一聲：「尼莫老弟。」

「這兩個禮拜來，你很稱職地擔任我的助手。所以我也差不多該告訴你觀測所存在的理由了。之所以會這麼說，也是因為接下來我們將展開新的冒險，我希望你務必了解這趟冒險的意義。」

看他那一本正經的口吻，我也跟著挺胸坐正。

「我明白了。請你告訴我吧。」

佐山點頭應了聲：「好。」

他離開桌面，背對那張航海圖站立。

「我是『學團』派來的。」

「『學團』？」

「是很久以前就在調查這片海域的一個機關。學團建造了這座觀測所，耗費漫長的歲月製作這張航海圖。但這片海域發生的奇妙現象，是早在學團創造之前就已經知道的事。」

時間可追溯至大航海時代以前。

從那時候起，水手之間就傳聞這片海域常發生離奇的現象。《一千零一夜》據說也是根據這個傳說寫成的故事。大部分的水手都會避開這個海域。因此，這處海域成了海盜們絕佳的藏身處，但就連他們這樣的亡命之徒，也不願在這處海域久待。因為有不少駭人的傳聞，例如登陸的小島竟在一夜間沉沒，或是目睹在海上四處奔馳的怪物。據《一千零一夜》的描述，是有位連月亮的運行都能操控的強大魔神，對這片海域施加了魔法。

當然了，這樣的海洋傳說，世界各地皆有，過去這並不是什麼新鮮事。但隨著時代演變，傳說都已遭到合理的知識驅逐。如今已沒人認真看待這處海域的相關謎團。

「但大家都錯了。」佐山尚一拍打著航海圖說道：「前些日子，我跟你提過『看不見的群島』。現在那已被當作是船員的幻覺，或是毫無根據的謠言，完全不受重視。為了解開這個謎而一再努力的，就只有學團。我之所以一直留在這處觀測所工作，就是為了這個目的。」

——這個人是在開我玩笑嗎？

這番話的內容過於壯闊，一時間令我產生懷疑。話雖如此，他就算欺騙像我這樣的人，也得不到任何好處。而且，若這是在開玩笑，也未免太大費周章了。如此巨大的觀測所、無限囤積的物資、佐山的起居室裡堆疊的資料、精細描繪的航海圖……。

我喝了一口冷掉的咖啡，開口道：

「學團的目的是要解開這個謎對吧？」

「沒錯。」

「可是，要在這樣的無人島上建造設施，可是件大工程呢。這得花費龐大的資金和勞力。做這麼大的投資有相對的價值嗎？」

「問得好，尼莫老弟。」

佐山尚一很滿意地點著頭。

「學團確實想解開這處海域的謎。但是他們真正的目的在後頭。促成這海域難解現象背後的技術，也就是『創造魔法』，要想辦法將它弄到手，正是我們的目的。」

佐山尚一朝一旁的書堆伸手，拿起擺在最上面的文件夾，裡頭裝著用迴紋針夾住的一疊

文件。他從中取出一張照片讓我看。

「記得這個人嗎?」

照片裡是一名在木桌上單手托腮,凝望遠方的男子。一頭長長的銀髮,年約五十歲左右。嚴肅又有威儀,十足的王者風範,不過他那細長的冷酷雙眼,讓人聯想到妖豔的美女。

「不記得。這個人是誰?」

「他是魔王。」

我想起在棧橋與佐山相遇時,他說過的話。

——你不是魔王派來的刺客吧?

「這是怎樣的人物?」

「這個人是看不見的群島的『統治者』。不,正確來說,應該說是『創造者』才對。這座海域上的島嶼,全是他一手創造。」

佐山如此說道,指向照片。

「你仔細看他擺在這裡的東西。」

我朝照片湊近。佐山所指的地方,是擺在桌上的一個小木盒。魔王左手托腮,右手碰觸那個木盒。似乎是在整理藏書卡或做筆記時所用的卡片盒——我心裡這麼想,但同時又對自己為何會知道這種事而感到不可思議。

「這是魔王的卡片盒。這個小木盒正是魔王操控『創造魔法』的泉源。說起來算是『魔杖』吧。為了解開這個祕密,學團過去送了許多密探到魔王身邊,但所有人最後都音訊全無。我的前任者也是,一度成功拍下這張照片,但當他再度登上看不見的群島後,便斷了聯繫。」

「你不覺得可怕嗎？」

「我反而充滿期待呢。」

佐山又遞給了我一杯咖啡，如此說道。

「這處觀測所所在的小島，位於世界的盡頭。這片海域遵從的是和我們的世界截然不同的原理，是有可能無中生有的世界，可說是『天地創造的原點』。就只有魔王知道『創造魔法』的祕密。為了得到解答，有賭上性命的價值。」

佐山遞出第二張照片。是那姑娘的照片。

「這個人是魔王的女兒。」

如果說魔王有弱點的話，那就是他的女兒。

說到這裡，佐山趨身向前。

「尼莫老弟，我很期待你的表現哦。」

「我能幫得上嗎？」

「長期以來我都在這座無人島上獨自生活。我多次想登上看不見的群島，但怎麼也找不到入口。沒辦法，我只好閱讀幾位前任者的記錄，對『創造魔法』展開探尋，就此度過無數個難以入眠的夜。入夜後，森林和大海都一片漆黑，就只看得到灑落滿天的星斗。感覺就像是被拋進宇宙空間的人造衛星，就此逐漸被人遺忘。我是為了什麼來到這裡。為什麼我無法登陸。這時，來了兩星期前的那場暴風雨。那是我從未體驗過，威力驚人的暴風雨。就像世界末日一樣。」

佐山以充滿期待而炯炯生輝的雙眼注視著我。

「那天晚上我在這間工作室裡，豎耳聆聽那暴風雨發出的狂野聲響時，我突然想通了。世界末日同時也是世界的起始。當這場暴風雨通過時，肯定會為這座島帶來全新的發展。我的預測果然沒錯，待天明後，外海不就出現一座不可思議的小島嗎？我馬上搭小艇登陸查看。那果然是『創造』出的島嶼。這到底是什麼樣的預兆呢？正當我在思考這個問題時……」

佐山尚一如此說道，輕拍我的肩膀。

「一切將會從這裡展開。這是我的想法。」

「我漂流到這裡對吧。」

○

收拾完早餐後，我們從觀測所啟程。

戶外叢林的熱氣向我們湧來，觀測所前的草地猶如浸泡在熱水中一般。

「去到那裡，有可樂可以喝。是如假包換，透心涼的可樂。應該很好喝吧。那是機械文明的甜美滋味！」

「喝那種東西沒問題嗎？」

「不管誰說什麼，我都喝定了。」

佐山尚一揮動他慣用的彎刀，走進叢林。

來到那處海灣時，我再次為它的美讚嘆。

穿過昏暗的叢林後，眼中所見，盡是不同的天地。左手邊是高高隆起的黝黑岩地，右手

邊是充滿綠意的海岬，而這小小的海灣就像被它們左右環抱般，洋溢著一股神祕的靜謐。走在棧橋上，腳下傳來陣陣波浪的嘩啦聲。

站在棧橋前端，佐山拿起從小屋帶來的雙筒望遠鏡望向外海。

「很好，那座島確實存在。」佐山說：「可樂正引頸期盼我們的到來呢。」

我們從棧橋坐上小艇。我鬆開繫在棧橋上的小艇繩索後，佐山以他粗壯的手臂划動船槳，朝外海的小島前進。

「Row, row, row your boat.」

佐山尚一開朗地邊唱歌邊划槳。

我坐向船尾，一面保持平衡，一面轉頭望向背後。美麗的沙灘逐漸遠去。就只是稍微來到外海，我便明白自己漂流到一座真正的小島。水平線放眼所及，空無一物，就只有觀測所這座小島浮在水面上，猶如從天而降。那昏暗、悶熱的叢林，現在從海上看，倒成了一座美麗的森林。

「看你好像很不安呢，尼莫老弟。」

「因為對我來說，這是第一次出航。」

「也許你是個經驗老道的水手，只是你自己忘了。」

「我看起來像嗎？」

佐山停下划槳的手，打量似地望著我。

「不，看起來不像。」

「我也有同感。」

「不用擔心，反正用一般常識對這片海域是行不通的。」

「拜託你，千萬別在這裡變身成老虎啊。」

「我要是變身的話，你就往海裡跳，千萬別客氣。」

幸好佐山沒變成老虎，小艇也沒被海浪打翻沉沒，我們很快便登上外海的那座小島。將這葫蘆形的小島周圍被沙灘環繞。中央比較窄的地方有一小塊草地，零星長了幾株椰子樹。當海風吹來，椰子葉便沙沙作響，隨風搖曳。往觀測所島的反方向望去，水平線上空無一物。

「那就是有問題的自動販賣機。」

佐山如此說道，指著椰子樹下。

那台自動販賣機就像剛才工廠出貨的玩具般，閃閃發亮，因穿透椰子葉射下的陽光而染上淡淡的一抹綠。

「感覺真像在作夢。」

「是我的夢，還是你的夢？」

佐山朝自動販賣機投入銅板，按下按鈕。取出外表滿是水滴的罐裝可樂後，他毫不猶豫地咕嘟咕嘟喝了起來。接著他像在嘆氣般，發出「啊」的一聲，眼眶泛淚地仰望椰子樹梢。

「好喝到我都快哭了。好了，你也喝吧。」

佐山遞給我銅板，於是我也買了可樂。戰戰兢兢地湊向唇前。像魔法般的冰涼，還有那難以形容的神奇香氣。殘留在喉嚨中的強烈甘甜，以及一顆顆爆開的氣泡刺激。確實好喝到讓人想哭。我們坐向椰子樹的倒木，望著水平線，默默喝著可樂。好美的時光。

「我真的是人類嗎？」

「怎麼突然這樣問，你是怎麼啦，尼莫老弟。」

「聽了你說的話之後，我突然感到不安。我想不起來自己是遇上船難，就此失憶。但也許事實並非如此。如果我並不是想不起來，而是我根本就沒有過去的話……？」

「你想說，你是魔王用魔法創造出來的？」

「如果是這樣，我就不是人類了。」

「我不否認有這個可能性。但同樣的，你也可能是人類。至少就和你一起生活過的我來說，你看起來和正常人沒什麼不同。」

「謝謝你。」

我望向空蕩蕩的大海。

亮得令人眼睛發疼的耀眼大海，遼闊無邊。放眼所及空無一物。這片海域不會讓人看見其他島嶼嗎？

「什麼也看不到呢。」

「看不見的理由很簡單。」佐山暗哼一聲：「因為還不存在。」

「既然不存在，那就沒辦登陸吧。」

「魔王用魔法創造了那些島嶼。我們不清楚那魔法是怎樣的一套機制。我有好幾名前任者都登陸了，但是就我所調查得知，沒有明確的方法。」

佐山尚一喝光了可樂，嘆了口氣。

「我原本很期待，以為尼莫老弟你就是那個『關鍵』。」

「抱歉，沒能符合你的期待。」

「是我自己期望太高了嗎。」

我們默默凝望大海的彼方。

──如果創造這座島的人是魔王的話……。

「會不會這座島是魔王設下的『陷阱』……」

「當然有這個可能。」

「會是怎樣的陷阱？」

「例如當我們來到這座島上時，觀測所島就此沉沒。」

我轉頭看，觀測所島還是好端端地在原地。

「或是在這可樂裡摻毒。」

佐山尚一望著可樂空罐，沉默不語。

他突然露出放空的眼神。他那因樹葉間灑落的光影而顯得斑駁的臉龐，逐漸失去血色。

那一瞬間可怕極了。我問他怎麼了，但佐山沒回答。我伸手搭在他肩上搖晃，他突然粗魯的甩開我的手。整個人趴在地上，發出可怕的吼叫。

「快逃，尼莫老弟。」

「怎麼了？」

「笨蛋，你想讓老虎吃了你嗎？」

佐山劇烈喘息，彷彿即將變身。

我彈跳而起。急忙朝椰子樹下奔去，但眼前是一整片只望得見水平線的遼闊大海。如果遭老虎攻擊，我根本無處藏身。背後傳來佐山的低吼。我根本無暇想到那艘小艇。我心想，眼下只能暫時游泳逃難了，就此嘩啦一聲躍入海中。

「尼莫老弟，不好意思啦，我開玩笑的！」

背後傳來這慌張的聲音。

當然了，我應該對這惡劣的玩笑感到生氣，痛罵他一頓才對。

但我連這種事都忘了，為之茫然。因為有個奇妙的現象完全奪走了我的注意力。儘管置身海中，但身體卻沒往下沉。因為水面下有一條可供一人通行的隱藏道路。

我感到難以置信，就此往前走，發現那隱藏道路變高了，幾乎快要貼近海面。若從沙灘看我現在的模樣，應該很像一位走在水面上的魔法師。我走了一段路後回頭往後望，只見佐山站在沙灘上，看得目瞪口呆。

「佐山先生，到這邊來！」

我向他招手後，他也走進海中，戰戰兢兢地走來。

「水面下有一條連接的道路。」

「尼莫老弟，你看那個。」

佐山如此說道，指向前方的大海。

那裡有一座島嶼，四面被峭立的崖壁包圍，模樣猶如茶罐。上方有蒼翠的樹叢和一座磚造建築。剛才還空無一物的海上，突然出現一座神祕的島嶼。看來，這海面下的道路筆直連往那座島嶼。

「終於成功了，尼莫老弟。這都是你的功勞。」

佐山開心地說道，就此跳起舞來。

「所以我才說你是『關鍵』吧？」

○

佐山尚一和我緩緩走在海上。

我發現的海中道路寬度很窄，而且位於水面下，所以行走不易。我們就像馬戲團裡走鋼索的表演者一樣，張開雙臂，走得小心翼翼。離那座突然出現的小島還剩兩百公尺左右的距離。

我們緩緩前進，逐漸連島上的細部都能看得一清二楚。

「頂端有建築對吧。那是砲台。」

佐山尚一在我背後說道。

我抬頭仰望那垂直聳立的崖壁。從鬱鬱蒼蒼的茂密樹林間的縫隙，隱約可看見爬滿常春藤的磚牆。似乎是已有相當年代的建築。

「這原本是為了對抗海盜所設置的砲台，但現在則是用來監視我們學團。那些前任者們似乎吃了它不少苦頭。如果現在從上面瞄準我們開砲，那我們就死定了。」

「如果是這種狀況，我會第一個中彈。」

「說得也是。就是為了這個目的才設立砲台。」

「如果對觀測所島的沙灘開挖，肯定會冒出許多先前戰爭時打來的砲彈。」

「別擔心。如果橫豎都得死，我會陪你的。」

倘若從砲台往下俯瞰，步履蹣跚走在海上的我們肯定被看得一清二楚。我感覺彷彿隨時都會有子彈從我臉頰擦過，頓時覺得胃裡一陣翻攪。不過，就算現在折返，也一樣危險。我壓抑內心的恐懼，繼續往前走。

好不容易來到崖下，我很自然地吁了口氣。這條海中道路終於來到終點，凹凸不平的崖壁聳立眼前。這裡離頂端的砲台將近有十五公尺的落差，但到處都看不到階梯或梯子。要從這裡爬上砲台，似乎沒那麼容易。

佐山微微吹了聲口哨。

「尼莫老弟，你會游泳對吧？」

「不清楚耶。」

「就算腦袋不記得，但身體記得。你不可能不會游泳。因為你是在那個暴風雨之夜漂流到這裡的。」

「原來如此。有點道理。」

「我們沿著這座島外圍繞一圈吧。也許有能登陸的地方。」

佐山尚一開始慢慢脫下長褲。以長褲包住鞋子，綁在身上。這是方便游泳的裝扮。我也學他開始準備。接著我們手扶著崖壁進入海中，順時鐘沿著砲台島的外圍游泳。

繞著島的外圍不管游多久，這片聳立的崖壁還是不斷延續。因為不斷有浪打來，要是一不小心，就會撞向凹凸不平的岩石。腳下是深不見底的大海，所以我們得緊抓著岩石，小心不被沖走。

「完全看不到其他的島嶼呢。」

「目前存在的，只有這座砲台島。」佐山說：「如果不想辦法登陸，一切都白搭了。」

「不管游多遠，看到的都是崖壁。」

「別灰心，尼莫老弟。要積極向前……」

佐山突然住口，打了個大噴嚏。

我不自主地對他說道：「安靜一點！」

「抱歉。」

我們緊抓著崖壁，屏氣斂息。

過了一會兒，當我望向頭頂時，發現有個白色的東西在晃動。佐山也低語一聲「咦」，瞇起眼睛細看。峭立的崖壁中央有個像窗戶的東西，從裡頭探出一隻毛茸茸的手臂，揮動著一條白布。

「這是什麼意思？」

「也許是陷阱哦。」

「總之，先爬上去看看吧。」

佐山尚一開始爬上崖壁，朝白布而去。

我抬頭仰望，心裡頗為佩服，這時他突然腳下踩滑，慘叫一聲，就此跌落。在差點撞上之際，我側身避開。他就此濺起水花，沉入水中。

「不要緊吧？」

「這沒什麼。我已經掌握訣竅了。」

佐山再次攀向崖壁，這次則是穩穩地往上爬。

不久，他已伸手搭向窗戶。「喂！」傳來他壓低聲音的叫喚。那條白布縮了回去，回應他的叫喚。我感到一陣心神不寧，擔心隨時會傳出槍響，佐山再度跌落，但沒發生這種事。

佐山似乎與窗戶裡的人物交談了幾句。過了一會兒，他的右手伸進窗內。他維持這危險的姿勢，低頭看我，朝我眨眼睛。不久，他從窗戶裡拉出一條破破爛爛，像繩索般的東西，開始迅速纏住身體。看來，他似乎與窗戶裡的人物達成某個交易。接著佐山再度攀爬崖壁。

一眨眼便已爬上崖頂。

佐山爬上崖頂後，朝我抬起手說了聲「你等我一下」，便消失不見。過了一會兒他才又現身，朝崖下拋出繩索。意思應該是要我「爬上來」。我試著抓住繩索用力拉，感覺很牢固。

我開始抓著繩索爬上崖壁。

隨著愈爬愈高，浪潮聲逐漸遠去，取而代之的，是愈來愈強勁的風聲。我往下看，差點就此失去勇氣，所以我只能一路往上爬。萬里無雲的天空無比蔚藍，藍得教人眼睛發疼。感覺彷彿會跌入天空底端。

不久，我已爬到崖壁上那扇窗的位置。這扇像是徒手刨出的窗戶，外頭嵌著鐵窗。裡頭光線昏暗，什麼也瞧不見。傳出颼颼風聲。當我吊在繩索上喘息時，從鐵窗裡傳來說話聲。

「你是從哪兒來的？」

聲音無比沙啞。

我回答我是來自觀測所島。

「叫什麼名字？」

「別人叫我尼莫。」

「尼莫是吧……好名字。」

對方在黑暗中一陣摸索。

可以看見一個像野人般的身影。頭髮和鬍鬚都沒剪過。

「你是什麼人?」

「我是這座砲台的囚犯。」

「囚犯?」

「這種事不重要。快點放我離開這裡。」

我心想,這人到底是何方神聖,但我沒時間在這裡磨蹭。

我再次順著繩索往上爬。

所幸爬到這個高度後,水花也濺不到這裡,不必擔心會因為打溼的岩石或海藻而踩滑。

我死命握緊繩索,將愈來愈重的身軀往上拉。好不容易抵達崖頂時,我的手臂已開始發麻。

我倒在草地上喘氣。平穩的地面觸感和青草的氣味,讓人感覺無比懷念。

眼前是鬱鬱蒼蒼的樹叢。我一路爬上來的繩索,就繫在其中一棵樹上。四周感覺不出有人,就只有強風吹得樹葉沙沙作響。我定睛凝望樹叢深處,可以望見在陽光下顯得樹影斑駁的磚牆。我壓低身子穿過樹叢,背部緊貼著冰冷的磚牆,豎耳細聽。

——佐山跑哪兒去了?

那老舊的磚牆比我還高上些許。

我小心翼翼地沿著磚牆走。這似乎是圍著這座島的外圍而建。雜草從磚塊的縫隙間長出,

到處都覆滿了常春藤和青苔。宛如一座被遺忘的遺跡。隔著周遭的樹叢，可以望見熱帶的海洋。

不久，我發現一座磚牆打造的隧道。

我躡腳穿過隧道後，發現石板地通道往左右延伸。從樹葉間灑落的陽光緩緩晃動，有種置身在深邃的水渠底端的感覺。望向左手邊，有另一個隧道，前方有棟建築，像是一座小兵營。我提不起勇氣前往，所以我繞往右手邊。左側是一排磚造小屋，右側是剛才的磚牆，繼續往前延伸。石板通道逐漸形成上坡，走了一會兒，來到一處被磚牆包圍的圓形窪地外緣。

我俯視那處窪地，全身為之戰慄。

那裡安了兩門漆黑的大砲。大砲前方的樹木全部砍光，可以望見觀測所的小島。大砲就對準了那座島。

操控「創造魔法」的魔王。

想偷取魔法原理的學團。

他們之間似乎有很長一段交戰的歷史。我不知道這段歷史。

但佐山尚一說我是關鍵。事實上，我也確實發現隱藏在海中的通道，引導學團之男的佐山尚一來到這座砲台島。我似乎在不知不覺間捲入了魔王與學團的戰爭。

——信任佐山好嗎？

我腦中浮現這樣的猜疑。

○

大砲四周都沒看到佐山尚一的身影。

照這樣看來，他是在剛才隧道前方看到那座小兵營嘍？

我沿著石板通道折返。感覺不到任何人的氣息。也許這座砲台島上空無一人。正當我心裡這麼想，朝通往兵營的隧道窺望時，一陣刺耳的槍響傳遍四周。感覺周遭的空氣瞬間變質。

我不禁向後躍飛，藏身在隧道入口旁。心臟跳得又快又急，像在敲急鐘般。隔了一會兒，傳來兵營大門開啟的聲響。

有人朝這裡走來。

我馬上環視四周，一座快要崩塌的樓梯映入眼中。它通往磚牆上方。我全力衝上樓梯，躲在茂密的雜草中。屏氣斂息，觀察下方的通道，一名男子從隧道裡現身。是佐山尚一。

我起身向他喚道：「佐山先生！」

佐山全身一震，轉過身來握緊手槍。

「是我，尼莫！」

我舉起雙手，佐山這才洩去雙肩緊繃的力氣。

「原來是你啊，嚇我一大跳。」

「抱歉。」

「你在那裡做什麼？」

這悠哉的口吻，聽了實在教人略感惱火。

「是因為你不知道跑哪兒去了啦。」

「哎呀，抱歉。比預期多費了一番工夫。」

佐山將手槍插回腰間的槍套裡，莞爾一笑。

「你下來吧。要開始忙了。」

「不要緊吧？」

「放心吧，尼莫老弟。這座砲台現在由我們占領了。」

我走下磚牆後，佐山說了聲：「不錯吧？」得意洋洋地輕拍腰間的手槍。那笑臉活像是名在森林裡的祕密基地遊玩的少年。但看了他的手槍後，剛才目睹那兩門大砲時的不安頓時湧現。我該不會是被佐山尚一利用，鑄下什麼嚴重的大錯吧——這就是我的不安。

「剛才的槍聲就是它發出的嗎？」

「你可別誤會哦。開槍的是敵人。」

「你竟然能平安無事，真不簡單。」

「我給了他下巴一拳，趁他昏迷時，將他綁了起來。」

佐山似乎沒注意到在我心中擴散開來的猜疑。他對占領砲台一事相當滿意。「我們走吧，往這邊。」

於是我們穿過通往兵營的隧道。

前方是被樹叢包圍的一處廣場，雜草清除得乾乾淨淨。兵營是磚造的圓筒形建築，但看起來宛如蓋到一半宣告放棄的小高塔。之所以這麼說，是因為二樓大部分都是裸露的鋼筋，就只是略微鋪上帆布。「二樓是纜車的搭乘處。」佐山說。確實有幾條粗大的鋼索越過樹梢一路往前延伸。設置在鋼筋頂端的風速計，發出卡啦卡啦的聲響，黃色的風向標鮮明的在藍天飄蕩。

「那纜車能動嗎?」

「一定會動。要前往其他島,就只有這個方法了。」

佐山如此說道,打開兵營大門。

兵營是藉由中央的一道牆壁,分成兩個半圓形的房間。似乎是守衛的起居室,但我看了左手邊彎曲的牆壁

後,大為吃驚。因為那擺滿了書架。不管守衛過的生活再怎麼孤獨,也不需要如此氣派的書

我們走進的是左側的一道牆壁,分成兩個半圓形的房間。似乎是守衛的起居室,但我看了左手邊彎曲的牆壁

架吧?右手邊則是沿著灰泥牆壁擺放桌椅、折疊床、黑膠唱片機等物品。這不像砲台,反而

還比較會讓人聯想到小說家或學者的工作室。

擺在房內深處的椅子上,坐著一名穿白襯衫的男子。

他被反手捆綁,低著頭。

「你醒了嗎?」

佐山向他喚道,男子這才抬起頭。

從房門旁的小窗戶射進微弱的陽光,照亮他的臉。是名和我年紀相近的年輕男子。頭髮

略嫌零亂,但倒是有一副沉穩又高雅的長相。

「可以幫我撿眼鏡嗎?」

「哦,不好意思。」

佐山從木板地撿起眼鏡,替受縛的男子戴上。

「你應該還好吧?」

「這樣就能看清楚你的臉了。」

男子莞爾一笑。眼鏡底下的雙眼露出精光。

佐山拉來另一把椅子，擺在男子面前坐下。兩人就這樣不發一語地互望。就像西部片的對決場面般。望著他們兩人的側臉，我發現這兩人似乎不是第一次見面。

不久，佐山語帶嘆息的說道。

「我回來了，今西。」

「你想要我對你說『歡迎回來』嗎？」叫今西的男子說道：「你這個人可真是學不乖。」

「你這是大意失荊州吧。圖書館長。」佐山笑道：「這座砲台島是我們的。該投靠哪一邊才好，你再一次好好思考這個問題吧。『圖書館長』這頭銜說起來好聽，但簡單來說，就像流放外島一樣。這樣你仍舊想對魔王信守道義嗎？」

男子以嘲諷的眼神望著佐山。

「在這片海域，沒人敢背叛魔王。」

「你果然是害怕。」

「這也是原因之一。」

「是因為你曾對魔王的女兒宣誓效忠嗎？」

男子不悅地皺起眉頭。「你和那些前任者一樣愚蠢。這是魔王設下的遊戲。你們一定會落敗收場。」

「所以我才帶尼莫老弟來啊。」

佐山說完後，男子以狐疑的眼神望向我。

「你的意思是，這個男人贏得了魔王？」

「這次我們一定要得到『創造魔法』的祕密。」

佐山趨身向前說道。

「這是結局的開端。你要做好心理準備，圖書館長。」

我完全聽不懂他們在聊些什麼，但我明白佐山似乎利用我當他的「武器」。從佐山說的「我回來了」這句話來看，他並非第一次登上這座島。這與他之前的說法矛盾。

不久，佐山站起身，在室內踱步。似乎在找尋什麼。

圖書館長仍舊挺直腰桿，視線緊跟著佐山，但他突然轉頭面向我。以意外平靜的口吻說道：

「你犯了個嚴重的錯誤。」

我覺得自己的心思被他看穿了。

我沉默不語，他看了之後，心領神會的點著頭。

「原來如此。你什麼都不知道對吧。」

「佐山先生是我的恩人。」

「你被他利用了。你要小心。」

兵營內一片悄靜。因風搖曳的樹林窸窣作響，聽起來猶如遠方的瀑布聲。圖書館長凝望著我，彷彿以他平靜的眼神在向我訴說。

「喂喂喂，別對尼莫老弟灌輸奇怪的觀念。」佐山說：「他可是個純樸的年輕人呢。」

他拿起一束鑰匙在我面前搖晃。「這是地牢的鑰匙。」他說。我想起剛才幫我們的那名

「囚犯」。

佐山將那串鑰匙拋向我。

「不好意思，尼莫老弟。你幫我去地下室釋放那個人吧。」

「可以嗎？」

我望著鑰匙，不知如何是好。

圖書館長像佛像般雙目緊閉。

「那個人不是囚犯嗎？」

「所以才要釋放他啊。他是我的『前任者』。」

○

打開牆上的門，出現另一個半圓形的房間。

裡頭有貼滿淡青色磁磚的廚房和倉庫，還有通往纜車搭乘處以及通往下地室的樓梯。我朝通往地下室的樓梯窺望，發現樓梯間亮著一顆燈泡，照亮陰沉的磚牆。不知道前方會有什麼。

我不安地走下樓梯。

天花板上有好幾根來路不明的鐵管。裡頭空氣冷冽，彷彿潛入了地底世界。樓梯間前方，又是個像坑道般的樓梯一路延續。這氣氛著實陰沉，讓人覺得前方的囚犯就像怪物一般。不久，我走完樓梯，來到一處漆黑又空蕩的石板地走廊。兩側是整排鐵柵欄的牢房。從小扇的

窗戶可以望見小小的天空，仿如一塊藍色的郵票。

「您好。」

我朝走廊深處叫喚。

傳來一個夾帶哈欠的聲音應道：「嗨。」

我走到走廊盡頭。左手邊的地牢裡，有黑影在蠢動。他似乎正在打盹。囚犯在床上坐起身，揉著眼睛。從小窗戶射進的微光，照向他那沒剪過的長髮和鬍鬚。像極了在無人島上生活的魯賓遜・克魯索。囚犯朝我上下打量，嘆了口氣。

「我還以為你們忘了我呢。」

「抱歉，來遲了……」

「不，我不是在發牢騷。」

囚犯很恭敬地低頭行禮，雙手合十。「託你的福，我才得以獲救。不過才等候這麼一點時間，與之前等候的那段漫長時間根本沒得比。」

「你在這裡有這麼久啊？」

「雖然這麼說，但這裡沒有時鐘，也沒月曆。不過，能和人說話真是不錯。我和圖書館長是敵對的立場，總不能和他掏心挖肺的聊吧……。總之，先放我離開這裡吧。哎呀，這下可就是自由身了。真是謝天謝地。」

囚犯走出牢房後，一臉舒暢的伸了個懶腰。

他那泛黑的臉龐，覆滿了像鐵塊般的頭髮和鬍鬚，幾乎看不出他原本的「長相」。但眼神炯炯，感覺出奇的年輕。之所以會聲音沙啞，可能是因為久未和人交談的緣故吧。

「好了，尼莫老弟，請告訴我。」他親暱地拍著我的肩膀。「這座砲台現在已落入我們學團手中了吧？」

「好像是。」

「很好，到目前為止，一切都很順利。」

說完後，囚犯精力充沛的走在走廊上。

我們從地牢走上樓梯，四周飄散著濃濃的咖啡香。看來，這對學團的前任者和繼任者完美的享有各自該謹守的立場。佐山朝杯裡倒咖啡，遞給囚犯。

囚犯喝了一口，喜孜孜地說道：「好喝。」

「來啦」，朝那名被釋放的囚犯點頭。

之後，我們回到起居室喝咖啡。

佐山也餵綁在椅子上的圖書館長喝咖啡。圖書館長似乎已完全看開，很安分地享受咖啡。囚犯一派輕鬆地坐向椅子，小口小口地啜飲咖啡，一臉幸福洋溢。不久，他向圖書館長喚道：

「立場顛倒了呢，圖書館長。」

「還不見得是你們贏。因為就算你們占領了這座砲台，魔王也不痛不癢。別高興得太早。」

「說得一點都沒錯。」囚犯呵呵輕笑。

我站在窗邊，喝著溫熱的咖啡，漸感肚餓。圍繞兵營的樹叢，因午後的陽光而閃閃生輝。南方島嶼的午後美不勝收。儘管這幕情景令我看得入迷，但學團這兩個男人卻盤起雙臂竊竊私語，神情無比嚴肅。不用圖書館長提醒，他們自己應該也很清楚魔王的可怕。

「不是有句話說，欲速則不達嗎？」囚犯說：「要是赤手空拳闖入敵營，那正好落入魔王的圈套。因為我當初就是這樣被逮⋯⋯」

「那麼，該怎麼做？」

「吃飯、睡覺。只要等待，航道就會風平浪靜。」

就連佐山尚一也露出不知如何是好的神情。

囚犯說：「我們要在這裡吃飯哦。」圖書館長回道：「隨你們便。」雖然這句話說得自暴自棄，但感覺得出他心裡有點動搖。佐山似乎也察覺到，心裡盤算著「不太對勁」。但他嘴巴上還是說：「正好我肚子也餓了。」

我們利用兵營的廚房，以鍋子熱過罐裝濃湯，充當午餐。當我們圍著餐桌用餐時，幾乎沒人說話。我們各自靜靜聆聽風聲，彷彿在等待什麼發生似的。而用完餐後，佐山站在窗邊凝望樹叢，囚犯很快便躺下開始午睡。不同於這兩名學團男子的悠哉舉止，被綁在椅子上的圖書館長，臉上的焦躁之色愈來愈濃。他到底在焦急什麼？

我在書架前來回踱步，朝書背瞄過一遍。

這些藏書中，有不少有學問的書本和洋書，但也有光看書名便教人感到懷念的書。例如朱爾·凡爾納的《神祕島》、丹尼爾·笛福的《魯賓遜漂流記》、史蒂文森的《金銀島》，還有莎士比亞的《暴風雨》，以及《一千零一夜》。躺在椰子樹下看這類的書，想必很暢快。

不過，說來還真是不可思議。我明明連自己的名字都忘了，為什麼還記得這些書的內容？

「這是誰看的書？」

我如此詢問，但圖書館長沒應聲。

佐山代為回答。

「這裡的都是『禁書』。」

朱爾・凡爾納和史蒂文森的書是禁書？我從沒聽說過。

「這類的書，會將這群島上的人們誘往海的彼方。這不是魔王樂見的事。對吧，圖書館長？」

佐山開朗地輕拍圖書館長的肩膀，圖書館長一臉不悅地別過臉去。

我原本打算再進一步詢問詳情，但這時喧鬧的警鈴聲響遍兵營。在理應空無一人的二樓發出長響，中間一度停止，接著又開始長響。之前睡到打呼的囚犯，猛然坐起身。他似乎一直在等警鈴聲響起。

「魔王的女兒來了。」

「好了，各位，該上工了。」

囚犯站起身，伸了個懶腰。

兩名學團的男人交頭接耳，似乎很快便擬定好「作戰計畫」。

他們朝圖書館長嘴裡塞進布條，將他移往窗戶光線照不到的房間裡。如果是那裡，就算魔王的女兒走進室內也看不到。佐山和我藏在同樣的暗處下。囚犯將通往樓梯的門微微打開，藏身門後。

　　　　　○

兩名學團的男人打算抓住魔王的女兒當人質。

當我蹲在暗處時，傳來纜車單調的隆隆聲響。圖書館長靜靜望著我。就像在說：「現在後悔還來得及。」

我別過臉去，抬頭望向占滿整面牆的眾多禁書。

魔王的女兒就是為了看這些禁書，特地渡海而來。我可以清楚想像出她站在書架前挑書的側臉。這事當真奇怪。佐山就只是讓我看一張照片，我根本從沒見過她（在夢中不算）。

但我卻能清楚想像出她的模樣。

一段沉悶得令人喘不過氣來的時間就此流過。

纜車的聲響突然停止，圍繞兵營的樹叢又恢復原本的窸窣聲。彷彿暫停的時間突然又動了起來。可以看見在一旁屏氣斂息的佐山尚一，從槍套裡掏出手槍。我更加感受到那股沉悶的氣氛。

二樓傳出開門及關門的聲響。

咚咚咚，傳來走下樓梯的輕盈腳步聲。那是完全沒想到有陷阱在等著自己的腳步聲。接著那女孩穿過房門，走進房內，直接朝書架走去。她穿著質地清爽的涼快短袖上衣。胸前抱著好幾本書，正輕聲哼著歌。好似在原野摘花的少女。

佐山喚了一聲：「大小姐。」

她就此停步，轉過頭來，瞪大眼睛。

「好久不見了。」

「為什麼你會在這裡？」

「剛才我們占領了砲台。」

她注視著佐山的手槍。

「你這個人真是學不乖。」

「能再見到您，真是開心。」

「今西人呢？」

佐山指向被塞在角落暗處的圖書館長。她一臉同情地朝圖書館長瞥了一眼，目光再度移回佐山尚一身上。

「家父想必會大為震怒。」

「所以我們才會來這裡迎接您。只要有您在我們身邊，魔王就無法隨便出手吧？」

她微笑道：「這可難說。」

「就算是自己女兒坐的船，只要有必要，一樣讓它沉沒。他就是這樣的人。」

「但他總不會對您見死不救吧。」

「你的目的是什麼？」

「您應該知道才對。就是那個『卡片盒』。」

她斜眼瞄向剛才走來的那扇門。那扇門已關上，囚犯擋在門前。她移回視線，只見佐山的手槍正閃著寒光。但她不顯絲毫怯色。「妳動的話，我就開槍。」佐山這句警告也沒半點效用。她慢條斯理地走向書架，將抱在胸前的書一本一本放回書架。

「要是你們現在馬上投降，我可以放你們一馬。」

「喂喂喂，大小姐。」

「要是你們不想投降，那就把你們當海盜看待。」

「妳這種口吻真教人傻眼。」佐山說。「妳現在沒資格說這種話。非法占據這片海域的人是魔王啊。」

「你說的話，我才不信呢。」

她拿起厚厚一本《一千零一夜》。

「因為你沒半點力量。你什麼也辦不到。」

這時，我的神經變得無比清晰。玻璃窗外閃閃生輝的樹葉、靠在門邊撫摸鬍鬚的囚犯，甚至是圖書館長額頭冒出的汗珠，我全都看得一清二楚。緊握手槍的佐山尚一瞇起眼睛，扣在板機上的手指微動。「他是認真的」，就在我確定這件事的瞬間，我已感覺到手中拿著《一千零一夜》的女孩，彷彿在他的槍下，鮮明地起火燃燒。

我衝向前，張開雙臂，擋在她前方。

「佐山先生，你這樣做不對。」

「喂喂喂，尼莫老弟，這樣會連你一起射殺耶。」

「你沒想想自己是託誰的福才得以登陸嗎？」

佐山低語一聲「可惡」，將槍口朝向天花板。

這時，我背後傳來一聲「卡嚓」。

等到一切都結束後，我才知道那是擊錘撞擊的聲響。背後突然發出砰的一聲巨響，我感受到一陣被痛毆般的衝擊，不自主地雙手抱頭。接下來當我睜開眼時，佐山尚一已整個人躺在地板上。不管我再怎麼叫喚，他也沒反應。轉頭一看，魔王的女兒正持手槍對準我。那本

厚厚的《一千零一夜》掉在她腳下。看來裡頭藏了一把手槍。她低語一聲：「投不投降？」

我舉起雙手說道：「我投降。」

接著她瞄準的，是茫然地站在門前的囚犯。他舉起雙手，像是要投降，卻突然躍向一旁。子彈打碎窗戶的玻璃。她馬上射出第二發子彈，但囚犯已滾出兵營外，拔腿飛奔。她追到門口，但未開第三槍。

她很快便返回屋內，朝我身旁蹲下。

「死了嗎？」

她的槍法著實可怕，子彈將佐山尚一的額頭轟出一個大洞。

但意外的是，佐山一副安詳的神情。圓睜的眼睛像在作夢般，嘴角掛著幸福的微笑。就像完全沒察覺自己已經死了。的確，他想必沒料到自己會這樣白白喪命。因為好不容才登上

「看不見的群島」，重頭戲才正要上場。

魔王的女兒凝睇佐山的臉。

「真可憐，一個沒半點力量的男人。」

她如此低語，替佐山把眼皮合上。

○

我幫圖書館長將佐山的遺體搬出兵營。

「搬到這一帶應該就行了。」圖書館長說。

那是位於廣場角落的草地。

樹葉間透射下的斑駁樹影，灑落在裹著床單的佐山遺體上。他已經死了，但卻沒有這樣的真切感受。感覺他彷彿隨時會從樹下現身。但我手上沾有他的血，而且那觸感和氣味都很真實。蒼蠅很快便聚了過來。我在遺體旁佇立，圖書館長窺望我的臉，對我問道：「你還好嗎？」

圖書館長指向兵營旁的水龍頭。

「接下來的事我會處理。你不用擔心。」

「擺在這裡就行了嗎？」

「你可以去那裡把血沖乾淨。」

圖書館長先返回兵營，替我拿來肥皂和毛巾。我在沖洗血漬時，兵營裡傳來音樂。應該是魔王的女兒在放唱片吧。

圖書館長擦拭著眼鏡上的水滴，向我問道：

「你看起來不像學團的人。」

「我不是學團的人。」

「那麼，你是什麼人？」

但我無法回答他的問題。

「叫什麼名字？」

「尼莫。」

「這不算是名字吧。」

圖書館長似乎不太高興。他沉默了半晌，靜靜望著我擦拭雙手，接著突然問道：「你是

「從這片海域外面來的對吧？」

「對。是從觀測所島來的。」

「之前在哪裡？」

「這我不清楚。我不記得。」

我如實以告，但圖書館長似乎認為我這是在「閃躲」。

「外地來的，全是不祥之人。」

「我接下來會怎樣？」

「這得由魔王定奪。」

「忙完了嗎？」

我們回到兵營後，魔王的女兒早已坐在椅子上等候。膝上擺了幾本從書架上挑選的書本。

「善後處理請交給我來辦，大小姐。」

圖書館長說完後，她從椅子上站起。

「接下來我要帶這名俘虜去見我爸。關於那名囚犯逃脫的事，也請通知其他島。我料他

也逃不遠。」

「請代為向魔王問候一聲。」

「放心吧。我會替你說好話的。」

接著她向我催促。

「好了，我們啟程吧。乖乖跟我走。」

走上通往兵營的二樓，打開盡頭的那扇門一看，鋪設在生鏽鋼筋上的帆布發出啪噠啪噠

的聲響。雖說是纜車，但感覺很原始，就像對一個巨大的罐頭鑿出洞來一樣，似乎只要坐三個大人就會坐滿。魔王的女兒下令：「你先坐。」接著用裝設在搭乘處鋼筋上的電話與人聯絡。她跳進纜車後，罐頭一陣劇烈搖晃。我不自主的抓緊窗框。

不久，一陣蜂鳴聲響起，纜車啟動。

就像撥開鬱鬱蒼蒼的樹梢般，從上頭通過後，我們在波光粼粼的大海上空展開滑行。轉眼已將砲台島拋在腦後。望著前方的大海，可以看見作為纜車支柱的鋼筋零星的聳立其間。

不過，眼前能看到的，也僅只如此，而會動的東西，就只有聚集在鐵塔上休息的海鳥。

這時，突然浮現一座小小的島影。

感覺猶如從天空滴下一滴顏料。起初甚至以為是海市蜃樓。不過那島嶼確實存在。以那座島嶼的出現為開端，其他島嶼也陸續現身。宛如飛濺的顏料在水中擴散開來般，隨著我目光移轉，就會有島嶼出現，占滿眼前這片大海。一旦看見了，就會納悶之前為什麼都沒看見。因為這些島嶼確實存在。「真的有島嶼！」我驚嘆地說道。

「當然有啊。這很理所當然吧？」

魔王的女兒如此說道，似乎覺得很傻眼。

從纜車周遭通通過的，是一座水上都市。

這混雜的印象令我大感困惑不解。這裡有古色古香的洋房，也有現代化的高樓大廈，甚至看得到瓦片屋頂的民宅、神社寺院、澡堂的煙囪。怎麼也不像是熱帶的景致。像是將年代久遠的老街大卸八塊，撒向這片大海。

多奇怪的群島啊。

魔王的女兒突然開口問道：

「你叫什麼名字？」

「尼莫。」

「好怪的名字。」

「這不是我真正的名字。」

「那請告訴我你的真名。」

「我漂流到觀測所島時，已失去記憶，連自己叫什麼名字也不知道。所以佐山先生替我取名『尼莫』。」

現在我已不認為佐山尚一純粹是出於善意才救我。他有他的企圖。這點我很清楚，但內心還是不免懷念他。同時替他難過。佐山是那麼渴望能登上看不見的群島，但最後卻這樣白白喪命，而我這個「什麼都不是的人」卻活了下來。多麼諷刺啊。

「我不知道自己是誰。」

魔王的女兒按住隨風飄揚的秀髮，笑著說道：

「我們也都一樣啊。」

「你們不一樣。」

「才沒有呢。大家都一樣。大家都很不安，擔心自己會不會只是魔王所作的夢，明天便突然消失。但就算是這樣，又該怎麼做呢？如果這些群島是魔法創造出的一場夢，在夢結束之前，就只能好好活著，不是嗎？」

她突然朝我伸手。

「剛才謝謝你挺身保護我。」

我握住她的手問道：

「妳叫什麼名字？」

「千夜。一千個夜晚的千夜。」

不久，已逐漸接近纜車終點。

「那裡就是家父居住的島嶼。」

我原本想像是一座像要塞般的島嶼，但是從纜車望去，完全感受不到隆重森嚴的氣氛。只有一座覆滿樹木的小山丘，後方是一條延伸出的短尾巴。形狀讓人聯想到浮出水面的鯨魚。

山丘上有個和砲台島一樣的圓筒形建築，那裡是纜車的終點。

千夜小姐走下纜車，帶我走出建築外。

一處四面環樹的廣場。

我們從那裡穿過森林，前往魔王的所在地。

走在鬱鬱蒼蒼的叢林小徑上，我漸感呼吸困難。從走在一旁的千夜身上傳來緊張感，心情就像要走上絞刑台一般。每當森林裡的樹木因風吹而窸窣作響，照在她身上的斑駁樹影就會一陣搖晃。

走了半晌，小徑猛然右轉，來到一處下坡。

樹叢來到盡頭，視野變得開闊，魔王的宅邸出現眼前。之所以從纜車上看不到，是因為這棟宅邸蓋在島上另一側的斜坡上。那是二層樓的水泥房，棕櫚樹的樹影落在前庭的草地上，四周一片悄靜。

當打開玄關大門走進建築內時，之前佐山尚一帶我走進學團觀測所時的感覺就此浮現。挑空的玄關大廳那空蕩蕩的天花板、水泥牆冰冷的感覺、涼爽的冷氣。這座宅邸內瀰漫的非現實感，與那處觀測所很相似。

「家父在書房。」

她指向通往二樓的樓梯。

「從這裡開始，你自己一個人去。走上樓梯後，左邊的房間就是。」

「謝謝。」

她秀眉微蹙。

「好了，快去吧。我在這裡等你。」

我一邊走上樓梯，一邊回頭看，只見她坐向玄關旁的一張小椅子。抱著書放在膝蓋上，仰望著我，那神情透著一絲落寞。

〇

我敲了敲那扇黑色的門。

「請進。」傳來這個聲音。寬敞的房間深處，鋪設整面玻璃，漂浮著眾多島嶼的這片汪洋盡收眼底，連水平線都看得一清二楚。這景致配上這座海域的王者，再適合不過了。但是卻看不見魔王。這間書房就只有地上鋪了波斯地毯，沒半樣家具。應該無處藏身才對。剛才聽我敲門，應了聲「請進」的人，到底跑哪兒去了呢？

我橫越書房，朝窗戶走近。

傾沉的夕陽染紅的大海無比遼闊。這時，我看到一台列車從大海的遠方滑過。我漂流到觀測所島上，就此醒來的那天早上，從黎明時分的海上急馳而過的，就是這台列車。我看得無比入迷。

突然背後傳來一聲低語。

「那台列車似乎很吸引你呢。」

我為之一驚，轉過身來。

但室內一樣空無一人。

這時，我發現波斯地毯中央擺了一張小書桌。剛才應該沒這個東西才對。桌上放了葡萄酒瓶和兩個小小的玻璃杯，以及一個老舊的米黃色木盒。這是魔王的卡片盒。也可說是魔王「創造魔法」的泉源，佐山尚一所說的「魔杖」。

我小心翼翼地繞著書桌走。強烈感受到有人在看著我。接著我停下腳步，正當我準備朝卡片盒伸手時，馬上從一旁的空間傳來一個聲音：「那不是你的東西。」

我把手縮回說道：

「您不現身嗎？」

「要是你不想看，就算是看得到的事物也看不見。」

我離開書桌，坐向波斯地毯，凝視眼前的空間。從書桌對面的玻璃窗，可以看見大海和天空。

如果不想看，就會看不見——我如此告訴自己。

緊接著下個瞬間，我逐漸看到有個人隔著書桌與我迎面而坐。

此人穿著下黑西裝搭領帶，一頭銀髮梳理得伏伏貼貼。比佐山之前給我看的照片還要矮小，也更年輕。魔王以纖細、蒼白的手打開葡萄酒瓶，朝兩個玻璃杯倒酒。那冷峻的眼神與千夜如出一轍。魔王說了一句：「裡頭沒下毒。」就此將杯子湊向嘴脣。我們兩人互飲葡萄酒。

「這裡是書房嗎？」

「沒錯。」

「但什麼也沒有。」

「什麼也沒有，就是什麼都有。」

魔王呵呵輕笑。「魔法就是從這裡展開。」

「真的是您創造出一切嗎？」

「沒錯。」

我不發一語地注視著魔王。

「你是不應該存在於這片海域的人。」魔王威儀十足地說道：「你是從外面來的人，是異邦人。」

「您知道我是什麼人嗎？」

「當然知道。」

「這樣的話⋯⋯」

「就算你想從我這裡問出，也只是白費力氣。很抱歉，我無法滿足你的期待。當然了，我能明白你的心情。你認為自己有知的權利對吧？但你是這座海域的『不速之客』。和學團

那些不法之徒一樣，擅自闖入我的領土。你挺身保護小女，我很感謝，但歸咎起來，那樣的情況全是你招來的。這無法構成我對你特別禮遇的理由。」

「這我明白。」

「你能理解，那是再好不過了。」

「那麼，您要我怎麼做？」

「我想聽聽你的故事。」魔王說：「你是如何來到這裡？」

我將來到書房前的來龍去脈全說過一遍。

漂流到觀測所島、與佐山尚一的相遇、在觀測所度過的日子、自動販賣機之島、登陸砲台島。感覺漂流到島上的日子，彷彿已是很久以前的事。

魔王溫柔的面帶微笑，仔細聆聽。

我很在意他擺在書桌上的卡片盒。在我說明這段時間，魔王打開木盒的蓋子，從裡頭抽出卡片，瞄了一眼。他到底在做什麼？就像拿我講的話和卡片上的內容做比對似的。如同佐山尚一說的，那小木盒裡可能藏有什麼重大的祕密。

我決定對他設下陷阱。

「對了，曾經發生一件不可思議的事。某天早上，我和佐山先生一起走在沙灘上，結果發現有個奇怪的東西被浪沖上岸。整體看起來像是個巨大的蛤蜊，但明顯是人工作成。上頭有好幾個小小的玻璃窗，裡頭有東西在蠢動。佐山先生說：『這好像是艘船呢。』我們戰戰兢兢地走近，往其中一扇玻璃窗窺望時，正好與裡頭的年輕金髮女子四目對望……」

那座島上當然不會發生這種事。

魔王從卡片上抬眼望著我。

「這有意思。」

我馬上再也無法瞪掰下去。喉嚨乾渴，發不出聲音。魔王凝睇我的眼神，就像窗外那遼闊的天空和大海一樣空蕩。現場一片死寂，持續良久。

「勿語無涉於己之事。」

魔王如此說道，搓起了手掌，這時，波斯地毯看起來宛如波浪般緩緩起伏。起初我以為是錯覺，但實際連我的身體也跟著搖晃。不久，浪潮聲來愈大。每次只要地毯隨浪起伏，魔王的身影就會往後退。

待我回過神來，連牆壁和天花板也都消失了。

我置身於一處被小小的沙灘包圍的小島。島嶼零星分布四周，就像將這座小島包圍一般。在傾沉的夕陽照耀下，這些島嶼像燒起來一樣火紅。

「我應該說過，我想聽你的故事。」

魔王的聲音從天而降。

「然而，你卻說了和你無關的事。這種事不可饒恕。既然你打破了禁忌，就得接受報應。」

我踩著海沙站起身，朝天空大喊：

「你打算把我留在這座島上嗎？」

「這的確是不太人道的做法。」

魔王以平靜的口吻，像在安撫我似地說道。

「把你留在這種地方，確實教人難過。但為了守護這片海域，我必須這麼做。」

魔王的聲音逐漸遠去。

「以前這座海域是由滿月魔女支配。我從她那裡學會魔法。若非如此，我恐怕無法存活至今。當初漂流到這座島上時，我也和你一樣軟弱無力。那是放眼所及，空無一物的荒漠世界。

不過，你仔細想想。什麼都沒有，就表示什麼都有。魔法就是從這裡開始。」

就此沒再傳來魔王的聲音。

看來，我是真的被留在這裡了。

四周的大海沐浴在紅光鮮豔的夕陽下，染成一片赤紅，宛如淌血一般。

○

這座島讓人聯想到一艘觸礁後歷經漫長歲月的潛水艇。

除了高高隆起的岩地和幾棵椰子樹外，就只有一路綿延的沙灘。只要走上五分鐘，就能繞完一圈的小島。當然了，除了我之外，沒其他人影。大海的彼方可以望見島影，但要一路游過去，需要抱持相當的覺悟。

至少今天是不可能的。

經歷了漫長的一天，我已筋疲力竭。

不過，趁還有陽光，我在島上逛了一圈，發現一些漂流物。有破破爛爛的一塊帆布、水果牛奶的空瓶，以及老舊的達摩像。與魯賓遜‧克魯索的財產一覽相比，更加貧乏，但我還是很放心。要在島上過夜，帆布馬上派上用場，可拿它當睡袋。

太陽沉向大海彼方，漫長的一天即將就此結束。

我坐向椰子樹下，朝逐漸轉暗，看得入迷。不久，藏青色的天空開始星光閃爍，之前散發昏黃光芒的大海，也搖身一變，化為黝黑的起伏波浪。

遠方的島嶼亮起的市街燈火，散發出更加迷人的光芒。

我豎耳聆聽浪潮聲，遙望遠方的市街燈火，突然有種懷念的感覺，胸口為之一緊。我曾經在某個遠方獨自望著這同樣的市街燈火——我不禁興起這種感覺。但不管我再怎麼探究這股懷舊之情，還是勾不起半點回憶。就只有一股莫名其妙的懷念感緊緊壓向心頭。

「我是異邦人。有我該歸去的場所。」

這時，我看到由兩節車廂構成的列車，從幽暗的大海彼方駛過。從車窗逸洩出的亮光灑向黑暗水面。我佇立在岸邊，目送列車離去。漫長的一天積累的疲憊，重重壓向我全身，使我連對此景讚嘆的力氣都不剩。

我以帆布裹著身子，凝望星空。

彷彿獨自漂流在宇宙中。

〇

那天晚上，我作了個奇怪的夢。

夢裡，我和千夜小姐一起逛舊道具店。

在昏暗的店內，到處都擺滿了舊道具。像七福神、狸貓擺飾、陶瓷盤、五顏六色的玻璃

杯、日式衣櫃、書桌。擺有許多老舊達摩像的層架，不知是否為店主的個人愛好。擺著一台黑色電話的櫃台裡沒半個人影，暖爐燒得赤紅。

千夜小姐伸手指向玻璃櫃裡的一樣小商品。

是一隻小龍從柿子裡探出頭來的雕刻，雕工精細。

「這是什麼？」

「這是根付。江戶時代的裝飾品。」

為什麼我會知道這種事呢？看著這場夢的我深感不可思議。但身為夢中登場人物的我，卻不會覺得不可思議。活在夢中世界的我，與看著這場夢的我，宛如是截然不同的兩個人。

話雖如此，活在夢中世界的我，仍覺得自己在這個地方是個異邦人，另有我該歸去的場所。夢裡的我自己主動靠向千夜小姐肩膀，或許也是為了揮除心中的這份不安。

「我爸很欣賞你。」

「妳真的這麼想？」

「在女兒面前展現的態度，與在你在面前展現的態度是不一樣的。」

「妳父親才不欣賞我呢。他想設陷阱害我。」

雖然說到陷阱，但到底是怎樣的陷阱，我心裡完全沒底。

我腦中浮現她父親的臉。那冷冷的眼神，與千夜小姐如出一轍，洋溢著神祕的精光。

千夜小姐在我耳畔低語道：

「既然這樣，你帶我逃走不就行了嗎。」

「逃去哪兒？」

「這個嘛，去遙遠的南方島嶼。」

黑色電話開始喧鬧地鳴響，我們倒抽一口氣，就此沉默不語。

持續鳴響的電話鈴響，既像是某種警告，也像是有人在求救。遲遲不見舊道具店裡的人

現身。櫃台隔壁牆上貼著月曆和紙張，一頂大草帽掛在釘子上。繼續待在店內教人難受，於

是我說：「我們走吧。」我就此拉著千夜小姐的手，推開冰冷的玻璃門來到店外。一名男子

在店門前抽著菸。

「嗨，兩位。」

佐山尚一舉起手，嘴角輕揚。

「差不多該走了。」

於是我們在即將日暮的住宅街邁步前行。

雪花從灰濛濛的天空飄降。

佐山尚一雙手插在皮夾克口袋裡，獨自走在前頭。就像日本時代劇裡，雙手揣在懷裡，

緩步走在大路上的浪人。望著他的背影，我心裡覺得開心。就像我是異邦人一樣，他在這個

市街也是異邦人。

千夜小姐輕碰我的手。

「我的手很暖和吧？」

她呼出雪白的氣息。

○

醒來後，已日上三竿。

我在樹下坐起身，細細回想昨晚的夢。

舊道具店裡瀰漫的獨特氣味、冬天玻璃門的冰冷、千夜小姐手掌的溫熱，都像真實的記憶。但這不可能。千夜小姐看起來和我很親暱，但是我昨天才和她在現實中第一次碰面。

——千夜小姐後來不知道怎樣？

腦中浮現出她在魔王宅邸玄關處椅子上的身影。她肯定對等候著我的命運感到害怕，離別時才會露出那樣的不安之色。讓我陷入這種情況，應該也非她所願吧。

起身後，我發現腳下有顆像蘋果大的東西。

那是昨天在繞行孤島海灘時，在岩地底下發現的小達摩。它正板著臉孔，像是對眼前境遇的不滿。

「乖——你是我的夥伴。寂寞的漂流者。」

我撿起可愛的達摩，來到沙灘。

不管望向哪個方向，都是金光燦然的大海。

浮現在大海彼方的島嶼，在朝陽的照耀下，感覺就像在看螢幕投射的影像。我望向有零星島影的方位，只見水平線上聳立著宛如高山般的積雨雲，底下的大海像黑夜般陰暗。這裡在魔王支配的群島中，似乎算是特別冷清的角落。就算想求救，也沒行經此地的船隻。能聽到的聲響，就只有沖刷沙灘的浪潮，以及搖晃椰子葉的風聲。

我將達摩放在手掌上，同它說話。

「接下來該怎麼做呢？」

很久以前我好像也會以此玩樂。

「達摩君」悠哉地說道：

「該怎麼做好呢。小哥，這可是個大難題呢。」

「你應該經驗豐富吧？」

「你這麼看得起我，我可傷腦筋呢。你可以試著隨波擺蕩，包你馬上就會出現像我這樣的年輪。不過坦白說，我並沒累積什麼資歷。」

變得謙虛的達摩君思考片刻後說。

「先替這座島取個名字吧。雖然它只有飯粒般大，但終究是座島。只要替它取名字，就會多一分愛意。」

我心想，這話有理。

「那就取名叫『鸚鵡螺島』吧。」

「好名字。佩服。」

「接下來呢？」

「我們就針對鸚鵡螺島展開地毯式探險吧。」

我抱起達摩君，在鸚鵡螺島繞了一圈。

但找不到半樣有用的東西。漂流到陌生的島嶼，這已是第二次了，但這比之前漂流到觀測所島的情況還要糟。這裡沒有像佐山那樣的前輩可以依靠，別說觀測所了，就連叢林和小河也沒有。再這樣下去，連水都沒得喝。就算我已做好心理準備，要和達摩君一起共度餘生，但這餘生看來也不長了。

我爬上岩地，俯視這座鸚鵡螺島。

「這裡什麼也沒有，貧瘠得教人吃驚呢！」

「嗯，確實什麼也沒有！」

「感覺像是個可有可無的島。」

「就是這樣才有深度啊。」

「但是再這樣下去，我會變人乾。」

「要是小哥你變人乾，我也會變人乾的。」

達摩君那嚴肅的臉，變得更嚴肅了。「這可傷腦筋了。」

這時，先前和佐山尚一一同潛入砲台島的經驗浮現我腦中。當時我衝進海裡，就此發現隱藏在海中的道路。

「原來如此。」達摩君說：「這值得一試哦。」

「好，那就試試吧。」

我在鸚鵡螺島四周的淺灘走來走去，但沒發現這樣的道路。看來，就像守株待兔一樣，同樣的招術是行不通的。在毒辣太陽的折磨下，我因喉嚨乾渴和飢腸轆轆，漸感頭暈目眩。

仔細想想，自從昨天和佐山在砲台島吃過午餐後，除了喝了一杯葡萄酒外，我粒米未進。

我使勁拍打海面，以此出氣。

「這招行不通。」

「小哥，你這是在自暴自棄。」

「不然你要我怎樣？這裡什麼也沒有。」

「什麼也沒有，就表示什麼都有。」

我右腳突然撞到某個東西。我發出幾不成聲的慘叫。似乎是腳撞到了埋在沙裡的岩石。我疼痛不已，過了好一會兒才抬起頭來，達摩君隨著波浪起伏，一臉同情的注視著我。

「想必很痛吧。雖然我感覺不到疼痛。」

「這裡好像埋了什麼東西，可惡。」

我撫摸水面下的沙地，碰到一個堅硬之物。那物體磨得相當圓滑，不像是自然的岩石。

我撥開海沙，將它翻過來，達摩君在一旁喊「加油、加油」的聲音逐漸遠去。它隨波擺蕩，就快漂向外海了。我急忙一把抓住它，將它拋向沙灘上，繼續展開挖掘作業。

不久，從海沙底下出現一個又粗又長的棒狀物體。我用力搬動它，將其從沙地裡拔出，拖著這個神祕物體來到沙灘。當我將它搬到岸邊時，我看到那物體前端有個像人類手指的東西。

「這什麼啊？」

我不禁如此低語。

那是石像的右臂。

○

我將那隻手臂丟向椰子樹下。

陽光透過椰子葉，將那隻手臂染成淡綠色。作工相當精細的石像。它手指併攏，微微彎

曲，感覺像是要握住某個東西。那鮮活的模樣，不像是人工雕刻而成，反而像是將一個被魔法變成石像的人打碎。因海水而溼透的表面，在日光的照耀下充滿生氣，結實的肌肉彷彿隨時都會動起來。那粗壯的手臂讓我聯想到佐山尚一。

「也許和小哥你想的一樣哦。」

「你也這麼認為？」

「因為這裡是魔法海域。」

「也就是說，這是被變成石像的佐山尚一？」

「我希望你的注意力能放在這隻手的手指上。它是彎曲的對吧？佐山在砲台島上被魔王的女兒開槍射殺時，他手裡不就握著手槍嗎？」

我試著碰觸石像的手指。

「為什麼會變成石像呢？」

「這我也不知道。是個謎！」

將石像拖上岸的工作，比想像中還來得耗力。在這段忙碌的過程中，時間就這麼過去，我的餘生又變得更少了。我心想，至少有椰子吃也好，但我從昨天就知道，這裡根本沒有椰子。

我嘆了口氣，望向大海前方的島嶼。

「只能趁身體還能動的時候游過去了。」

「小哥，這樣的距離，你游得完嗎？」

「坦白說，應該連一半都游不到。飢渴而死，和溺水而死，哪個比較輕鬆？溺水受苦的時間短，或許比較好哦。」

「哎呀，要是我再大一點就好了！」

達摩君一臉遺憾地說道：「這麼一來，就能產生足夠的浮力，載著你渡海而去。身為一個小達摩，我深切感受到自己有多無力。」

「能有個說話對象，我就覺得安心多了。」

「坦白講，我會說話都是出自你的幻想。」

「那你就別坦白講嘛。」

我將達摩君放在膝上，同它說話。

「沉入海底死去，還是太落寞了。既然橫豎都是死，我想死在自己命名的島上。你的建議沒錯。我愈來愈愛鸚鵡螺島了。」

「因為小哥是尼莫啊（注：在《海底兩萬哩》中，尼莫船長是鸚鵡螺號潛艇的設計者）。」

「沒錯。我是尼莫。」

我望著遼闊的天空和大海，如此思忖。

我在不知道自己是誰的情況下醒來，又在不知道自己是誰的情況下消失。就像打從一開始就不存在似的。這或許也是應有的天然姿態，想知道自己是誰的這個願望，或許也只是依附在我身上的煩惱。但向來很不死心的我，一直在探究自己的名字。那是隱藏在尼莫這個面具下的真名，通往我該歸去之地的一扇門。

「達摩君。我們是不是曾經在哪兒見過？」

「也許是在某個遙遠的市街上擦身而過。」

「……之前遇見千夜小姐時，也有這種感覺。」

「下次見面時，你就坦白跟她說吧。不必因為她是魔王的女兒，就顧慮太多。坦白說出一切，是最好的做法。」

「我還會再見到她嗎？」

「當然會。」

不知為何，達摩君自信滿滿地說道。

○

一陣涼風輕撫我的臉頰。

「小哥，這或許是個好兆頭哦。」

「怎麼說？」

「暴風雨啊。暴風雨正逐漸接近。」達摩君說：「這樣就不必擔心水的問題了。」

我彈跳而起，從椰子樹下來到沙灘。

我像達摩君說的，剛才出現在水平線上的浮雲愈聚愈多，正步步逼近這裡。我在飽含溼氣的冷風吹拂下，定睛凝視，可以看出明亮與幽暗大海中間的分界。對面那一側的幽暗海面上，顯得很模糊。是雨水。光想到這點，我便直吞口水。

我回去拿和帆布收放在一起的水果牛奶瓶，為了方便承接雨水，我將它一半埋進地面下。想在烏雲通過時，能多貯些水。也許能因此多活幾天。

「真的會到這兒來嗎？」

「如果就只是從旁邊通過，那就太折磨人了。」達摩君說：「再也沒有比雨降在海面上更蠢的事了。應該會降在鸚鵡螺島上才對。」

幽暗的海面上閃電劃過，雷聲從海上傳來。

當我站在沙灘上凝望時，烏雲已飄到鸚鵡螺島上空。

四周像天黑一樣變暗，突然像天空破了大洞般，大雨傾注而下。鸚鵡螺島外圍的淺灘頓時看起來像沸騰一般。我張開嘴大口吞嚥雨水。水就此滲進乾涸的身體裡。

但我沒時間慢慢享受這天降甘霖。我幾乎快要無法呼吸。簡直就像置身在湍急的瀑布中一般。

「這可不妙。」

我急忙從沙灘逃進椰子樹下。

在豪雨和暴風的蹂躪下，我已分不清東南西北。感覺就像在即將沉沒的船隻甲板上，緊緊抱住船桅。

閃電照亮四周，雷聲隆隆。

「小哥，快離開這裡！」達摩慌張地喊：「會被雷打中的！」

我躲向岩地底下後，傳來彷彿令世界一分為二的轟隆巨響，四周頓時化為一片白茫。剛才我還緊緊抱住的椰子樹，就此化為火柱。

我背部緊緊貼著岩石，吁了口氣，真是千鈞一髮。鸚鵡螺島上唯一的岩地，激烈地濺起水花，白茫茫一片。不管怎麼做，都無法在這場暴風雨中藏身。我淋成了落湯雞，只能蜷縮著身子。從泛著黑光的岩石表面流下的雨水，水量漸增，像瀑布般持續打向我的身體。腳下的

地面滿是泥濘，而那轉眼形成的小河不斷將泥土沖向海中。再這樣下去，這座鸚鵡螺島恐怕會就此融解。

「為什麼我得遭遇這種鳥事啊。」

這時，我腳底碰觸到某個堅硬之物。

我望向腳下，有個像鐵板的東西，從雨水沖刷過的泥土底下露出。表面似乎刻了文字。

這明顯是人造之物。我趴向地面，把臉湊近，拭去鐵板上的泥土。那是一塊鐵製的掀蓋，上頭以浮雕的字樣刻著「鸚鵡螺島機關部」。掀開蓋子後，出現一個拉桿。

「這是什麼？」

「小哥，拉桿這種東西，不就是用來讓人『拉』的嗎？」

我想拉動拉桿，但嚴重生銹，紋風不動。不管我再怎麼使勁，憑我的臂力實在拉不動它。

我從地面抬起頭，環視這座鸚鵡螺島。看到剛才我從海裡拖上岸的石像手臂，就擺在那棵燒毀的椰子樹底下。

我在暴風雨中奔向前，撿起那隻手臂。

試著將石像的手抵向那根拉桿，正好吻合。簡直就像專為它而作。我以一顆小石頭當槓桿支點，朝石像手臂施加全身的體重。

拉桿大動作移動，清楚傳來感覺。

「地面下好像有什麼東西動了起來。」

從地底傳來巨大機械運作的聲響。一個動作帶動另一個動作，動作愈來愈大。附近地面淤積的泥水，開始顫動起來。我不自主地抱住一旁的岩石，但那巨大的岩石也因為地面傳來

的力量而不斷震動。

整個鸚鵡螺島突然像被抬起來似的，一陣劇烈搖晃。彷彿一隻沉睡中的巨鯨突然醒來。

「小哥，這不是島。」達摩君說道：「是一艘船。」

鸚鵡螺島就此開始航行。

第五章

《熱帶》的誕生

鸚鵡螺島在海上一路挺進。

不久，暴風雨已在我背後遠去，陽光照向四周。

我就像坐鎮甲板的船長，站在岩山上凝望前方。我喝著水果牛奶瓶裡裝的雨水，全身瀰漫著一股不可思議的激昂感。我心想，要是就這樣死在這片陌生的海域，我一定死不瞑目。

我一定要想辦法活下去。

「你可終於打起精神了。」達摩君說：「很好，就該有這種氣魄。」

不過，教人感到不可思議的，是上掀蓋上頭雕刻的「鸚鵡螺島機關部」這名稱。鸚鵡螺島這名稱是我臨時想到的命名。難道在我漂流到這座島上之前，就有人將這座島命名為「鸚鵡螺島」了嗎？

當我思索這件事情時，達摩君說道：

「是因為小哥你替它取名為『鸚鵡螺島』，這座島才變身為適合這名字的島嶼。也就是說，是你創造了這座島。」

「這就是什麼都有的意思嗎？」

「因為這裡是魔法之海。」

「那麼，我將這座島取名為『紅豆麵包島』吧。」

我敞開雙臂高喊道。「紅豆麵包啊，快從天而降！」

但天空並未降下魔法的紅豆麵包，就只是更加感到飢腸轆轆。

「好像也不是什麼都有呢。」達摩一臉歉疚地說道。

○

太陽升向高空，毒辣地照向地面，我被雨淋溼的身軀很快便乾了。

半晌，前方有座小島逐漸接近。那模樣就像將鄉下小鎮的守護神森森搬來這裡，就此漂浮在海上。而吸引我目光的，是一艘木造的帆船，就像船頭衝進那座森林一般，停向岸上。

好幾根頹然欲傾的船桅，垂掛著帆布和繩索，船尾處嚴重崩塌。但仔細看發現，甲板上晾著洗好的衣物，後方升起裊裊輕煙。看來，有人住在這艘破船裡。

我走下岩山，將拉桿往下壓，引擎就此停止運作。鸚鵡螺島順著慣性前進，靠向這座未知島嶼的淺灘上。航行的這段期間，鸚鵡螺島的沙灘幾乎都被沖刷殆盡，整座島小了一圈。

我決定向這艘破船上的住戶求救，一把抱起達摩君和石像手臂。

「喂喂喂，這隻手臂你也要帶去啊？」

「這是佐山的手臂。我總不能丟下恩人不管吧。」

「原來如此。是朋友就該帶在身邊對吧。」

這裡就只有少許的沙灘，圍繞著茂密的森林。當我踩著亮晶晶的海沙往右手邊走去時，很快便來到那艘大破船面前。每當海風吹來，那斜傾的船桅便會發出可怕的嘎吱聲。奇怪的是靠近船底的地方，有一扇讓人聯想到《愛麗絲夢遊仙境》的小門。應該是用來堵住船身側邊的破洞，以此當玄關大門吧。我打開那扇門喚道：

「不好意思。有人在嗎？」

我豎耳細聽，但沒人回應。

我戰戰兢兢地走進門內。

從船板縫隙處逸洩出的陽光，形成多道細長的光柱。這裡應該原本是船艙吧。順著它爬上去後，四周頓時明亮起來，來到一處涼風習習的走廊。這處客艙確實有人在此生活的痕跡。不久，我發現廚房，於是便自行拿罐頭和餅乾來吃。因為我已經快要餓昏了。

吃完後，我來到甲板。

是一處像老舊大樓的屋頂一樣荒涼的地方。橫向架起的繩索上掛著衣物，隨風飄動，但這衣物滿是髒汙，感覺不出清洗有何意義。當我穿過這些衣物，來到船舷處時，在前方的沙灘上看到不可思議的景象。那是朝大海長長延伸的棧橋，以及浮在棧橋前端，一處像魚塘的地方。

「那是什麼啊？」

正當我要趨身向前時，背後傳來一聲：「別動！」

我為之一驚，轉頭而望，一名奇怪的老翁手持彎刀而立。一條破帆布圍在他腰間，白髮從他褪色的棒球帽垂落。他的上半身像沉入水中的樹根一樣白，肋骨如同洗衣板似的，根根浮凸。我從老翁那非比尋常的怒容中感覺到危險，急忙將達摩君和石像手臂擱向腳邊，舉起雙手。

「你到底是什麼人？到我船上做什麼？」

老翁低吼似地說道。

我費了好大一番工夫才化解老翁的怒氣。

因為我不僅擅闖他的住處，還偷吃他的罐頭和餅乾。老翁全看穿了。從我走進船內後，他便在暗處監視我的一舉一動。我心想，既然這樣，他應個聲不就好了嗎，但這時說這些也只是火上澆油罷了。我只能一再向他鞠躬道歉，乞求原諒。

○

「你叫什麼名字？」

「尼莫。」

「尼莫是吧。我是辛巴達。」

「辛巴達？」我忍不住反問。

「沒錯。我正是『四處流浪的辛巴達』。」

老人的模樣一點都不像「辛巴達」。

老翁蹲下身，拿起倒落在石像後面的達摩君。他畢恭畢敬地舉起達摩君，從各種角度細看。

「達摩君很難為情地低語道：「這是幹嘛。」老翁仔細檢視後說道：「這東西我收下了。」

「就當作是你吃掉我糧食所收的費用。」

我大吃一驚，一把將達摩君搶回來。

「這可不行。」

「你說什麼？」

「因為他是我的朋友。」

老人氣得滿臉通紅。

「你給我記住。」老翁氣呼呼地撲了過來，想從我手中搶走達摩君。我則是緊緊抱住，不肯屈服。達摩君在我們的你爭我奪下，頻頻大喊：「有話好說！有話好說！」我們像幼稚園的園童搶玩具一樣，醜態百出，最後老翁終於死心，氣喘吁吁地撂下一句：「混小子！」

「既然這樣，你吃掉多少，就得工作還我。」

「你要我做什麼？」

「少囉嗦。跟我來。」

老翁順著從船舷垂落的繩梯爬下來。

從船舷爬下沙灘後，他走在那朝大海延伸的棧橋上。剛才從甲板上就看到有個像魚塘的東西，漂浮在棧橋前方。那是以浮台圍住淺灘，形成一處像大游泳池的地方。浮台的角落擺有馬達和紅白兩色的泳圈，從燻黑的十八公升油桶裡冒出一縷輕煙。像舊道具店似的，擺了許多物品。有香爐、狐狸面具、抽菸盒、木雕布袋和尚、小達摩。

「有我的同伴耶。」達摩君開心地說道。

老翁指著魚塘。

「下去打撈。」

「打撈？」

「潛水。那就是我的工作。」老翁說：「把能賣錢的東西撿上岸。」

打撈指的似乎是從海底撿拾舊道具。

擺在浮台上的舊道具，沐浴在陽光下，閃閃發亮。雖然略有碰傷和髒汙，但幾乎都保有原本的模樣，不像曾經沉沒海中。當中有陶瓷破片，也有金屬齒輪。雖然各種材質和用途都有，但整體呈現出一種不可思議的脈絡。

我從浮台上探出身子，凝視海面。

「我明白了。有借有還。」

「好好加油吧，年輕人。」

「不過，這樣我就算還清這筆帳了。」

我脫下滿是溼汗的衣服，只穿一條內褲。將老翁綁我的竹籠綁在腰間，戴上潛水鏡，潛入溫暖的海中，感覺到一種難以形容的平靜。我幾次試著微微潛入水中，幾乎沒有呼吸困難的問題。清澈的藍光與寂靜，溫柔的包覆著我。

深深潛入水中後，旋即看到海底的白沙。

我在那裡看到不可思議的東西。到處都是被擊碎的石像，散落一地。有的是手臂，有的是身軀，有的是腳。就像被丟棄之後落下白雪般，它們泰半掩埋於白沙中，沐浴在海面照落的微光下。當中還有頭顱。像在作夢般的迷濛雙眼、掛著微笑的嘴形。

那是佐山尚一的頭顱。佐山的頭顱仍保有在砲台島喪命時的瞬間，籠罩在這墓地般的寧靜下。

我就像被迷住了似地，一直凝望著眼前的情景。

○

沒想到打撈是這麼有趣的工作。

「你很適合幹這行呢。」

我可以一再地潛入海中，連老翁都感到欽佩。

我將小竹籠繫在腰間，動作流暢地潛入海中，徒手在海底的沙地摸索探尋。在我一一撿起舊道具的過程中，我愈來愈投入，甚至忘了呼吸。

「你竟然能潛這麼久。」

老翁傻眼地說道。

「你是海豚投胎轉世嗎？」

不過話說回來，這些舊道具是打來兒來的？

我在海底探尋時，揚起白沙，從裡頭可以抓出許多東西，怎麼抓也抓不完。裡頭幾乎沒有毀壞的東西，所以不像是被遠處的海流沖來此地。宛如是從海底的沙地底自然長出一般。

當我全神投入打撈工作的這段時間，被打破的佐山尚一石像一直都躺在海底。我趁作業的空檔望向一旁，面露微笑的佐山頭顱映入眼中。

我反覆地潛水，午後的太陽就此逐漸西下。

「喂，你也差不多該上來了。」

老翁叫喚道。

我爬上浮台歇息。

我望向一旁，上頭擺滿了我打撈上岸的舊道具。在我默默投入工作的這段時間，已累積了不少數量。老翁開心地吹著口哨，用水桶裡的清水清洗這些物品，專注地用破布擦拭。

「大豐收，大豐收。」

這些物品當中，有個東西閃閃發亮。

我坐在浮台上，伸手拿起那物品。我隨手拿起的，是一個在陽光照射下美不勝收的雕刻。與小石頭差不多大小。那是一顆雕工精細的柿子，從鑿出的洞裡探出一隻小龍。為什麼我一直都沒發現呢。那是我在鸚鵡螺島上夢見的物品。

——這是根付。江戶時代的裝飾品。

昏暗的舊道具店。

冰冷的玻璃門。

飄飛的雪花。

感覺周遭的世界急速遠去。灼人的陽光、出現在大海彼方的群島、聳入藍天的積雨雲，一切看起來都像仿造品。這些全是魔法所創造，不管再美，都只是假貨。

我心裡想著這些事情時，老翁倒了杯鹹茶遞給了我。

「喏，喝吧。」

接著他像想到什麼似地，走到棧橋上。

達摩君彷彿一直在等他離開，開口對我說道：

「沒想到小哥你有這種才能呢。」

「拜託那位老先生讓我在這座島上藏身一陣子，也是個辦法。」

「不過，他是個不吉利的男人。他早晚會緊緊黏在你背後，想甩都甩不掉。此地不宜久留啊。」

「會嗎。雖然這個老先生是有點怪。」

我擦乾身體，穿上褲子，將根付收進口袋裡。

不久，老翁走了回來。手捧著我在鸚鵡螺島發現的石像手臂。為什麼拿這東西過來？我正納悶時，他毫不猶豫地將那隻手臂扔進海裡，濺起驚人的水花，我不禁站起身。

「這是幹什麼？」

「像這種東西，海裡到處都是。」

我本想跳進海裡撿回來。但這浮台下的海底，同樣散落著佐山的石像碎片。雖然老翁說話，教人很不甘心，但是將那隻手臂沉入同樣的地方，佐山尚一可能也會比較開心吧。

「不過，老翁說「到處都是」這話，令我在意。

「仔細想想，真是一群可憐人啊。」

老翁坐向我身旁，將他那毛茸茸的蒼白小腿垂向海面。

「晚上燃燒篝火時，不是有蟲子會撲向火中嗎？想到學團那些人做的事，就會聯想到那些愚蠢的蟲子。他們自己投向魔王，然後化為石像沉入海中，像方糖一樣慢慢崩解。真沒意思。這種事，從很久以前便不斷上演。那時候我還像你一樣年輕，在這片海域上盡情縱橫。」

「聽起來好像是很久以前的事呢。」

「別小看我。」

「我可是連魔王都敢反抗的人呢。」

老人板起臉孔說道。

接著老翁開始談起了往事，但內容實在荒唐無稽，而且又臭又長。有巨大的大鵬鳥、把人作成串燒吞食的巨猿、一口把船吞下的海怪、緊黏在漂流者身上不肯走的「海老人」、背上長翅膀的男人們……。歷經許多奇怪的冒險後，老翁開始率領海盜船艦隊，在魔王的海域上橫行。

「就這樣，辛巴達在世上打響了名號！」

雖然現在被困在這鼻屎大的小島上，但我還沒老。總有一天，我要重回海上，乘風破浪——。

說完後，老翁以空虛的眼神凝望大海的彼方。

「這個老頭在作夢呢。」達摩君低語道：「這一切都只是他的幻想。」

可能就像達摩君說的吧。也許這個老翁也和我一樣，是個失去過往的一切，漂流到這片群島上的人。孤零零地在這座孤島上生活，反覆說故事給自己聽，就這樣分辨不出何者是真，何者是假。我突然感到毛骨悚然。我彷彿從這名凝望遠方的老翁身上，看到身為異邦人的自己未來的模樣。

老翁突然說道：

「你是打哪兒來的？」

我不記得——這話我實在說不出口。

我很想對他說，我有自己該歸去的地方。

「我是從遙遠的市街來的……」

此話一出，之前在鸚鵡螺島作的夢，逐漸浮現腦中。昏暗的舊道具店、漂亮的姑娘、飄散的飛雪、慶典的氣氛……。當我開始告訴老翁這些事情時，逐漸連一些細部都清楚浮現。那不是夢，是如假包換的記憶。這是線索，在提示我該歸去的地方。

我說出自己的回憶後，老翁很專注地聆聽。

「會下雪的市街是吧。」

老翁像在作夢般低語。

「你要好好珍惜這個回憶。」

○

某處傳來引擎聲。

老翁站起身說道：「來了。」

從外海駛來一艘小艇。

老翁用力揮著手，駕駛小艇的是一名穿著開襟襯衫的男子，他也微微抬手示意。兩人似乎是熟識。

男子把小艇停在棧橋上，關閉引擎，跳上棧橋。這時我才發現，小艇上還坐著一名小學生年紀的女孩。兩人似乎是父女。戴著草帽的父親和女兒從棧橋上走來，踩得木板嘎吱作響。「嗨，老爺子。」男子說：「備齊了嗎？」

「這次可是大豐收呢。你可別嚇著哦。」

男子一看到我，露出納悶的神情。老翁說：「這小子是我的助手。」我們似乎在不知不覺間成了這樣的關係。

男子注視著我問：「你叫什麼名字？」

「尼莫。」

「尼莫是吧。好怪的名字。」

他露出打量我的眼神。

但男子似乎無意繼續打探。他冷冷說了一句：「請多指教啊。」接著將擺在浮台上的舊道具看過一遍後，吹了聲口哨。

男子和老翁就此談起了買賣。

我從他們兩人身旁離開，發現那女孩蹲在地上。她把舊道具擺在一起，自己一個人玩。應該是父親在工作時，她總是這樣自己玩吧。真是個乖孩子。她像戴著缽小姐（注：日本古典大眾文學《御伽草子》裡的一則故事主角。頭上戴著缽的女主角，因模樣怪異而受盡訕笑，但也因為這缽而逢凶化吉，最後還因缽裡的金銀財寶而過著幸福人生）一樣用大草帽遮住臉。我對她說了聲「妳好」，她怯生生地抬起頭來。

達摩君以開朗的聲音說道：

「嗨，小姐。妳好啊。」

女孩頓時身子一僵。

「你好。」她一臉驚訝地望著達摩君。

「小姐，妳聽得到我的聲音對吧。」

「我聽得到。」

「原來如鼠。」

「原來如鼠是什麼意思？」

「是原來如此的意思。」

女孩也說了聲「原來如鼠」，面露微笑。

「你是從哪兒來的？」

「從遠方的島嶼漂來的，就像椰子一樣。」

「你是椰子嗎？」

「不，我是達摩君。」

「我叫夏目。」

「妳好啊，夏目。這個人是我的朋友尼莫。」

我蹲下身向她問候。從那頂大草帽下露出小小的蒼白下巴。夏目回答的聲音很小，但看起來似乎已略微敞開心房。

「店裡有很多你的同伴哦。」夏目對達摩君說：「是我爸蒐集的。」

「那真是太酷了。一定要去見識一下。」

我向夏目問道。

「妳爸開的是怎樣的店？」

「全都是舊東西。」

「是舊道具店嗎？」

「叫作芳蓮堂。」

芳蓮堂。

一聽到這名字，我在鸚鵡螺島上夢見的舊道具店就此浮現。

「謝謝妳，夏目。」

我向她道謝，站起身。

老翁與舊道具店老闆的交涉似乎相當順利。男子說：「這下你發了。」老翁笑容滿面。

看來，我從海底打撈的物品頗有價值。我將芳蓮堂老闆選中的物品運往小艇，而這段時間，

老翁邊抽菸斗，邊忙著數錢。

「我想拜託您一件事。」我向芳蓮堂老闆說：「可以把我一起帶走嗎？」

「帶你走？」老闆蹙起眉頭。「可是，你不是老爺子的助手嗎？」

「那是他自己說的。」

「可是，你突然提出這樣的要求……」

「這可以充當乘船的費用嗎？」

我將剛才打撈的根付交給芳蓮堂老闆，他瞪大眼睛。

「這東西不簡單。綽綽有餘。」

看來是交涉成功了。

但這時老翁在一旁插話。

「你們在那裡竊竊私語什麼。」

「我要和這個人一起走。」

「說什麼呢。你要留在島上工作。」

偷吃東西是我不對，但我打撈的這些舊道具，應該已經還清那筆帳了。我提出我的主張，但老翁擺出堅決不接受的態度。他說我吃的罐頭、餅乾、水，都是他的財產，還說：

「要怎麼定價，是我的自由。」若真照他說的，我什麼時候工作期滿，全得看他的意思。

「你要我當奴隸是嗎？」

「我可是你的救命恩人呢。」

老翁一把抓住我的手臂，不肯鬆手。

不久，夏目跑來，將達摩君還我，說了一聲「再見」，就此坐上小艇。芳蓮堂老闆發動引擎，小艇駛離棧橋。老翁這才鬆手，以無比輕柔的語氣對我說：「你很有才能。」「總有一天可以獨當一面。」

達摩君焦急地說道：

「小哥，再這樣下去，你會被留在這裡的。」

夏目坐在遠去的小艇上，神情落寞地望著我。可能是留下達摩君，讓她放心不下吧。她突然抱住她父親的手，一臉急切地說了些話。起初芳蓮堂老闆似乎感到猶豫，但接著他關掉引擎，站起身朝我揮手。

「你來吧。我載你。」

我甩開老翁的手，縱身躍入海中。

我游抵小艇後，夏目朝我伸手。我將達摩君交給她後，在老闆的幫忙下爬上小艇。背後

傳來老翁怒不可遏的叫喊。他一面朝我游來，一面叫喊著「小偷！」「他是我的財產！」夏目對他那凶神惡煞的模樣感到害怕，躲了起來。

「老爺子，你也真是的，這麼拚命。」

芳蓮堂老闆腳踩在船邊，趨身向前。

「老爺子，砲台島的那場騷動，你聽說了嗎？」

「知道又怎樣！」

「聽說地牢的囚犯逃走了。好像是有兩名學團的人潛入，協助他脫逃。一人遭到射殺，另一人被魔王流放外島。我聽說，那名被流放的年輕人，名叫『尼莫』。」

老翁在原地立泳，瞪視著我。

「哼，你這話很可疑。」

「老爺子，勸你最好別扯上這件事。」芳蓮堂老闆說：「你不是被魔王整得很慘嗎？」

老翁逞強說道。

「我才不怕魔王呢。」

但他已不再多說半句。

○

之所以能離開那座島，都是拜芳蓮堂老闆所賜。

老翁已死心斷念，返回棧橋。小艇離島嶼愈來愈遠，坐在棧橋上的老翁身影轉眼變得好

小。雖然他是個麻煩人物，但是看到他那落寞的身影，還是不免心生同情。

「我和那位老爺子已經認識很多年了。」

芳蓮堂老闆駕著船說道。

「他好像曾經當過海盜，在這片海域上胡作非為。不過那已是很久以前的事了，有幾分是真，我也不清楚。真是個奇怪的老頭。」

「他的名字真的是『辛巴達』嗎？」

「聽說是他以前當海盜時，自己取的名字。至於他的真名，則沒人知道。」

「總之，非常謝謝您。」

「要謝的話，就謝謝夏目吧。因為是我女兒的請託，我無法拒絕。」

老闆如此說道，望向一旁的夏目。

夏目將達摩君擺在膝蓋上，一臉笑咪咪。

熱帶的太陽西沉，大海染成一片金黃。小艇在各個島嶼間穿梭前進。有的島嶼上滿是辦公大樓，有的島嶼上蓋著外形粗獷的建築，高掛著「歌舞練習場」的招牌，有的島嶼則是盡立著一棟棟住商混合大樓，模樣就像起司蛋糕一樣。當我們靠近一座覆滿森林的島嶼，在穿過森林的參道深處時，看到一座塗紅漆的鳥居。

過了一會兒，芳蓮堂老闆說道：

「你是從這座海域外頭來的吧。」

「好像是。」

「真羨慕。」

這句話令人意外。

「並不是人人都對魔王心存感謝。」

這也許就是他出手幫我的原因。

不久，小艇逐漸朝一座大島駛近。

大樓和民宅沿著這座叢林之島的海岸線而建，就像在為它鑲邊。沿海而建的港口，擠滿了大大小小的船隻，看起來就像玩具一般。芳蓮堂老闆巧妙地穿過那些起伏搖曳的擁擠船隻，把船靠向小小的棧橋。

位於棧橋邊的小屋，走出一名身穿夏威夷衫，身材微胖的男子。芳蓮堂老闆在數錢時，這名夏威夷男時而拿手帕擦汗，時而用圓扇搧臉，忙個不停。中間還朝夏目搭話道：「夏目，妳回來啦。」但夏目一直躲在父親身後。夏威夷男露出難過的表情。

付完帳後，老闆說：

「接下來不用走的。」

我抱起裝有舊道具的紙箱。

跟在老闆身後離開港口後，旋即走進拱廊商店街。這條商店街沿著這座島的外圍彎曲，一路綿延，看不到終點。

我覺得自己又再次見識到魔王的魔法有多驚人。

這條巨大的商店街，以及來往的行人，全都是魔法的產物。大眾食堂、什錦燒店、咖啡廳、佛具店、舶來品店、菸鋪、舊書攤。各種商店櫛比鱗次。提著購物籃，像是家庭主婦的女人、結伴同行的女高中生、拄著手杖，身穿和服的老人、認真做生意的生意人，都能從他

們臉上感覺到生活，實在無法相信這一切都是魔法所創造。

我們從面向商店街而建的小神社前走過。信徒捐贈的白燈籠排成一列，大門兩側的高掛燈籠寫著「錦天滿宮」。

我停下腳步，注視著那行字。

「怎麼了？」夏目問。

——我來過這裡。

在我內心的水面下，有個像鯨魚般巨大的身影在翻身。但那巨大的影子從我手中溜過，再次潛入深邃的水底。

「沒事。」

我再次邁步前行。

我們轉進從商店街往右延伸的巷弄後，前方是水渠四處縱橫的後街。墓地、寺院、泛黑的民宅比鄰而建，二樓窗戶的夏季竹簾映照著水渠搖曳的波光，傳來海鳥淒清的叫聲。

穿過後街，來到一處面海的岸壁。

從那裡往前延伸的木橋前方，浮著一座兩層樓建築的商店，宛如一艘怪異的船隻。玻璃門外靠著一片大竹簾，陰涼處擺著日式衣櫃和一個大陶壺，招牌寫著「芳蓮堂」三個大字。

走過長長的木橋後，老闆朝店門前卸下行李，擦拭汗水，接著打開玻璃門，朝店內喚了一聲：「辛苦您了。」

「你也累了吧。快進來歇會吧。」

芳蓮堂就像沉在水中一樣涼快。

待眼睛習慣黑暗後，我看見右手邊的帳房有位女性。

此人在收銀台上單手托腮，像在作夢般，眼神茫然。一見到她的臉，我倒抽一口氣，但真正感到意外的人反而是她。當她目光移到我身上時，尚未完全從午睡中清醒的她，驚訝之色在臉上擴散開來。

為什麼這個人會讓我覺得如此懷念呢？在觀測所看到的照片、在砲台島上的邂逅，還有現在。每次看到她，這份懷念就會增強一分。我不禁覺得，很久很久以前，在某個遙遠的市街，我們曾經相遇過。

千夜小姐語帶嘆息的說道：

「你還活著啊。」

○

芳蓮堂老闆與千夜小姐不知在竊竊私語些什麼。

這段時間，我與他們保持距離，獨自欣賞店內的舊道具。黝黑的日式衣櫃像岩石，隨意堆疊的陶瓷像貝殼，垂吊的中國風燈籠像熱帶魚。這些舊道具如果全是打撈得來，那麼，會有這樣的感覺也不能說有哪裡不自然。不過話說回來，這種似曾相識的感覺是怎麼回事？這家芳蓮堂和我在鸚鵡螺島上夢見的一模一樣。

夏目在昏暗的角落和達摩君聊天。

他們似乎感情融洽。

「夏目。」我朝她叫喚，她指著眼前的層架，一臉笑咪咪的模樣。我往層架窺望後，大為吃驚。因為裡頭擺滿了大大小小的各種達摩。與其說這是舊道具，不如說是從異次元來的生命體。

「夏目。」

「是我蒐集的。」

「這全是我的同胞！這幕景象看了真教人心安。」

「或許這裡就是你該回歸的地方。」

「我也這麼認為。」

「我就是想讓你看這個。」

夏目開心地說道。

不久，芳蓮堂老闆走來，將裝有麥茶的杯子遞給夏目，對她說：「喝吧。」然後他拉著我的手臂說道：「可以占用你一點時間嗎？」

回到帳房後，千夜小姐坐在收銀台後，一臉嚴肅。我坐向一旁的圓椅。與她迎面而坐，有一股像是接受審問般的壓迫感。芳蓮堂老闆往紙箱內窺望，一一檢視他向「辛巴達」老翁買來的舊道具。「這些全是你打撈來的吧。」

「對，沒錯。」

「一看就知道了。那個老爺子沒這個能耐。」

我拿定主意，向千夜小姐詢問。

「妳怎麼會在這裡？」

「我時常會來這裡玩。也會幫忙顧店。」

千夜小姐冷冷地說道。

「你才是呢，為什麼會在這裡？你應該被流放外島才對啊。」

我一邊喝鹹麥茶，一邊道出經過。

「感覺真是不可思議。一直到昨天早上為止，我都還在觀測所島上生活，甚至無法看見這些『看不見的群島』。但現在卻人在芳蓮堂內，向千夜小姐他們說出自己的事。與佐山尚一相遇的那個早上，感覺好像已是很久以前的事。」

我說完後，千夜小姐雙目炯炯，充滿生氣。

「有意思……」

理應已過了很長一段時間，但陽光依舊強烈，彷彿那金黃色的黃昏時分會永久持續。這間寧靜的舊道具店外環繞的大海，猶如一頭巨大而慵懶的生物般，不斷搖晃，濺起水花。波光粼粼的大海彼方，可以望見商店街島，但那裡的居民發出的聲響，一概不會傳到這裡。

「鸚鵡螺島，還有打撈……」千夜小姐低語道：「你用了『創造魔法』對吧。」

「這怎麼可能。」我說。

「創造魔法」應該是魔王的能力。如果這麼輕易就能學會，學團的那些人就不至於賭上性命也非盜取不可。

「跟我來。」

正當我感到困惑不解時，千夜小姐從帳房裡站起身。

她打開後門，走出屋外。

在芳蓮堂老闆的催促下，我也跟在她身後走出。

眼前只有一處狹小的立足處，以及一艘小小的手划艇。前方是開闊的金黃色大海，與遠方的島嶼之間連一處岩地也沒有。

「來，證明給我看吧。」

儘管她的語氣冰冷，但眼中卻因滿是期待而炯炯生輝，像在祈禱似的雙手交握。她似乎很希望我能使出「創造魔法」。

我困惑地望著眼前這片海。

這時，魔王說的話浮現腦中。

──什麼都沒有，就表示什麼都有。魔法就是從這裡開始。

我閉上眼，試著回想我在那名老翁底下打撈時的事。回想海底的寂靜、美麗的沙地，以及一把拿出舊道具的感覺。

我在想像中潛入眼前這片大海。不久，在海沙瀰漫的前方逐漸看見一張泛著黑光的橡木長桌。人們的低語聲、咖啡香、面向馬路的大面窗。我坐在窗邊的座位，千夜小姐坐我對面。

那是我在觀測所島上作的夢，是昏暗的咖啡廳內的情景。

「我將那座島命名為『進進堂島』。」

我閉著眼睛宣布道。

過了一會兒，傳來千夜小姐的嘆息聲。

我戰戰兢兢地睜開眼睛。之前什麼也沒有的外海，浮現出一座小島。有沙灘形成圓形鑲

邊的小島，中央是一座森林，就像朝湯盤裡擺上花椰菜般。可以望見幾乎被森林掩埋的建築。

我低語一聲：「成功了。」

芳蓮堂老闆從後門探出頭來。

「這傢伙可真驚人。」

「到島上看看吧。」

千夜小姐已翻身躍上小艇。

○

登陸自己創造的島嶼，真是奇妙的體驗。

當我們划船渡海時，我仍對那座島是否真的存在，感到半信半疑。總覺得要是真的想登陸，它就會像海市蜃樓般消失無蹤。不久，當清楚傳來船頭靠向沙灘的觸感時，我不自主地低語道：「是真正的島。」

「不就是你創造的嗎？」千夜小姐嫣然一笑。「好了，來探險吧。那棟建築是什麼？」

她像個少年似的，精神抖擻地從小艇跳下。

千夜小姐朝森林走去，我隨後追上，抓起一把灼熱的海沙。手掌感受到具體的沙子觸感，反而令我有點迷糊了。

這座島確實存在我腳下。但它的存在感愈強，我愈不敢相信「我創造了它」這項事實，我開始覺得它從遠古時代就已存在此地。這真的就是「創造魔法」嗎？

當我們順時鐘繞著森林走時，那棟建築來到我們正面。一樓鋪有淡褐色的磁磚，二樓上面是白色的日式瓦片屋頂。這感覺讓人聯想到西式點心。

「進進堂。」

千夜小姐打開門，開心地低語道。

「多出色的魔法啊。這一切都是你創造的。」

飄散著咖啡香的昏暗店內，感覺就像異世界。隨著雙眼逐漸習慣黑暗，泛著黑光的長方形餐桌以及在此怡然自得的人們，一一浮現眼前。但店內瀰漫著一股詭異的寧靜，別說人們的說話聲了，就連攪拌咖啡的湯匙聲響也聽不到。我馬上發現這些人影一動也不動。

這些全是石像。

「這些石像是怎麼回事？」

「你還不能創造人類。」千夜小姐安慰我道：「所以他們才會變成石像。」

看起來一副學生樣，像在交談的年輕人、獨自看書的老先生，看起來就像剛才還活蹦亂跳。桌上擺著喝到一半的咖啡，觸摸後發現，咖啡還保有微溫。這家咖啡廳裡，只有人們是假的。

——這些石像要是變成真人，就此動起來的話⋯⋯。

想到這裡，我不禁背脊發涼。突然被這片熱帶海洋創造出來，它們不知道會有什麼感覺。

如果知道創造它們的人是我，也許會問我：「為什麼要創造出我們？」到時候我該如何回答？

我為之茫然時，千夜小姐坐向窗邊的座位。

我躊躇一會兒後，坐向她對面。

千夜小姐若有所思地沉默了半晌。她在想什麼呢？她的雙眼因抱持著希望而散發光芒，但不時又難掩不安之色。

從寬敞的窗戶射進的陽光照耀著千夜小姐。她就像剛走過冬天的街道般，臉頰看起來冰冷透亮。她旋即將沙灘上撿來的貝殼擺在桌上。那貝殼像葡萄乾般大小，呈透明的桃紅色。

「勿語無涉於己之事，」千夜小姐碰觸貝殼，如此說道。

「否則將聞不豫之言。」

「這話是？」

「家父常這樣說。我不時會想起。」

從窗戶望向大海對面，可以看見一座背倚著明亮黃昏的大島。島上面向我們的這一側，因為陽光照不到，現在已沉浸在深紫的暮色下。仔細一看，沿著海岸有好幾棟模樣像料理店的建築，正亮著燈光。在一處像是朝大海搭建的舞台上，似乎有許多人圍著舉辦宴席。「那是納涼床，」千夜小姐告訴我：「很像漂浮在夜晚的海上對吧。」

我注視著千夜小姐的側臉。

「我們以前是否見過？」

「在砲台島上見過。」

「不。我說的是更早以前。」

「在哪兒？」

「在遙遠的市街。一座下雪的市街。」

千夜一臉困惑地微微一笑。

「那是夢。」

「是嗎？」

「我也常作夢。各種夢都有。」

太陽朝宛如遠山般迷濛的群島彼方傾沉。天空滿是神聖的光芒，感覺比白天更刺眼。在耀眼的夕陽餘暉下，對岸的島嶼像剪影般浮現。納涼床的亮光項鍊般串連在一起，環繞那黑壓壓的島影。仿如只有那裡另外有個小小的黑夜。納涼床的亮光項鍊般串連在一起，同時凝望這白天的世界與黑夜的世界。

千夜小姐突然驚訝地低語道：

「你看那邊。」

納涼床的島嶼逐漸沉入海中。

像幻影般浮現的納涼床亮光被幽暗的大海吞沒後，料理店窗戶的燈光也逐一熄滅。宴席上成群的人們是如何迎接末日的到來呢？從這座島上能看到的，就只有像吹熄蠟燭那樣，燈光逐漸熄滅。短短幾分鐘內，島上的亮光一個不留，只剩下黑壓壓的叢林。但這同樣也沒能維持多久。就像一頭巨鯨翻身般，島嶼整個斜傾，接著一口氣沉入海中。

太陽西下，暗夜在海上迅速擴散開來。

「為什麼我會在這種地方呢。」千夜小姐低語：「我曾經想離開這座海域。因為我自認無法繼續在這座海域生活下去。但暴風雨把船擊沉了。」

我猛然回神，發現窗外有白色之物飄飛。

「這是什麼？」

「是雪。」

「這也是你的魔法？」

真厲害——千夜小姐感嘆道。

我們不發一語，就這樣望著窗外飛雪飄零。

○

那天晚上，我留在芳蓮堂過夜。

「因為我想利用你。」

「妳為什麼要幫我？」

「你的事，我不會向家父告密。」千夜小姐說：「明天早上我會再來。」

千夜小姐留下這句話後，走向黑暗中。

想起昨晚還裹著帆布睡在鸚鵡螺島，便覺得在芳蓮堂度過的這一夜宛如置身天國。老闆肯藏匿像我這樣的「通緝犯」，我對他只有感謝。和他以及夏目一起在二樓的客廳圍著餐桌吃飯，以及幫忙整理打撈的舊道具，都是很快樂的事。這時，環繞芳蓮堂的這片大海已夜幕低垂，我就像身處在荒野上的獨棟房似的，一股孤寂向我近逼而來。正因為這樣，更加覺得待在店裡無比舒暢。有種難以言喻的安心感，甚至很想永遠在這裡住下去。

在夏目的央求下，我講了許多故事。

那是以達摩君當主角展開的無厘頭冒險故事。我們從紙箱裡取出舊道具，將它們湊在一起，像之前佐山尚一在觀測所展現的絕活一樣，學他編故事。當然都是一些平凡無奇的故事，不過夏目總會在一旁吵著說：「然後呢？」「然後呢？」我聽了心裡也很高興。芳蓮堂老闆一面保養打撈來的舊道具，一面笑著說：「真虧你可以接連想出這麼多故事。」對我相當佩服。

不久，帳房的掛鐘敲響，已是晚上九點。

「夏目，睡覺時間到嘍。」老闆說。

夏目抱著達摩君，打起哈欠來。

「晚安，夏目。」

「晚安，尼莫。明天見。」

老闆帶著夏目走上二樓。

我打開玻璃門來到店門外乘涼，這時，安頓好夏目的老闆走下樓，從店內拿來兩張椅子。我們併肩坐在椅子上，喝著冰涼的罐裝啤酒。

耳畔只傳來不斷湧向岸壁和橋下的浪潮聲。我們眼前這片開闊的幽暗底下，隱約可以看見橋的形體，商店街的島嶼像幻影般浮現彼方。圍繞島嶼外圍的拱廊亮光，照耀著叢林。

「我和千夜小姐看到那座島沉了。」

我望著浮現眼前的那座島，如此說道。

「那是很可怕的景象。」

「有沉沒的島嶼，也有浮在海上的島嶼。」

「你不覺得很可怕嗎？」

經我詢問後，芳蓮堂老闆思索片刻後說道：

「這片海域的森羅萬象，全是假的。一切都是魔王用『創造魔法』所創造，我們不管什麼時候沉入海中都不奇怪。如果是這樣，我所感覺到的可怕，也同樣是假的。話雖如此，我還是決定，不管去哪兒，都不和我女兒分開。如果要沉沒，我想和她一起沉沒。」

「夏目知道這件事嗎？」

「我沒跟她提過，但她似乎也隱約明白。」老闆說：「小孩子什麼都知道。」

我們不發一語地朝大海凝望了半晌。

不久，老闆點了根菸說道：

「你到底是何方神聖？」

「我也想知道。」

「你是從這片海域外頭來的。但不是學團的人。因為他們不會使用『創造魔法』。要是他們知道你會使用魔法，想必羨慕得緊。他們渴望能獲得這份力量。所以才會那麼積極想盜取魔王的祕密。」

「你是指那個卡片盒嗎？」

「你知道？」

「在魔王那裡見過。」

「沒錯，應該就是它了。不過，那東西是奪不走的。」

「因為魔王很小心提防對吧。」

我此話一出，老闆露出意外的表情。

「是嗎。看來，你和那班人一樣都誤會了。」

老闆吐了口煙，莞爾一笑。

「你一定在心裡想——那個卡片盒就像魔杖一樣，魔王就是用它創造了這片群島。所以只要能取得卡片盒，就能揭開『創造魔法』的祕密。」

我想了片刻，點了點頭。

佐山尚一確實是這麼說。

「難道不是嗎？」

「那不是魔杖，不過就只是這世界的容器罷了。這片海域、群島、生活在上面的我們這群人，一切都是用魔法創造，收納在那個木盒裡。因為這世界就在那個卡片盒裡，所以卡片盒在世界之外。這種東西怎麼可能偷得走。」

「可是，我親眼見過。」

「肉眼看得見水平線。但那真的存在嗎？」老闆愉快地說道：「不存在於這世上的東西，沒人偷得走。學團那班人的夢想，就原理來說，是不可能成真的。」

我心裡有個疑問。

「如果這片海域是在魔王的卡片盒裡，那要怎麼到外頭去？」

「外頭的事，你比較清楚吧？」

「可是，我什麼也不記得。」

「你可能再也沒辦法離開這座海域了。闖進這裡的學團那班人也一樣。我們全都被關在這裡。」

老闆站起身，望向幽暗的大海彼方。

「你見過砲台看守人吧？」

「你是說圖書館長嗎？」

「他曾經在學團那班人的唆使下，企圖離開這座海域。想必是受不了這個世界的虛假，想擺脫魔法，得到自由吧。但暴風雨擊沉了他的船。所以他到現在仍舊很怨恨學團那班人。」

我就此想起佐山尚一在觀測所島說過的話。

這片海域遵從的是和我們的世界截然不同的原理。是有可能無中生有的世界，可說是天地創造的原點。當佐山說到「為了得到解答，有賭上性命的價值」這句話時，眼中散發熱情的光輝。之前想必也有許多學團的人，和佐山一樣在使命感的驅使下潛入這座海域吧。但他們的願望絕不可能實現。因為魔王的卡片盒如果只是個容器，他們就得不到想要的答案。他們會化為石像，沉入海中……。

「這片海就像是用來捕捉他們的陷阱。」老闆低語道：「我有這種感覺。」

「為了什麼？」

「這我就不知道了。」

不久，老闆擰熄香菸站起身。

「也差不多該睡了。」

我們熄去店內的燈，走上二樓。

往屋內延伸的走廊左手邊，有一排隔門，前面的房間是老闆和夏目的寢室，後面的置物間則是我睡覺的地方。我向老闆道完晚安後，打開面向走廊的窗簾，朝芳蓮堂後方遼闊的大

海凝望了半晌。

進進堂島就浮在那兒。

——因為我想利用你。

耳畔傳來千夜小姐的低語聲。

她到底在打什麼主意？

我朝大海凝望了半晌，看到有一排發光的物體從海上滑過。是兩節車廂構成的列車。在滿天星斗下，看起來像鐵道模型一樣小的列車，朝大海的彼方疾馳而去。那列車會跑多遠呢？

我拉上窗簾，走進置物間。

躺向墊被後，我立刻沉睡。

○

那天晚上我作了這樣的夢。

我獨自走在熱鬧的慶典中。那裡似乎是神社的參道，兩側是一路相連的攤販亮光。雪花在燈泡的亮光下飄飛。慶典的遊客們全都穿著厚實保暖的衣物，頭上和肩上積了一層雪。

那隆冬的夜間慶典，我應該是和千夜他們一起前往。但為什麼回來時是自己一個人走呢？我隱隱感到不安，四處找尋他們的身影，穿過人群。我抬頭望向右手邊，大學的鐘塔聳立於細雪紛飛的夜空中。

我因戰慄而停下腳步。

有名男子站在攤販的燈光下。是名身穿黑西裝的男子，個頭不高，那積著白雪的銀髮，看起來就像撒上一層砂糖般。我一眼便認出他是魔王。雖然心想，絕不能靠近他，但我卻像被吸過去，自行走向前。

魔王就像早已在那裡等我，面露微笑，向我遞出卡片盒。雪花靜靜落向米黃色的木盒上。

「世界的中心暗藏著一個謎。」魔王就像在向我透露祕密似地低語：「那就是『魔法的泉源』。」

○

我感到一陣心神不寧，就此醒來。

似乎還沒天明，置物間裡瀰漫著藍白色的亮光。

我馬上明白自己為什麼會醒來。因為芳蓮堂後方傳來奇怪的聲響。那是一大群男人的笑聲，以及軍刀互砍的交鳴聲。起初我以為是自己睡昏頭了，但接著傳來數發槍響，我頓時睡意全消。

芳蓮堂老闆在走廊上喚道：

「你醒了嗎？」

我走出房外一看，老闆正從窗簾縫隙往窗外窺望。後方似乎停了一艘大船，愈來愈喧鬧。

夏目抱著達摩君，緊緊抓著她父親腰間。

「是海盜。」

老闆皺著眉頭說道。

「這是怎麼回事。他們應該早就都被殲滅了才對啊。」

不久，大漢們從船上跳上岸，後門傳來敲門聲。「芳蓮堂！」「滾出來！」傳來粗野的聲音。好像在哪兒聽過這聲音。不久，傳來門被踹破的聲響，成群的大漢像雪崩般湧入。馬上傳來陶瓷和玻璃的碎裂聲，老闆暗罵一聲：「一群笨蛋！」

「怎麼啦，芳蓮堂，你這個懶鬼！」

「辛巴達大人大駕光臨！」

震耳欲聾的聲音，彷彿連牆壁都為之震動。

「你和夏目一起待在這裡。別被那些人發現。」

我點頭，握緊夏目的手。

老闆緩緩走下樓，傳來他充滿朝氣的聲音說道：「一大早就來做亂是吧！」海盜們像成群的野獸般哄堂大笑。無比噁心的笑聲。那是感覺不到內在，無比空洞的聲音。那名老翁得意洋洋地說道：「威海盜們扯開嗓門說話，所以樓下的對話聽得一清二楚。那名老翁得意洋洋地說道：「威名遠播的辛巴達，從今天起再次以海盜的身分展開冒險。對此，要向恩人尼莫表示敬意，想迎接他到海盜船鸚鵡螺號來。」

「那位老爺子不安好心。」達摩君說：「小哥，你可別聽信他的花言巧語啊。」

「他們會乖乖離開嗎？」

「這我不清楚。因為他們是海盜。」

不過話說回來，他說我是救命恩人，這是怎麼回事？我不記得自己救過那名老翁的性命。而我更不懂的是，孤零零在那座無人島上生活的老翁，怎麼過了一晚，就得到這麼氣派的大船，還找來這群海盜夥伴。而且那艘海盜船還叫「鸚鵡螺號」。到底發生什麼事了？

不久，海盜們鬧了起來。

芳蓮堂老闆想制止他們。

海盜們似乎想上二樓。

「嗯……這下不妙。沒地方可躲。」

我從窗簾的縫隙窺望大海。朝霧籠罩的海面，漂浮著一艘氣派的帆船。看起來甲板沒人。

也許能從這扇窗跳到船上。

先暫時躲在海盜船上，等他們要走的時候，再回到店裡……。但夏目該怎麼辦？雖說他們的目的是我，但海盜們闖進二樓的這段時間，我不能扔下這孩子自己離開。

海盜們推開芳蓮堂老闆，走上樓梯。

沒辦法了。我伸手搭在窗上。

「夏目，妳聽好了。我暫時先到外面去……」

突然間，傳來一陣強烈的震動，整個芳蓮堂為之搖晃。就連海盜們也嚇得倒抽一口冷氣搖晃愈來愈強，整個二樓嘎吱作響。通往商店街島的木橋傳來碎裂聲。

海盜們驚聲尖叫。

「島要沉了！」

「快回船上！回船上！」

就像捅了馬蜂窩似的，亂成一團。海盜們尖叫連連，爭先恐後地跑回船上。我豎耳聆聽這場喧鬧時，老闆衝上樓梯，一把抱起夏目。這段時間，芳蓮堂一直劇烈搖晃。

「商店街島開始沉沒了。」老闆說：「這裡或許也會受波及。」

從窗簾縫隙往外望，可以看見停在後面的海盜船正緩緩駛離。還看見那名老翁手抓著繩索，朝我們這裡瞪視。他穿著一件泛著黑光的外衣，頭戴帥氣的帽子，腰間插著軍刀。十足威名顯赫的海盜裝扮。他的神情精悍，與昨天判若兩人。

海盜船遠去，芳蓮堂的搖晃逐漸平息。

突然間，黎明前的大海傳出砲擊聲。

似乎是海盜們為了洩憤而對空開砲。那無意義的砲擊一再響起，震得走廊的窗戶隨之作響。

芳蓮堂老闆向女兒安慰道：

「他們害怕魔王。所以才用這種方式逞強。」

接著大砲聲也逐漸遠去。

我來到芳蓮堂門外，望向清晨逐漸變亮的大海。

海上漂浮著碎裂的木橋殘骸。放眼望去，就只有空無一物的大海。那座水渠縱橫的後街、拱廊商店街，已不見蹤影。昨晚還在那裡的街道和人們，全都消失得無影無蹤。我茫然地望著這幕情景，腦中浮現昨晚芳蓮堂老闆說過的話。

——這座海上的森羅萬象全是假的。

哄夏目入睡後，老闆走下樓。

「完全沉沒了。」

他望著大海說道。接著遞給我一杯熱茶。

「今後你有什麼打算？」

「那裡原本就什麼都沒有。我會換作這麼想。」

老闆點了根菸。

我們沉默不語地凝望這片亮光刺眼的大海。

不久，我看見千夜小姐的小艇朝這裡駛來。

○

千夜小姐和我就此離開芳蓮堂島。

「妳打算去哪兒？」

「去美術館島。」

她回答道。一副心裡藏著什麼重大決心般的表情。

小艇離芳蓮堂島愈來愈遠，我就像要離開自己久居多年的老家般，心中湧現一股落寞之情。芳蓮堂老闆從後門探出身子，朝小艇揮手。我也抬起手做出回應。孤立海上的芳蓮堂，看起來是多麼不可靠啊。感覺只要一度從眼前消失，就再也尋不著了。我想念起睡在二樓的夏目，以及她抱在胸前的達摩君。我衷心希望他們別沉入海底。

千夜小姐指著前方說道：

「那是你創造的島。」

的確，那座島仍和我昨天創造它的時候一樣，浮在清晨的海面上。

枝葉茂密的樹叢、西洋與東洋的風格兼具的咖啡廳。如果那些石像是真人的話，我擅自創造了它們，然後又將它們遺棄在那裡，感覺真是罪過。當我腦中想著這些事情時，小艇繞過進堂島，往它後方的大海挺進。

一望無際的海面，漂浮著好幾座小島。

「你在想什麼？」

「不知道魔王是什麼感受。他創造了許多的島嶼和人們，然後又讓它們沉沒。不管他有什麼目的，我實在都無法接受。」

「家父的感受，沒人能懂。」

不久，小艇朝當中的一座島接近。

那是一座地形扁平，連森林也沒有的島，長有椰子樹的沙灘後方聳立巨大的建築。那似乎是千夜小姐所說的「美術館」。為什麼非得造訪這座島不可，她沒跟我說明。她把小艇停向沙灘角落的棧橋，關掉引擎，四周一片悄靜。

「感覺沒人呢。」

「因為大家害怕，不敢靠近。」

千夜走在那長有椰子樹的沙灘上。

這棟美術館當真氣派非凡。建築幾乎占滿整座島的橫寬，如同守護王國的城牆般，給人威儀十足之感。雖是貼有褐色磁磚的歐式建築，但屋頂用的是銅銹綠的屋瓦，算是歐日風格混合的建築。站在正面玄關一看，三面雙開的大門排成一列，宛如會從裡面走出巨像兵似

的，黃金打造的裝飾物在朝陽下熠熠生輝。

走進館內，仿如闖進神殿般，籠罩在靜謐中。玄關大廳挑高的天花板就此融入幽暗中，四周光線昏暗，肌膚透著寒意。從大理石地板上累積的灰塵，可以看出沒人造訪此地。

為什麼千夜小姐會來這種地方？

從裡頭傳來輕細的腳步聲。我朝那個方向望去，從中現出一道人影，宛如從黑暗中浮現一般。

「千夜小姐。」

「安靜。別說話。」

「歡迎大駕光臨。」

是一位氣質高雅的老太太。

感覺與千夜小姐很相似。

「我想去『不能開的展示間』。」千夜小姐說。

老太太向她確認道：

「您真的想看那幅畫？」

「對，我想看。」

「好。請往這兒走。」

老太太在前面帶路，走上昏暗的樓梯。

「這座美術館從很久以前就在這兒了，連我也想不起來有多久。」老太太邊走邊說道。

「從魔王創立群島開始就有了。之前誕生了許多島嶼，而也有同樣多的島嶼逐漸消失。但只

有這座島一直都在這裡，守護著那幅畫。已有很長一段歲月。」

「老奶奶，我問妳哦。」

「什麼事？」

「我一直覺得很不可思議。」千夜小姐像在自言自語般。「不是說，看過那幅畫的人都會被變成石像嗎？但實際上，根本沒人看過那幅畫。就連守護這座美術館的妳也沒看過。明明沒看過那幅畫，為什麼會被變成石像，這妳應該知道吧。我從以前就對這件事百思不解。如果說，看過那幅畫的人都會被變成石像，又是誰將那幅畫的事告訴別人呢？那個人明明已變成石像了……」

「您想得可真複雜。」

「有那麼複雜嗎？」

「我的職責，就是守護『不能開的展示間』。」老太太溫柔地說道：「就只是這樣。」

「這件事想著想著，令我逐漸有一種感覺。這個『傳聞』該不會是在測試我吧？我們明明應該看那幅畫才對，卻因為害怕傳聞，而裹足不前。也就是說，想知道真相，需要勇氣。」

「意思是，您有這樣的勇氣對吧。」

「我自認有。」

不久，來到一條像幽暗隧道般的長廊。裡頭連扇窗也沒有。老舊的木板地向前一路延伸，盡頭處隱約可看見一扇雙開門。就像裡頭封印著怪物般，飄散出一股不祥之氣。

「那就是『不能開的展示間』。」

老太太說完這句話，便準備掉頭。

「等一下。」千夜小姐喚住她。

「妳不一起去嗎？」

「因為我沒小姐您這樣的勇氣。」

老太太語氣平靜地說完後，走下樓梯。

千夜小姐目送她離去後，望向長廊深處。她的側臉顯得很緊張。為什麼進入「不能開的展示間」這麼重要？而且聽說看過房裡那幅畫的人，都會變成石像。在老辛巴達的島上潛水時看到佐山尚一變成石像的模樣，以及在進進堂看到的情景，都一一浮現我腦海。

千夜小姐注視著走廊深處說道：

「我們非得看那幅畫不可。」

「為什麼？」

「因為那是『滿月魔女』的肖像畫。」

千夜小姐一把抓住我的手臂，緩緩邁步前行。

「你聽我說。魔王也不是一開始就擁有現在這樣的力量。以前這座海域是由『滿月魔女』支配，是她傳授家父魔法。也有人說是魔王殺了魔女，奪走這片海域。但我不相信有這回事。我現在仍常在想，魔女就在這片海域的某處，我該怎麼做才能見到她。」

千夜小姐的低語聲在幽暗的走廊上響起。

「這棟美術館從家父當初創造這片群島時就已存在。換句話說，是從魔女傳授完家父魔法，就此失蹤的那時候起。而這裡有一間『不能開的展示間』。雖然有魔女的肖像畫，但大家因為害怕被變成石像，所以沒人敢靠近。但就像我剛才說的，如果那個傳聞就只是為了

『測試』我呢？」

我終於明白千夜小姐的想法了。

「妳是說，滿月魔女就在那個房間裡對吧。」

「我相信是這樣沒錯。」

她的雙眼因興奮而炯炯生輝。

「我希望你能將這個冒牌的世界改造成真正的世界。不是虛幻的存在，而是有真正的人們在上面生活的世界。但現在的你無法創造人類。所以我希望你能和滿月魔女見面，得到真正的『創造魔法』。」

將冒牌的世界改造成真正的世界。

如果真能辦到的話。

我們走過走廊，來到那扇大門前。

「別亂來啊。」

「就會變成石像，故事結束。」

「可是，萬一傳聞是真的……？」

我急忙阻止千夜小姐。

「這不行。」

「如果是這樣，我先試試吧。」

「為什麼？」

「帶你來這裡的人是我。說有必要見魔女的人也是我。但現在卻推你上實驗台，這樣太

卑鄙了。」

「不，問題不在這兒。」

「問題就在這兒。」

千夜小姐堅持不肯讓步。

既然這樣，那就一起看吧，我伸手搭向那扇門。

「準備好了嗎？」

千夜小姐不發一語，點了點頭。

打開門後，耀眼的強光籠罩而來。

○

那是空蕩蕩的一個大展示間。

單邊牆上的一整排縱長形窗戶，連窗簾也沒有，可以望見長有椰子樹的沙灘和蔚藍大海。

說到室內裝飾，就只有鋪在地板上的大波斯地毯。正面盡頭處的牆壁，掛著一大幅畫。

過了一會兒，我們兩人互望一眼。

「有沒有哪裡變得像石頭？」千夜小姐低語道：「我看起來像石像嗎？」

「不，沒有。」

「看吧，那個傳聞果然是騙人的。」

千夜小姐重重吁了口氣。

「不過話說回來，還真教人失望呢。」

她語帶不滿地低語道，抬頭望向那幅畫。

那就像是童話故事裡的插圖般，僅只是筆調簡單的一幅畫。

與其說是肖像畫，還不如說是風景畫。在長著稀疏雜草的山丘荒地上，站著一名身穿阿拉伯風格的青衣，戴著珠寶的女子。這就是「滿月魔女」嗎？但看不到她的臉。因為她背對著我們。除此之外，再也沒畫其他人物。畫布上幾乎都被廣大的荒地和沙丘給占滿，群青色的天空看起來既像黎明，又像黃昏。說到人工建造的物體，就只有畫面左邊深處畫了一個小小的白色宮殿。

「我聯想到《一千零一夜》。」

「我名字的由來。」她說：「千夜，也就是一千夜。」

我們朝那幅油畫調查了半晌。白色宮殿、一身青衣的魔女、廣闊的荒地、占滿地平線的藍白色沙丘。要從這幅單純的油畫中得知滿月魔女的所在地，根本就不可能。雖然遠方畫了沙丘，但是據千夜小姐所言，她沒聽過哪座島上有樣的沙丘。

「我投降。」

千夜小姐倚向窗框，嘆了口氣。

我不願放棄，在那幅畫前駐足良久。

出乎千夜小姐預料，滿月魔女並不在這兒。就只有一幅平凡無奇的油畫。而且上頭畫著一座不存在的島。

我再次凝望畫中的女性。

這時，我突然靈光一閃。

——這位魔女在看什麼呢？

她的視線前方，是高低起伏的遙遠沙丘，與群青色的天空相接。乍看之下，是相同模樣的沙丘一再單調的重複。但在這些眾多浪頭中，只有一個顏色不同，混雜其中。似乎是在沙漠的彼方，有一座枯黃的山峰露出身影。把臉湊近畫布細看後發現，那座山的斜坡以毛髮般的極細線條寫了一個「大」字。

「千夜小姐，妳可以看一下這個嗎？」我指向畫布。「這好像是『大』字。」

「『大』字？」

千夜小姐快步跑來。

她眼中再度散發光芒。

「這是『五山迎火』。」

據千夜小姐所說，這片群島的中心，有個被五座島包圍的海域。每座島的中央都有座山，稱之為「五山」，所以這些山的斜坡上，不時會用火焰浮現文字或圖形。這稱作「迎火」，但這些火焰是用什麼方式點燃，有何目的，沒人知道。

我從油畫背景中發現的大字，似乎就是迎火之一。

換句話說，魔女宮殿位於看得見迎火的地方。

「魔女人在五山海域。」

千夜小姐如此說道，朝我嫣然一笑。

我們來到美術館外。

千夜小姐站在沙灘上凝望遠方。她眼中閃動希望的光芒。就像視線前方可以望見魔女宮殿般。

「我們一定會遇見魔女。」她以開朗的聲音說：「你的魔法會拯救我們。」

我站在千夜小姐身旁，凝望這片大海。

我真的能實現她的願望嗎？

將冒牌的世界改造成真正的世界——每次想到這件事，那家咖啡店「進進堂」就會浮現我腦中。那些可怕的石像，感覺就像是對「創造魔法」這個神祕莫測的力量所產生的「恐懼」。然而望著眼中散發希望光輝的千夜小姐，心裡便逐漸湧現新的情感。如果我能克服這股恐懼，千夜小姐他們就能從魔王的魔法中解脫，得到自由。這是在拯救他們，同時也是在拯救「什麼人都不是」的我。我隱約有這種感覺。

「我們走吧，千夜小姐。」

接著我們橫越沙灘，朝棧橋走去。

「五山的海域被『無風帶』包圍。」

「無風帶？」

「那是一處寧靜的海域，幾乎完全無風，也不會創造出新的島嶼。就像是一處時間暫停

的地方。」

五山的海域除了五座點燃「迎火」的島嶼外，就只有一座島嶼。人稱「蠟燭島」。島如其名，立著一座模樣像蠟燭的白色高塔，從塔上的瞭望室似乎可以環視五山的海域。

我如此詢問，千夜小姐搖了搖頭。

「如果沒其他島，就表示滿月魔女住在點燃迎火的五座島上，或是在蠟燭島上對吧。」

「每座島上都沒有那幅畫所畫的沙丘，而且要是有人發現那樣的宮殿，這事應該早傳開了。滿月魔女所住的島，到現在還一直藏著，沒讓我們看見。」

「只要沒有想看的念頭，就看不到嗎？」

「沒錯。總之，得去那裡一探究竟才⋯⋯」

千夜小姐突然噤聲不語。

她瞪大眼睛，望向外海。

我望向她視線前方。有個巨大的東西，緩緩從椰子樹後方滑過。那是一艘帆船，豎著一面黑色的海盜旗，隨風翻飛。

「是海盜。」

「他們為什麼會來到這裡？」

「不知道。」

「快點上小艇！」

千夜小姐厲聲說道，我們邁步飛奔。

突然砲聲響起，一顆砲彈飛來，轟倒椰子樹。

接著陸續有砲彈飛來。它們朝沙灘刨出洞來，揚起塵沙，打碎了美術館屋頂。就像胡亂砲轟，以此玩耍。就在我們快要抵達小艇時，砲彈擊碎棧橋。我望向海面，發現海盜們搭乘的小艇正朝這裡靠近。他們持槍對準我們。

「沒辦法了。我們投降吧。」

千夜小姐舉起雙手，揮動白色手帕。

砲擊就此停止，寧靜籠罩四方。

從海盜船那裡駛來的小艇抵達沙灘，海盜們陸續下船。他們包圍我和千夜小姐，一陣桀桀怪笑。

最後從小艇上躍下兩名男子。一位是自稱「辛巴達」的那名老翁，另一位是滿臉鬍子的男子。他正是從砲台地牢逃脫的那名囚犯，學團之男。他的模樣就像是老翁的參謀般，狀甚親暱地在他耳邊竊竊私語。

學團之男朝我抬起右手。

「嗨，尼莫老弟。又見面啦。」

「為什麼你會在這兒？」

「因為我是辛巴達船長的忠實僕人。」

「說得一點都沒錯。」老翁撫摸著長長的鬍鬚說道。

「這個男人向我宣誓效忠。叫他殺人，他就殺人，叫他死，他就死。」

不過，辛巴達的樣貌改變之大，令我驚訝。插有羽毛的寬簷帽、藍色的長擺外衣、粗大的皮革腰帶、插在腰間的軍刀和手槍。他的服裝與他底下的海盜們截然不同。黝黑的皮膚像

鞣皮一樣發亮，他凝視我的目光炯炯，動作也顯得威儀十足。

「你就像換了個人一樣。」

「這才是我真正的樣貌。」老翁開心地說道：「可終於讓我找到你了，尼莫，我的恩人。」

〇

我們被帶往停在外海上的海盜船。

我被帶離千夜小姐身邊，丟進一處空蕩蕩的客艙裡。

裡頭的亮光，就只有從天花板的木板縫隙間透射下的些許陽光。我環視昏暗的四周，發現擺在牆邊的那名學團之男，對男子喚道：

帶我前來的那名學團之男，對男子喚道：

「你有同伴嘍，圖書館長。」

圖書館長抬起頭，一臉驚訝地說道：

「為什麼你會在這裡？」

「你自己不也是。」

「我是因為砲台遭受襲擊。」

圖書館長憤憤不平地瞪視著學團之男。

「我看八成是這傢伙在背後搞鬼。」

「喂喂喂，你可別亂說哦。」學團之男開朗地說道：「我就只是向辛巴達宣誓效忠罷了。」

「你一定是向那個老頭灌輸什麼奇怪的想法。你那一套我最清楚了。」

「哈哈。對了，我們還曾經想要一起前往世界的盡頭對吧。」

學團之男蹲下身，把臉湊近圖書館長。他取出一塊布，擦拭沾在圖書館長臉上的血漬。

「別用那種眼神看我嘛，圖書館長。你的船沉了，又不是我害的。是你自己不夠虔誠。」

他像在安慰圖書館長似地說道。

「在這片海上，愛疑神疑鬼的人，就容易抽中下下籤。」

接著學團之男走出客艙。

圖書館長像在鬧脾氣似的，沉默不語。我倚向他另一側的牆壁坐下。半晌過後，傳來海盜們東奔西跑的腳步聲和怒吼聲。看來，這艘海盜船已離開美術館島，展開航行。

「到底發生了什麼事？」

圖書館長站起身，不安地望向天花板。

「一直到昨天為止，那個老爺子都還是個沒用的糟老頭。就只會吹噓自己是以前是在這片大海上四處橫行的海盜。根本沒人拿他當一回事。而這樣的男人，竟然從今天早上開始率領海盜船在海上四處作亂。」

「他竟然特地跑去攻擊砲台島。」

「他們燒毀軍營，搶走了大砲。那座島已經派不上用場了。學團之男今後將可以自由進入這片海域。」

圖書館長如此說道，在我面前盤腿而坐。

「不過，沒想到你竟然能活命。」

我向圖書館長說出整個經過。提到我被魔王流放外島、鸚鵡螺島的出現、與老翁辛巴達的相遇、在芳蓮堂與千夜小姐重逢、咖啡店「進進堂」的出現、黎明時的襲擊，以及美術館島上發生的事。聽我道出這一切，圖書館長臉上浮現困惑不解之色，旋即又轉為怒容。

「你說千夜小姐也被關在這艘船上？」

「抱歉。我實在無能為力。」

「怎麼會有這種事！」

圖書館長臉色一沉，沉默不語。

悶熱的客艙裡籠罩著沉默，只傳來船隻擠壓的嘎吱聲。

不久，圖書館長再度開口：

「千夜小姐一直有個夢想。」

「夢想？」

「以前我們曾經想前往這片海的盡頭，我就告訴你那件事吧。」

千夜小姐和圖書館長曾坐上船，離開群島，朝這片海域北方的盡頭前進。航行了好幾天後，他們被捲入一場驚人的暴風雨中。那是天空和大海幾欲就此倒轉的驚人暴風雨。圖書館長說他在那裡看到了世界的盡頭。

「這片海的外面什麼也沒有。那裡放眼望去，就只有像宇宙般的暗夜，學團之男這些怪物就是從那片黑暗的深處誕生。的確，我們是魔王用魔法所創造，無法脫離他的掌控自由行動。但魔王也用魔法守護我們不受包圍這片海域的可怕黑暗所侵害。明白這件事後，我就此捨棄夢想。也就是覺得自己或許能離開這片海域的夢想。」

圖書館長狀甚悲戚地嘆了口氣。

「她也目睹了同樣的暴風雨。得知這片大海外面什麼也沒有。所以她可能是想利用你來改造這片海域。但真要我說的話，那同樣也只是一個夢想罷了。」

「是嗎……」

「你的存在也是魔王開的玩笑之一。是為了回應千夜小姐的夢想所創造出的冒牌貨。你不可能擁有和魔王對等的力量。這是個愚蠢的夢想。千夜小姐想犯同樣的錯。」

「可是，我是從這片海域外面來的。我有這樣的記憶。」

「那記憶也是魔王創造的。」

圖書館長一臉悲戚地說道。

「這片海域外，什麼也沒有。這才是真相。」

這時，我腦中浮現一幕情景。

我人在一間鋪榻榻米的房間，裡頭書本散落一地，窗外一片昏暗。圖書館長面向我，盤腿而坐。我們邊抽菸，邊聽唱片。圖書館長手裡拿著一本書，不知在說些什麼。我邊聽邊笑。在那漫長的夜裡，如此一再反覆。我們兩人是好朋友。

「喂，尼莫？」

我在圖書館長的叫喚下回過神來。

「你怎麼了，突然不說話。」

「我們原本是朋友。」

在我這聲低語下，圖書館長露出納悶的神情。

「我來自一個下雪的市街。那裡有千夜小姐，還有你。為什麼你們什麼都不記得呢？我們原本都是朋友啊。」

圖書館長不知所措地說道：

「你在說些什麼啊？」

○

客艙的房門開啟，傳來一個開朗的聲音。

「歡迎來到鸚鵡螺號。」

走進來的是那名老翁。

「我的客人們，這客艙待得可舒服？」

圖書館長馬上站起身，朝老翁逼近。老翁拔出軍刀，抵向圖書館長胸前。

圖書館長舉起雙手說道：

「讓我見千夜小姐。她沒事吧？」

「我待她如上賓，你放心吧。」

老翁冷冷地說道。

「先不管這個，我們來談談後續的事吧。你們運氣真好。我們正好要前往五山所在的海域。」

「為什麼要去五山所在的海域？」

我問。老翁瞪視著我。

「你以為瞞得過我的眼睛嗎？」

從天花板透射下的亮光，斑駁地照向他的臉。

的確，千夜小姐和我為了與滿月魔女見面，正打算前往五山所在的海域。但這和橫行海

上的海盜又有什麼關聯呢？

老翁收起軍刀，裝模作樣地在客艙裡來回踱步。

「那位大小姐真是聰明。晉見滿月魔女，取得足以與魔王匹敵的力量。然後將這個冒牌的

世界改造為真正的世界。多棒的點子啊。大小姐似乎相信，只有你能辦到。」

「荒唐！」圖書館長不屑地說道。「這小子怎麼可能操控『創造魔法』。」

「真是個無聊的男人。你把嘴閉上吧。」

老翁面露冷笑。

接著他注視著我喚了聲「尼莫啊」。

「你猜我為什麼要將這艘船取名為『鸚鵡螺號』？」

我不可能知道。

正當我沉默不語時，老翁道出意外的話語。

「這艘船原本是一座島。」

這時，我腦中浮現小島的情景。只有沙灘、岩地、椰子樹的一座島──我命名為「鸚鵡

螺號」的島。

「終於明白了吧。」

老翁愉快地笑道。

「是我改造了那座島。」

「你也會使用『創造魔法』？」

「你以為只有自己能拯救世界，為此自鳴得意是嗎？」

海盜船一陣劇烈搖晃，客艙緩緩傾斜。

「我也是從這片海域外來的異邦人。在這些群島間流浪，歲月就此流逝，不知不覺間忘了自己該歸去的場所，甚至連自己忘了這件事都給遺忘了。我獨自在那座無人島上生活，每晚都覺得很不可議，不懂自己為什麼會在這種地方。」

老翁伸手指向我。

「就是你告訴我那個重要的回憶嗎。」

「我什麼都沒做。」

「是你拯救了我。」

「不就是你告訴我那個重要的回憶嗎。」

辛巴達臉上浮現笑意。「關於那個下雪市街的回憶。」

看到他的笑臉，不知為何，我感到毛骨悚然。

「告訴你一件往事吧。」

老翁就此娓娓道來。

○

這片海是一座巨大的牢獄。

以前我像你這麼年輕時，也曾以這片大海的盡頭為目標，多次展開冒險之旅。但前方總會有可怕的暴風雨等著我。暴風雨將我想離開這座海域的願望徹底粉碎。

——我無法離開這座海域。

這份絕望讓我搖身成為一名海盜。

幾十年的歲月就此過去，過去聲勢浩大的海盜同伴也因為內鬨而人數銳減。我已年老力衰。手中僅剩的，就只有少數存活下來的手下、隨時都會崩塌的舊船，以及多年來四處掠奪燒殺的記憶。

當時我不管去到群島上的哪個地方，總會遇到之前我燒毀的市街，以及我所殺害的人們。那是魔王用「創造魔法」改造過的島嶼、重新創造出的人們。他們對我一無所知。對他們來說，海盜這類的事不過只是逐漸被人遺忘的傳聞。而我的「鸚鵡螺號」，則像幽靈船一樣，在藉由「創造魔法」而保有原本模樣的島嶼間徘徊。

以前我相信只有我們海盜擁有自由，不受魔王控制。不同於那些連同島嶼一起沉沒的人們，搭船四處遊蕩的我們，就連魔王也拿我們沒轍。但這不過只是身處牢獄中的自由罷了。對魔王來說，海盜根本就無足輕重。海盜長達數十年的歷史，以及我活在這世上留下的痕跡，都會從「創造魔法」所改造的島嶼中抹除。對魔王來說，這一點都不重要。他就只是在等我們自行滅亡。

我每晚都在想這件事，心裡很不甘心。就像我的人生在魔王的手掌心上逐漸融化似的。

我渴望向他報一箭之仇。

魔王居住的島嶼，在這片群島的南方。那座被叢林包覆的島嶼，很像一頭外形渾圓的鯨

魚。當鸚鵡螺號靠近時，可以看見魔王位於高台的宅邸。魔王應該是從面向大海的書房俯瞰我們。

我命手下們開砲。

「朝魔王的所在處開砲！」

但我的手下們卻沒人想向魔王開戰。

「你們這是怎麼了！沒聽到我的命令嗎！」

「船長，我們辦不到。我們真的辦不到。」

我殺了站在我身旁的一名手下，殺雞儆猴。

我的手下們說，他們應該是「創造魔法」所創造出的人。要是殺了魔王，就會失去魔法的力量，他們也將就此消失。他們對此堅信不疑。

「誰敢不聽我的命令，我就殺了他。」

但他們還是一動也不動。就像變成石像一樣。

我氣得失去理智，瘋狂揮舞軍刀。待回過神來，我的手下們都已倒臥在我四周。海盜船上一片悄靜，沒半個會動的人影。我將自己的手下全殺光了。我拋下軍刀，仰天而望。

「啊──這是夢！一個愚蠢的夢……」

接著，海盜船就此無聲地崩解。朝藍天聳立的船桅、因風而鼓脹的船帆，都化為白沙，像雪花般漫天飛舞。令我驚訝的是，倒臥在我周遭的手下們，屍體也都變成石像，逐漸崩解。不久，留在海上的，就只有一座白色沙灘和岩地構成的小島。幾棵椰子樹隨著徐風搖擺。

我站在椰子樹下，四顧茫然。

半晌過後，我發現有名男子站在沙灘上。此人穿著一件黑西裝，身材清瘦，個頭不高。他戴著一頂黑帽，微微垂落的銀髮隨風擺動。正當我發愣時，男子朝我走來。他漂亮的雙眼筆直注視著我。我突然感到害怕起來。心想，這男人一定就是魔王。

魔王手扶帽子，向我點頭致意。

「今天天氣不錯吧，尼莫。」

那是我很久以前捨棄的名字。

「我不是尼莫。我是四處流浪的辛巴達。」

「你現在以這個名字自居是嗎。這樣的話，叫你辛巴達也行。不過，這種假名有意義嗎？」

魔王莞爾一笑，向我問道：

「你真正的名字是什麼？」

「我真正的名字？」

過去這段漫長的歲月，我多次改名。但不管怎麼改名，都覺得不適合我。我瞪視著魔王，同時試著回想我取過的假名。有辛巴達、尼德蘭（注：《海底兩萬哩》裡的魚叉高手）、吉姆、約翰・西爾弗（注：這兩人分別是《金銀島》的兩大主角），以及尼莫。但想到這裡，就沒辦法再往前回溯了。

五山所在的海域，有座「蠟燭之島」。

距今數十年前，有名年輕人被海浪打向那座島的海岸。他完全失去記憶，回答不出自己是誰，從哪兒來。年輕人自稱「尼莫」，開始在島上生活。那名年輕人就是年輕時的我。但每當我要回想自己漂流到蠟燭島之前的記憶，感覺就像窺望深不見底的地獄。我什麼也想不

起來。

過了一會兒，魔王語氣平靜地說道：

「你什麼都忘了對吧。」

「嗯，全忘了。那又怎樣？」

「你以前曾經想離開這座海域。當時是什麼驅策你那樣做？你現在完全不去想這件事嗎？」

我不懂魔王在說些什麼。

不久，魔王從椰子樹下走出，指著亮晃晃的大海。

「昔日這片海域是由滿月魔女支配。我向她學會魔法。若非如此，我恐怕無法存活。當初漂流到這座島上時，我也和你一樣虛弱無力。那是放眼所及，什麼都沒有的荒蕪世界。但你仔細想想，什麼都沒有，就表示什麼都有。魔法就是從這裡開始。」

魔王轉過身來注視著我。

「你原本也是會使用『創造魔法』的男人。」

「我不記得自己會使用⋯⋯」

這時，剛才崩解的海盜船浮現我腦海。還有逐漸化為白沙的船隻和手下們。魔王似乎已看穿我的心思，暗自領首。

「一切全是你的魔法所創造。但現在你已失去那個力量。你忘了自己該歸去的場所，甚至連自己忘了這件事都給遺忘了。那遺忘的回憶，明明就是魔法的關鍵⋯⋯」

說到這裡，魔王轉身背對我，向前走去。

「等等！」我大喊：「你要把我留在這裡嗎？」

「你已經什麼人都不是了。」

待我回過神來，魔王已消失無蹤。沙灘上空無一人。

數天後，一艘路過的船隻救了我。之後，我獨自在群島間遊蕩。沒人發現我這個老頭是何而來？

「四處流浪的辛巴達」。因為海盜的時代早已結束。不久，我抵達極北之地的一座小島。以海浪打上岸的船隻殘骸當住處，以打撈舊道具維生。

每天晚上我望著大海，想要憶起遙遠的過去。漂流到蠟燭島之前，我原本是什麼人，從何而來？但我凝望著黑暗，什麼也想不起來。

「我忘了自己該歸去的場所，甚至連自己忘了這件事都給遺忘了。」魔王說過。「那遺忘的回憶，明明就是魔法的關鍵……」

——要是能回想起來的話！

你知道我有多不甘心嗎。

經過如此漫長的歲月，你終於來了。

你告訴了我，那個下雪的市街相關的回憶。

當時，深深沉落我心靈深處的那座回憶裡的市街樣貌，逐漸浮現。

那是歷史悠久的一座市街。有許多人生活其中，有熱鬧的商店街，以及歷史悠久的神社寺院。秋天時，群山染滿楓紅。流向市街東邊的河川上，架著好幾座橋，我常倚在欄干上凝望遠方市街的燈火。我是住在那座市街的學生。好幾個令人懷念的風景逐漸浮現。像名叫「進進堂」的咖啡店。名叫「芳蓮堂」的舊道具店。

真教人懷念。為什麼之前我都忘了呢？

○

「知道我為什麼叫你恩人了吧，尼莫。」

老翁講完漫長的故事後，如此說道。

「託你的福，我重拾重要的回憶，得以使用『創造魔法』。你看這艘氣派的海盜船，還有我的手下們。全是我用魔法創造出來的。而現在這艘鸚鵡螺號正朝五山所在的海域前進。找到滿月魔女後，我應該能得到更強大的魔法吧。」

老翁的雙眼就像瘋狂的信徒一樣，帶有異樣的光芒。

「我已經在這片海域流浪了太長的時間。就算現在回到原本的世界，一切也無法重來。既然這樣，這次我就滅了魔王，將這些群島改造成我想要的模樣。尼莫，到時候就有你好忙的了。雖然你有點笨手笨腳，但你也是會使用『創造魔法』的男人。」

「如果我不願意跟隨你呢？」

「那我會很難過的。」

老翁嘴角輕揚。

「因為要殺了自己的恩人，還是會有點心痛。」

接著他走出客艙。

這時，我才發現客艙裡異常悶熱。圖書館長背倚牆壁坐著，頻頻拭汗

我坐向他身旁。

「你怎麼看？」

「那種鬼話你真信嗎？」圖書館長說：「那是老頭子的幻想。愚不可及。」

「真的只是一般的幻想嗎？我確實向那位老翁提到這座海域外的市街，講得好像自己在那裡住過似的。如果是這樣，他便擁有和我一樣的回憶。兩個人不可能會有相同的回憶。」

「不，有可能。」圖書館長冷冷地說道。

我驚訝地注視圖書館長：「這話怎麼說？」

「就連你的回憶，也都是幻想。同樣的幻想占據了你們兩人的腦袋。以為自己是來自這片海域外的幻想。而且你們都自以為可以使用『創造魔法』。」

「可是，這艘海盜船確實存在。如果不是那名老翁使用了『創造魔法』，這怎麼有可能辦到？」

「是魔王幹的好事。」

「他為什麼要這麼做？」

「這種事，你自己去問魔王。」

圖書館長不耐煩地說道。

我們就此沉默，靜靜聆聽船隻的嘎吱聲。

我們就這樣被關在客艙裡，過了很長一段時間。因為沒有窗戶，所以無法觀察外面的狀況。極度的悶熱令我漸感意識模糊。圖書館長躺在牆邊。不知不覺間，似乎連我也開始打起

睡來。

突然有水潑向我臉上。

「喂，尼莫，振作一點。水來了。」

朝我窺望的，是那名學團之男。

我接過他給我的水壺，咕嘟咕嘟喝了起來。

這時，學團之男一把抓住覆在他臉上的鬍鬚，像在剝水果皮似地扯了下來。一看到底下露出的那張臉，我連水都忘了喝，看得目瞪口呆。

出現我眼前的，是佐山尚一。

但他應該已在砲台島中彈身亡才對。我親眼見他躺在地上，還將他的遺體搬往軍營外。

我愣了好一會兒才開口說話。

「我以為你死了。」

「不，我是死了。」

「可是你現在不是好端端地活著嗎？」

「好端端活在這裡的是我，但在那裡喪命的也是我。」

這是怎麼回事？我實在搞不懂。

佐山尚一語帶安撫地說道：

「你會感到混亂也是理所當然。換句話說，學團之男沒有個人這種概念。你漂流到觀測所島時，解救你的那個男人、關在砲台地牢裡的囚犯、我的前任者、前前任者，我們全是佐山尚一。」

「也就是說，你不是人類嘍？」

「累倒在那裡的圖書館長說我們是『怪物』。抱歉，一直沒跟你說。不過，託你的福，我才能潛進這片群島裡，並從砲台的地牢逃脫。還成為海盜辛巴達的得力右手。一切都是託你的福。謝謝你。」

「既然這樣，那你快救我。」

佐山發出「嗯」的一聲沉吟，搔抓著下巴。露出歉疚的神情。

「這我就沒辦法了。」

「為什麼？」

「因為我現在對辛巴達宣誓效忠。」

接著佐山站起身，手持彎刀。

「我很欣賞你，尼莫老弟。與你為敵，我很遺憾。但現在是辛巴達大幅領先。如果是他，或許能見到滿月魔女。我們從很久以前，就在苦苦等候這天的到來。」

我望著佐山尚一問：

「你們到底是何方神聖？」

「一群在『存在』與『不存在』的狹縫間生存的人。就像一場淡淡的夢。」

佐山尚一走向牆邊，朝圖書館長的身軀輕輕一踢。

「喂，圖書館長。快起來。」

圖書館長發出不悅的呻吟。

「幹嘛？」

「辛巴達大人叫你去。你們兩人都到甲板來。」佐山說：「我們的船就快進入五山所在的海域了。」

○

我們走上樓梯，來到甲板。

船桅朝藍天高高的聳立，張滿帆。雖然幾乎無風，但鸚鵡螺號似乎一路順暢的前進。四周就像早市一樣喧鬧。頭頂的瞭望台、船尾、甲板四周，到處都有海盜在行走，監視四周的海面。應該是在找尋滿月魔女居住的島嶼吧。

半晌過後，船頭的方向響起一聲叫喊。

「有一座島！是蠟燭島！」

我們逐漸駛近的，是一座有森林和草原的大島。海岬上有一棟灰色建築，屋頂上有一座塔。像蠟燭一樣線條平順，顏色潔白，接近頂端處有一間紅色的瞭望室。海盜船緩緩通過那座島的外海。海盜們似乎覺得有趣，指著那座蠟燭島大叫，嘻嘻哈哈。

突然船尾傳來一聲怒喝。

「你們吵什麼吵！」

轉頭一看，是那位老翁。千夜小姐站在他身旁。

「千夜小姐！」

圖書館館長向她叫喚。

她面向我們，嫣然一笑。

「不要緊的。我沒事。」

「我不是說過嗎，我會待她如上賓。」

老翁滿臉怒容地說道。

船長都來到甲板上了，但海盜們還是繼續喧鬧。

老翁一把抓住千夜小姐的手臂，拖著她橫越甲板。他將手槍比向一名海盜的腦袋，毫不猶豫地扣下板機。槍聲響起，那名男子就此癱軟在地，原本喧鬧的甲板馬上鴉雀無聲。海盜們旋即抱起那名遭射殺的男子，扔進海裡。一臉恭敬地望著老翁。

「這樣就對了。給我安靜一點。」

老翁望向那座浮在海上的蠟燭島。

「沒想到我又回到這處海域了。」

船很快便通過蠟燭島，繼續向前挺進。

老翁帶著千夜小姐朝我們走來。

「好了，與滿月魔女見面的時刻就快到了。」他說。「我就來實現大小姐的夢想吧。」

「別這麼說嘛。我又不會害妳。」

「我可沒說要你幫忙。」

當我們環視四周時，在寧靜的大海遠方，逐漸浮現一座青翠的島嶼。聳立於島中央的高

四周風平浪靜，宛如置身巨大的湖面。

山斜面，有一三角形的空地，寫著一個「大」字。視線橫向移動後，其他島嶼也像踏腳石一般點點浮現。據說迎火點燃時，會在黑暗中燃起各種文字和圖形。

「滿月魔女就在這裡。」老翁說。

但到處都看不到類似的島嶼。如果相信在美術館看到的那幅畫，照理說，滿月魔女住的島上應該會有一座荒野，上頭有宮殿，還有環繞四周的巨大沙丘。這表示那會是一座相當大的島嶼。但我定睛凝視點燃迎火的五座島嶼所圍繞的這片大海，始終遍尋不著這樣的大島。

「魔女在哪兒？」圖書館長問。

「如果不是有心想看，就看不到。」千夜小姐說：「不過，一定就在這裡。」

「既然不存在，自己創造不就得了。」

老翁說出令人意想不到的話來。

「喂，尼莫。你試著創造出魔女居住的島嶼來。」

我為之一愣。

這男人到底在說什麼。用我自己的「創造魔法」，創造出會傳授我真正「創造魔法」的滿月魔女——這簡直就像抓住自己的後頸，把自己提起來一樣。

「這種事怎麼可能辦得到！」

這時，老翁向佐山尚一使了個眼色。佐山應道：「Aye, aye, sir!」他走向圖書館長，讓他跪向甲板，以手槍抵向他頭部。

「既然你說辦不到，那就殺了圖書館長。」

甲板頓時鴉雀無聲。

圖書館長像在祈禱般低著頭，千夜小姐則像全身凍結一般。

「我知道了。我做總行了吧。」

我走向船頭。海盜們往兩旁讓出一條路來。

來到船頭後，前方是空無一物的遼闊大海。轉頭一看，好多張臉擠在甲板上。有臉色蒼白注視著我的千夜小姐、泛著冷酷笑容的老翁、跪在地上的圖書館長、拿著手槍，神色自若的佐山尚一、像看熱鬧群眾般屏息以待的成群海盜。

我再次望向眼前的大海。

但我完全沒把握可以創造出島嶼。我感覺到眼前這片空曠的大海朝我壓迫而來。我閉上眼，想憶起先前創造出「進進堂」時的情形。我深深地潛入海底，伸手在揚起的塵沙中探尋。但那裡什麼也沒有。不可能創造得出來。但我還是非創造不可。

不久，我擠出全身的力氣喊道：

「我要將那座島命名為『滿月島』。」

這句話連我自己聽起來都覺得空洞。

果不其然，不管等再久，海上始終沒任何變化。不久，海盜們等得不耐煩，開始你一言我一語地咒罵起來。我又講了一次「滿月島」這個名字，但大海還是沒任何回應，就只是靜靜的閃動波光。

「怎麼啦，尼莫。辦不到嗎？」

老翁出言嘲笑。

「你不是會用『創造魔法』嗎？」

「我辦不到。」

海盜們哄堂大笑。

這時響起一聲槍響。我就像被彈開似地轉頭望，只見圖書館長仍跪在甲板上，一臉茫然。是佐山對空鳴槍。「我留這個男人一命。」老翁開心地說道：「因為我要讓你知道自己錯了。」

接著他一把推開我，自己站向船頭。

「要是交給你來辦，天都黑了。」

甲板再次歸於平靜。

老翁敞開雙臂，以自信滿滿的聲音說道：

「我將這座島命名為『滿月島』。」

眾人皆屏息觀看後續發展。

一座巨島回應老翁的聲音，就此浮出水面。沒花太多時間便顯露出全貌。沿著島嶼外圍一路綿延的沙灘。前方和緩隆起的沙丘。沐浴在陽光下閃耀金黃光輝的「滿月島」，宛如遠從太古時代便已存在此地，一直等候我們的登陸。

「萬歲！辛巴達萬歲！」

甲板上馬上響起震耳欲聾的喧鬧。

「尼莫啊，你害怕創造。你以為用這樣的話語，大海會有回應嗎？你沒有當支配者的資格。」

老翁在我耳畔說道。

「創造就是支配。」

○

老辛巴達命人將海盜船停在外海。

登陸滿月島的人，有辛巴達、佐山尚一、我、圖書館長、千夜小姐，以及十五名海盜。我在海盜群裡一起划槳，望向和我們齊頭並進的另一艘小艇。和老翁一起坐在小艇船頭的千夜小姐，手扶著草帽，凝望著逐漸接近的沙灘。

我們分坐兩艘小艇，離開海盜船，這片大海靜得可怕，划沒多久時間便抵達了沙灘。

我右手邊的圖書館長緊握著船槳。

「剛才的事請你原諒。」我說：「我實在是沒辦法。」

「我原本就不相信你會使用魔法。」圖書館長冷冷地說道，朝一旁的小艇努了努下巴。

「為什麼魔王會讓辛巴達這樣為所欲為？」

圖書館長確實說得沒錯。老翁在海上如此恣意胡來，魔王不可能都沒察覺。更何況，老翁要是見到了滿月魔女，或許就能取得足以和魔王抗衡的身分。

——為什麼魔王不現身？

「他容許有兩位創世主嗎？」

佐山尚一在船頭大喊道：「怎麼看都覺得這是災厄的預兆。」

「各位，把嘴巴閉上，好好划！」

圖書館長暗啐一聲。

不久，我們登上滿月島。

沙灘一片荒涼，連一根椰子樹也沒長，不管望向哪個方向，亮晃晃的白沙亮光總是一樣刺眼。沙灘就此隆起化為沙丘，宛如白沙建造成的長城，環繞島嶼的外圍。總之，映入眼中的除了白沙，還是白沙。

老翁抬手遮在額頭前，仰望沙丘。

「大小姐。是這座島沒錯吧？」

「滿月魔女的肖像畫裡也有沙丘。宮殿應該是在這座島的中央。」

「終於要和傳說的魔女見面了。」

老翁意氣風發地爬向沙丘。

海盜們拿彎刀抵著我們，喝斥道：「快爬！」

遠看坡度平緩的沙丘，爬起來卻相當吃力。每踏出一步，腳就會陷入沙子中。白沙在太陽的烤炙下，燙得幾乎會將人灼傷，才短短幾分鐘，就像進了烤箱般，滿身大汗。身旁的海盜們，光是自己要爬上沙丘，似乎就已竭盡全力。

我轉頭伸手扶千夜小姐。

「謝謝。」

千夜小姐抓住我的手，爬了上來。她靠向我身邊，向我低語道：「別放棄。你還沒輸。」

「可是，我創造不出這座島。」

「我認為這次的失敗有某種含意。」千夜小姐說：「辛巴達的做法錯了。」

走在最前頭的是佐山尚一。白沙的熱氣他一點都不在意，而且他似乎掌握了攀爬沙丘的要訣。當我們來到沙丘中間的位置，牛步而行時，頭頂傳來佐山的聲音喊道：「是宮殿！」

我抬起被熱氣熏得迷糊的腦袋，望向沙丘頂端。

但那裡沒有佐山尚一。我看到的是一頭巨大的老虎，背對著宛如地獄般的藍天。在白沙的反照下，老虎的體毛閃閃生輝，猶如以藍天當畫布繪製出的一幅美圖。「妳看那個！」我指向老虎，但千夜小姐卻一臉納悶地問：「看什麼？」其他人都沒發現佐山變身。似乎只有我看到老虎。正當我發愣時，那頭老虎已消失在藍天中，取而代之的，是雙手叉腰的佐山尚一。佐山以挑釁的神情注視著我。

——他到底在打什麼主意？

他就只有在那短暫的瞬間展現他「夜間的姿態」。

好不容易抵達沙丘頂端，這座島奇怪的形狀盡收眼底。不論望向左邊還是右邊，沙丘都形成一個大圓弧，一路相連。白沙構成的長城環繞整座島，將眼前這片廣闊的圓形荒野與大海完全隔開。

老翁困惑地低語道：

「那是滿月魔女的宮殿嗎？」

荒野中央確實有座像宮殿的建築。穿過白石大門，前方是一座圍牆環繞的長方形庭園，裡頭有一棟圓屋頂加尖塔的建築。令老翁感到困惑的，應該是宮殿內眾多的人影。人群從宮殿和庭園裡滿出，像群聚在生物屍體旁的螞蟻般，將圍牆團團包圍。連周邊的荒野上也有零

星的人影。

「那群人是哪來的？好像有數百人之多。」

圖書館長伸長脖子說。

「是在守護魔女的宮殿嗎？」

「但看起來不像士兵。」

海盜們一臉擔心地望著船長。

四周不見半個雲朵，眼下這片荒野上會動的東西，就只有風吹揚起的沙塵。要不是有沙塵的陰影從盆地底端滑過，甚至感覺不到時間的流動。我們耐著性子觀察，但這些人影一動也不動。不久，老翁再也按捺不住，開口說道：

「我們上吧。再看下去只會沒完沒了。」

走下沙丘後，地面改為像龜殼一樣乾裂的黃土。拜此之賜，變得好走多了。除了少許在地上爬行生長的植物外，什麼也沒有，宛如走在一座乾涸的池底。

「好像來到另一個天體。」

千夜小姐如此說道，仰望天空。

萬里無雲的天空，感覺異樣的蔚藍。

魔女宮殿以及包圍它的人影逐漸接近。

走在前頭的佐山尚一走近其中一道人影。他往對方的臉窺望，但對方就只是望向宮殿的方向，一動也不動。佐山狀甚親暱地拍著對方的肩膀，朝我們揮手。「這只是一般的石像。辛巴達大人。」

「這些到底是什麼？」

「說來慚愧，他們是我的前任者。」

確實就像佐山說的，這些是化為石像的學團之男。有的還保有清晰的樣貌，有的則是歷經漫長的歲月，已風化剝落。他們不是一同湧向宮殿，而是前仆後繼的變成石像。但這些石像每個都一臉安詳。

「大家都想見滿月魔女一面。」

佐山摟著其中一尊石像的肩膀。

「例如這位仁兄。他和你一樣成為海盜，向魔王開戰。此外還有許多人。有的成為森林智者的弟子，有的被小島上的老婆婆收留，成了商人。還有人成為漁夫，被鯨魚吞下，在鯨魚肚子裡生活了好幾年。這些不同的冒險，最後都會漂流到這座島上來。」

佐山無比懷念地環視這些石像。

「但他們都缺了一樣重要的東西。」

「缺了什麼？」

「就是你啊，辛巴達大人。」佐山笑著道：「所以我才需要你啊。」

在石像的包圍下，眾人皆為之茫然。

突然一陣強風吹來，我不自主地閉上眼。像是無數個鈴鐺作響的聲音，從四周湧現。數百尊風化的石像，因這陣滿含沙塵的風而發出聲響。

就像石像們在歌唱一般。

○

我們穿過白色的石造大門，走進庭園。

就算昔日這是一座美麗的庭園，但現在看不出半點影子。縱橫其間的水渠、位於中央的大噴水池、石造的涼亭，全都掩埋在白沙中。佇立各處的石像，在覆滿白沙的地面落下長長的影子。

「看起來不像有人住。」千夜小姐蹙起眉頭。

走上正面的寬廣石階，前方的宮殿入口敞開，像洞穴般漆黑。在佐山尚一的引導下，老辛巴達和我們一同走進那座宮殿。但宮殿的大廳空蕩蕩，連鋪在石板地上的地毯也沾滿白沙。不管怎麼叫喚，都沒人出來迎接。

「虧我們還特別來訪。」老翁為之惱火：「去找出滿月魔女來。」

我們查看了許多走廊和大廳，但沒找到半個人影。只看到許多學團之男的石像。他們闖進這座宮殿，像傢具一樣，佇立在大廳的角落、樓梯下、柱廊圍繞的中庭。

一無所獲的探索不斷持續，海盜們似乎漸感失望。原本傳向天花板的笑聲，不知從什麼時候起，開始轉為擔心的竊竊私語。

圖書館長不屑地說道：

「滿月魔女根本就不存在。」

老翁轉頭瞪了圖書館長一眼。

「你說什麼?再說一次看看。」

「滿月魔女早就不在了。也許是很久以前就離開這片海域。也許是與魔王相爭落敗,丟了性命。也許原本就沒有這個人存在。到頭來,我們什麼也不明白。只有魔王知道真相。」

「可是這座島就在這裡。因為是我創造的。」

「發現這麼一座空空如也的宮殿,有什麼用?既然你想創造出這樣的島讓人見識,大可順便創造出滿月魔女來。既然你會用『創造魔法』,應該能隨心所欲才對。還是說,你沒辦法做到『什麼都有』?」

老翁氣得臉色發青。

這時佐山尚一介入調解。

「唔,你沒感覺到嗎?」

「感覺到什麼?」

「有風吹來。是海的氣味。」

佐山豎起手指,說著神祕的話語。

我們跟著他走過走廊,抵達一處像宴會廳的大廳。牆上和天花板都有幾何圖案的裝飾,從敞開的窗戶可以望向一路連往荒野盡頭的沙丘。這裡以前肯定舉辦過盛大的宴會。裝有水果、肉、糖果的大盤子、裝有飲料的瓶子、焚燒香木的氣味、琵琶和銀色笛子奏出的旋律。之所以會想到這些,應該是從《一千零一夜》產生聯想吧。

不久,我因佐山尚一的聲音而回過神來。

「在這裡。」

佐山腳下有個正方形的洞口。

突然出現的漆黑洞口，看起來就像世界缺了一塊。但湊近細看，可以看見一條通往地下的樓梯。

佐山尚一向老辛巴達低語道：

「好像是條隱藏通道。」

「你認為魔女在這前面嗎？」

「當然。」

「為什麼你可以說得這麼篤定？」

「因為這就是你要的啊，辛巴達大人。」佐山尚一恭敬地說道：「因為這是你的魔法。」

老翁臉上泛起微笑。

「那就走吧。學團之男。」

那樓梯長得可怕，就像一路通往地底般。

起初樓梯口照下的亮光還照亮腳下的路面，但很快就什麼也看不見了。如果不是佐山在前頭帶路，大家可能就不知該怎麼走了。我扶著右側的冰冷石牆，小心翼翼地往下走。在這令人喘不過氣的黑暗中，甚至感覺不出自己前進了多少。

走在後方的圖書館長低語道：「我最怕黑了。」

走在前面的千夜小姐說：

「看。入口變那麼小了。」

轉頭一看，淡淡的亮光射進的樓梯口，浮現在黑暗的彼方。朝那感覺很不可靠的亮光注

視了一會兒後，轉身面向前方，眼前是無邊的黑暗。

我感到不安，轉身叫喚道：

「千夜小姐，妳在嗎？」

「我在這裡。」

「什麼也看不見。」

「我也一樣什麼都看不見。」

愈往下走，周遭的空氣彷彿愈清冷。從前方的黑暗飄來寒冬般的冷冽空氣。連扶石壁的手也漸感冰凍。很難相信剛剛還身處在熱帶的陽光下。

○

樓梯前方漸漸可以看到微光。

接著我們來到一處宛如巨大水井底部的地方。

頭頂可以看見一塊圓形的藍天，但陽光照不到地底，四周像海底一樣昏暗。老辛巴達和佐山尚一站在沙地中央仰望天空。其他海盜們則是不知所措的呆立原地，有的拿起地面的沙子，有的冷得發抖。老翁急躁地向佐山尚一詢問：

「滿月魔女在哪裡？」

「這就怪了。也許是走錯路了。」

佐山尚一如此說道，愣在原地。

我環視四周，發現這昏暗的地底下散落一地的石像碎片。學團之男也曾深入這裡。如果是這樣，那佐山尚一也來過這裡。想到這裡，我心頭一驚。因為學團之男全都是佐山，所以他不可能會「走錯路」。這表示他對這裡一清二楚，卻還帶我們來這裡。

——他在打什麼主意呢？

我隔著黑暗凝視佐山。

千夜小姐橫越沙地，走向對面的牆壁。她一碰觸牆壁，便像嚇到似地向後退。

「怎麼了？」

「你看這個，尼莫。」

起初看起來只像是凹凸不平的灰色牆壁。但視線在牆上游移片刻後，佐山尚一的臉突然從牆上浮現。剎那間，就像錯視畫般，眼前的風景驟變。環繞我們的彎曲牆壁原來是由無數破碎的石像構成。那幕景象就像成群埋在牆裡的男人在痛苦掙扎一樣。

晚我們一步前來的圖書館長也看得目瞪口呆。

「這是怎麼回事？」

「是滿月魔女幹的嗎？」

「不過，這數量也太詭異了吧。不太對勁。」

圖書館長碰觸牆壁，展開沉思，但他突然驚訝地抬起頭來，環視這處昏暗的地下空間。

「我們現在看到的，是這座島的基石。」他說：「我們來到滿月島的地底深處了。」

他突然轉身來到佐山尚一跟前。千夜小姐和我困惑地朝圖書館長追去。

老辛巴達在沙地中央向佐山逼問。

「你為什麼帶我們來這種地方？」

但佐山沒回答。老翁一把抓住佐山後頸，但他卻像碰到什麼髒東西似的，把佐山撞開後，向後倒退。

「你到底是……」

佐山尚一站在沙地上一動也不動。他維持單腳跨向前的姿勢，右臂不自然地抬起。我奔向前伸手搭在他手上，感覺冰冷又僵硬，令人毛骨悚然。佐山的手臂已變成石頭。

佐山尚一臉上露出不自然的笑容。

「嗨，尼莫老弟。得暫時告別了。」

就像水滲進乾硬的沙地般，他後頸的肌膚慢慢變成灰色。我什麼也不能做，就只能望著他漸漸石化。

圖書館長一把揪住佐山問道：

「這座島是學團之男創造的嗎？」

「不光這座島。」

「什麼？」

「還有這群島的一切。森林和野獸。以及人類。」

佐山尚一別有含意地說道：

「各位都是用我們的屍體創造出來的。」

他的頭部以下已完全化為石像，這樣的變化開始覆蓋他的臉。但他看起來沒有痛苦的模樣。他的眼神平靜，臉上還掛著微笑。他那逐漸凍結的嘴唇微動，似乎想說些什麼。我把耳

朵湊向他嘴邊。

「尼莫老弟。聽得到嗎？」

「聽得到。」

「滿月魔女根本就不存在。」

「根本就不存在？這是什麼意思？」

「勿語無涉於己之事。」

說到這裡，佐山尚一沒再言語，就此停止動彈。

我試著伸手觸碰他臉頰，已感覺不到半點餘溫。彷彿從很久以前就佇立在這處地底般。

那灰色的雙眼，凝望著填滿牆面的其他前任者們。佐山也走上跟前任者一樣的命運。

「他死了嗎？」

老辛巴達說。

「你們剛才在竊竊私語什麼？」

我轉頭望向老翁說道：

「滿月魔女根本就不存在。」

「胡扯。」

老人咬牙切齒地說道。

「不可能。你想騙我，是行不通的。」

但明顯看得出來，他逐漸失去自信。就算想相信眼前的事物，但逐漸膨脹的懷疑粉碎了他的信念。過去他一直仰賴佐山尚一這位同行者，但此刻連佐山也變成了石像。

他推開我們，朝石像走近。

「滿月魔女在哪兒？」

他搖撼石像問道。

「拜託，賜給我力量吧！」

這時傳來驚人的地鳴聲，整座島劇烈搖晃。

我一屁股跌坐在沙地上。可以感覺到地面逐漸傾斜。整個沙地凹陷，變得像擂缽般，周圍的白沙開始流動。站在沙地中央的佐山石像緩緩被白沙吞沒。待我回過神來時，老辛巴達和海盜們已爭先恐後地趕向通往地面的樓梯。

傳來圖書館長的聲音。

「快點離開這裡！」

我正準備爬出沙地時，劇烈的搖晃多次搖撼整個地底，每次都傳出爆炸的聲響。那是填滿石像的牆面出現龜裂的聲響。不久，剝落的石片開始掉落，四周因揚起的粉塵而更顯黑暗。我突然像是被人一拳打向腦袋般，感到一陣劇痛，就此跪地。似乎是被掉落的石片打中。眼前頓時化為一片白茫。

千夜小姐一把抓住我的手喊道：「快跑！」

拜此之賜，我才能勉強爬上沙地。

海水從變成擂缽狀的沙地底部噴出，形成巨大的藍色白水柱。瞬間水位增高的泥水形成漩渦，看起來就像掉落的石片沸騰。轟隆聲愈來愈響亮。

——滿月魔女根本就不存在。

我們衝上樓梯，朝地面奔去。

○

當我們衝往宮殿外時，整座島搖晃得更加劇烈，魔女的宮殿開始崩塌。只留下捲起灰濛粉塵的瓦礫堆。

我們全身沾滿粉塵，身上多處流血。

海盜們穿過庭園的大門，往荒野奔去。應該是想趕在這座島沉沒前，先返回海盜船吧。

我們也馬上緊跟在後，衝向荒野，但旋即茫然呆立原地。

一看就知道，遠方的沙丘已像麥芽糖般緩緩融化。揚起的濃濃沙塵，好似點燃火的折紙，從外緣開始啃食蒼穹。不久，前方的荒野出現黑色的汙漬，它們瞬間擴展開來，陸續陷落的地面將海盜們吞沒。從陷落處滿溢出泥水，周遭的地面也逐漸陷落。眼看已逼近我們腳下。

我們轉身往崩塌的宮殿折返。

在瓦礫堆的頂端，龜裂的圓屋頂整個斜傾，保存了下來。當我們以圓屋頂為目標，努力往上爬時，四周每經一次搖晃，瓦礫就有一角會崩塌，四周因揚起的粉塵而滿是黃色的煙霧。

當我們好不容易抵達圓屋頂時，泥水構成的怒濤推倒圍牆，流進庭園。

我們站在瓦礫堆上，茫然望著這座島走向末日。

不管朝哪兒望，觸目所及都是散發金屬光芒的滾滾泥水。湧來的大浪濺起泥水的飛沫。沙塵覆蓋天空，轉為烏雲，四周望向泥濘的遠方，也只能看見像積雨雲般不斷湧現的沙塵。

逐漸變得像黃昏一樣昏暗。閃電在雲縫間交錯，雨滴開始打向周遭的瓦礫。

「尼莫，快使用『創造魔法』。」千夜叫喊道：「再這樣下去，大家都會沒頂的。」

這時傳來一聲槍響。

我不自主地縮起脖子。

「危險！」

圖書館長叫道。

可以看到老辛巴達從瓦礫中坐起身。不同於其他海盜，只有他一人存活下來。接著第二

發子彈從我身邊掠過。

我抄起手邊的瓦礫朝他丟去，趁他怯縮的空檔飛撲過去。當我們扭打在一起時，我將他的手槍打落到瓦礫的縫隙裡，接著老翁拔出掛在腰間的軍刀。就在我向後躍開的瞬間，軍刀從我鼻子前端掠過。

「啊！這是一場夢。一場愚蠢的夢！」

老翁悲慟地大喊。

「這也是魔王的陰謀。」

「辛巴達，滿月魔女根本就不存在。」我說。「不過話說回來，你殺我又有何用？」

「你還不懂嗎！」老翁目露斑斕晶光。「這座島就快沉了，就只有你能活命。然後被海浪打上蠟燭島。你就是年輕時的我！」

看來，老翁已經失去理智。

「為了回到記憶中的土地，你會白白浪費漫長的歲月。你的人生將全部耗在回歸故鄉的

夢想中。你將會化成我，而我會遇見你。這場毫無助益的夢將永遠反覆上演，堪稱是時間的牢獄。魔王將我們困在這個牢獄裡。但只要我在這裡殺掉你的話……。」

老翁掄起軍刀砍了過來。

我從這處瓦礫躍向另一處瓦礫，老翁則是踩著不穩的步伐在後頭追趕。風雨不斷增強。天空劃過一道閃電，照亮因大雨而迷濛的瓦礫堆，這時，腳下的瓦礫突然崩塌，我們就此滑落。底下是漩渦洶湧的泥海。在千鈞一髮之際，我抓住了瓦礫。

我猛然回神，發現老翁正俯視著我。

老翁在不知不覺間，已恢復為我第一次在無人島上遇見他時的神情。被雨淋溼的白髮，緊貼著他蒼白的前額。之前乘坐海盜船橫行四方的驃悍神情已不復見，眼前的他已露出死相。他錯了。會傳授他真正「創造魔法」的滿月魔女，他要用自己的「創造魔法」將她創造出來——這是不可饒恕的行為。

「我不會讓魔王稱心如意的。」

老翁掄起軍刀。

這時，我在海盜船的客艙裡聽聞的故事浮現腦海。

那是這名老翁的人生，要是就像他所說，我們都被囚禁在時間的牢獄中，那麼，無法回歸故鄉，只能在此垂垂老去，這也就是我的人生。

前往大海盡頭的冒險和挫折、自暴自棄的海盜時代、與魔王的對決和落敗，以及在北方邊陲之地的孤島展開的孤獨生活。這段時間他所感受到的悲戚，我懂。為什麼自己會在這種地方呢？為什麼會找不到返家的路？尼莫、約翰·西爾弗、吉姆、尼德蘭，還有「四處流浪

的辛巴達」。他一再空虛地變換假名，但他追求的名字就只有一個。那是他怎麼也想不起來的真名。

我抬頭望著老翁，開口問道：

「你的真名是什麼？」

「我的真名？」

老翁露出大感意外的神情。

我看準這個瞬間，一把抓住他的腳。使勁往前拉，他大叫一聲，跌坐地上，就此順勢滑落。

我想抓住他，但沒能趕上。他就此落向底下的泥海。

我最後看到的，是老翁從泥海中浮出水面，整個人化成泥偶，死命掙扎。就只有一張一合的嘴巴透著紅色。但那也僅只是轉瞬間的事。接著一陣大浪湧來，將他沉入泥海中。

我緩緩爬上那滿是泥濘的瓦礫。

烏雲覆蓋天空，四周像暗夜般漆黑。

這時，泥海前方浮現一個小小的字。以微光在黑暗中呈現出一個「大」字。它起了開端，接著「妙法」兩字和鳥居的形狀也開始陸續浮現（注：京都的五山送火，共有五個圖案，分別是「大文字」、「妙法」、「松崎妙法」「船形萬燈籠」「左大文字」「鳥居形松明」）。它們像星座一樣閃耀，讓人覺得包圍我們的這片黑暗，如同宇宙般深不見底。

我心想，這就是五山迎火。

○

我在雨中跑回原處，只見千夜小姐倚在圓屋頂旁，閉著眼睛。圖書館長撕下衣服的一角，替她包紮手臂。

據說是老翁開槍擊中了她。

「得趕快治療才行……」圖書館長說：「辛巴達人呢？」

「被泥海吞沒了。」

這時，千夜小姐微微發出一聲呻吟，睜開眼睛。

她筆直地望向我，臉色蒼白。臉頰上的槍傷在滲血，與飛濺的泥水混雜在一起。我用雨水沾溼手，仔細擦拭她的臉，從沾滿血水的臉上的鮮血和泥水底下，露出像幼兒般白皙的肌膚。

而在我擦拭她臉蛋的這段時間，她眼中同時燃著絕望與希望之火。

「我一直相信你會拯救我們。」

我們排成一列，靠向圓屋頂。放眼望去，有無數個泥海波浪湧現。波浪打來，令瓦礫堆底部崩解，濺起泥水飛沫。千夜小姐倚向圖書館長的肩膀，閉上眼。

圖書館長對我喚了聲：「尼莫。」

「我剛才回想你說過的話。」

他的口吻顯得出奇平靜。

「也就是你在漂流到這座海域前所居住的那個市街。你說過，千夜小姐和我也在那裡，我們三人是朋友。當然了，這種事我不相信。但如果那是真的，不知道會有多好。在你居住的那個市街，我們是以真人的身分在那裡生活吧？」

「沒錯，你們是以真人的身分在那裡生活。」

「我們都在做些什麼？」

「這個嘛。在租屋處聽唱片、去咖啡店、去參加慶典……」

夜間慶典的燈光在我腦中浮現。就像花朵陸續盛開般，無數個色彩鮮豔的片段，填滿我心中。

雪花落向臉頰的觸感。

參道的喧鬧聲。

攤販升起的煙。

白熾燈的亮光。

我能清楚憶起那天晚上的事。

「你怎麼了，尼莫？」

我默默坐起身，站在瓦礫上，注視眼前這片泥海。

我想的是那名可憐的老翁。為什麼他能使用「創造魔法」呢？他會叫我「恩人」的原因只有一個。那就是我告訴他的回憶，喚起了他遺忘的回憶。

我認為，他就是因為想要創造，所以才行不通。

其實只是他自己忘了，應該被創造的事物，老早就已存在。

我面向大海，敞開雙臂。

「要想起『創造魔法』。」

不久，從泥海中浮現一個巨大之物。倒不如說，它是用泥巴所構成。白熾燈綻放光芒，許多的攤販、松樹、紅色鳥居、來來

從我們所在的瓦礫堆底下，形成一條海上的明亮道路。

往往的遊客，陸續浮現。天空飄降的雨化為雪花。

「這是吉田神社的節分祭。」

不久，清楚傳來夜間慶典的喧鬧聲。

我回頭望，只見圖書館長目瞪口呆地望著這場海上夜間慶典。一副難以置信的神情。我蹲下身，碰觸千夜小姐的臉頰。

她睜開眼，微微一笑。

「我說得沒錯吧。」

「妳最好躺著別動。」

她微微點頭。

「我來自一座遙遠的市街。那裡住了許多人，有熱鬧的商店街，還有歷史悠久的神社和寺院。秋天群山染滿楓紅。河上架了許多座木橋，我常倚在欄干上望著街上的燈火。我幾乎每天都在那座市街望著你們。我們是好朋友。」

接著我挺起身，望向那場浮在海上的夜間慶典。

「圖書館長，千夜小姐拜託你了。」

「你要做什麼？」

「接下來我得去見某人才行。那個人就在這場夜間慶典中。滿月魔女應該也在那裡面。」

「我知道了。你快去吧。」

圖書館長如此說道，摟住千夜小姐的肩膀。

「你一定要回來。我們在這裡等你。」

我頷首，走下瓦礫堆，走向那夜間慶典中。

這時，我耳畔響起一陣低語聲。

——你要留下他們，自己離去嗎？

我搖頭。我不想這樣。我原本也不想這樣。

從我腳踩的碎石路，以及周遭人群的熱氣，我能感受到現實感。糖糖、棉花糖、射飛鏢的看板、醬料的氣味。燈泡的亮光照亮的夜間慶典，前方因飛舞的雪花而顯得迷濛。夜間慶典的遊客們個個都穿著看起來很溫暖的厚衣，頭和肩上都積著白雪，像蒸氣機似地吐著白煙。

在攤位的亮光照耀下，站著一名男子。是名身穿黑西裝的男子，個頭不高，那積著白雪的銀髮，看起來就像撒上一層砂糖。我一眼便認出他是魔王。他就像早已在那裡等我似的，面露微笑，向我遞出卡片盒。

雪花靜靜落向米黃色的木盒上。

「世界的中心暗藏著一個謎。」魔王就像在向我透露祕密似地低語：「那就是『魔法的泉源』。」

○

「這裡很冷對吧。我們到裡面談吧。」

說完後，魔王準備走進攤位間設置的帳篷。

「請等一下。千夜小姐受傷了。」

「我女兒的事不用擔心。」魔王說。「請你放心。」

帳篷內擺有折疊桌和長椅，室內滿是暖爐的熱氣。人們在燈泡下肩挨著肩，有的吃什錦燒，有的喝甜酒。魔王坐向長椅後，將卡片盒擺在桌上。

那上過漆的木盒年代久遠，在燈泡的亮光下散發蠱惑的光芒。就像在朝我低語著：「打開吧。」

「使用魔法感覺怎樣？」

「那真的是魔法嗎？」

「你這話的意思是？」

「也許一切都是你在背後安排。」

「我何必那麼大費周章呢。」魔王莞爾一笑。「通往這裡的道路，是你自己用魔法開闢出來的。那是創造世界。包括你的夥伴，還有敵人。就連這場夜間慶典，不也是你自己創造出來的嗎？還包括此刻說明這一切的『我』。」

「頭上的燈泡就像在告知有危險般，不斷閃爍。」

「難道有兩位魔法師？你和我？」

「是魔王創造了我嗎？」

「還是我創造了魔王？」

「創造出的世界，它的根基不斷地翻轉。」

「魔王肘抵桌面，那纖瘦白皙的手托著臉頰。」

「魔法其實比想像中來得不自由。看起來好像什麼都能辦到，但那終究都只是表象罷了。」

當我試著操控某個神祕的組織時，很快我便發現，自己被那個組織所操控。但當我曉悟時已經太遲。該前進的方向已經都決定好了，我們就像朝深淵前進的一葉扁舟，隨波逐流。」

感覺以前好像在哪兒聽過同樣的話。

那是在我漂流到觀測所島前的事。

「好了，你可以打開盒子。」

魔王望向卡片盒。

「這就是你要的吧？」

我要的東西是什麼？滿月魔女。「創造魔法」的泉源。學團之男追求之物。世界的祕密。我自己的祕密。這些東西全裝在這個卡片盒裡嗎？就算裝在裡頭，魔王也不可能輕易拱手送我。

我心想，這是個陷阱。

「決定要通過這扇門的人，是你自己。」

魔王以妖嬈的眼神望著我。「那卡片盒裡有一個『故事』。是很久以前，從遙遠的西方傳來。我不知道該怎樣結束這個未完的故事。所以想將它託付給你。」

魔王開始以溫柔的聲音說道。夜間慶典的喧鬧逐漸遠去。

「說到我為什麼會得到這個『故事』……」

○

我回過神來，發現自己站在人來人往的市場裡。

——這裡是哪裡？

正當我感到茫然時，突然想到。

這裡是滿州，位於奉天北邊一處叫文官屯的市街。

敗戰後，在大馬路上形成的這座市場，滿坑滿谷的人，好不熱鬧。抬頭看，滿洲的藍天遼闊無垠。大馬路在溫暖陽光的照耀下，充滿活力。嚴峻的寒冬已結束，一九四六年的春天到來，就像大浪退去般，蘇聯兵已不見蹤影，已不用再害怕會被帶押送北方。緊接著進駐文官屯的，是蔣介石的國民黨軍隊。

我再次來到市場上遛達。

——現在這場白日夢是怎麼回事？

我努力想要憶起，但記憶轉眼變淡。冬天的夜間慶典。燈泡亮光。坐在桌子對面的銀髮男子。感覺像在談什麼重要的話題，但完全想不起來。不過，就只有沒頭沒尾的畫面斷斷續續浮現。我邊走邊思索，這時突然有人朝我叫喚。

「您好，榮造先生。」

一看到對方的模樣，我頓時目瞪口呆。

站在滿洲人攤位前的，是長谷川健一。他嘴裡塞滿熱氣直冒的饅頭，一臉笑咪咪。自離開奉天後，這還是我第一次見到他，他看起來過得很不錯。我們兩人都為這意外的重逢感到高興。

長谷川租了一間公寓，開始做起生意。「要不要去看一下？」他說：「你一定會喜歡。」

我們就這樣同行。

一路上，我談到自己的「生意」。

之前我在兵工廠遺跡四處逛，找尋有沒有能派上用場的東西，這時，我發現角落堆了許多豬骨。就連蘇聯軍也沒將這種東西帶走。我茫然望著這些東西時，突然想到，如果將豬骨乾餾，作成骨炭，不知道行不行得通。活性碳會吸附有毒物質和氣體，所以能當腸胃藥。我四處撿拾材料，在兵工廠的某個角落造了一座臨時炭窯。用鐵鎚敲碎豬骨放進窯內，阻斷空氣，燃燒煤炭。我販售用這種方式製造的腸胃藥，以此維生。

「腸胃藥是吧。」長谷川一臉感佩。「生意興隆比什麼都重要。不過，你要多留神哦。」

「就快來了對吧。」

「就要和八路軍展開巷戰了。他們現在正很低調地潛伏著。」

長谷川的公寓，從小工廠林立的大路走上十分鐘就能抵達，後面有一條水溝。長谷川順著外部樓梯走上二樓。門邊貼著一塊薄板，上頭寫著「峨眉書房」。

長谷川做的生意是舊書店。

走進那個小房間內，單邊的牆上擺了好幾個裝滿書的木箱。在這樣的時局下，是如何蒐集到這麼多書呢？從文學書，乃至於歷史書、哲學書、數學書，各種書都有。我往木箱裡窺望，就此沉迷其中。

當時有一本薄薄的文庫本深深吸引了我。

那是六年前發行的岩波文庫《一千零一夜》第一集。是由馬爾迪魯斯博士從阿拉伯語的原文書翻譯成法文，再由豐島與志雄、渡邊一夫、佐藤正彰這三位老師轉譯為日語。光是翻開那布滿塵埃的文庫本書頁，內心就感到無限安慰。現在就算閱讀這種奇幻故事，也沒人會

有意見。我可以自由地看這本書。

長谷川朝我手上的書窺望，開心地說道：

「喲，是《一千零一夜》啊。」

「我只找到第一集。」

經我詢問後，長谷川露出歉疚的表情。

「因為沒辦法向內地下訂單啊。」

幾經苦思後，我決定買下這本書。

我喝著長谷川招待的熱茶，望向玻璃窗外。屋後的水溝後面，是一整排鐵皮屋頂的工廠。

望著這幕情景，享受書香的環繞，令人有一種宛如置身另一個世界的放鬆感。

長谷川健一告訴我他在蒙古的回憶。

他從黃河畔一處叫包頭的市街，順著地上滿是石頭的道路，翻越北方的山脈，來到內蒙的高原。那片青翠的草原無限遼闊，放眼望去盡是地平線，像大海的波浪般隨風起伏，騎馬走了一整天，看到的還是一樣的景致。浮現在大草原上的白色蒙古包。在夕陽晚照下，走下翠綠山丘的成群牛羊。身穿原色的蒙古服飾，垂著長長辮子的姑娘。「草原上到處散落著白骨。」

長谷川露出凝望遠方的眼神。

「人死後，遭鳥獸啃食，就只有白骨會長時間遺留下來。」

日軍、蘇聯軍、國民黨軍、八路軍。一道又一道的波浪打來。這到底是怎麼回事？為什麼人們要一再上演同樣的戲碼？天地明明一直都在這裡，與人類的野心或崇高的名義完全無關。

想到這裡，妻子和兒子頓時浮現腦中。

敗戰後，我回到磚瓦建造的官舍時，妻子相隔一個月才又見到我，一時說不出話來。可能原本已經死心，以為我死了吧。我聽妻子說，我移往新京後不久，兒子便罹患流行性斑疹傷寒，就此撒手人寰。

後來我們沒門路返回內地，就這樣留在這個市街生活，但妻子在那年冬天罹患流行性斑疹傷寒，就此撒手人寰。

替妻子辦完喪禮後，我獨自走在街上。一面回想一九四三年夏天，我到奉天車站迎接妻子從內地前來的那一天。

我猛然回神，發現自己已來到郊外的原野。天空覆滿陰鬱的灰雲，暮色悄然掩至。前方有一座平緩隆起的山丘，上頭是黑壓壓的松林。為什麼我會在這種地方？今後我該為了什麼目標而活？

我信步而行，漫無目的，穿過山丘的松林後，我呆立原地。因為走下斜坡，前方的窪地浮現出「魔女之月」。那是離開奉天的那一晚，我和長谷川健一一起目睹的畫面。它悄然無聲的浮在空中，綻放耀眼光芒，照亮這片草地。

——那是什麼呢？

長谷川健一突然對我說道。

「榮造先生，我有件事想拜託你。」

「什麼事？」

「我有樣東西，想託你帶回內地。」

「你不打算回去嗎？」

長谷川沉思片刻後，開口道：

「辭去滿洲鐵路的工作後，我住在綏遠這個城市。那裡有外務省管轄的學校，專門培育潛入西北地區的人員。畢業生會前進西北。我當時的任務是越過國境，潛入甘肅地區。」

「你是密探？」

我驚訝地問道，長谷川點點頭，接著往下說。

長谷川決定化身成從內蒙到青海省展開巡禮的喇嘛。儘管如此，還是一樣危機四伏。路過寧夏省的善丹廟，前往戈壁沙漠的這條巡禮之路，是日本軍、蒙古軍、國民黨軍等各路軍隊你爭我奪的地方，圍繞著這片廣大的草原和沙漠。長谷川在一九四三年初冬，與三名喇嘛一同從內蒙高原出發。

「當時我想前往戈壁沙漠，然後再繼續往前走。」

長谷川望著玻璃窗說道。

「我時常覺得，這一切該不會都只是我的幻想吧。從少年時代便期盼能前往西域的憧憬，還有我在世界的邊陲之地看到的景象。不光如此，就連像這樣和你交談的此刻，也感覺像是幻想的延續。」

我想起浮現在原野上的「魔女之月」。

「我希望你帶回內地的，是一個『故事』。」

長谷川望著我說道：

「故事？」

「沒錯，是『故事』。一部未完成的故事。我不知道該怎樣結束這個未完的故事。所以我想將它託付給你。」

「可是，為什麼是找我？」

「我也問過同樣的問題。當初把這個『故事』傳給我的，是一位回教商人，但當我問他這個問題時，他回答我說，這扇門只為你開啟。決定要通過這扇門的人，是你自己。」

接著長谷川開始以溫柔的聲音說道：

「至於我之前是怎麼得到這部『故事』……」

○

猛然回神，我正站在一處四面矮山環繞的荒野。

——這裡是哪裡？

我正感到茫然時，突然憶起。

北邊山腳下，駱駝們正低頭吃草，前往敦煌的回教徒商隊在等候黃昏時出發。我和旅行的同伴喇嘛們決定在此露宿。我們該走的巡禮路線，與往西走的商隊不同，是從這裡往南而行。

——現在這場白日夢是怎麼回事？

我努力要憶起，但記憶轉眼變淡。滿洲的市街。位在公寓裡的舊書店。望著玻璃窗外的年輕男子感覺像在談什麼重要的話題，但完全想不起來。就只有沒頭沒尾的畫面斷斷續續浮現。

我們升火喝茶時，我看見一名商人從商隊的露宿地朝這裡走來。他戴著毛皮帽，臉像鞣皮一樣緊繃。

商人以沙啞的聲音喚道：

「你們裡頭有日本人嗎？」

我們心頭一震。

「你為什麼這樣問？」

一名喇嘛反問道，但商人似乎不想回答。他以空洞的眼神環視我們。沉默半晌後，商人突然別過臉去，喃喃自語的折返回對面的露宿地去。

「奇怪的商人。他為什麼要找日本人？」

喇嘛們竊竊私語起來。

自內蒙的喇嘛廟出發後，我們已接連旅行了數日。不過，這趟旅程接下來應該會愈來愈艱困。

那天晚上，我們決定對旅行的結果占卜吉凶。但結果並不吉利。我們試著又占卜一次，但兩次都只有我得到「大凶」。喇嘛們對此也感到困惑不解。他們並不會因為這樣便棄我而去，但他們心中確實感到不安。令人尷尬的沉默持續了一會兒後，那名負責帶路的喇嘛打圓場說道：「總之，還是小心為要。」那天晚上我們就此入睡。

隔天，我們順著巡禮路線往南行。

眼前是一大片雪原。風雪愈來愈強，連地平線上的山脈都逐漸看不清楚。巡禮路線埋於雪中，為了避免走偏，我們只能謹慎地前進。忍著風雪走了幾小時後，帶頭的喇嘛拉住駱駝停下。

「道路消失了。」他說。

這名中年的喇嘛是曾經四度走過這條巡禮路線的人物。想要潛入西域，他可說是我最倚重的人。而他此刻卻佇立在雪原上，不知如何是好，這已足以令我們一行人深感不安。我們分頭探尋巡禮路線的痕跡。其他喇嘛的身影被風雪抹去，我感受到一股彷彿只有自己被遺棄在這裡的不安，差點不自主地叫喊起來，這時，那位負責帶路的喇嘛在一旁開心地叫喊。

「噢，這就是了。找到了。肯定沒錯。」

我們這才得以再次前進。

但到了風雪停歇的向晚時分，我們發現一件驚人的事。之前在我們前方的淡紫色群山，不知何時竟繞到我們背後。也就是說，我們不是往南走，而是往北折返。帶路的喇嘛一臉茫然地說「這不可能啊」，但太陽已快下山，所以我們決定搭起帳篷露宿。

「這是怎麼回事。」

「我看是被風雪包圍，一時迷失了方向。」

「我不會犯這種錯。」

「不然該怎麼解釋呢？」

喇嘛們一直討論不出個結果。

入夜後，風雪戛然而止，四周一片靜謐。

「如果是這樣的天氣，明天應該沒問題。」

我們這樣說道，就此入睡。

但隔天又上演同樣的情況。我們遭風雪襲擊，迷失巡禮路線，儘管每個人都很注意，但

還是不知不覺間往北折返。而入夜後，風雪就像看準時間似的，再次休止。

此事實在太古怪。

「難道是之前在露宿地遇到的那名商人使妖術？」

「那不就被占卜說中了嗎？」

也難怪喇嘛們會神經兮兮。這裡離善丹廟還有數天的路程，但愈是接近日、中國境，危險就愈大。國境有軍閥馮玉祥的大軍駐守。有日本人同行的事要是露了餡，肯定沒命。

一直在原地打轉，已來到第三天。

從未遇過的大風雪向我們襲來。

幾乎看不見走在前面的喇嘛後背。當我墊高身子，想看清楚前方時，我騎的駱駝突然亂動起來，我一時措手不及，被拋在雪地上。實在太不小心了。受這頭亂蹦亂跳的駱駝影響，其他駱駝也拔腿飛奔起來。我急忙站起身，但已趕不上。

喇嘛們和駱駝轉眼消失在前方的風雪中。任憑我再怎麼使勁叫喊，聲音也全被猛烈的風雪掩蓋。

我在風雪中跑了半晌，但始終追不上。

要是繼續亂走，只會提高送命的風險。我心想，等風雪停了之後再來找他們，才是明智之舉。幸好我來到一處大岩地，我鑽進岩地間的縫隙躲避風雪，點燃枯枝取暖。

如果不能追上喇嘛他們，我大概就沒辦法潛入西域了。沒人帶路，要自己穿越危險的國境地帶，怎麼想也不可能辦到。就算我越過了國境，前方還有戈壁沙漠等著我。

一直等到太陽下山後，風雪終於停了。

當我爬上岩山環視四周時，我感到一股異樣的戰慄。

頭頂滿天星斗，萬里無雲。之前肆虐的暴風陡然停歇，像時間暫停般的寂靜盈滿四周。

從這裡一直到遠方的地平線，盡是高低起伏的枯黃山丘，雪地上映照著星光，在暗夜的底層浮現一抹藍白，看起來宛如一片結凍的大海。

越過幾座山丘的前方有處窪地，隱隱透著亮光。

——也許是喇嘛他們。

我跳下岩山，踩在雪地上，朝前奔去。

但當我越過山丘，站在窪地的邊緣時，我簡直不敢相信自己所見，就這樣茫然呆立了半晌。眼前飄浮著一顆小小的明月。月亮投射出的亮光，使得窪地底端的積雪像寶石般閃耀。

而更教我驚的是，那顆月亮旁有一頭駱駝和一名男子。

我就此愣在原地，這時，男子朝我招手。

「我一直在等你。」

他就是在那處露宿地主動跟我們說話的商人。

我小心提防地走近。

「我有件事想拜託你。」商人說：「我想請你帶一個『故事』回去。」

「故事？」

「沒錯。但這是一部未完的故事。我不知道該怎樣結束這個未完的故事。所以想將它託付給你。」

「可是，為什麼是我？」

「我也問過同樣的問題。將這個『故事』傳給我的，是一位年老的商人，他對我提出的疑問回答說──這扇門只為你開啟。決定要通過這扇門的人，是你自己。這個故事歷經漫長的歲月，由人們口耳相傳而來。雖然每個人都希望能結束這個故事，卻都無法達成這個願望。不過，也許你能辦到。」

接著商人以溫柔的聲音娓娓道來。

「話說，當初是誰開始說這個『故事』呢……」

○

待我醒來時，已被浪潮沖向沙灘。

──這裡是哪裡？

我為之茫然，這時我突然想起。

我是出身巴格達的商人，名叫辛巴達。我在巴斯拉港買了一艘氣派的大船，航遍各處大海，停過各處港口，持續展開冒險之旅。

某天，我在離陸地甚遠的大海中央發現一座小島。島上長滿草木，看起來涼爽宜人，美得就像一座從天而降的樂園。由於連日航行，始終不見半個島影，所以我無論如何也想登陸一探究竟。就這樣，儘管船長說這座島「不吉利」，勸我別去，我還是不聽勸，命人在小島旁下錨。

但這是個錯誤的決定。

我們來到島上，在上面洗內衣褲、生火煮飯，這時島嶼突然劇烈搖晃起來。搖晃之猛烈，幾乎都快把人彈向空中了。當我正納悶是怎麼回事時，只見船長臉色蒼白的奔向船頭，大聲喊道：「快回船上來！」

「這不是島！是一頭巨鯨！」

鯨魚大動作一個扭身，將我們都拋進海裡。

可能是睡眠受到打擾，就此發怒，鯨魚多次用頭撞船。經這頭像島一般巨大的鯨魚一撞，當然是無法承受。我們的船就此四分五裂，沉入海中。

鯨魚大鬧了一會兒後，潛入海中，只剩我一人浮在海面上。這時剛好漂來一個大臉盆，我緊緊抱住它，就此撿回一命。我放聲叫喊，但沒人應聲。大家都被捲進了海底。放眼所及，不見半個島影，看起來也不像會有路過的船隻。我獨自在海上漂流，等候死亡的到來。

我只能載浮載沉，祈求上天保佑。

當我無奈地在海上漂流時，太陽已下山，四周籠罩在黑暗下。

不久，從大海前方射來一道不可思議的亮光。我往那裡游去，發現海面上浮著一輪明月。它像宮殿的圓屋頂般大小，可以清楚看到它表面的灰色山脈和沙漠。四周亮如白晝，像山裡的湖泊一樣平靜無波。那幕情景真的很不可思議。

——這到底是怎麼回事？

我的記憶就此中斷，待我醒來時，人已躺在這座沙灘上。

長夜已盡，頭頂是蔚藍的晴空。

沙灘上一片荒涼，連一棵椰子樹也沒長，不管望向哪個方向，映入眼中的盡是白沙的閃

亮光輝。沙灘就這樣隆起化為沙丘，宛如白沙建造成的長城，環繞島嶼的外圍。總之，映入眼中的除了白沙，還是白沙。

「哎呀呀，得救了。」

我抬手遮在額頭前，仰望沙丘。

這時，有個奇妙的東西從沙丘上跑下來。是一隻頭戴紅帽，身穿紅衣的小猴子。我看得目瞪口呆，那猴子直直朝我跑來，很恭敬地向我問候道：「您吉祥。」我急忙回禮。

「你會說話？」

「我們是滿月魔女的僕人。人稱學團之猴。」

「我叫辛巴達，是名巴格達商人。」接著我問：「請告訴我，這裡是哪裡？」

「您漂流到『魔女之月』來。滿月魔女在沙丘前方的宮殿恭迎您大駕。她是位美豔動人、魅力四射、光芒萬丈、完美無缺、無與倫比的魔法師。以前在山魯亞爾國王身邊時，曾以魔法拯救黎民百姓。」

「看來我遇到離奇的事了。」

我嘆了口氣。

眼下也只能向那個人求救了。

「一切就聽從那位大人的指示。」

我在猴子的引導下，就此邁步前行。

我邊走邊想，為什麼會變成這樣呢？

以前同伴們都叫我「四處流浪的辛巴達」。這是因為我從小就憧憬冒險，總是一再四處

流浪，令家父傷透腦筋。我尤其想當水手，夢想著日後有天能到大海的另一頭闖蕩。家父當然不同意。他的心願是要我繼承家業，成為一名了不起的商人。守住這個家、財產，以及和商人夥伴間的信用，過著腳踏實地的平穩人生。家父總是不厭其煩地說，這才是無所不能的神為我安排的道路。

不久，家父臥病在床，他將我喚至枕邊。

「吾兒辛巴達啊。聽我說我最後的願望。」

別被大海所吸引。

要腳踏實地地當一名商人。

那是多麼貼體體關照的聲音啊。

家父剛過世時，我也曾徹底反省。我很認真地對自己過去恣意胡來，令家父為之苦惱的行徑感到懊悔，並打算洗心革面。我也曾用心做過生意，但撐不到一年，我又逐漸壓抑不了自己對冒險的憧憬。

「在巴格達功成名就，並不是唯一的道路。」

在遙遠的大海彼方，有未知的島嶼、未知的國度。

聽說那裡有我國所沒有的珍饈，有能治百病的妙藥。鑽石、藍寶石、貴族們在宮廷裡配戴的各種寶石，就像在沙灘撿貝殼一樣，唾手可得。要是我自己備好船隻，成功展開貿易，就能讓父親留下的財產倍增。不，搞不好這才是神明為我安排的道路。我滿腦子都往這方面想，最後終於決定離開巴格達。我不聽其他商人同伴的勸阻，前往巴斯拉港買下一艘船，親自展開冒險之旅。

最後我失去一切，漂流到這種地方。

為什麼當初我不聽家父的忠告呢？

到底是什麼在驅策著我？

跟在猴子身後爬上沙丘後，眼前是一片開闊的大盆地。

盆地中央蓋了一座有圓屋頂和尖塔的宮殿，前面是一座宛如巴格達般的大市場。我橫越荒野，走進那座市場，那熱鬧的氣氛令我備感懷念。那裡形形色色的人皆有。有賣力做生意的商人、模樣毒辣的老太婆、水手、漂亮姑娘、腳伕、學者、托缽僧、腰間掛著佩刀的警備隊長和其部下。而不可思議的是，路過的人們個個都很感興趣地盯著我瞧。

「為什麼大家都盯著我看？」

「因為你與眾不同。」

「我只是個普通人啊。」

「所以才與眾不同啊。這裡沒有真正的人類。因為這裡的人，包含我在內，都是主人用魔法創造出來的。」

穿過正面的白色大門，眼前是種滿果樹的庭園，到處都傳來花朵和果實的芳香。水渠從旁流過，發出冰涼的潺潺水聲，石造的噴水池在空中畫出七色彩虹。從沒見過這麼美麗的庭園。當我走過石板地時，在果樹的樹梢上竄高伏低的學團之猴們，開心地喧鬧著。

我沿著宮殿走廊被帶往大廳。

大廳裡鋪著奢華的地毯，許多美人在裡頭放鬆享受。

到處都擺著裝盛美食的盤子及飲料，穿著紅色外衣的學團之猴在一旁服侍。我惴惴不安

地走進大廳後，四周的喧鬧戛然而止。大廳裡的每個人都以充滿期待的眼神注視我。人群靜靜地分向兩旁，讓出一條通道來。通道前方有一個慢帳包覆的大理石台座，一名女子從上頭坐起身。

「山魯佐德大人。」

學團之猴恭敬地坐下說道。

「小的將辛巴達大人帶來了。」

我跪向台座前。

山魯佐德朝我端詳半晌後說道：

「四處流浪的辛巴達啊。」

「四處流浪的辛巴達啊。」

「你為什麼會在這裡，說來聽吧。」

我就此說出自己的過往人生。我從小對冒險的憧憬。家父臨死前的忠告。我不聽他的忠告展開旅行。在旅行途中的遭遇。船隻被大鯨魚撞沉，醒來時已漂流到這座島上。

「現在的我子然一身。請山魯佐德大人助我一臂之力，讓我能重返故鄉巴格達。」

我說完後，山魯佐德說道。

四處流浪的辛巴達啊。既然你期盼能重回巴格達，那你就得完成我的心願。那就是將這部未完的「故事」帶回去。

我深深垂首應道：

「在下謹遵吩咐。」

山魯佐德威儀十足地說道：

當這故事的門被人關上時，充滿我話語的一千個夜將會打開一千扇門。到時候我們將會活在全新的世界，擁有全新的生命。就像你祈求能活下去一樣，我們同樣也祈求能活下去。

這個故事將傳給最後的說故事者，完成我的心願！

而山魯佐德說的故事……。

○

就像為了說明這「故事」的來歷，耗盡了他的精氣。

當我回過神來，望向桌子對面時，感覺在白熾燈的照耀下，魔王看起來整整老了一輪。

一時間我分不清自己身在何處。當我聆聽魔王的故事時，人卻來到遠方展開了旅行。

我從遙遠的異國宮殿，硬生生被拉回冬天的夜間慶典上。

——那故事是什麼？

「那故事是什麼？」

「這世界是以如同夢想般的東西交織而成。」

魔王出示手中的卡片盒，以老舊唱片般的沙啞聲音說道。

「失去說故事者，一切便會沉入海中，回歸為無數的碎片，漂流在『存在』與『不存在』的夾縫間。包括這群島的森羅萬象、生活在上面的人們，以及你自己。尼莫，你要藉由說故事來解救你自己。」

這時，帳篷後方傳來笑聲。

我往聲音的方向望去，看到有隻小猴子在桌上跑來跑去。頭戴紅帽，身上穿著紅色外衣。山魯佐德的僕人、學團之猴。那隻猴子旋即從這張桌跳往另一張桌，爬上帳篷的骨架上。在白熾燈照射下發亮的漆黑雙眼，筆直地望著魔王。

「魔王，仔細聽這扇門開啟的聲響。」

四周響起一個像在宣告般，充滿威嚴的聲音。

緊接著下個瞬間，猴子躍向空中，撲向魔王。當牠身子騰空飛起時，牠的身影化為巨大的老虎。在臨終之際，魔王閉上眼，臉上泛起微笑。

帳篷的屋頂崩塌，四周被慘叫聲包覆。

我搞不清楚發生了何事。費了九牛二虎之力才爬出帳篷外，看見老虎叼著魔王的身軀，正準從從夜市的店鋪間離去。魔王就像在喊萬歲般，雙手往上抬。他臉上濺滿鮮血。在老虎前往的方向，夜間慶典已開始沉入海中，人潮陸續被大海吞沒。

我馬上轉身，拔腿飛奔。

我得趕快回到千夜小姐他們身邊才行。

但前方擠滿了大批人潮，要撥開他們往前走並不容易。

不知不覺間，飄雪變成橫向打來的大雨，並傳出隆隆雷鳴。

「讓我過！讓我過！」

不管我再怎麼叫喊也只是白費力氣。

不久，我腳下開始崩塌，我也被海水吞沒。

四分五裂的夜間慶典，燈泡持續亮著燈光，就此緩緩沉沒。它們一度在幽暗的大海一

角綻放光明，旋即像吹熄燭火一樣失去亮光。許多亮光皆消失在海底。人們就像追逐那亮光般，也跟著沉沒。

我移開目光，浮出水面。

四周籠罩在黑暗中，分不清東西南北。在風雨和大浪的蹂躪下，我竭盡所能地往前游。

多次嗆水，漸感意識離我遠去。

當我力氣用盡時，感覺腳尖碰觸到沙地。

身體熱了起來，我睜開眼。

這時，在閃電的照亮下，一座島影映入我眼中。只要能前往那座島就能活命。我使出僅剩的力氣，與將我往回拉的浪潮對抗。身體微微往前進，最後好不容易擺脫了浪潮，伏臥在沙灘上，深吸一口氣。

過了一會兒，我坐起身。

──這座島是？

每次閃電劃過，黑暗中的叢林便會發出亮光。

我朝幽暗的大海叫喊著千夜小姐和圖書館長。沒人回答，浪潮的前方漆黑一片，什麼也看不見。我抱著絕望的心情，在沙灘上漫無目的行走時，發現一個掩埋在沙中的木盒。那是魔王的卡片盒。

不久，黎明到來，我才知道這是哪座島。

這裡是觀測所島。

從那之後，我便獨自在觀測所內生活。

每天早上，我從瞭望室的折疊床上醒來。打開百葉窗往外望，大海無限遼闊，不見半個島影。吃完早餐後，我穿過森林，來到棧橋所在的海灣處。那是我每天的例行功課。就像佐山尚一說的，每天如果不認真割草，小徑就會被森林吞沒。

早上穿過森林時，我常會感覺到佐山尚一的氣息。

「佐山先生？」

有時我還會向蒼鬱的樹林深處如此叫喚。

但佐山絕不在我面前現身。

而當我穿過森林，來到海灣後，我會走到棧橋的前端，往朝陽照亮的大海凝望良久。我期盼能再見到千夜小姐，並多次使用「創造魔法」，試著想要創造出島嶼來。但「看不見的群島」再也沒浮出過海面。現在我已不再白費力氣。我就只是站在棧橋上，凝望美麗的大海遠方。在舒服的海風吹拂下，以前曾存在於視線前方的島嶼，以及在那裡遇見的人們和種種情景，都會一一從我心頭掠過。

過了一會兒，我再次穿過森林，返回觀測所。

現在佐山尚一已經不在，觀測所得靠我獨力來維護。該整理的工作堆積如山。每天都得割草。要是設備故障，就得動手修理。有時我還會在森林裡走動，張羅糧食。

當叢林籠罩在夜幕下，我會走向擺在瞭望室窗邊的桌子旁。

看不見的群島消失，只剩我獨自留在這座島上後，我一直空虛度日。不久，心中的不安開始折磨我。要是在群島上經歷的一切全是我個人幻想的話——我逐漸有這種感覺。不管我再怎麼說服自己「那是實際發生過的事」，但心中的不安仍舊無法揮除。

這時，我想到趁自己記憶還沒變淡，趕緊將我在看不見的群島上經歷的一切寫下。既然再也沒機會見到他們，至少也希望能將記憶化為形體留下。

我到佐山尚一的起居室翻找，發現一本全新的大筆記本。

當我將那畫有橫線的筆記本攤開在桌上時，一股難以言喻的安心感在心中擴散開來。將腦中旋繞的東西化為語言，填進上頭的橫線裡，這對我來說，是感覺很自然的事。實際上，當我在筆記上寫文章時，總能擺脫那夜夜折磨我的不安。

之後我每晚都寫。

在沙灘上醒來的那個清晨、與佐山尚一的相遇、在這片海上經歷的一切。我盡可能清楚地將我憶起的一切寫下。寫著寫著，我再次遇見了佐一尚一。遇見千夜小姐。遇見圖書館長。遇見芳蓮堂老闆和夏目。遇見老辛巴達和海盜們。然後遇見魔王。他們失去的身影，我想繼續留在這本大筆記本裡。

就這樣寫下這份手札。

當我伏案書寫時，聽見森林深處傳來老虎的吼叫聲。

我停下手中的筆，仔細聆聽那像在向我傾訴般的聲音。吼叫聲傳來兩、三次。就像在說

「說吧！」「說吧！」。即使看不見老虎，但我仍可描繪出老虎在黑暗中徘徊的模樣。佐山尚

一啊，我們一起度過多少個難以成眠的夜呢？

○

魔王的卡片盒。

在寫這份手札時，它總是擺在我身旁。

現在一切都已失去，我手邊僅剩的東西就只有它。

裡頭放了許多老舊的卡片，每一張上面都寫著工整的鋼筆字。有寫滿字的卡片，也有僅寫一行的卡片。那是「創造魔法」的泉源，學團之男追求之物，魔王託付給我的東西。裡頭有山魯佐德口述，許多人一路傳承下來的「故事」——魔王是這麼說的。

那是以不可思議的海域當舞台的故事。

支配這座海域的魔王，擁有名為「創造魔法」的力量，能隨心所欲地創造出島嶼，或是讓它消失。某天，一名年輕人漂流到這片群島。他似乎是從遙遠的世界前來。但他仗著神奇的力憶，不知道自己是誰，來自何方。年輕人被魔王流放到北方邊陲的島嶼，但他仗著神奇的力量活了下來，接著遇見魔王的女兒。她得知這名年輕人和父親一樣會使用「創造魔法」，因而希望年輕人能從魔王手中解放這些群島。年輕人為了學會真正的魔法，而前往滿月島，要和魔女見面。就是這樣的故事。

大致讀完一遍時，我大感驚訝。

這些卡片上所寫的內容，是我在海上的經歷。雖然具體的部分和人物有所不同，但大

致的走向完全一樣。一切都按照卡片上所寫的內容發生。若是這樣，我、在群島上邂逅的人們，甚至是魔王，不就全都受這個「故事」所操控嗎？

這些記事，在滿月島沉入海中這個地方終結。

這故事尚未結束。

而最後一張卡片寫了以下這行字。

你要藉由說故事來解救你自己。

○

這是山魯佐德所說的故事，尚未結束，直接接向我在海上經歷的冒險，我將它寫在筆記本上，成了這個故事。一切都早已事先寫在卡片上。怎麼會有這種事呢？

我一面寫手札，一面回頭看卡片。

我將卡片盒放在身旁的這段時間，每次看到它，總有一股奇妙的懷念之情掠過心頭。我曾在哪兒見過這個小木盒。在我漂流到這座海域之前居住的地方。

某天夜裡，有幕情景浮現。

像是一間昏暗的書房。

森林緊貼著窗外。

一名年近半百的男人和一名年輕人，迎面坐在沙發上。

我的記憶就此甦醒，不斷滿溢而出。

○

在昏暗的書房迎面而坐的兩人。

那是永瀨榮造和我。

我是在研究所攻讀語言學的學生，在教授的介紹下認識榮造。

榮造喜歡《一千零一夜》，正在找尋一位能看懂他珍藏抄本的學生。抄本本身並非什麼罕見的書，當初的目的很快便達成。但榮造接著又請我週末到家裡一趟。他說想聽我談談阿拉伯語的事，以及在埃及留學時的點滴。他還會付我家教的酬勞，所以沒理由拒絕。

榮造很欣賞我，令我頗感得意。

他有許多藏書，知識和經驗也都很豐富，最重要的是他很神祕。雖然榮造說想聽我談我的事，但反而是我聽他說的情況比較多。那是令人興味盎然的一段時光，對我來說，是求之不得的打工機會。

當我們兩人坐在安靜的書房內時，感覺榮造就像是一位擁有神祕過去的魔法師。交談的過程中，他不時會露出凝望遠方的眼神。那視線彷如從我身上貫穿，望向遙遠的地平線。當我被他的視線貫穿時，一股難以言喻的激昂感將我緊緊包覆。榮造那神祕的視線，我暗自與他在戰時居住的滿洲那塊土地聯想在一起。

某天，榮造和我聊到了小說。榮造知道我私下在寫小說。不過，我只是將浮現心頭的片

段畫面寫在筆記本上，實在稱不上什麼作品。

「只要請今西看就行了。」榮造說：「如果是他，應該會提供你意見吧。」

「他不看我寫的東西。」

「是嗎？」

「他最討厭浪漫主義者了。」

其實是因為我寫的東西見不了人。

榮造就是在那時候向我透露那個「故事」。

「你或許會覺得有趣。」

──《一千零一夜》中失落的一則故事。

榮造說，是在他滿洲時，一位叫長谷川健一的人告訴他這個故事。從滿洲撤退後，他

憑藉記憶將它記下。他還讓我看那個卡片盒。「《一千零一夜》中失落的一則故事」這個說

法，激起我很大的興趣。榮造會對《一千零一夜》感興趣，也是因為當初在滿洲邂逅了那個

「故事」。

「怎樣的故事？」

「與這世界的祕密有關的故事。」

榮造就只說了這句話，莞爾一笑，不再言語。

從那年秋末到隔年這段時間，每次我去拜訪榮造，都會拜託他講那個「故事」。但榮造

不肯說。他說的就只有這故事傳承下來的經過。他在滿洲遇見長谷川健一的事。長谷川健一

在蒙古草原遇見回教徒商人的事。那名回教徒商人在綠洲遇見其他商人的事……這些故事不斷的增生下去。就像《一千零一夜》一樣。

我感到焦急難耐，卻也深受吸引。覺得有哪裡不太對勁，但還是忍不住到榮造位於吉田山的宅邸拜訪他。就像是這世界有個被鑿穿的深邃洞穴，我被吸入其中。我無法抗拒想得到那「故事」的欲望。

而在節分祭那一晚，我偷走了卡片盒。

○

不知道過了多少時日。

現在這個手札也即將邁入尾聲。

我持續以平靜的心情寫這份手札，這段時間我沒和任何人見面。每當入夜後，森林裡便會傳來佐山的聲音，這可說是我與他人唯一的聯繫。話雖如此，我並不覺得孤單。的確，我是為了記下對千夜小姐他們的回憶才開始寫這份手札，但不知不覺間，我感覺看不見的群島真的存在於這份手札中。

當我回頭看時，我再次遇見佐山尚一。遇見千夜小姐。遇見圖書館長。遇見芳蓮堂老闆和夏目。遇見老辛巴達和海盜們。然後遇見魔王。他們都活在這份手札中。在寫完長篇手札的此刻，我覺得自己逐漸明白我是為了什麼來到這裡，有什麼事即將發生。

這幾天我一直在寫。

滿月島的沉沒。

與魔王碰頭。

回到觀測所島。

寫完這些後，我走出觀測所外，已好久沒這麼做了。

當我走向海灣時，我發現森林籠罩在一股異常的寧靜中。沒有動物走動的氣息，也沒有鳥鳴聲。整個森林悄聲斂息，像在等候什麼到來。從棧橋望向大海，風平浪靜，靜得可怕。

我坐下來凝望大海，想著自己所寫的手札。

卡片盒上所寫的記事已經沒了。那個「故事」尚未結束。接下來要用我的記憶來寫。但是當我的記憶也寫完時，這本手札後面的空白頁該寫什麼好呢？

我站起身，返回觀測所。

我走在叢林裡，想起節分祭那晚的事。

我到吉田山的宅邸拜訪時，今西還沒來。屋內只有千夜小姐和她母親，榮造外出。我在千夜小姐位於二樓的房間等今西到來的那段時間，我一直很在意榮造的書房。榮造外出不在家。收納了那個「故事」的卡片盒，就放在那空無一人的書房裡。我心不在焉，講起話來顯得很沒勁，千夜小姐覺得很無趣。我說要去上洗手間，起身離開。

榮造的書房房門沒上鎖。

我悄悄打開房門，往內窺望。夜幕將至，窗戶已拉上窗簾，書房內一片漆黑。南邊是榮造命人打造的「房中房」。卡片盒應該就放在那兒。就只差那麼一點，手就能構到了。但我遲遲下不了決心，一直呆立在書房門口。

背後傳來千夜小姐的聲音。

「怎麼了嗎？」

「不，沒什麼。只是有點好奇。」

我如此說道，正準備返回千夜小姐房間。這時她突然一把抓住我的手，將我拉住。以有話要說的眼神望著我。

「你可能知道。」

千夜小姐告訴我一星期前發生的事。當時她和今西一起走進榮造的書房，在「房中房」發現那個卡片盒。

「我爸說裡頭住著魔女。指的到底是什麼？」

「我什麼都不知道。」

「真的？」

「為什麼妳認為我知道？」

「家父是個很神祕的人。不過他很欣賞你。有些事他沒說給我聽，卻全都告訴了你。我心裡很不甘心。」

「既然妳這麼在意的話……」

「在意？」

「打開來看看不就得了。對吧？」

我此話一出，千夜小姐緊盯著我瞧。接著她點了點頭。

我們走進那昏暗的書房，朝「房中房」走去。

我爬上梯子，打開那扇小門。點亮電燈後，裡頭擺設的幾個櫥櫃映入眼中。舊筆記本、書本、舊道具，隨意堆放。促成我與榮造相識的抄本也在其中。還有那卡片盒。我的心跳得又快又急。我一直在追求的東西，就在眼前。

但當我伸出手時，樓下傳來打開大門的聲響。應該是今西來了。我聽見站在梯子下的千夜小姐嘆氣道：「沒辦法了。」

「把燈熄掉，今天就先收手吧。」

「我知道了。」我關好燈，準備把門關上。

傳來今西在大門處叫喚「有人在嗎？」。千夜小姐應道「來了」，準備離開書房。當她背對我時，我再次伸長手臂，拿走卡片盒。我關上小門，爬下梯子。不能讓今西和千夜小姐察覺。這是我一個人的。千夜小姐前去迎接今西到來的這段時間，我返回千夜小姐房內，將卡片盒放進我包包裡。

當千夜小姐和今西一同前去參觀節分祭時，他們並不知道那卡片盒就放在我包包裡。終於得到夢寐以求之物的這份喜悅，以及為什麼我會做這種事的困惑，令我心亂如麻。待我回過神來，已和千夜小姐以及今西走散。我環視四周，不知如何是好。雪花在燈泡的亮光中飛舞，洶湧的人潮從我身旁走過。

我就此遇見榮造。

「這裡很冷對吧。我們到裡面談吧。」

榮造如此說道，邀我走進帳篷內。我偷走卡片盒的事，他已經看穿。倒不如說，這正是他期望的結果。他說過，決定要通過這扇門的人，是你自己。

「好了，你可以打開盒子。」

榮造望向卡片盒。

「這就是你要的吧？」

我在夜間慶典中打開卡片盒。接著當我醒來時，已失去記憶，被海浪沖上這座島的沙灘。

山魯佐德說的《一千零一夜》中失落的一則故事──我將這故事帶來這片神祕的熱帶之海。

「這個故事將傳給最後的說故事者，完成我的心願！」

這最後的說故事者就是我。

此刻，「故事」正重獲新生。

　　　　　　○

寫到這裡，終於完了，我喝了一口變涼的咖啡，稍微歇口氣。

從瞭望室的窗可以望見東方漸露魚肚白。因為徹夜伏案寫字，我已筋疲力竭。

我將寫完的手札夾在腋下，走下樓梯。

在廚房洗完咖啡杯後，環視佐山尚一的起居室，百葉窗縫隙間射進微藍的光，整個房間染了顏色，就像沉入淺灘一般。到處不見佐山尚一，但這房內的各種物品都訴說著他的存在。雜亂堆疊的紙箱、散亂的文件、鋪在地板上的波斯地毯、貼牆上的航海圖……不管望向哪樣東西，都會浮現佐山的臉龐。

不久，我走出房外，來到一樓大廳。

離開觀測所時，我站在冷冽的清晨空氣中，朝那奇妙的建築仰望了半晌。應該再也不會回到這裡了吧。原本明明是那麼期盼回到原來的世界，可一旦真要離開這個島的日子到來，卻又覺得無比落寞，這是為什麼呢？不過，我非走不可。

我穿過黎明前的森林。

森林裡一片靜謐，聽不到樹梢的鳥囀，也沒有樹木因風吹擺動的沙沙聲。整座島就像屏氣斂氣般，等候全新的早晨到來。

接著我來到那座棧橋所在的海灣。

穿過森林的這段時間，天色破曉。我心想，多美的早晨啊。森林、沙灘、棧橋、海洋，全都像是剛創造出一般。

那美麗的沙灘上坐著一頭老虎，牠看起來很幸福，悠然自得，凝望著遠方的大海。牠在等候我的到來。我越過沙灘，朝牠走去，老虎以溫柔的眼神望著我。

你在等這個對吧？

我輕輕將手札放在沙灘上。

老虎前腳搭在筆記本上，開心地用喉嚨發出咕嚕嚕的聲響。

我一直都相信你辦得到。

真的嗎？

我不是一直都站在你這邊嗎？

騙人。你有時候也會與我為敵，不是嗎？

有時候也得擔任敵方角色嘛──老虎開心地笑著說道。

「佐山先生。」

我想如此叫喚，但是卻說不出話來。

有個東西令我掛懷。

老虎緩緩點頭。

你終於想起來啦。

佐山尚一——我低語道。佐山尚一。

那是我漂流到這座島上後，多次聽聞，多次提到的名字。然而，此刻這名字卻帶來另一種截然不同的感覺，重重打向我心頭。為什麼之前我一直想不起來？這是我自己的名字啊。

這麼一來，我的任務也結束了。

是啊。

為什麼會選上我呢？

所有的門都只為你開啟。

真的嗎？

只要相信一切，就會成真。

只要能幫得上你們的忙就行了。

當然了，你實現了我們的願望。總有一天，會有很多人造訪此地，這顆全新的種子將會孕育出千百個世界。

你們也將就此活下去。

我們也希望能活下去。就像大家都希望能活在世上一樣。

接下來有好一段時間，我都坐在老虎身旁。

除了浪潮聲外，什麼也聽不見。我們的眼前有美麗的大海和天空。看起來似乎什麼也沒有，但感覺卻又無比充實。老虎也一臉滿足地躺下，瞇起眼睛。望著牠的模樣，我突然興起一股哀戚之情。換句話說，我將在此和你道別是嗎？我們再也無緣相見了吧？在這處異邦之地，你是我唯一的朋友啊。

我也該走了。

說完這句話後，老虎緩緩轉過臉來。

最後我還有件事要拜託你。

什麼事？

可以替我取個新名字嗎？

老虎如此說道，以滿懷期待的眼神望著我。

我站起身，望向遠方的大海。之前我失去一切，來到這片熱帶之海時，心中不知有多麼不安。我什麼人都不是，這片海是放眼望去，眼前是盡是空無一物的世界。但「創造魔法」就是從這座熱帶之海展開。

我朝老虎說道：

「那麼，我替你取名為『熱帶』。」

○

接著我朝金光閃閃的大海走去。一邊走，一邊想著魯賓遜・克魯索。

違背父親的忠告，持續憧憬大海彼方的男人。他付出的代價是漂流到無人島，持續等了二十八年，才等到回歸自己原本世界的這天到來。魯賓遜・克魯索這個男人，則是老對目前所在的地方不滿意，對其他地方抱持憧憬。我覺得自己也和他一樣。

愈往前走，海面的亮光愈淡，眼前這片大海浮現無數島嶼。

連水平線彷彿都被這些島嶼給填滿，逐漸形成市街。那是我熟悉的市街樣貌。逐漸浮出水面的東山遮蔽了太陽，四周染成了淡藍色，冰冷的雪花開始飄降。原本淹過我雙腳的海水消失，腳下出現柏油路。我走出吉田神社的參道，順著東一條通往西而行。

來到大學的正門前，就此停步。

我望向落入掌中的雪花。這是真正的雪，飄落京都街頭的雪。清晨時分，大學一帶一片悄靜，雪持續落向高聳的時鐘塔上。

我因懷念的寒冷而打著哆嗦，走過東大路通。

當我路過春琴堂書店時，走進咖啡廳，滿含咖啡香的溫暖空氣將我包覆。收音機微微傳來清晨的音樂。

我拿起早報，看上面的日期。

上面寫著一九八二年二月四日。

後

記

記憶的作用真不可思議。

某件事在某個契機下被喚醒，即使過了漫長的歲月，一想起來仍像昨天才發生過一樣。其他事情卻像放在陽光下的便條紙，很快褪色，無法記起。就這樣，歲月對我們渾沌不明的記憶進行篩除，化為「回憶」。再透過編輯，逐漸形成一本書。

現在我對南方島嶼上發生的事，只想得起片片段段。

想到在觀測所持續寫手札的日子，雖然是一段那麼長的歲月，但我竟然就這麼將之遺忘，著實不可思議。但仔細想想，被我名為《熱帶》的那本手札內容，與當時我的關係緊密，難以分割。愈是遠離當時的我，《熱帶》愈會在歲月的作用下逐漸轉化為「回憶」。但不管歲月如何流逝，我都不會忘記當時引導我的魔法。

《熱帶》誕生至今，已過了三十六年。

現在我又開始寫手札了。

○

在國立民族學博物館工作，已過了二十個年頭。

在經歷了東京研究所以及外國的生活後，為家人考量，我決定定居關西。現在孩子都已獨立，剩下我和妻子同住。

七月下旬某個下午，一家雜誌社編輯到研究室來拜訪我。

編輯說想做一篇《阿拉伯之夜》的特集，希望對我作採訪。

說是採訪，但時間很短，能說的話有限。我大致談到我從事《一千零一夜》的研究概略，並說明《一千零一夜》的基本內容。隨著時代更迭，《一千零一夜》又吸納了好幾個故事，變得更壯大。例如〈辛巴達航海記〉原本是別的抄本，後被加進《一千零一夜》中。不久，在西洋人的探索下，該書結構變得更加複雜怪異。來往於東西方之間，逐漸擴充膨脹的故事，就是我心裡所描繪的《一千零一夜》——我解說至此，採訪告一段落。

「不過話說回來，還真教人意外呢。」

準備離去的編輯突然說道。

「老師您原本就對《阿拉伯之夜》感到憧憬嗎？」

「不是。」

這件事我也常提到。

「我原本感興趣的是語言學。但人生很長，我所追求的新研究對象，最後都歸結到《一千零一夜》。沒有人是一開始就以此為目標，一路展開研究。」

「我隱約可以明白。」編輯心領神會，就此離去。

但我其實沒說真話。

的確，我研究的是古阿拉伯語，在東京研究所擔任助理後，對中東的遊牧民族展開研究。但那段時間，《一千零一夜》總是擱在我心頭。原因當然是《一千零一夜》失落的一則故事與我個人的關聯，亦即《熱帶》的誕生。但這種事不好向人啟齒，就算我說了，也沒人相信。

這三十六年來，讓我坦白說出這個「祕密」的對象只有一人，而那個人現在也不在人世了。

回到工作崗位上，我遲遲無法集中精神。

桌上擺著《一千零一夜》的抄本。這是十九世紀末到二十世紀初，將《一千零一夜》翻譯成法語的馬爾迪魯斯藏書，是他後人捐贈的資料。老舊的頁面空白處，還有馬爾迪魯斯自己用鉛筆寫下的記事。

我嘆口氣，望向窗外。從這間研究室窗戶可以俯瞰位於建築中央的大中庭。雖說是中庭，不見半根草木。當中有好幾座砂岩色的樓梯和台座，錯綜複雜，淡藍色磁磚鋪設的水渠貫穿其中，讓人聯想到莫里茲・柯尼利斯・艾雪（Maurits Cornelis Escher）的錯視畫，是個不可思議的中庭。

不知道為什麼，《熱帶》的事常掠過我腦中。

──那到底是什麼？

正心不在焉時，遠處傳來一個聲音。

「佐山老師，佐山老師。」

我猛然一驚，抬起頭來，同研究室的小原小姐站起身，瞇起鏡片下的雙眼注視我。她似乎叫喚了我良久，一臉擔憂之色。她精通法語，我請她來幫忙研究馬爾迪魯斯將近一年之久。

「你是不是哪裡不舒服？」

「不，我沒事。」

「請你別嚇我。不管我怎麼叫，你都沒反應，我還以為你心臟停了呢。」

「抱歉。」我回以苦笑。

「一時想起往事。」

「沉浸在鄉愁氣氛中是嗎？」

「算是吧。」

「我發現一個有趣的東西。可以請你看一下嗎？」

小原小姐打開一本老舊皮革封面的筆記本。

那是原本存放在馬爾迪魯斯巴黎宅邸的遺物之一。翻譯《一千零一夜》時，他似乎都會將它擺在旁，寫下感興趣的記事。這幾天小原小姐都在調查這本筆記本。「在這裡。」她指著其中一行字。

上頭寫著如下的標題：

「對失落的一則故事所做的備忘錄」。

○

小原回去後，我獨自留在研究室。

夜色漸深，四周變得愈來愈寧靜。

我望著桌上的報告用紙。馬爾迪魯斯筆記本裡的備忘錄。

閱讀那份備忘錄時，我有種奇妙的熟悉感。

那讓我聯想到三十六年前在那座南方島嶼上的體驗，亦即《熱帶》的內容。這樣的故事並未收錄在馬爾迪魯斯版的《一千零一夜》裡，而且就我所知，也沒有其他翻譯或抄本。馬爾迪魯斯是從哪裡得到這個故事呢？還是說，這是他自己想出的故事？若是這樣，這令我聯

想到《熱帶》就只是偶然嗎？

這是個難解之謎。

——不行。完全想不透。

我走出研究室，前往博物館的展覽空間。

我因思考而陷入瓶頸，我決定到夜間的博物館走走。從世界各地蒐集來的民族資料，浮現在緊急照明燈的微光下，感覺比白天更加神祕。對於我所抱持的問題，有時它們會像德爾菲（注：所有古希臘城邦共同的聖地。這裡主要供奉著「德爾菲的阿波羅」）神諭一樣，為我帶來啟示。有時也會遇上同樣追求「神諭」而四處行走的其他研究者，但那天我沒遇見任何人。在廣大的展覽空間裡走動的就只有我一人，四周像海底一樣寧靜。

而當我望著展覽品，心無雜念地行走時，浮現腦中的不是馬爾迪魯斯的備忘錄，也不是手札《熱帶》，而是我一九八一年到一九八二年的研究生時代的回憶。在租屋處談天說地的今西、在芳蓮堂看舊道具的千夜小姐、在昏暗書房裡坐在沙發上的永瀨榮造……。

現在我已無法準確地憶起當時的感覺。

那像是一種夾雜著不安的強烈憧憬。

從少年時代便一直緊跟著我。我總覺得，這世界的某處有個大洞，對面有一個不可思議的遼闊世界。我總覺得自己有天會「神隱」，就此消失。這感覺有點可怕，但又透著甜美。

是因為我人生感到迷惘，所以才會受這種幻想所吸引，還是因為被這種幻想吸引，所以才感到迷惘呢？當時我常和今西討論這些事。

「這世界才沒有什麼破洞呢。」今西說。「那是佐山你心裡的破洞。」

在節分祭的晚上，可能是那個洞將我吸了進去，把我帶往南方的島嶼。之後我因為創造了《熱帶》，這才又重回這個世界。

我應該才剛回來而已。

那個節分祭的隔天早上，我直接返回租屋處。因極度疲憊而沉沉入睡，到了下午時，今西來到我房間，笑著說：「你還在睡啊。」

我覺得自己彷彿作了個很長的夢。

「千夜小姐來了。你也該起床了。」

我撐起沉重的身軀，呻吟道：

「昨天真不好意思。」

「千夜小姐很生氣呢。你快去洗把臉吧。」

我急忙起身換裝。

到來今西的住處後，千夜小姐端正地坐在擺滿書的書架旁，模樣煞是好看。她抬頭望了我一眼，說了聲：「早安。」看來，千夜小姐和今西並不打算逼問我昨晚為何擱下他們兩人失去蹤影。不過，我也不可能回答說，我在熱帶的群島上徘徊了將近一個月之久。見我一直含糊其辭，千夜小姐露出難過的表情，今西也板起臉孔。

不久，今西拿著茶壺起身離開。

「佐山，到底是發生什麼事？」千夜小姐悄聲問道：「你告訴我嘛。」

「說了妳也不相信。」

「相不相信，我自己會決定。」

我注視她的雙眸。

「妳父親的卡片盒。」

「卡片盒？」

「我擅自將它拿走。」

「等一下。」

千夜小姐一臉困惑地說道。

「卡片盒是什麼？」

節分祭那一晚，我們兩人一起潛入榮造的書房，為了一探卡片盒內的祕密。但千夜小姐卻說她不知道。感覺不像在裝蒜。我頓時為之無言。

「佐山，你不要緊吧？」

千夜小姐不安地低語道。

我至今仍清楚記得當時有多驚訝。

——你回到了什麼地方？

○

我返回研究室，收拾整理好後，走出民族學博物館。

邁入七月後，接連是異樣的酷熱天氣，溼黏的夜晚空氣緊黏全身。自然文化園關門後一

片悄靜，只有清掃車不時會路過。我朝中央的入口處走去，感覺黑壓壓的樹林在夏天的熱氣中屏氣斂息。

這時，我看見右手邊的樹叢後方有個發亮的東西。

我突然感到一陣心神不寧，穿過那片樹叢，來到一處寬闊的草原。隨風起伏的草原，森林為它鑲邊。當我踩在草地上時，汽車駛過公路的聲音，聽起來就像遠方的浪潮聲。

草原的正中央飄浮著一顆光輝耀眼的月亮。

我就像被吸過去似地，朝月亮走去，三十六年前我在南方島嶼上的體驗，浮現腦海。夜晚在叢林裡遊蕩的老虎、拿軍刀抵著我的老辛巴達、朝形成漩渦的泥海崩塌的魔女宮殿。但現在的我，已無法將這些事彙整成一個故事。

當我走近時，那不可思議的月亮逐漸失去光芒。

不久，我站在草原中央，但那裡空無一物。

——我為什麼會在這裡？

從熱帶島嶼回來後，我花了漫長的歲月，才逐漸融入這個世界。與我原本的世界似是而非的這個世界，一旦習慣後，我留在觀測所島的手札《熱帶》，裡頭的內容便怎麼也想不起來。

但我心裡始終記得，是我寫下那個故事，這決定了我往後的人生，它讓我與《一千零一夜》重逢，並邂逅了馬爾迪魯斯的備忘錄「失落的一則故事」。我甚至覺得，這三十六年的光陰，是為了再次與《熱帶》相遇所展開的漫長旅途。

我回頭望，在昏暗的森林前方，聳立著「太陽之塔」。

——《熱帶》到底是什麼呢？

我問我自己，獨自佇立在夜晚的草原上。

○

馬爾迪魯斯遺留的備忘錄。

如今回想，那應該是什麼預兆吧。

八月初，我因為公務而前往東京。整個七月接連都是像置身熱帶般的酷暑，而此時終於炎熱趨緩，東京也吹起宛如初秋般的涼風。

結束在神谷町召開的會議，前往神保町，在出版社與編輯討論下一本書，接著我前往向靖國通的啤酒屋「Luncheon」裡頭的桌位，有一群和我年紀相仿的男性聊得正熱絡。可能是同學會吧。戴著眼鏡的今西，坐在一張可以俯瞰大馬路的桌位旁。「喂──」他朝我抬手。我坐向他對面。隔著靖國通，可以望見對面的書泉 Grande 和小宮山書店的招牌。

「好在天氣轉涼了。」今西說：「真是的，原本真不知道會熱到什麼時候呢。」

「就連夏天自己也熱得吃不消。」

之前住東京和國外時，我們只會互寄明信片，但自從我在關西定居後，我和今西一年總會見上一兩次面。隨著年紀漸長，益發覺得，有個家住得近，又能無話不談，毫無顧忌的朋友，實在難能可貴。我們兩人都上了年紀，但每次見面，心情總能重回在外租屋的學生時代。與千夜小姐已多年不見，這次和她在東京約見面，所以我也邀今西一同前來。

今西說他昨天便來到了東京。

「今天我去上野逛了一趟。」

「你家公子呢？」

「昨天跟他在日本橋碰過面。」

「沒在這裡過夜嗎？」

「不，我自己一個人比較自在。」

今西如此說道，點了杯咖啡。我們兩人聊了一會兒，他突然望向我背後，揮著手。

轉頭一看，千夜小姐正朝我們走來。

「好久不見了，兩位。」

「我和他常在京都碰面。」今西說：「看妳過得不錯，真是太好了。」

「託你的福，我過得很好。」

千夜小姐動作俐落地就座。

和她大概有五年沒見了。但她給人的印象完全沒變。摘下淡色的眼鏡後，露出和她父親一模一樣的雙眼。

我們邊用餐邊聊過往。

「因為佐山你那時候顯得很緊繃。」今西說。「我一直都很注意你呢。」

「哦？你說的是什麼時候的事？」

「之前我們一起參加節分祭時，你不是突然消失嗎？之後一直到初春，你都顯得很奇怪。

連我老爸也替你擔心，懷疑你是神經衰弱。對了，節分祭那晚的事，一直是個謎呢。」

「反正你也不打算說對吧？」千夜小姐說。

「說得也是。」我說。

「你明明拋下我們，自己消失，但隔天卻又在租屋處呼呼大睡，一直睡到中午。我和今西一起逼問你，但你死也不說。」

「我當時有很多煩惱。畢竟還年輕。」我說：「請多多見諒。」

「那就原諒你吧。」

「既然千夜小姐不計較，那我也一樣。原諒你吧。」

從熱帶島嶼歸來後，有好一段時間，一股受難以形容的不安一直折磨著我。這世界與我原本所在的世界不盡相同。眼前的景致突然四分五裂，一一沉入海中——我一再作這樣的噩夢。但隨著時間經過，我逐漸接受這個世界，並將它看作是我自己的世界。像現在這樣與千夜小姐和今西見面，聊著當時的回憶，令我更加確定那時候就是我的出發點。

聊了約一個小時後，千夜小姐說道：「好了。」

「也差不多該走了。」

「咦，妳要回去啦？」

今西一臉遺憾地說道。

但千夜小姐卻露出別有含意的笑容，搖了搖頭。

「我想帶你們去一個地方。」

「是妳的私房店家嗎？」

「是沉默讀書會。喏，快想起來。」

千夜小姐如此說道，注視著我們兩人。

好像在哪兒聽過這名字。正當我與今西面面相覷時，長形的橡木桌排成一列的一家昏暗咖啡廳浮現我腦海。經這麼一提才想到，我學生時代曾和千夜小姐他們參加過這個名稱的讀書會。

「它好像現在在東京仍舊繼續舉行呢。」千夜小姐說。「不覺得很有趣嗎？」

離開 Luncheon 後，藍色的夜幕已籠罩靖國通。街上的燈光開始一盞一盞點亮。從大樓間吹來的風，無比沁涼。

○

我們坐上計程車，前往表參道。

「妳在那個讀書會露過面嗎？」今西問。千夜小姐頷首。

「今年初春時去過一次。是個很有趣的讀書會。」

千夜小姐說，告訴她有這個讀書會的人，是一位姓池內的男性，是她常去光顧的一家進口家具店的員工。

「他這個人很不可思議，總是抱著一本大大的筆記本。」

「就像學生時代的佐山一樣。」今西說。

「我就說吧？他會很仔細地將自己看過的書記下。真教人懷念。我和他聊著聊著，話題就此談到『沉默讀書會』。」池內先生也很驚訝。因為我在三十多年前參加過。」

既然要參加沉默讀書會，就非得帶書不可。

千夜小姐準備的是《一千零一夜》。

「這是你的專攻。」

「不，如果是站在神祕之書的觀點，妳這是很正確的選擇。」

「可以請你不要以專家的身分發表嚴肅的意見嗎？」

「當然，我也不打算多說話。」

今西拿出的書，是他現在正在讀的一本希臘哲學入門書。學生時代從沒看他讀過這類的書。說起來，這算是我偏好的書。我點出這件事後，今西顯得很難為情。

「最近看這類的書，感覺心情比較平靜。」

「時間真的會改變一個人呢。」

「那麼，佐山你呢？」

經千夜小姐這麼一問，我大感困惑。

我包包裡是有書，但都是工作方面非看不可的書，不適合帶去讀書會。但特別繞一趟書店挑書又很麻煩。這時我想到筆記本裡夾著馬爾迪魯斯寫的備忘錄。《一千零一夜》失落的一則故事。這也是個充滿魅力的謎。雖然這算不上一本「書」，但與會者一定會覺得有趣。

「我有個值得一提的東西。」

「不能先告訴我們嗎？」

「敬請期待。」

我們在表參道下車，改用徒步。

這一帶我不熟。我們跟在千夜小姐身後，走過蜿蜒的巷弄後，市街的喧囂遠去，來到整排都是透天厝的寧靜住宅街。

千夜小姐來到一家咖啡廳前，停下腳步。

「就是這裡了。」

那是已有相當年代的二層樓歐風住宅，爬滿常春藤的牆上有一扇圓窗。一樓的凸窗逸洩出的亮光，照亮前庭鬱鬱蒼蒼的樹叢，這個角落感覺就像置身森林中。前庭擺了幾張白桌。穿過庭院來到大門前，門邊立著一個小黑板，上頭以粉筆寫著「本日已包場」。

「這地方挺棒的嘛。」今西說。

「他們似乎固定在這裡舉辦。因為老闆就是讀書會的主辦人。」

「感覺就像是一個神祕國度的入口。」我說。

我們就此走進沉默讀書會。

那家店分成幾個木板隔間的房間，有沙發座，也有含桌的座位。讀書會的與會者連同我們在內，一共有二十人左右。有的是只有兩個人一臉認真地談得很投入，有的則是五個人一同聊得無比熱絡。裡頭看不到小孩，但從大學生模樣的年輕人到老人，各種年齡層皆有，讓我聯想到美國電影裡的家庭派對。在這個讀書會裡，要加入哪個小組都行，只要有意願，要改換到別的小組也沒問題。只要別解開別人帶來的「謎」就行——這是唯一的規定。

「池內先生好像還沒來呢。」

千夜小姐環視店內說道。

我暫時離開千夜小姐他們身邊，前往洗手間。

當我上完廁所準備返回座位時，突然在樓梯下停步。

那樓梯瀰漫著一股莫名吸引我的氣氛。它設有散發微光的木製扶手，我在開著一扇小圓窗的樓梯間右轉，走向沒開燈的二樓。樓梯間上擺著一張小桌子，附紅色玻璃蓋的油燈散發亮澤的光芒。樓梯口以粗大的金色繩索擋住去路，似乎禁止人們走上二樓。我朝昏暗的二樓豎耳細聽有無聲音。聽了半晌，什麼也沒聽到，但總覺得似乎有人。

二樓的書房有人在等我。

這感覺突然緊緊將我攫獲。

剎那間，多年前某個春天的情景，鮮明的浮現我腦海。

○

發生節分祭那件事情後，我便不再去吉田山。

「你為什麼都不來了呢？」

千夜小姐多次告訴我，打從我不去之後，榮造覺得很遺憾。

但我總是找理由搪塞，遲遲不去拜訪。我無法理解自己所經歷的事，最重要的是，我對榮造感到懼怕。我待在那四張半榻榻米大的租屋處，幾乎足不出戶，終日坐在桌前，也幾乎都不和屋裡的人交談。今西的父母會擔心我是「神經衰弱」，也是理所當然。今西不時會到我房裡和我閒聊，但他其實是裝作若無其事地在查探我的狀況。

某天中午，我不經意地打開書桌前的窗戶，聞得到芳香的徐風吹進屋內。是這街上的某

處盛開的花朵散發的氣味。冬天不知不覺間結束。明媚的陽光照亮鄰家的庭院，可以看見一隻肥貓悠哉地躺著。我手肘撐向窗框，朝這幕情景凝望半晌，突然興起外出的念頭，我已好久沒出門了。

當我走出屋外時，傳來二樓窗戶打開的聲音。

轉頭一看，今西正向外挺出身子。

「喂，佐山。你要去哪兒？」

「去散個步。」

「等你回來後，我們去看電影。」

「電影？」

「偶爾陪陪我嘛。打混也是很重要的。」

我揮著手應道：「知道了。」

走在下午時分的寧靜住宅街，雙腳很自然地朝吉田山走去。當我走過今出川通，站在吉田山的登山口前時，微微感到一陣心神不寧。就連明媚的陽光以及飽含花香的和風，都令我感到不安。

我拿定主意，開始登上吉田山。每當春風搖撼森林，投射在小徑上的樹影便會像水面的波光般搖曳。我心想，這麼美的春日，應該不會發生什麼可怕的事才對。

待回過神來，千夜小姐就出現在前方。

「佐山，你要去哪兒？」

「去榮造先生那兒。」我說：「妳去哪兒？」

「我正要去接你。」

她見我遲遲不上門拜訪，似乎再也按捺不住，打算今天要硬拉我去。

她來到我身旁，一面往回走，一面讓我看手中的小貝殼。是我之前在芳蓮堂發現，在我書桌上擺了一陣子，之後千夜小姐說她想要，我便轉送給她。

我告訴她，睡覺時把這貝殼擺在枕邊，便會夢見南方的島嶼。這當然只是隨口說說的幻想。

「佐山，真的就像你說的。」千夜小姐說：「我真的夢見南方島嶼。」

「是怎樣的夢？」

「這是祕密。」

「為什麼？」

「改天再告訴你吧。」

千夜小姐如此說道，嫣然一笑。

不久，我們抵達千夜小姐家，她指著通往二樓的樓梯。

「我爸在書房。你們慢慢聊。」

接著我走上樓梯，造訪榮造的書房。

至今我眼中仍可鮮明的浮現書房的情景。

吹進屋內的風帶來春天的氣味，吉田山緊貼西邊窗戶的這片翠綠，似乎將室內也染綠了。

令我驚訝的是，書房與之前我最後一次造訪時相比，顯得明亮許多。我偷走卡片盒的「房中房」已消失不見，那裡是朝向南邊的一大扇窗，正朝外敞開。

那貝殼只有葡萄乾的大小，呈晶瑩的桃紅色。是我之前在芳蓮堂發現，

榮造很開心地迎接我的到來。

「嗨，你可來了。」

我坐向接待沙發，與榮造迎面而坐。

當時我發現榮造給人的印象也變了。他俊美的容貌沒變，但原本那彷彿會將我吸進他個人世界裡的強烈印象卻消失了。他平淡的口吻，仍帶有昔日的冰冷，但現在聽起來只覺得平靜又舒服。正當我感到不知所措時，他納悶地問道：「怎麼了？」

「久未向您問候。」

「你好像很忙呢。」

「嗯，算是吧。」

「那很好啊。趁著年輕，能做什麼就好好去做。」

榮造莞爾一笑，輕撫自己的銀髮。「不過，我這麼說好像有點矛盾，對自己也應該要多些關注。身心兩方面都是。如果決定今後要以此做為自己的人生道路，那就更該注重了。凡事都得用長遠的眼光來看。」

「我會留意的。」

「佐山老弟，活命可是一件大事啊。」榮造說：「不管怎樣，也得要好好活命。」

傳來春風搖撼森林的聲音，接著一陣舒暢的和風吹進屋內。

從節分祭的夜晚到現在，已過了兩個多月，這段時間的經歷我沒向任何人提起過，一直暗自藏在心中。這時，我突然興起「就說出來吧」的念頭。

「榮造先生。」

「什麼事？」

「接下來我要說的事，可以請您保密嗎？」

榮造一時間露出猶豫的神情。

但他旋即挺直腰桿，擺出認真的神情。

「你說吧。」

接著我說起自己的遭遇。

我向人說出那不可思議的體驗，就只有這麼一次。

說完後，榮造雙手合十，抵向鼻端，一副沉思的模樣。

「真的是很不可思議的體驗。」

「您不相信也沒關係。」我說：「因為連我自己也不相信。」

榮造站起身，走向書架，拿來一本《一千零一夜》。

「以前我常在想《一千零一夜》的魔法。」

「魔法？」

「有許多人都為《一千零一夜》著迷。我覺得這或許是受到魔法的影響。山魯佐德追求故事，相關的人全被她的魔法所操控。因為故事如果不繼續說下去，她便無法活命。如果說，就是那個魔法促使你寫下那分手札，你覺得有沒有可能？」

「為了活命是嗎？」

「她想繼續活下去。」

榮造望向窗外的綠意。

「你留下了《熱帶》這分手札。」榮造以平靜的聲音說道。「不知道什麼樣的人會閱讀這個故事。」

以前造訪這間書房時，榮造那宛如遙望水平線彼方的神祕視線，總是深深吸引著我。但此刻映在榮造眼中的，就只有窗外隨風擺動的翠綠草木。

我這才發現。

造訪這間書房時，之前總是驅策我的那個「感覺」消失了。感覺這世界的某處開了個洞，對面是個不可思議的開闊世界。「神隱」總是不斷朝我逼近。並不是這種感覺平空消失，我覺得是它改變成另一種形態。但它是如何填滿我的內心，我一時間也說不上來。

榮造注視著我說道：

「你不想試著再重寫一次嗎？」

「我已經寫不出來了。」

我搖頭。

「我已經變了。」

此時湧上心頭的情感，分不清是哀戚還是安心。

對失去的世界所抱持的惋惜，以及對新開創的世界所抱持的期待。

我唯一知道的是，這世界還有我自己，都已不會再重回往日的模樣，今後我將重獲新生。

榮造以平靜的神情凝望著我。

以前的那位榮造，現在也不在了。

○

《熱帶》到底是什麼？

它像熱風般吹過我心頭。

這是我自己創造的嗎，還是說，我才是被創造出來的？可能兩者都是吧。我們創造出彼此。

我站在樓梯下，腦中想著這些事。

「不好意思，您是佐山老師嗎？」

一名穿西裝的男子向我喚道。

「敝姓池內。」

應該是邀千夜小姐參加讀書會的那位年輕人。他腋下夾著黑色筆記本和書，給人一板一眼的印象。

「終於見到您了。」他莞爾一笑。「我從以前就一直很想見您一面。」

他似乎讀過我寫的書。

我們邊聊《一千零一夜》邊走回原來的房間，千夜小姐和今西已經坐在靠窗的沙發。同一個小組裡還坐著另一位年約二十五歲的小姐。

我和池內就座後，千夜小姐若無其事地說了聲：「接下來⋯⋯」

「從誰先開始呢？」

我打開筆記本，將馬爾迪魯斯的備忘錄擺在桌上。正當不知如何是好時，池內向那位年輕小姐說：

「白石小姐，妳方便嗎？」

「也好。那就從我開始吧？」

姓白石的小姐挺直腰板。

「今晚我想介紹這本書。」

她如此說道，將一本書擺在桌上。

那是裝幀相當奇妙的一本書，會讓人聯想到黎明的紫色之海。上面有本巨大的書，敞開頁面擺著，似乎是以此來呈現島嶼的形狀，上頭長了幾棵椰子樹，左頁有一半被撕破，就此形成沙灘。有個人蹲坐岸邊，影子因曙光而拉得老長。這是小說家森見登美彥所寫的《熱帶》。

「這部小說開頭的第一句是這麼寫的，」她說：「勿語無涉於己之事──」

這時，南方島嶼鮮明的情景從我面前閃過。

耀眼的白色沙灘、昏暗的叢林、浮泛在清澈大海上的神祕群島。感覺連吹向臉頰的海風觸感都能清楚憶起。在那座觀測所島寫《熱帶》的三十六年前，我確實待過那個世界。而現在漫長的歲月過去，我又再次邂逅《熱帶》。這是一個故事的結束，同時也是全新故事的開始。山魯佐德說的話浮現我腦海。

「我當然很樂意說故事給妳聽。不過，這需要我們無比偉大、高雅的國王允許才行！」

○

就這樣，她開始說起故事，《熱帶》的大門就此開啟。

說明

引用出處及參考文獻

《完譯一千零一夜》（豐島與志雄、渡邊一夫、佐藤一彰、岡部正孝譯／岩波書店）

《阿拉伯之夜與日本人》（杉田英明／岩波書店）

《阿拉伯之夜──誕生於文明夾縫中的故事》（西尾哲夫／岩波書店）

《祕境西域八年的潛伏》（西川一三／中央公論社）

《文官屯　在滿回想錄》（前田春義編／舊南滿陸軍兵工廠技能者養成所學生親睦會）

關於《阿拉伯之夜》的研究，國立民族學博物館的西尾哲夫教授給了我很寶貴的意見。

由衷感謝。

此外，書中所寫的事，始終都是根據這些內容擴張而來的幻想，未必是忠實地仿照參考文獻或史實。這點還望讀者諒解。

森見登美彥

文學森林 LF0142

熱帶

熱帶

作者　森見登美彥

一九七九年出生於奈良。京都大學農學部畢業，同校農學研究科碩士課程修畢。二○○三年，以大學生活為題材撰寫首部小說《太陽之塔》贏得第一屆「日本奇幻小說大賞」。二○○七年《春宵苦短，少女前進吧！》榮獲第二十屆「山本周五郎賞」入選「本屋大賞」第二名及《達文西》雜誌年度小說第一名。二○○八年《有頂天家族》獲得「本屋大賞」第三名。二○一○年《企鵝公路》獲頒「日本SF大賞」。《春宵苦短，少女前進吧！》與《有頂天家族》被改編成動畫電影。另著有《四疊半宿舍，青春迷走》《狐的故事》《宵山萬花筒》《夜行》等。

封面造景攝影者　田中達也

日本微縮模型攝影師，擬物創作者。一九八一年生於熊本。製作並拍攝微縮模型，擷取日常生活事物加上其他元素，拍成名為「MINIATURE CALENDAR」的照片，廣受歡迎，雜誌媒體爭相報導，追蹤人次超過二五○萬。曾製作二○一七年NHK電視劇《雛鳥》的片頭片尾影像。主要作品有《MINIATURE LIFE》、《MINIATURE LIFE2》、《Small Wonders》。

譯者　高詹燦

輔大日本語文學研究所畢業，專職日文譯者。翻譯二十載，譯作數百本。主要作品有宮部美幸「三島屋奇異百物語」系列、《假面的告白》、《蟬時雨》等。個人翻譯網站：http://www.translate.url.tw/

ThinkKingDom 新經典文化

發行人　葉美瑤
出版　新經典圖文傳播有限公司
地址　10045 臺北市中正區重慶南路一段五七號十一樓之四
電話　886-2-2331-1830　傳真　886-2-2331-1831
讀者服務信箱　thinkingdomtw@gmail.com
粉絲專頁　http://www.facebook.com/thinkingdom/

總經銷　高寶書版集團
地址　11493 臺北市內湖區洲子街八八號三樓
電話　886-2-2799-2788　傳真　886-2-2799-0909
海外總經銷　時報文化出版企業股份有限公司
地址　333 桃園市龜山區萬壽路二段三五一號
電話　886-2-2306-6842　傳真　886-2-2304-9301

封面照片　田中達也
封面裝幀　徐睿紳
責任編輯　李佳翰
行銷企劃　楊若榆
版權負責　李佳翰
副總編輯　梁心愉

初版一刷　二○二一年三月八日
定價　新台幣四六○元

Cover Photo
Tatsuya Tanaka (MINIATURE LIFE)

Book Design
Akiko Okubo

Chart
Masahiko Shimizu

"Nettai by Shoichi Sayama"
Book Design
Yumiko Minami

版權所有，不得擅自以文字或有聲形式轉載、複製，違者必究
裝訂錯誤或破損的書，請寄回新經典文化更換

NETTAI by MORIMI Tomihiko
Copyright © 2018 MORIMI Tomihiko
All rights reserved.
Original Japanese edition published by Bungeishunju Ltd., in 2018.
Chinese (in complex character only) translation rights in Taiwan reserved by Thinkingdom Media Group Ltd., under the license granted by MORIMI Tomihiko, Japan arranged with Bungeishunju Ltd., Japan through AMANN CO. LTD., Taiwan.Chinese translation copyrights © 2021 by ThinKingDom Media Group Ltd.
Pinted in Taiwan

熱帶/森見登美彥著；高詹燦譯. -- 初版. -- 臺北市：
新經典圖文傳播有限公司, 2021.03
464面；14.8 × 21公分. -- (文學森林；LF0142)
譯自：熱帶
ISBN 978-986-99687-5-1（平裝）

861.57
110001223